本书受安徽财经大学著作出版基金资助

淮河博士文库

大元气象

元代皇权意识下的
书画活动及其政治意涵

杨德忠 著

商务印书馆
The Commercial Press

2018年·北京

图书在版编目(CIP)数据

大元气象:元代皇权意识下的书画活动及其政治意
涵/杨德忠著.—北京:商务印书馆,2018
ISBN 978-7-100-16197-8

Ⅰ.①大… Ⅱ.①杨… Ⅲ.①书画艺术—研
究—中国—元代 Ⅳ.①J212.092.47

中国版本图书馆 CIP 数据核字(2018)第 117273 号

大元气象

——元代皇权意识下的书画活动及其政治意涵

杨德忠 著

商 务 印 书 馆 出 版
(北京王府井大街 36 号 邮政编码 100710)
商 务 印 书 馆 发 行
北京市艺辉印刷有限公司印刷
ISBN 978-7-100-16197-8

2018 年 8 月第 1 版 开本 880×1230 1/32
2018 年 8 月北京第 1 次印刷 印张 11⅛

定价:39.00 元

目录

绪论

一

　　元文宗至顺三年(1332年)阴历四月初一的早晨,位于北方的上都虽然乍暖还寒,但天气晴朗,灵光发舒。此时,长春宫内外一片仙灵祥和之气,一场已经举办了多日的全真教祭天仪式即将进入高潮。无论是举行仪式的道士们,还是负责此事的宫中大臣们,个个都仪容整肃,各就其位。其他参与此事的文武百官也都一一在列,气氛显得神圣而又严肃。大臣、赵国公不兰奚自长春宫步出,双手托举青词①,在法曲奏鸣中缓缓入谒内廷。青词由文宗皇帝署上御名后,沐以龙香,封以云锦,再由不兰奚原路送回长春宫。当不兰奚将至仙坛时,负责主持仪式的全真教特进神仙大宗师苗道一率领他的众道徒们从道路两旁一起过来奉迎。是时,全场羽盖飘举,烟雾环绕,羽葆鼓吹,高潮迭起。此时恰巧有一群白鹤从

　　① 一种在道教活动中上奏天庭或征召神将的符箓,因系用朱笔书写在青藤纸上,故谓之"青词"。

天空飞过，"雅唳长鸣，去人寻丈"①，犹如一群仙人从传说中的瑶池仙岛上并驾来迎，在长春宫上空盘桓几圈后，降落在仙坛之上。于是乎，"众目瞻睹，惊叹神异"②。众人感慨之余，最后自然将这一奇观归于当今圣上的英明感召所致，纷纷向文宗皇帝表示祝贺。文宗闻听奏言，自然也倍感欣喜。他不仅命人将这一盛事用图画的形式描绘下来，让更多的人得以观瞻，而且传旨要求奎章阁侍书学士兼国史院编修官虞集书以志之。

以上我们看到的就是虞集为此应制所作《瑞鹤赞》序文（见本书附录一）记录之内容。虞集不仅用华丽的辞藻在序文中对该次事件的前后经过进行了渲染，而且他还借题发挥，将文宗朝的此次"瑞鹤之应"与七十年前发生在世祖时期的一次"瑞鹤之应"相联系，从中找出共性，并为之感慨曰："玄征之感，同符世祖，不亦盛乎？……前圣后圣，其揆若一。则吾圣元宗社无疆之福，讵可量哉？"③我们暂且不去讨论文宗图帖睦尔当政时与世祖忽必烈当政时在实际上存在多大的差异，仅就虞集将二者联系在一起，并以文宗朝与世祖朝同符相应而论，即可看出其用意无非是要标榜文宗朝的兴盛，并讴歌文宗的英明贤达。文宗皇帝命人将这一盛事画下来，想必也不是出于他个人对视觉审美的需要，觉得那几只白鹤飞落仙坛在视觉感官上会有多么赏心悦目；或者是出于抒情需要，让人画下来以表达心中的喜悦。其目的正如虞集在文中所言："绘图以闻"，是为了纪事之功用。图画与赞文二者在此种场合下

① 虞集：《瑞鹤赞（并序，应制）》，《道园类稿》卷十五，明初翻印至正刊本；另见《虞集全集》，天津古籍出版社2007年版，第318页。
② 同上。
③ 同上书，第319页。

相得益彰,其中所强化的内容都是为了服务于"圣元宗社"的江山社稷。特别是在文宗朝整个官僚体系一直都被操纵在燕铁木儿和伯颜等权臣手中,且整个国家又处在连年灾荒、民声怨沸的情况之下,通过绘图和著文赞颂皇帝的英明贤达与国家的太平兴盛,其中的用意更是值得玩味。所以,这种在皇权意识支配下发生的书画活动往往都会和当政者的施政思想或某些政治策略①相联系,是为了达到某种政治目的而采取的一种文化手段。当然,相对于军事、政治、经济等手段而言,统治者借助艺术这种文化的手段在施政影响方面一般更具有隐性的特征,其所发挥的作用往往是潜移默化的攻心之效。

在元代艺术史上,与上述功用类似的受皇权意识影响的书画作品或书画活动还有很多,尤其是那些宫廷绘画中的纪事性绘画活动更是如此。通过认识和理解此类书画作品或书画活动产生的政治背景,分析其中可能蕴含的政治策略,并探讨艺术在皇权意识的支配下如何发挥其审美或抒情之外的社会功效,是一件很有意义的事情。然而言及元代绘画,以往学界普遍将关注的焦点集中在以"元四家"等人为代表的文人绘画上面,相比较而言,对于元代皇权意识下的书画活动(尤其是宫廷绘画)的研究则显得不够。由此造成的结果是,长期以来很多人因对元代皇权意识下的书画活动缺乏足够的了解,不仅常常漠视之,而且有时还会对其产生误

① 政治策略是政治学中的一个重要概念,是指政治主体(如国家、政治集团或政权统治者)为了达到某种政治目标或战略任务,根据政治形势的变化而采取的某种具体的斗争方式、方法和组织形式等。它是为实现某种政治战略目标而采用的带有技巧性的一种手段。参阅王浦劬主编:《政治学基础》,北京大学出版社1995年版,第144页。

解。例如,杜哲森先生在其所著的《元代绘画史》中就曾认为:"就绘画与统治阶级的关系来讲,元代乃是失去了艺术'监护人'的时代,尤其是当创作不再是直接的求取仕进的手段时,或者说大多数文人画家不肯这样做时,绘画便成为一种纯属自娱性质的个人的文化行为了。"①英国学者奥瑟·崴里甚至认为:"元朝的统治者蒙古人不过是一群警察,他们对中国文明发展的影响,就如同英国博物馆的看守对博物馆内从事研究工作的高尚人士产生的影响一样,没有太大的作用。"②诚然,元代的文人绘画(尤其是文人山水画)在中国艺术史上具有突出的成就,值得学界垂青,然而在元代特殊的皇权背景和文化背景下生发的各种宫廷书画活动以及由此产生的作品同样也有很多值得探赜索隐之处。尽管在不足百年的元朝统治期间,民族关系异常复杂,宫廷斗争更是异常激烈,③然而我们发现,在元代复杂的族群关系这一背景下,不仅以"元四家"等人为代表的在野文士的文人绘画创作达到了鼎盛,而且,元代的宫廷绘画也颇有建树,并有多位皇室成员(如仁宗、文宗、顺帝、鲁国大长公主等)亲自参与收藏、鉴赏中国传统书画。仁宗、文宗等帝王还身体力行,亲自涉足书法绘事。这些宫廷书画之作以及各种

① 杜哲森:《元代绘画史》,人民美术出版社2000年版,第3—4页。

② 〔美〕玛沙·史密斯·威德纳撰,石莉、陈传席译:《中国画家与赞助人(二)——元朝绘画与赞助情况》,《荣宝斋》2003年第2期。

③ 根据统计,在元代中期(1294—1333年)的39年间,先后有9位皇帝即位,平均在位时间只有4.3年。并且,在此9位皇帝中,有6位是在激烈争议或武装冲突中登基的;9位皇帝中有两位被谋杀,另有一位在政权被推翻后不知所踪。而6位没有被推翻或杀死的皇帝平均寿命也只有29.3岁。由此可见元代中期帝位更迭之频繁,宫廷斗争之残酷。

皇权意识下的书画活动无疑为我们认识灿烂多元的元代艺术生态提供了鲜活的材料。

元代的统治是蒙古人依靠马背上的骁勇武力征服的结果。但是,武力只能作为维持国家的政权统治和政治管理的后盾,而无法解决政权运作中牵涉到的很多诸如人们的思想意识形态等深层的问题。因此,一个有效的政权统治就不能仅靠武力的手段进行硬性维持,而必须借助利益安抚或者思想感化等辅助手段,促使人们能够自愿地服从统治者的统治和管理,直至使被统治者与统治者在政治认同上趋于一致。要想达到这一目标,统治者首先就得在法理上谋取政权的合法性,以获得人们内心自愿的服从。关于这一点,我们可以引用马克斯·韦伯的一句话来加以说明,即:"任何统治都企图唤起并维持对它的'合法性'的信仰。"①毋庸置疑,作为体现国家意识形态的重要载体,艺术自然是政权统治者用以彰显其政治意识的重要途径之一。此亦即俄国著名的马克思主义理论家普列汉诺夫所言:"任何一个政权只要注意到艺术,自然就总是偏重于采取功利主义的艺术观。它为了本身的利益而使一切意识形态都为它自己所从事的事业服务。"②依此论之,元朝的政权自然也不例外。

今人言及元代诸帝从事艺文书画活动,多以游心遣兴论之,而往往忽略了他们作为政权统治者的特殊身份,以及他们因此有意

① 〔德〕马克斯·韦伯著,林荣远译:《经济与社会》(上卷),商务印书馆1997年版,第239页。

② 〔俄〕普列汉诺夫:《没有地址的信》,人民文学出版社1962年版,第216页。

无意地借助艺术为自己的政权统治服务的一面。例如,在元代爱好艺术的皇帝中,文宗图帖睦尔当最为出众。有人甚至将他与宋徽宗赵佶(1100—1125年在位)、宋高宗赵构(1127—1162年在位)或金章宗完颜璟(1189—1208年在位)这些艺术史上著名的皇帝书画家相媲美。据说,文宗还将宋徽宗作为自己的榜样。①台湾学者王正华在研究《听琴图》时指出,往昔被很多人看作玩物丧志的徽宗皇帝在书画活动中投入大量精力,这不仅是出于他个人的兴趣喜好,其中所蕴含的丰富政治意涵更是值得我们给予关注。②元文宗要将徽宗皇帝作为自己的榜样,恐怕也不只是要师法赵佶在书画这一文艺方面的作为吧?另一方面,赵孟頫、程钜夫、朱德润、虞集等出仕元朝的汉人文臣,为了给自己"出仕夷狄"找到合理的托辞,并减弱因此在汉人中可能产生的负面影响,他们有时也会通过书画或题赞等方式表明元朝的政权统治实为天命所归,进而证明他们出仕元朝的正当性与合理性,同时也为自己在皇帝的面前树立起贤达忠臣的形象。因此,这种君臣之间利用书画、赞文等艺术媒介进行的艺文活动并不仅仅是文人雅士之间的闲情逸致,实际上很多时候也包含了耐人寻味的政治策略。这种政治策略的实

① 参见〔德〕傅海波、〔英〕崔瑞德编:《剑桥中国辽西夏金元史》,中国社会科学出版社1998年版,第559页;傅申:《元代皇室书画收藏史略》,台北:台北故宫博物院,1981年,第34页。

② 王正华:《〈听琴图〉的政治意涵:徽宗朝院画风格与意义网络》,载《艺术、权力与消费:中国艺术史研究的一个面向》,中国美术学院出版社2011年版,第69—126页。

际体现,借用当下政治学领域中一种新的说法就叫"政治修辞"①。事实上,无论是元世祖,还是元文宗,他们都在想方设法拉拢民心,并力图利用包括书画艺术在内的各种途径消除民众对他们即位合法性的怀疑。美国学者威德纳曾指出,元朝统治者想在委托画家创作传统风格的绘画作品上或在艺术品的收藏规模上可以与中原的皇帝一争高下。尤其在委托创作记录性的或教导性的绘画作品时,他们更是带着刻意的保守主义追随中原前人,并且还会经常利用这样的作品来标榜他们对中国传统文化的欣赏,以此来为自己树立起一个英明的中原皇帝的形象。② 元仁宗曾自豪地称:"文学之士,世所难得,如唐李太白、宋苏子瞻,姓名彰彰然,常在人耳目。今朕有赵子昂,与古人何异!"③借助把赵孟𫖯与李白、苏轼等唐宋文化名人相提并论,仁宗进而非常自信地将自己列入了与唐宋帝

① "修辞"本义为修饰言论,即在运用语言的过程中,利用一定的语言手段或技巧以达到尽可能好的表达效果的一种语言活动。"政治修辞"是政权统治者借助一定的舆论宣传或与政治相关的其他非暴力举措,在政权的实施过程中实现政治说服以及权力显现的修辞活动。政治修辞是政治权力得以发生有效影响的必要条件。特别是政权统治者要想获得政权的合法性以及人们普遍的政治认同,使人们能够心悦诚服地接受其政治权力,政治修辞就显得尤为重要。政治修辞是政治权力合法化的必要途径,也是政治过程中的普遍现象。参见刘文科:《政治权力运作中的政治修辞——必要性、普遍性和功能分析》,《学习与探索》2008 年第 4 期。另见刘文科:《权力运作中的政治修辞——美国"反恐战争"(2001—2008)》,人民出版社 2010 年版,第 1—16 页。

② 〔美〕玛沙·史密斯·威德纳撰,石莉、陈传席译:《中国画家与赞助人(二)——元朝绘画与赞助情况》,《荣宝斋》2003 年第 2 期。

③ 杨载:《大元故翰林学士承旨荣禄大夫知制诰兼修国史赵公行状》,见陈高华:《元代画家史料汇编》,杭州出版社 2004 年版,第 58 页。

王无异的盛世明君之列。与此同时,作为蒙古人治下"四大汗国"①名义上的共主,为了保持其在蒙古帝国中的统治合法性,忽必烈及其子孙又不能仅仅以中原"皇帝"自居。因此,除了在施政立法时必须以蒙古"大汗"的角度着眼外②,元朝的帝王有时还会利用绘画等艺术形式对其在蒙古帝国中的政治权力加以粉饰,用以体现其作为"中原皇帝"和"蒙古大汗"的双重政治身份。

早在六朝时期,南齐人谢赫就认为:"图绘者,莫不明劝诫,著升沉,千载寂寥,披图可鉴"③;唐代张彦远亦曾在论述绘画之源流时指出:"夫画者,成教化,助人伦,穷神变,测幽微,与六籍同功。"④诸如此类论述绘画的社会功用的例证在元代之前还有很多。尽管从政治功能的角度观照,绘画并不能像张彦远所说的那样,可以与中国的传统儒家经典"六籍"并列同功。但是从古人的评论中可以看出,他们早就对绘画所具有的除审美愉悦功能之外的其他社会功用有了普遍认知。尤其是在历代的宫廷绘画史上,更是不乏政权统治者利用包括书画在内的各种艺术形式为自己的政权服

① "四大汗国"分别为钦察汗国(又名金帐汗国)、察合台汗国、伊利汗国(又名伊尔汗国)和窝阔台汗国。"四大汗国"是成吉思汗及其子孙们在对外不断征伐的胜利中扩张领土的结果。各汗国的统治者在血统上均出自成吉思汗的"黄金家族",彼此血脉相连,并在理论上同奉入主中原的元朝为宗主。但在实际上,他们之间又具有很大的独立性。其各自治下的版图随着历史的发展,也在不断发生着变化,直至有的汗国慢慢消亡。

② 参阅萧启庆:《蒙元统治与中国文化发展》,载石守谦、葛婉章主编:《大汗的世纪——蒙元时代的多元文化与艺术》,台北:台北故宫博物院,2001年,第186页。

③ 谢赫:《古画品录·序》,转自陈传席:《中国绘画美学史》,人民美术出版社1998年版,第125页。

④ 张彦远:《历代名画记》卷一"叙画之源流",见安澜编:《画史丛书》,上海人民美术出版社1963年版,第1页。

务，从而发挥出书画的各种不同的社会功用的例证。甚至在各种利用书画为政权服务的实际操作中，很多时候并不需要涉及书画作品的内容，统治者参与书画活动本身就可以发挥一定的"修辞"作用。正如一般的文人雅士在从事琴、棋、书、画等活动时一样，上述这些活动的本身就能够体现出参与者的雅兴和修养，从而可以证明活动参与者是一个多才多艺之人，或者可以表明参与者对某方面活动内容的兴趣和关心。作为以游牧民族入主中原的元代统治者，他们在参与书画活动时常常也会带有上述的意涵。

有鉴于此，本书将选择从"成教化，助人伦"这样一种带有政治功利性的视角，对元代皇权意识下一些较为突出的书画活动进行考察，力图论证元代的宫廷绘画与皇家治政二者之间的相互关联，并进一步论证艺术与皇权在特定时空中的密切联系。这里的研究对象所处的"元代"前后跨越中统元年（1260年）忽必烈登上汗位，到至正二十八年（1368年）朱明政权将蒙古统治者逐出中原这一主要时间段。在此期间，除了首尾两位皇帝（元世祖忽必烈和元惠宗妥懽帖睦尔）在位的时间较长，中间的39年里共有9位皇帝先后即位，由此可以看出元代政治风云的变幻无常及其复杂的历史情境。故此，将元代皇权意识下的一些书画活动置于当时复杂的历史情境及政治背景下予以考析，将是本书重点讨论的议题。

二

到目前为止，元代艺术史的研究领域不乏前辈学者的研究力作，如在美国、中国大陆和台湾地区等地有一批学者对赵孟頫、钱

选、黄公望、高克恭、倪云林、吴镇、王蒙、唐棣、柯九思、方从义、曹云西、张渥、朱德润等元代大部分重要画家都进行过多角度深入细致的个案研究。①然而如前文所述，上述研究多将视点集中于元代的文人绘画，对宫廷艺术的研究则相对较少。当然，已有的对有关元代宫廷或皇室书画活动方面的研究也有一批成就突出者，例如台湾学者姜一涵、傅申、石守谦以及大陆学者余辉、洪再新等人便是其中之翘楚。姜一涵先生的专著《元代奎章阁及奎章人物》②对元代奎章阁的组织、人员构成及其兴衰经过给予了非常详细深入的研究；傅申先生的专著《元代皇室书画收藏史略》③则专门对包括皇姊鲁国大长公主、元文宗等人在内的元代皇室成员的书画收藏活动进行了较为翔实的论述。上述两大学术成果为了解和研究元代的皇室书画收藏及文宗朝的重要艺文机构——奎章阁等提供了重要文献资料，具有非常宝贵的参考价值，也因之成为目前研究元代艺术史学者必读的论著。石守谦先生在《有关唐棣及元代李郭风格发展之若干问题》④一文中，不仅指出了李郭画风中所体现的政治意识，而且论述了李郭风格作品在元代的兴衰过程以及其中可能牵涉到的政权因素。余辉先生曾经发表的有关元代宫廷绘

① 参阅杨振国：《近百年元代绘画研究的历程与问题：以赵孟頫为中心》，《中国书画》2009 年第 1 期。

② 姜一涵：《元代奎章阁及奎章人物》，台北：联经出版事业公司 1981 年版。

③ 傅申：《元代皇室书画收藏史略》，台北：台北故宫博物院，1981 年。

④ 石守谦：《有关唐棣及元代李郭风格发展之若干问题》，载《风格与世变——中国绘画十论》，北京大学出版社 2008 年版，第 129—176 页。

画的系列论文,①则对元代的宫廷绘画机构及元代的宫廷绘画史做了较为翔实的论述,可以说是学界研究元代宫廷绘画较早也是截至目前最为深入的几篇论文。此前谢成林先生发表过《元代宫廷的绘画活动辑录》②一文,对与元代宫廷绘画活动相关的史料进行了初步整理,亦为学界认识元代宫廷绘画的相关活动提供了较为具体的例证。洪再新先生在对与元代宫廷绘画有关的一些个案研究方面,不仅视点独到,而且思路新颖,如《儒仙新像:元代玄教画像创作的文化情境和视象涵义》③、《图像再现与蒙古旧制的认证——元人〈元世祖出猎图〉研究》④等论文从研究对象到研究思路等方面都给予了笔者很多启发,并引发了笔者的进一步思考。在史料辑录方面,陈高华、宗典等人所编录的《元代画家史料汇编》⑤、《柯九思史料》⑥等史料汇编类书籍亦为学界研究元代艺术史提供了很大的方便。此外,任道斌、牛继飞以及美国学者玛沙·

① 余辉先后发表的关于元代宫廷绘画的论文有:《元代宫廷绘画机构初探》(载《故宫博物院院刊》1998年第1期)、《元代宫廷绘画史及佳作考辨》(载《故宫博物院院刊》1998年第3期)、《元代宫廷绘画史及佳作考辨续一》(载《故宫博物院院刊》2000年第3期)及《元代宫廷绘画史及佳作考辨续二》(载《故宫博物院院刊》2000年第4期)等。

② 谢成林:《元代宫廷的绘画活动辑录》,《美术研究》1990年第1期。

③ 洪再新:《儒仙新像:元代玄教画像创作的文化情境和视象涵义》,载范景中、曹意强主编:《美术史与观念史》第一辑,南京师范大学出版社2003年版,第93—180页。

④ 洪再新、曹意强:《图像再现与蒙古旧制的认证——元人〈元世祖出猎图〉研究》,载《新美术》1997年第2期。

⑤ 陈高华所编的《元代画家史料汇编》(杭州出版社2004年版)是在编者之前所编的《元代画家史料》(上海人民美术出版社1980年版)基础上修订、扩充而成的一本重要的史料集萃。

⑥ 宗典:《柯九思史料》,上海人民美术出版社1963年版。

史密斯·威德纳等人的相关研究论文①对于笔者研究元代宫廷艺术史也有很大的参考价值，此处不一一赘述。

另外需要强调的是，李若晴的博士论文《玉堂遗音：明初翰苑绘画的修辞策略》②对本课题的选题及写作思路有重要启发。在李文中，他将与宫廷绘画相关的明初翰林官员作为文章论述的主体，结合当时的文化背景对传世的几件与明初翰林官员相关的纪念性绘画作品从"修辞策略"的角度进行了较为深入的解读。其中内容既涉及了永乐朝的瑞应、迁都事件，也涉及了明初翰林文士的雅集、送别活动。依据上述事例，作者认为明初的翰林大臣们借助绘画及诗文在自觉地进行"个体修辞"与"国家修辞"活动，"不厌其烦地通过各种颂诗赞文来重新建构国家形象、处理国家事务"，并反过来借此作为"塑造其个人历史形象的重要途径"。③这种通过"修辞策略"的视角审视翰苑绘画的研究思路为笔者在思考元代皇权意识下的绘画活动提供了直接的启示。依据前面所引述的普列汉诺夫的理论，我们会发现，不仅明初的翰苑绘画注重"修辞策略"

① 相关的论文如任道斌的《作为御用文人与元廷画家的赵孟頫》（载《新美术》2004 年第 2 期）、［美］玛沙·史密斯·威德纳的《中国画家与赞助人（二）——元朝绘画与赞助情况》（载《荣宝斋》2003 年第 2 期）、牛继飞的《元代宫廷绘画及审美取向探微》（载《美术》2009 年第 4 期），以及牛继飞 2006 年就读于首都师范大学时的硕士论文《元代宫廷绘画机构研究》等。

② 李若晴：《玉堂遗音：明初翰苑绘画的修辞策略》，中国美术学院出版社 2012 年版。该著为作者 2007 年从中国美术学院毕业时的博士学位论文。作者在论文注释中言明该文深受加拿大学者 Kathlyn Liscomb "Foregrounding the Symbiosis of Power: A Rhetorical Strategy in Some Chinese Commemorative Art" 一文从"修辞策略"的角度进行中国美术史研究的启发。该论文从选题思路到文章的论述形式，亦皆对本课题的选题给予了启发。

③ 李若晴：《玉堂遗音：明初韩苑绘画的修辞策略》，第 219 页。

的运用,元代宫廷的绘画活动以及其他受皇权意识支配下的绘画活动往往也同样注重运用一些"修辞策略"或政治策略,以此达到各自不同的政治目的。然而回顾以往学界对元代艺术史的研究,以政治策略或"修辞策略"这个角度对元代皇权意识下的绘画活动进行专门研究者却尚付阙如。

回顾过去学术界对宫廷艺术史的研究,虽然不乏一些对宫廷绘画的政治意涵进行解读的力作,但就总体而言,以往学界对于皇权意识很强的宫廷绘画的研究往往习惯于套用文人绘画的研究视角,多从画家的兴趣爱好或作品的形式笔墨乃至抒情表意等角度进行阐释,而较少能够突显宫廷绘画的特殊性。实际上,宫廷绘画与文人绘画无论是在创作动机上,还是在审美标准上,或是在各自的使用脉络上,都具有很大的差异。并且宫廷画作的制作和使用,也会有因针对不同时代的宫廷与周边环境所形成的各种特殊状况,而相应产生的各种特殊的要求。为此,我们认为对于宫廷绘画的研究,如果仅仅依照艺术史学界通常研究文人绘画的研究思路,我们将很难会有新的突破。[①]所以,对于那些受皇权意识影响下的书画活动(尤其是宫廷绘画活动)的研究,我们不能单纯地从艺术的形式审美或文人的写意抒情等方面入手。只有把绘画史的研究重点从形式审美或技术分析的层面扩展到社会文化中,再予以综合考察,我们才有可能充分认识其起承转合的演变过程。[②]

针对宫廷绘画的特殊性,王正华曾提出宫廷绘画研究中涉及

① 参阅王正华:《传统中国绘画与政治权力》,载《艺术、权力与消费:中国艺术史研究的一个面向》,第 20 页。

② 参阅李若晴:《玉堂遗音:明初翰苑绘画的修辞策略》,第 3 页。

的"政治权力"①等问题。事实上,宫廷绘画的研究除了涉及政治权力外,还常常会涉及其他一些政治利益的问题。因为对政治权力或政治利益的研究一般都横跨人文社会学科,此类研究的范畴及内容亦日益丰富,不再如往昔文人画研究多集中于政权"显性"的变化,②所以随着学界对绘画作品或绘画活动中所蕴含的政治权力或政治利益的研究与揭示,相信此一研究视角必定能够为我国艺术史的研究带来更多新的发现。另外,由于佚名的纪事性或装饰性绘画长期以来一直不为中国的主流史论家们所重视,在中国大陆从政治权力的角度研究古代纪念性绘画者更是少见,人们"普遍景仰著名画家而蔑视绘画的叙事功能",③因此研究者仅仅将关注的视点集中于文人绘画或名人绘画上还是远远不够的。这就更加凸显出从政治策略的视角,对元代皇权意识下的书画活动进行研究的必要。特别是对那些诸如宫廷绘画等皇权意识下的书画活动的研究,其中往往会涉及艺术社会学或政治学等相关的议题。通过结合社会学或政治学等学科知识对元代皇权意识下的一些书画活动进行研究,我们会发现很多艺术与政治在特定的社会历史

① "政治权力"是政治学中的一个重要概念,是指政治主体对一定政治客体的制约能力,是政治主体为实现某种利益或原则的实际政治过程中的一种政治力量,同时也是人们选择以力量对比和力量制约方式作为实现和维护自己利益要求的过程中,聚集形成的一种力量。政治权力在本质上表现为特定的力量制约关系,在形式上呈现为特定的公共权力。参阅王浦劬主编:《政治学基础》,第73—98 页。王正华认为,通过政治权力分析,不仅可以为研究宫廷绘画提供重要的论述空间,同时也是宫廷绘画研究特殊性的重要来源。参阅王正华:《传统中国绘画与政治权力》,载《艺术、权力与消费:中国艺术史研究的一个面向》,第20 页。

② 参阅王正华:《传统中国绘画与政治权力》,载《艺术、权力与消费:中国艺术史研究的一个面向》,第22 页。

③ 李若晴:《玉堂遗音:明初翰苑绘画的修辞策略》,第4 页。

背景下相互发生影响的生动事例。这些生动的事例不仅能够帮助我们进一步认识元代的统治者如何巧妙地利用艺术为自己的政权服务,而且通过品味艺术与政治在特定的社会历史背景下的相互关联,进而又能够帮助我们进一步认识艺术学上艺术与政治两大文化要素间相互交织与影响的历史共性。

需要注意的一点是,作为艺术史的研究,从政治权力的视角在对艺术作品或是艺术活动进行研究时,我们不能简单地将其中复杂的政治意涵解读为单纯的政治功能。狭隘的政治功能观必然会导致中国艺术史研究对于政治意涵角度的探讨受到限制。①事实上,艺术活动所牵涉的政治意涵的范畴是相当广泛的,其中既可能包含较为显性的政治功能,也有可能包含着较为隐性的政治策略。所以,本书在拟题时特意选用了"政治意涵"这一术语,就是希望这一词汇能够尽可能大地将政治功能、政治策略、政治修辞以及其他一些与政治意识相关的含义囊括在内,从而避免犯上述错误。另外,在过去的文人画研究领域亦不乏从政治意涵进行解读的力作,尤其在对遗民文人画家的研究方面。然而此类研究多以画家或其身边朋友的政治境遇引发的情绪表达或借物明志为主,几乎鲜有涉及画中显现的权力位阶或文化象征的政治运用等议题。② 从政治策略的角度研究元代宫廷艺术史者,则更为鲜见。因此,本书首先将把元代皇室成员参与及委托绘画方面的文献资料作为考察、研究的重点,力图通过对文字资料的深入解读,分析相关绘画活动

① 王正华:《传统中国绘画与政治权力》,载《艺术、权力与消费:中国艺术史研究的一个面向》,第21页。

② 同上书,第22页。

与皇权意识之间的密切关联。在此基础上，以元代皇室成员参与或委托绘画为线索，通过查阅图册、书画著录等相关资料，紧密结合元代皇权意识下的绘画作品进行图像分析，尽量将元代皇权意识下的书画作品以及相关的书画活动投置于当时的社会历史情境与皇权背景中予以考察和解读，希望能够从中揭示出元代皇权意识下书画活动的生动状貌及其书画作品中所承载的深刻的政治意涵。

第一章 元代帝王的文化背景及其 对待书画艺术的态度

第一节 元代帝王的文化背景与书画修养

　　元朝在中国历史上具有一些特殊性:1.其统治者是兴起于北方蒙古草原上的游牧民族;2."元朝"既是定鼎中原的一代中国正统政权的代表,同时也是早期"大蒙古国"政权的延续。所以,言及元代诸帝的文化背景,我们自然要将之与上述因素联系起来。当1206年铁木真建国称汗的时候,"大蒙古国"主要是依仗武力征服天下,对于文化治国和治国文化可以说知之甚微。甚至在此两年前,他们连属于蒙古人自己的文字都还没有,平时发布号令或派遣使者往来传递信息,都习用口传,或利用刻木记事。直至1204年成吉思汗在西征时俘获了乃蛮部的掌印官塔塔统阿,才从他那里知道了畏兀儿字刻于印章有"出纳钱谷,委任人才,一切事皆用之,以为信验"①等用途。此后成吉思汗在下达旨令时也开始使用印章,并逐步认识到文字

　　① 宋濂等:《元史》卷一百二十四《塔塔统阿传》,中华书局1976年版,第3048页。本书以下所引用的《元史》内容均出自同一版本。

的重要。成吉思汗在命令塔塔统阿帮助自己掌管印章的同时,还让他教授诸王学习用畏兀儿(回鹘)字母拼写蒙古语,至此才创制了畏兀儿体蒙古文。① 之后,蒙古人凭借着马背上的骁勇东征西伐,以摧枯拉朽之势先后征西夏(1227 年)、灭金(1234 年)、除南宋(1279 年),在建立大一统的过程中,他们又先后使用过波斯文(回回字)、汉文及西夏文②,并进一步认识到了文治的重要性。

　　中统元年(1260 年)忽必烈即位时,深感"武功迭兴,文治多缺"③,于是在参用汉法建立各项制度的同时,他开始清楚地意识到要创立一套属于自己帝国的官方文字。因为在忽必烈看来,"考诸辽、金及遐方诸国,例各有字,今文治浸兴,而字书有阙,于一代制度,实为未备"。④ 于是,出于政治上的考虑,至元六年(1269 年)能够"译写一切文字"⑤的蒙古新字——八思巴字应运而生。自此以后,"凡有玺书颁降者,并用蒙古新字,仍各以其国字副之"。⑥ 八思巴字是一种新创的拼音文字,完全不同于汉字、西夏文字乃至蒙古人使用已久的畏兀儿体蒙古文等文字。⑦忽必烈之所以要创一套属于自己帝国的新文字,还有以下两点原因:一是蒙古和南宋两大政权当时还处于对峙的状态,而中亚蒙古诸王因在忽必烈与其弟阿里不哥的汗位之争中支持后者,故不承认他作为整个蒙古汗国大汗的地位。为了向南宋及中亚蒙古诸王显示自己的崇高地位,

① 宋濂等:《元史》卷一百二十四《塔塔统阿传》,第 3048 页。
② 胡进杉:《大元帝国的国字:八思巴字》,《故宫文物月刊》第 18 卷,第 6 期。
③ 宋濂等:《元史》卷四《世祖本纪一》,第 64 页。
④ 宋濂等:《元史》卷二百二《释老传·帝师八思巴》,第 4518 页。
⑤ 同上。
⑥ 同上。
⑦ 同上。

在文字上就需要一种与之前蒙古政权使用过的几种字书都不相同的文字。二是随着自己帝国版图的逐渐扩大，统治下的民族也越来越多，为了政令的有效推行并突显大一统的泱泱皇家气象，更需要一套能够"译写一切"的文字，用来拼写各民族的语言文字，以期"顺言达事"。① 从命人创制八思巴字这一举动还可看出，忽必烈对政权统治中的文治意识已经相当强烈，并且深谋远虑，思考周详，绝非一时冲动。八思巴字经过忽必烈下令作为蒙古国字进行推广，除了用于书写皇帝诏敕及其他政府公文外，有时也被用于学校教育，帮助翻译汉、藏文化典籍以供蒙古人学习，使用的范围比较广泛，对蒙古人学习汉、藏文化起到了较大的辅助作用。② 但是因为多种原因，这种字始终未能在元代的朝野得到普及，更是从未能够取代畏兀儿体蒙古字或汉字，后来随着元朝政权的崩溃自然也就不复使用了。

在元代的统治者中，忽必烈是最具有雄才大略的君王。这首先应该归功于他的母亲唆鲁和帖尼对他的教育和影响。唆鲁和帖尼是一位伟大的母亲，她养育的四个儿子后来都成为了君王。③ 为了保证自己的儿子能够有文化，唆鲁和帖尼曾招募一位名为脱罗术的畏兀儿人教授忽必烈读写畏兀儿体蒙古文，并确保通过她的汉人幕僚使忽必烈受到汉人方式的影响，只是尚无材料显示她是

① 胡进杉：《大元帝国的国字：八思巴字》，《故宫文物月刊》第 18 卷，第 6 期。
② 陈得芝：《中国通史》第 8 卷，上海人民出版社 1997 年版，第 278 页。
③ 除了忽必烈，唆鲁和帖尼养育的另外三个儿子分别为蒙哥（1251—1259 年在位，是为宪宗）、旭烈兀（伊儿汗国创建人，1264 受忽必烈册封为伊儿汗，1265 年去世）及阿里不哥（1260 年被蒙古本土的贵族推举为大蒙古国大汗，随即与忽必烈展开了长达四年的内战，1264 年战败投降）。

否找人教过忽必烈阅读汉语。①所以关于忽必烈的汉语程度如何，我们尚难确定。据清人赵翼言："元诸帝多不习汉文。元起朔方，本有语无字。太祖以来，但借用畏兀字，以通文檄。世祖始用西僧八思巴，造蒙古字，然于汉文，则未习也。"②他甚至还说："不惟帝王不习汉文，即大臣中习汉文者亦少也。"③然而据陈垣在其名著《元西域人华化考》中的研究表明，元代大臣中的色目人大多数都学习汉文，这也早已成为学界共识。此外，谢成林、萧启庆、傅申、姜一涵等诸多学者也早已论证了元代诸多帝王学习汉文以及喜好中国传统书画艺术的情况，并且有多位元代皇帝在此方面还颇有造诣。④由此可见，赵翼所言"元诸帝多不习汉文"与事实不符，故其所言世祖"然于汉文，则未习也"自然也就难以采信。另据《元史·不忽木传》记载："世祖尝欲观国子所书字，不忽木年十六，独书《贞观政要》数十事以进，帝知其寓规谏意，嘉叹久之。衡纂历代帝王名谥、统系、岁年，为书授诸生，不忽木读数过即成诵，帝召试，不遗一字。"⑤不忽木是色目人中较早之儒者，曾从学大儒王恂及许衡，熟谙汉学。上文所载其"独书《贞观政要》数十事以进"，且背诵许衡所书之文，应当皆为汉文，而忽必烈不仅能够读懂其所书之

① 参见〔德〕傅海波、〔英〕崔瑞德编：《剑桥中国辽西夏金元史》，第428页。
② 赵翼：《廿二史劄记》卷三十，台北：三民书局1973年版，第431页。
③ 同上书，第432页。
④ 参见谢成林：《元代宫廷的绘画活动辑录》，《美术研究》1990年第1期。萧启庆：《元代蒙古人的汉学》，《内北国而外中国：蒙元史研究》下册，中华书局2007年版，第579—669页；萧启庆：《论元代蒙古人之汉化》，《内北国而外中国：蒙元史研究》下册，第670—705页。傅申：《元代皇室书画收藏史略》。姜一涵：《元代奎章阁及奎章人物》。
⑤ 宋濂等：《元史》卷一百三十《不忽木传》，第3164页。

内容,而且还召试其背诵汉文,由此我们可以看出忽必烈应该至少是略谙汉文的。此外,在清康熙《御选元诗》中,还收录有忽必烈《陟玩春山纪兴》诗一首①,如果记录无误的话,可以证明忽必烈还是具有一定的汉文学修养的。

通过他母亲的教育,1244年忽必烈尚在潜邸时,就"思大有为于天下,延藩府旧臣及四方文学之士,问以治道"②,从而认识到要治理好中原汉地,就必须借鉴中原王朝以往的统治经验,为此"访问前代帝王事迹,闻唐文皇(唐太宗)为秦王时,广延四方文学之士,讲论治道,终致太平,喜而慕焉"③。此后,随着忽必烈出王漠南总管汉地事务,他开始开府金莲川,着手招纳中原才俊的工作,"征天下名士而用之"④,先后有窦默、姚枢、王鹗、郝经、张德辉、许衡、李冶、赵复、魏璠、张文谦、廉希宪等著名文士纷纷来归。据台湾学者萧启庆先生统计,从1244年开始潜邸访贤至1260年即大汗位止,忽必烈所延揽的人才可考者就多达六十余人,⑤不可考者更是难以数计。这些来归的士人不仅为忽必烈献计献策,更是在中原汉人中间为他树立了礼贤下士、亲儒爱民的英明形象。当是时,忽

① 忽必烈《陟玩春山纪兴》:"时膺韶景陟兰峰,不惮跻攀谒粹容。花色映霞祥彩混,炉烟拂雾瑞光重。雨露琼干岩边竹,风袭琴声岭际松。净利玉毫瞻礼罢,回程仙驾驭苍龙。"载康熙:《御选元诗》卷一,景印文渊阁四库全书(集部,总集类)。

② 宋濂等:《元史》卷四《世祖本纪一》,第57页。

③ 苏天爵:《元朝名臣事略》卷十二《内翰王文康公》引《墓碑》,景印文渊阁四库全书(史部,传记类)。

④ 苟宗道:《元故翰林侍读学士国信使郝公行状》,《郝文忠公陵川文集》附录,山西人民出版社2006年版,第18页。

⑤ 萧启庆:《忽必烈"潜邸旧侣"考》,载《内北国而外中国:蒙元史研究》上册,第123页。

必烈的"爱民之誉，好贤之名，闻于天下，天下望之如旱之望雨"①。甚至在元宪宗二年（1252年）时就有汉人臣僚直接把忽必烈尊称为"儒教大宗师"，并且忽必烈也很乐意地接受了这一殊荣。②

忽必烈深知汉文化的重要性，所以在对皇太子真金（裕宗）的培养上特别注重汉文化教育。早在1250年，忽必烈在藩府中广招汉族儒士时，他就让年仅8岁的真金跟随理学大师姚枢学习儒家经典，姚枢对真金"日以三纲五常、先哲格言，熏陶德性"。③之后不久，又命窦默充任太子师，另外选派王恂、李德辉等充任赞善，为真金伴读。为了教真金学好汉文化，王恂"朝夕不出东宫"④，"每侍左右，必发明三纲五常，为学之道，及历代治忽兴亡之所以然。又以辽、金之事近接耳目者，区别其善恶，论著其得失，上之"。⑤除了上述汉儒，另外如许衡、王恽、白栋、刘因、李谦、宋道等著名汉儒也对真金有所辅益。真金每次与诸王、近臣习射之余，都会与儒臣一起讨论诸如《资治通鉴》《贞观政要》《武经》等汉文经典。⑥通过姚枢、窦默、王恂等人的教导，从小便深受汉族文化熏陶的真金长大后自然倾心于汉文化，并积极主张进一步采取汉化政策，尤其信任

① 许衡：《慎微》，《鲁斋遗书》卷七，景印文渊阁四库全书（集部，别集类）。

② 宋濂等《元史》卷一百六十三《张德辉传》载："壬子，德辉与元裕北觐，请世祖为儒教大宗师，世祖悦而受之。"第3825页。

③ 姚燧：《中书左丞姚文献公神道碑》，见李修生主编：《全元文》第9册，江苏古籍出版社1998年版，第577页。

④ 宋濂等：《元史》卷一百一十五《裕宗传》，第2889页。

⑤ 宋濂等：《元史》卷一百六十四《王恂传》，第3844页。

⑥ 宋濂等：《元史》卷一百一十五《裕宗传》，第2889页。

汉人儒臣。同样,一些怀有"以夏变夷"①政治梦想的汉人儒臣们也纷纷主动向这位太子身边靠拢,希望能够借助太子将来的汉化改革以实现他们的政治目标。

没有资料显示忽必烈曾写过书法,但是为了他的子孙能够在中原汉文化的土地上坐稳江山,他让真金向指定的汉人儒士学习书法,并将其临习的墨迹珍藏于东观。②《元史·巎巎传》就有记载:"世祖以儒足以致治,命裕宗学于赞善王恂。今秘书所藏裕宗仿书,当时御笔于学生之下亲署御名习书谨呈,其敬慎若此。"③上述康里巎巎所举证的这一事例,清楚地表明了忽必烈命令太子真金向汉人儒士学习包括书法在内的汉文化的原因,即"以儒足以致治"。所以,他要通过真金之学,推动皇室成员广泛学习汉文化,进而为元朝的政权统治服务。另据宋褧记载:"裕皇出阁,世祖命太子赞善臣王恂侍讲读东宫。裕皇所习字书凡六七幅,皆如家塾常式,署御名,糅棫金縢,中秘严秘。臣典校时,获钦睹之。"④尽管我

①　《元史·世祖本纪》最后评价忽必烈:"世祖度量弘广,知人善任使,信用儒术,用能以夏变夷,立经陈纪,所以为一代之制者,规模宏远矣。"(宋濂等:《元史》卷十七《世祖本纪十四》,第377页。)这条评价不仅反映了明人在编纂《元史》时对忽必烈的认识,而且也反映了元代汉人拥戴忽必烈等蒙古当权者的政治理想。当汉人儒士们看到元代取代宋代已成为历史定局,无法再通过武力进行改变的时候,他们只能将希望寄托在文化、意识的层面上,希望能够通过文化等柔性手段改变蒙古统治者的施政思想和施政方向,使其顺应华夏大地绝大多数汉人的传统,以达到最大限度的有利于汉人的一面。

②　参阅黄惇:《从杭州到大都:赵孟頫书法评传》,上海书画出版社2003年版,第3页。

③　宋濂等:《元史》卷一百四十三《巎巎传》,第3415页。

④　宋褧:《御书"和斋"赞》,《燕石集》卷十三,见李修生主编:《全元文》第39册,凤凰出版社2004年版,第346页。文中"王頔"《元史》无传,不可考。《全元文》中收载王頔《胶东侯庙记》文一篇,仅介绍"王頔,元世祖至元时在世"。根据其姓氏、官职及与真金之关系,"王頔"当为"王恂"之误,或为王恂另一名号。

们现在对真金的书法水平已经难以考究,但是从上述材料可知他至少学过书法。并且他所临习的墨迹能够被收藏于专门贮藏历代法书名画及经史图籍的秘书监,应该也不至于太差。

真金虽然未能即位,但在对待其子答剌麻八剌(顺宗)汉文化的教育上也如其父忽必烈一样非常重视,使得答剌麻八剌在汉文化方面也养成了较好的修养。在至治三年(1323年)皇姊大长公主祥哥剌吉召集的天庆寺雅集时出现的书画藏品名录中就有顺宗所画的墨竹一幅。根据袁桷为该画所题的诗文内容"浓淡娟娟凉月,低昂浅浅春云;胸次何须千亩,笔端咫尺平分"①来看,画中墨竹似乎也浓淡层次分明、高低错落有致,应该是具有一定的艺术水准的,否则其女儿祥哥剌吉也不会将之与众多古今名迹一起拿出来让大家观赏,并请文士为之题跋。②真金不仅在对自己儿子的教育中注重汉文化的教学,同样他在元代宗王、大臣中也积极提倡学习汉文。例如,《元史·裕宗传》中就记载中庶子伯必以其子阿八赤入见,真金"谕令其入学,伯必即令其子入蒙古学。逾年又见,太子问读何书,其子以蒙古书对,太子曰:'我命汝学汉人文字耳。'"③虽然答剌麻八剌也因早逝而未能即皇帝位,但是经过他和其父真金等人的教育和影响,同样使得他的子女们在汉文化方面得到了很好的熏陶。这一点我们可以从大长公主祥哥剌吉在对待汉文化上的表现,以及后来即位的仁宗皇帝对汉文化的重视态度上得到印证。

在元代诸帝中,仁宗爱育黎拔力八达是一位深受汉文化影响的

① 袁桷:《皇姑鲁国大长公主图画奉教题·顺宗墨竹》,《清容居士集》卷四十五,四部丛刊集部,民国上海涵芬楼景印元刊本。
② 参阅傅申:《元代皇室书画收藏史略》,第19页。
③ 宋濂等:《元史》卷一百一十五《裕宗传》,第2891页。

皇帝,诸多方面显示,他在汉学方面的修养明显要高于他之前的元代诸帝。仁宗从 10 岁起就受教于名儒李孟,接受汉文化教育,"孟日陈善言正道,多所进益"。①同时,仁宗本人也主动亲儒重道。元人苏天爵记载:"仁宗皇帝初未出阁,已喜接纳儒士。"②当大德十一年(1307年)六月被武宗诏立为皇太子后,爱育黎拔力八达便开始"遣使四方,旁求经籍,识以玉刻印章,命近侍掌之"。③ 即位后,仁宗更是"述世祖之事,弘列圣之规,尊《五经》,黜百家,以造天下士"。④所以,元人欧阳玄为之感叹:"我朝用儒,于斯为盛。"⑤在爱育黎拔力八达被封宗王及立为皇太子后,身边先后还有姚燧、张养浩、王毅、程颢、赵孟頫、王振鹏和商琦等一大批汉人儒臣或书画文士,另外加上其父顺宗早期的督促与影响,自然而然地将他培养成了对汉文化及中国历史都非常熟悉的君主,同时在中国书画方面也颇有造诣。据《元史·仁宗本纪》记载,大德十一年(1307 年)正月,"成宗崩,……帝(仁宗)与太后闻哀奔赴。庚寅,至卫辉,经比干墓,顾左右曰:'纣内荒于色,毒痛四海,比干谏,纣刳其心,遂失天下。'令祠比干于墓,为后世劝。至漳河,值大风雪,田叟有以盂粥进者,近侍却不受。帝曰:'昔汉光武尝为寇兵所迫,食豆粥。大丈夫不备尝艰阻,往往不知稼穑艰难,以致骄惰。'命取食之。赐叟绫一匹,慰遣之。"⑥从上述记载中我们

① 宋濂等:《元史》卷一百七十五《李孟传》,第 4084 页。
② 苏天爵:《滋溪文稿》卷二十三《元故资政大夫中书左丞知经筵事王公行状》,中华书局 1997 年版,第 383 页。
③ 宋濂等:《元史》卷二十四《仁宗本纪一》,第 536 页。
④ 欧阳玄:《曲阜重修宣圣庙碑》,《圭斋文集》卷九,见李修生主编:《全元文》第 34 册,凤凰出版社 2004 年版,第 610 页。
⑤ 同上。
⑥ 宋濂等:《元史》卷二十四《仁宗本纪一》,第 535—536 页。

可以看出仁宗对中国的历史典故、中国的历史文化已经非常熟悉。

在书画方面,仁宗的修养首先表现在喜好并能够鉴赏中国绘画与书法,有时还会令文臣题跋。在仁宗内府收藏的众多古今名迹中,就曾包括有东晋王羲之的《快雪时晴帖》。延祐五年(1318年)四月二十一日,时任"翰林学士承旨、荣禄大夫、知制诰兼修国史"的赵孟頫曾奉敕恭跋云:"东晋至今近千年,书迹传流至今者,绝不可得。快雪时晴帖,晋王羲之书,历代宝藏者也,刻本有之,今乃得见真迹,臣不胜欣幸之至!"①(图1)早在仁宗登上皇位之前,王振鹏、赵孟頫就先后为其作过画。例如,在至大三年(1310年)春节时,王振鹏就曾作过一卷《龙池竞渡图》进呈,并在诗中赞美云:"储皇简淡无嗜欲,艺圃书林悦心目。"②(图2)其次,仁宗也很重用书画文士,并积极赞助皇姊大长公主祥哥剌吉在书画艺术方面的收藏。关于这一点,我们将在后面的有关章节中再予以详细论述。此外,有史料显示仁宗本人偶尔也能捉管濡墨,可能是元代最早掌握书法技艺的皇帝。袁桷曾写过一篇《仁庙御书除官赞》③,据此可以证明仁宗曾经有过御书官文的事例。有时,他还会以宸翰赏赐臣僚。例如,李孟既是仁宗最早的汉学老师,也是后来辅佐他登上皇位的重要儒臣之一,深受仁宗敬重。仁宗就曾召命画工"图其像,敕词臣为之赞,及御书'秋谷'

① 《故宫法书》第一辑,"晋王羲之墨迹",第3页,见傅申:《元代皇室书画收藏史略》,第8页。

② 台北故宫博物院编纂委员会:《故宫书画录》卷四,台北:台北故宫博物院、台湾商务印书馆1965年版,第122页。

③ 袁桷:《仁庙御书除官赞》,《清容居士集》卷十七,见李修生主编:《全元文》第23册,江苏古籍出版社2001年版,第496页。

東晉至今近千年書法傳流至今者絕
不可得快雪時晴帖晉王羲之書應代
寶藏者也刻本有之今乃得見真跡曰
不勝欣幸之至延祐五年四月二十一日
翰林學士榮祿大夫知制誥兼修國史臣趙孟頫奉
勅恭跋

右軍此帖跋語俱佳紙亦清瑩可玩
題識數番吾甚墨相和愛不釋手
得意輒書無拘次第也乾隆偶記

图1　赵孟頫跋《快雪时晴帖》　台北故宫博物院藏

图2　王振鹏《龙池竞渡图》卷自题　台北故宫博物院藏

二字,识以玺而赐之"。①

　　仁宗子硕德八剌(英宗)同他的父亲一样,也受到过良好的汉学教育。在他被册立为皇太子之后,就多次有朝廷的官员郭贯、赵

　　① 《元史》卷一百七十五《李孟传》,第4088页。另据姚燧:《李平章画像序》记曰:"陛下之未出阁,由李道复日侍讲读,亲而敬之。尝召绘工,惟肖其形,赐号'秋谷'。命集贤大学士王颙大书之,手刻为扁,而署其上。又侧注曰:'大德三年四月吉日为山人李道复制'"(姚燧:《李平章画像序》,《牧庵集》卷四,见李修生主编:《全元文》第9册,江苏古籍出版社1998年版,第381—382页),及黄溍撰李孟之《行状》曰:"上(仁宗)在潜邸,尝因公所自号,命集贤大学士王颙书'秋谷'两大字,御署以赐公。至是(仁宗即位后),又命绘公像,敕词臣为之赞"(黄溍:《文献集》卷三《元故翰林学士承旨中书平章政事赠旧学同德翊戴辅治功臣太保仪同三司上柱国追封魏国公谥文忠李公行状》,见李修生主编:《全元文》第30册,凤凰出版社2004年版,第42页),"秋谷"二字可能为王颙所书。不过即使"秋谷"二字非仁宗亲笔,他命人手刻为扁并署其上,且侧注"大德三年四月吉日为山人李道复制",亦可看出仁宗应该也是能书者。只是他的书法技艺可能不是很高,因此出于庄重起见,"秋谷"二大字特意命王颙书之。

简等人向仁宗进言,提议选择耆儒对他加以辅导。①在硕德八剌的老师名录中,除了汉儒王集与周应极,还有著名的书法家、画家兼鉴赏家柯九思,以及一位汉化程度很高的畏兀儿人贯云石。②贯云石(1286—1324 年),字浮岑,又名小云石海涯,他不仅精通汉文,长于佛学,能诗善曲,而且他在书法上也成就斐然。③有了这样几位老师的辅导,硕德八剌的汉文修养相对之前的元代诸帝显得更高。他不仅能够背诵中国古诗,爱好书画,同时他还是一位帝王书法家。在陶宗仪《书史会要》一书记载的几位元代帝王书家中,英宗位居首位。陶宗仪记载并评价他的书法曰:"承武、仁治平之余,海内晏清,得以怡情觚翰。……尝见宋宣和手敕卷首御题四字,又别楷上'日光照吾民,月色清我心'十字一琴上,至治之音四字皆雄健纵逸,而刚毅英武之气发于笔端者,亦足以昭示于世也。"④这里固然可能有溢美之词,但是能够被陶宗仪载入书法史著作,说明英宗在书法上应该是具有一定的艺术水平的。元人许有壬的《至正集》中就有英宗曾御笔手书晚唐文学家皮日休的诗句"我爱房与杜,魁然真宰辅;黄合三十年,清风一万古"⑤的记载。遗憾的是,这位深

① 宋濂等:《元史》卷一百七十四《郭贯传》,第 4061 页;《元史》卷二十六《仁宗本纪三》,第 585 页。

② 〔德〕傅海波、〔英〕崔瑞德编:《剑桥中国辽西夏金元史》,第 535 页。

③ 参阅陈垣:《元西域人华化考》,上海古籍出版社 2000 年版,第 36—38 页。黄惇:《中国书法史·元明卷》,江苏教育出版社 2009 年版,第 68—70 页。

④ 陶宗仪:《书史会要》卷七《大元》,上海书店 1984 年版,第 303 页。

⑤ 许有壬:《至正集》卷七十三《恭题至治御书》,载《元人文集珍本丛刊》第七辑,台北:新文丰出版公司 1985 年影印本,第 329 页。另见李修生主编:《全元文》第 38 册,凤凰出版社 2004 年版,第 166 页。此外,在《金华黄先生文集》中亦有此诗记载,作"吾爱房与杜,魁然真宰辅;黄阁三十年,清风亿万古"。见黄溍:《金华黄先生文集》卷二十四《拜柱神道碑》,四部丛刊集部。

受汉学影响的一代君王,在推行儒治的改革中因触及保守派的利益,从而招来了杀身之祸。

英宗之后,被陶宗仪列入《书史会要》中帝王书家行列的元代皇帝,还有文宗图帖睦尔及顺帝妥懽帖睦尔。此二帝应该是元代诸帝中仅有的两位真正能够精通汉文,且会诗文的人。①

在元代诸帝中,文宗图贴睦尔应该是汉文化修养最高,并且也是最多才多艺的一位。前已述及,有人甚至认为他可与宋徽宗和金章宗相媲美。早在他出任怀王居金陵时,就有许多著名的汉人文士及能书善画者投奔至他的身边。他在艺术史上最有影响的作为便是创建了奎章阁并置学士员。他还经常在里面与柯九思、虞集等书画文士品评和鉴赏古今书画名迹,当然有时也讨论治国之道。兴之所至时,他还会在传世的古迹或当朝画家的作品上题写文字,例如,美国波士顿美术馆收藏的一幅传为王振鹏的《龙舟图》(图3)上就留有元文宗所题"妙品"二字(图4)。②传世至今的许多书画珍品都曾经过文宗之手,并为此留下有"奎章阁宝"或"天历之宝"等文宗朝的秘府收藏官印。清代思想家魏源在《元史新编》中称颂文宗"开奎章阁,招集儒臣,撰备《经世大典》数百卷,宏纲巨目,礼乐兵农,灿然开一代文明之治"。③

图帖睦尔具有较高的汉文和历史素养,并且能诗能文,有《自集庆路入正大统途中偶吟》《望九华》《登金山》《青梅诗》等多首诗

① 姜一涵:《元代奎章阁及奎章人物》。

② 洪再新:《中国美术史》,中国美术学院出版社2000年版,第249页。

③ 魏源:《元史新编》卷十三《文宗本纪》,续修四库全书本(史部·别史类),上海书局1936年铅印清光绪三十一年邵阳魏氏慎微堂刻本,第144—145页。

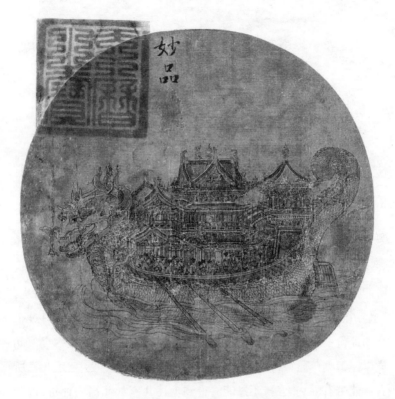

图3　（传）王振鹏《龙舟图》团扇　美国波士顿美术馆藏

文传世。①在书法方面，陶宗仪称他"喜作字，每进用儒臣或亲御宸翰作敕，书以赐之，自写阁记，甚有晋人法度，云汉昭回，非臣庶所能及也"②。许有壬评价曰："文宗皇帝游心翰墨，天纵之圣，落笔过人。得唐太宗《晋祠碑》，遂益超诣，盖其天机感触，有非常人之

①　顾嗣立：《元诗选初集》，中华书局1987年版，第1页。清康熙《御选元诗》卷一，景印文渊阁四库全书（集部，总集类）。
②　陶宗仪：《书史会要》卷七《大元》，第303—304页。

图4　元文宗在王振鹏《龙舟图》上的所题"妙品"二字
美国波士顿美术馆藏

所能喻者。"①"御制若书,宏奥劲丽。"②康里巎巎记载文宗的书法:
"遒丽雄强,神系辉映;龙跃虎卧,不足喻也!"③黄溍也对他有过很
高的评价:"文皇以万几之暇,游心艺事。神文圣笔,冠绝古今。间
尝以佩刀刻芦菔根,作'永怀'二字,亦妙具乎八法。"④上述几家所
言可能带有溢美之辞,不过能够得到上述几家如此高的评价,说明
文宗在书法上应该还是有一定造诣的。据姜一涵先生研究统计,
文宗的书迹据史料记载可知的最少有五件,此外,他还有多件绘画

① 许有壬:《恭题太师秦王奎章阁记赐本》,《至正集》卷七十一,见李修生主编:《全元文》第38册,凤凰出版社2004年版,第139页。

② 许有壬:《恭题仇公度所藏奎章阁记赐本》,《至正集》卷七十三,见李修生主编:《全元文》第38册,第164页。

③ 转引自傅申:《元代皇室书画收藏史略》,第36页。

④ 黄溍:《恭跋御赐永怀二字》,《文献集》卷四,见李修生主编:《全元文》第29册,凤凰出版社2004年版,第167—168页。

作品见于著录。①

在元代诸帝中,共有两位帝王会作画,一位是前已述及的顺宗答剌麻八剌,另一位就是文宗图帖睦尔。顺宗答剌麻八剌未能登基,实际上只有文宗一人是元代诸帝中坐上皇位而又会作画。元人释大欣曾作《恭题文宗皇帝御画万岁山画》记曰:"今上(文宗皇帝)居金陵潜邸时,尝命臣房大年画京都万岁山于屏,大年辞以未尝至其地,上索纸为运笔,布画位置,令按稿图上。大年得稿,敬藏之,意匠经营,格法遒整,虽积学专工所莫及,而天纵之才岂以是为夸美哉!"②这幅《万岁山画》虽然只是一幅草图,但是依据释大欣的评价,"意匠经营,格法遒整,虽积学专工所莫及",由此可以推断文宗在绘画上还是具有一定功夫的。除了这幅草图之外,据史料记载,文宗还作有一幅雪景山水。③

元代的最后一位皇帝顺帝(惠宗)妥懽帖睦尔登上皇位的过程可谓历经周折。他11岁时被独自一人流放到高丽海岸附近的大青岛上,一年后又被文宗以其非为明宗亲子的借口诏往广西静江(今广西桂林)④,与一大群猴子为伴,直至次年末才被召回大都继承皇位。不过在此过程中,他较早就接受了汉文化教育。有人说他12岁被流放于广西桂林时就曾跟随一个和尚学习《论语》和《孝

① 姜一涵:《元代奎章阁及奎章人物》,第9页。

② 释大欣:《恭题文宗皇帝御画万岁山画》,《蒲室集》卷十三,见《禅门逸书·初编·第6册》,台北:明文书局1981年影印清四库全书钞本,第91—92页;另见李修生主编:《全元文》第35册,凤凰出版社2004年版,第411页。

③ 参阅姜一涵:《元代奎章阁及奎章人物》,第9页。

④ 宋濂等:《元史》卷三十八《顺帝本纪一》,第815—816页。

经》等儒家经典，①同时他还时常练习书法，"习字为其常课"②。胡震宦游桂林时就曾为妥懽帖睦尔侍过笔砚，并得赐"九霄"二字。胡氏在述及此事时曾回忆顺帝作书法，云其"始作字时，落笔如宿习，每精意审订，然后奋臂一扫，不复润饰"③。妥懽帖睦尔即位后，继续沿袭文宗朝崇儒重道之治，以著名书法家康里巙巙为师。巙巙"日劝帝务学，帝辄就之习授"④，君臣之间不仅研习书学，也会探讨为君之道。例如巙巙就曾以图为鉴，在顺帝欲观古今名画时取五代郭忠恕的《比干图》以进，言商王因不听忠臣之谏，遂亡国。另外一次在顺帝赞赏赵佶的画时，巙巙又进言宋徽宗虽然多能，唯独不能为君以致身辱国破，以此提醒皇帝首先要能为君，不可被它事所误。⑤这些都对顺帝不无裨益。顺帝常于"万几之余留心翰墨，所书大字严正结密，非浅学可到，奎画传世，人知宝焉"。⑥他曾御书"和斋"二字，评者谓其"笔意雄浑，布置端严，日星炳明，风霆鼓动"。⑦所以他在书法艺术上的兴趣和才能，可与文宗相颉颃。⑧此外，顺帝亦重视其太子爱猷识理达腊的汉文化及书法教育。《元史·顺帝本纪》记载，至正九年（1349 年）十月丁酉，"命皇太子爱猷识理达腊自是日为始入端本堂肄业。命脱脱领端本堂

① 〔德〕傅海波、〔英〕崔瑞德编：《剑桥中国辽西夏金元史》，第 573 页。

② 黄惇：《中国书法史·元明卷》，第 161 页。

③ 许有壬：《恭题胡震宦所藏今上御书》，《至正集》卷七十一，见李修生主编：《全元文》第 38 册，第 143 页。

④ 宋濂等：《元史》卷一百四十三《巙巙传》，第 3414 页。

⑤ 同上。

⑥ 陶宗仪：《书史会要》卷七《大元》，第 304 页。

⑦ 宋褧：《御书"和斋"赞》，《燕石集》卷十三，见李修生主编：《全元文》第 39 册，第 346 页。

⑧ 参阅黄惇：《中国书法史·元明卷》，第 162 页。

事,司徒雅普化知端本堂事。端本堂虚中座,以俟至尊临幸,太子与师傅分东西向坐授书,其下僚属以次列坐"。①陶宗仪《书史会要》记载爱猷识理达腊:"帝于东宫建端本堂,置贤师傅以教之。知好学,喜作字,真楷遒媚,深得虞永兴之妙,非功夫纯熟不能到也。"②

　　统观元代的蒙古统治者,他们最初凭借骁勇善战的铁骑征服了中原汉地,但在此过程中,他们逐渐认识到"以马上取天下,不可以马上治天下"③的道理,于是从元世祖忽必烈开始,他们将统治天下的战略重心由"武功"转向了"文治"。有研究者根据马克思的名言"野蛮的征服者总是被那些他们所征服的民族的较高文明所征服"④,认为蒙古统治者在征服中国的过程中也被汉文化所征服⑤,这种说法不一定完全正确。事实上,蒙古统治者入主中原之后与早先北魏孝文帝所采取的汉化做法完全不同。他们推行汉法或研习汉文更多的是出于他们治国理政的现实需要,可以说是一种被动的并且是有选择、有限度的施政举措,亦如台湾研究元史的专家萧启庆先生所言:"终元一代,蒙古人并未放弃其原有认同而

① 宋濂等:《元史》卷四十二《顺帝本纪五》,第887页。

② 陶宗仪:《书史会要》卷七《大元》,第304页。

③ 宋濂等:《元史》卷一百五十七《刘秉忠传》,第3688页。

④ 马克思:《不列颠在印度统治的未来结果》,《马克思恩格斯选集》第二卷,人民出版社1972年版,第70页。

⑤ 如罗贤佑先生就认为:"随着时间的推移与社会环境的变化,入主中原的蒙古统治者身上也不同程度地出现汉化倾向,汉族封建文化对他们的影响日益强烈,他们同样也没有脱离'为所征服民族的较高文明所征服'这个历史法则。"见罗贤佑:《元朝诸帝汉化述议》,《民族研究》1987年第5期。

与汉人融为一体。"①关于这一点，我们可以从元代在政治上采用蒙汉二元体制，在文化上推行多元文化并重的政策而无意全盘汉化等事例中得到证明。再稍微具体一点来说，蒙古统治者在入主中原之后，为了赢取在人口数量上占绝大多数的汉人的支持，他们不得不适当地采取一些汉化举措以加强其政权的合法性；同时，他们为了保持自己的民族特权免受侵害，他们有时又不得不刻意要保持其原有的民族传统，甚至会对汉文化有所抵制。这一点我们从元代对科举的几次兴废以及在科举考试时的不同要求中也可以得到证明。总之，尽管元代统治者早期在文化上非常落后，但是在征服并统治中原汉地的过程中，他们在对待汉文化的态度上并非完全是心悦诚服地认同，而是择其有用者而用之。从忽必烈任用汉人儒臣，到他命令太子真金学习汉文，无非都是为了借助汉文化以达到"以汉治汉"之目的。不过，尽管这一点被元代的当权者所深深领悟，然而对于很多一般的蒙古贵族而言，他们并不关心中原文化对治国理政的作用，甚至一直到元代末年，仍有许多蒙古贵族依旧连基本的文字书写都有困难，如陶宗仪所记载的："今蒙古、色目人之为官者，多不能执笔花押，例以象牙或木，刻而印之。"②

世祖朝的表率作用及其打下的良好基础，为之后的元代诸帝学习汉文化并推行儒家治国指明了大的方向，对元代文化的发展产生了极为深远的影响。当然，之后的元代诸帝学习汉文或寄情

① 萧启庆：《论元代蒙古人之汉化》，《内北国而外中国：蒙元史研究》下册，第703 页。

② 陶宗仪：《刻名印》，《南村辍耕录》卷二，中华书局1959 年版，第27 页。

书画,固然有出于他们个人兴趣爱好的因素,但是其中更有出于施政治国的实际需要的考虑。所以,作为统治者,元代诸帝在对待书画艺术上,自始至终可能都是出于一种实用主义的治政需要,而与一般的文人寄情书画以陶冶情操有本质上的不同,更不是什么被汉文化所征服、不是完全出于敬仰之心来对待中国的书画艺术。同时,对于那些"为汉人争生存,为文化图衍续"①的汉人儒士们来说,利用包括书画艺术在内的汉文化去影响并改变元代统治者的施政方向,以达到"以夏变夷"的目的,也是他们在面对政治现实,经过深思熟虑之后被迫选择的一种文化战略。②

第二节　元代统治者对待书画的态度与宫廷绘画机构的 设置

元代统治者在对待汉人与汉文化上持有一种非常矛盾的心理:一方面,作为军事和政治上的征服者,元代统治者对中原地区的汉人是持鄙视心理的。在民族政策上,他们把汉族人口占绝大多数的原来生活在金统治地区及南宋统治地区的人划归为"四等人制"的后两等,分别称之为"汉人"和"南人",这就是我们现在所统称的"汉人",并且在除吏授官等诸多方面对这两等人采取歧视

① 孙克宽:《元代汉文化之活动》,蓝文征序,台北:台湾中华书局1968年版,第2页。

② 参阅黄惇:《从杭州到大都:赵孟頫书法评传》,第79—83页。

性政策。①另一方面,以忽必烈为首的元代统治者在征服与治理汉地的过程中又深切地意识到汉文化对于其治国理政的重要性,因此又不得不对汉文化采取积极主动的接受态度。在与汉文化的进一步接触过程中,一些皇室成员也慢慢地对汉文化产生了浓厚的兴趣,于是习汉字、作汉画在一些上层贵族中悄然成为时尚。这一点我们在前面已有所论述。元代的一些帝王在汉文修养及书画创作方面颇有造诣,他们不仅把习字作画作为自己的个人兴趣爱好,同时也把这一高雅行为作为点缀升平、彰显文治的重要举措。不过元代与宋代相比,在绘画方面有一很大不同,就是元代始终没有设置专门的宫廷画院。但是这一点并没有影响元代统治者对书画的重视,以及他们对书画艺术的利用。事实上,尽管元代没有设置宫廷画院,但是在元代的中央机构中却设有一些与书画相关的宫廷绘画机构。

　　元代的宫廷绘画机构和很多其他的中央机构一样,它们的设置在很大程度上受到了金朝的影响。当1260年忽必烈称汗继位之后,他采用了汉人儒臣郝经的治国建议:"以国朝之成法,援唐、宋之故典,参辽、金之遗制,设官分职,立政安民,成一王法。"②因此,由忽必烈构建起来的元代政治制度在保留很多蒙古旧制的基础上,有选择地采用一些故宋的典章制度,而参考辽、金等少数民

　　① 元代的蒙古统治者为了巩固其统治,实行民族分化政策,即根据民族差异及归降的时间先后,将其治下的人民分为蒙古、色目、汉人、南人四等,并在政治、法律、军事等诸多方面给予四等人不同的待遇。参阅蒙思明:《元代社会阶级制度》,上海人民出版社2006年版,第37—69页。另见史卫民:《元代社会生活史》,中国社会科学出版社1996年版,第36—52页。
　　② 郝经:《立政议》,《郝文忠公陵川文集》卷三十二,山西人民出版社2006年版,第446页。

族政权此前在汉地的统治经验似乎对蒙古人的政权更有帮助。因为在当时,南宋政权与蒙古人的政权尚处于对峙的状态,即使此时忽必烈的铁骑已经攻占了很多宋人的城池,从军事实力上来讲,蒙古人的政权已经处于主动进攻的强者一方,但是出于政治上的考虑以及统治者的心理,忽必烈不可能在政治制度的构建上全部采纳宋代的经验。相比较而言,与蒙古人同样具有草原文化基因的金朝女真人治理汉地的经验对于蒙古人更有参考价值;并且,在伐金的过程中由金朝归附过来的汉人儒臣如郝经、许衡、刘秉忠、姚枢等人,也更乐于为忽必烈出谋划策。所以,金朝故地的汉人儒臣,与深受汉文化影响的金代统治者的治国经验,对元世祖的影响很大。元代的很多中央机构都是在借鉴了金制的基础上建立起来的,例如掌管政务的中书省、执掌军事的枢密院,以及负责监察的御史台等即是如此。①

　　和金朝一样,元朝虽然也没有像宋朝那样设立专职的画院,但是元朝宫廷却效仿金朝设置了一些容纳书画文士或艺匠的绘画机构。同时,元朝也接纳和吸收了很多来自金朝故地的文人画家及艺匠画家,并将他们分置于不同的宫廷绘画机构之中以备随时召唤。此外,在后来的施政过程中,元代统治者又陆续征用或提拔了诸如赵孟頫、王振鹏、何澄、虞集、柯九思等很多江南汉地的书画文士,进一步壮大了宫廷绘画机构中的书画家阵容。从身份构成上进行分析,元代宫廷画家一般可以分为三类,即文人画家、官僚画家及艺匠画家,②其中尤以文人画家和艺匠画家居多。这里所说的

① 参阅余辉:《元代宫廷绘画机构初探》,《故宫博物院院刊》1998年第1期。
② 同上。

官僚画家与文人画家的主要区别在于他们的文化背景。尽管他们都供职于朝廷并且身居或大或小的官位，但是官僚画家在儒学修养方面要远逊于文人画家，因此在画法上往往与艺匠画家接近，例如商琦、刘贯道等人即是如此。元初长期没有科举考试，虽然从仁宗掌政开始恢复了零星且不固定的科举考试，但是由于元代科举制度对汉人的有意限制，所以画家进入朝廷的门径主要只能依靠熟人的举荐或者自己主动向皇帝献画以求得到赏识。因此，画家的作品内容或艺术形式能否得到皇帝的青睐是其能否得到官职或进入宫廷的关键。从这一点来看，元代皇帝对书画家的任用与提拔，不仅反映出统治者审美兴趣的倾向，有时也反映出统治者对书画作品内容的价值认定。例如，王振鹏、何澄二人都是依靠向仁宗皇帝献画谋得了官位，长期以来学界一直认为这是因为此二人所画的界画作品甚为工细写实的缘故。事实上，与其说这是因为元代的统治者喜爱王、何二人作品中细致的风格或高超的画技，不如说这是因为二人作品中所表现的龙舟汉宫等汉人皇帝的生活环境的内容引起了统治者的兴趣可能更为合理。关于这一点，我们将在后面的一个章节中再予以进一步详细论述。另外一个例子，我们从下面的一条记载中亦可得到启示："世祖尝欲观国子所书字，不忽木年十六，独书《贞观政要》数十事以进，帝知其寓规谏意，嘉叹久之。"[①]从这条记录中我们可以看到两条信息，一是忽必烈对国子学的书法教育颇为重视；二是他不仅重视书法文字的形态本身，而且对于书法文字中所表达的意涵亦非常重视。关于元代宫廷绘画机构，台湾学者姜一涵、傅申以及大陆学者余辉等对其曾有过颇

①　宋濂等：《元史》卷一百三十《不忽木传》，第3164页。

为深入的论述,此外亦有人在硕士论文中对此进行过系统研究。①所以,笔者在此不拟多述,仅就其大致情况略作交代,以阐明元代统治者对书画艺术的重视,及他们在此方面所持有的实用主义的态度。

受金代宫廷绘画机构的影响,元代的宫廷绘画机构在建制和模式上不像宋代的翰林图画院那样集中和专业化,呈现出多样性和复杂性的特点。依据元代中央机构的具体设置与功能,我们大致可以将元代宫廷中与绘画相关的机构分为三大类:第一类为宫廷中非专司绘画的一般文职机构,如翰林兼国史院、集贤院。这里主要集中了文人画家,题字作画只是他们任职之外的附带工作。有需要时,皇帝也会敕命在这两个机构中任职的书画文士发挥他们的书画专长,为皇室服务。第二类为专门掌管书画鉴赏与收藏的机构,如奎章阁学士院、宣文阁、端本堂以及秘书监。奎章阁学士院是文宗创立的、用以招揽文人儒士的重要机构,集中了当朝多数书画文士,如虞集、揭傒斯、柯九思、康里巎巎、泰不华等都曾在此任职,文宗皇帝亦经常驾临,使得该机构在艺术史上影响很大。宣文阁、端本堂是奎章阁学士院的后期承续,在机构设置上与前者大同小异。虽然其间亦有修辽、金、宋三史等突出的表现,但是由于在宣文阁、端本堂时期已经没有了当年文宗创立奎章阁时的深刻用意,在艺术史上也无甚作为,故此不拟多表。秘书监的主要职能在于管理皇家图书,并兼有收藏皇室书画藏品的职责。在此任

① 参见姜一涵:《元代奎章阁及奎章人物》;傅申:《元代皇室书画收藏史略》;余辉:《元代宫廷绘画机构初探》,《故宫博物院院刊》1998 年第 1 期;牛继飞:《元代宫廷绘画机构研究》,首都师范大学硕士论文,2006 年。

职者多以具有一定文化造诣的艺匠画家为主,文人画家几乎鲜有涉足这里的。第三类为宫廷中的一些专职绘画机构,主要供奉一些艺匠画家,专职为皇室提供绘画方面的服务,一般隶属于将作院、工部以及大都留守司等。

一、一般文职机构与在此任职的书画文士

元代的翰林兼国史院始建于至元元年(1264年),当时为翰林学士院,至元四年(1267年),改称翰林兼国史院,秩正二品。至元二十年(1283年),该院与集贤院合并成翰林国史集贤院;至元二十二年(1285年)又将集贤院从中分离出去,恢复旧称。[①]翰林兼国史院主要承担候帝垂询、撰拟诏令、纂修国史以及筹备祭祀等事宜,一些文人画家,如翰林文字朱德润、翰林直学士乔达、编修官曾巽申、编修苏大年等,大多供职于此。[②]此外,如揭傒斯(官至翰林侍讲学士)、康里巎巎(官至翰林学士承旨)等擅长书法和诗文的文人也多供职于此。一般来说,因职务职责所系,要求任职于翰林兼国史院的秘书事务或修史之责者需要具备较为深厚的文学素养,有的人还需要具备一定的书画技艺。

集贤院的主要职责是"掌提调学校、征求隐逸、召集贤良,凡国子监、玄门道教、阴阳祭祀、占卜祭遁之事,悉隶焉"。[③]该院曾与翰林兼国史院合并称为翰林国史集贤院,至元二十二年(1285年)分

① 宋濂等:《元史》卷八十七《百官志三》,第2189—2190页。

② 参阅余辉:《元代宫廷绘画机构初探》,《故宫博物院院刊》1998年第1期。

③ 宋濂等:《元史》卷八十七《百官志三》,第2192页。

置两院,专称集贤院,秩从二品,以大学士统领,下置学士、侍读学士、直学士、待制、典簿等职。至元二十四年(1287年)升正二品,增置院使一员,统领集贤院。大德十一年(1307年)再升从一品,亦以院使统领,至仁宗皇庆年间复以大学士统领,其下置的职位亦在不同时期有所调整。①集贤院下设国子监、国子学及兴文署等职官,任职者亦以精通文史的儒士为主,其中不乏精通书画者。总体而言,供职于集贤院的画家以文人画家居多,并且他们的地位一般要比供职于翰林兼国史院的文人画家高一些。任职于此的宫廷画家,如集贤大学士(从一品)李衎、张孔孙及翰林学士承旨赵孟頫、和礼霍孙等著名画家,都是元代宫廷中擅画者中职位最高者。集贤院汇集了许多在当时很有影响力的画家。除了上述画家之外,还有李士行、商琦,李士行因向仁宗献其所画之《大明宫》得以授官五品,与侍读学士(从三品)商琦同时供职于集贤院。②另有侍读学士李倜、待制(从五品)赵雍等,亦曾供职于集贤院。

　　一般来讲,在翰林兼国史院和集贤院供职的官员大多与皇帝的关系较为密切,并且他们大多都通经博史,并非专门以书画技艺供奉内廷,但他们有时亦有奉旨作画之事,如时任集贤大学士、荣禄大夫(从一品)的李衎,就曾于延祐元年(1314年)奉旨在宫殿的墙壁上画竹。③集贤院与翰林兼国史院在职官名称上多有重复,因此很难详细区分在两院任职的所有文人画家的具体供职所在。同

①　宋濂等:《元史》卷八十七《百官志三》,第2192页。

②　苏天爵:《滋溪文稿》卷十九《李遵道墓志铭》,中华书局1997年版,第314页。

③　虞集《道园学古录》卷二十八《题煜上人所藏息斋〈墨竹〉》载:"因记延祐甲寅,息斋奉诏写嘉熙殿壁。"见陈高华:《元代画家史料汇编》,第192页。

时,两院的职官有时也会有互换的现象,例如赵孟頫在仁宗朝时就曾交替供职于集贤院和翰林国史院。① 仁宗之后,翰林兼国史院与集贤院的书画活动逐渐式微,至文宗朝,文人画家的任职机构便转向了奎章阁学士院。

二、奎章阁学士院与文宗的政治意图

言及奎章阁学士院,在艺术史上一般都将之理解为元代宫廷的书画收藏机构,这或许是因为在很多经过元代内府收藏的书画作品上都留有奎章阁的收藏巨印"天历之宝"或"奎章阁宝"的缘故。另外,由于文宗图贴睦尔深受汉文化熏染,不仅能诗会文,而且喜好翰墨,当他设置奎章阁学士院之后,不仅擢任著名书画家柯九思为鉴书博士,凡是内府所收藏的法书名画,都命其鉴定真伪,而且文宗本人"非有朝会祠享时巡之事,几无一日而不御于斯",②与虞集、柯九思等文臣儒士"以讨论法书名画为事"③。上述这些记载确实让人容易觉得奎章阁学士院就是一个主要供文宗皇帝与书画文士们燕闲怡情的艺术机构。但是,事实上奎章阁学士院成立的宗旨是多方面的,并且其性质也随着不同时期有所改变。④例如,虞集在天历二年(1329年)四月所作的《奎章阁记》中阐述奎章阁学士院成立的宗旨是:"备燕闲之居,将以渊潜遐思,缉熙典学。

① 参阅余辉:《元代宫廷绘画机构初探》,《故宫博物院院刊》1998年第1期。

② 虞集:《奎章阁记》,《道园学古录》卷二十二,见李修生主编:《全元文》第26册,凤凰出版社2004年版,第437页。

③ 陶宗仪:《奎章政要》,《南村辍耕录》卷七,第91页。

④ 参阅傅申:《元代皇室书画收藏史略》,第38页。

乃置学士员,俾颂乎祖宗之成训,毋忘乎创业之艰难,而守成之不易也。又俾陈夫内圣外王之道,兴亡得失之故,而以自儆焉。"①后来,他又在《皇图大训序》中对奎章阁学士院的设立宗旨有所表述:"天子始作奎章阁,延问道德,以熙圣学。"②而在虞集撰写的《奎章阁铭》中,则将这一机构描述为文宗万机之暇通过书画怡神的休闲场所:"天子作奎章阁,万机之暇,观书怡神,则恒御焉。"③另据文宗诏书所言,设立奎章阁学士院之目的为"置学士员,日以祖宗明训、古昔治乱得失陈说于前,使朕乐于听闻"。④此外,在《元史·百官志》中亦记载有奎章阁学士院的创办宗旨:"命儒臣进经史之书,考帝王之治。"⑤总之,文宗建立奎章阁学士院的实际用意并非只是为了鉴赏书画宝玩。据相关的研究表明,除了招揽文士陪伴皇帝、保管整理并鉴定内府文物书画之外,奎章阁学士院的实际职能还包括向皇帝进讲儒家经典及汉文史籍,教育贵族子弟和年轻怯薛成员,参与议事、搜集经史典籍、编辑翻译皇室典章等。⑥其中向皇帝进讲儒家经典、教育贵族子弟及参与议事等均与皇帝的治国理政密切相关。因此,从实际的主要职能上来讲,我们与其说奎章阁学士院是一个书画收藏机构或文化机构,不如说这是一个辅政机构更为确切。在奎章阁中对书画的收藏与鉴赏,只是君臣间"延问

① 虞集:《奎章阁记》,《道园学古录》卷二十二,见李修生主编:《全元文》第26册,第437页。

② 虞集:《皇图大训序》,《道园类稿》卷十六,见《虞集全集》,第468页。

③ 虞集:《奎章阁铭》,《道园学古录》卷二十一,见李修生主编:《全元文》第27册,凤凰出版社2004年版,第60页。

④ 宋濂等:《元史》卷三十四《文宗本纪三》,第751页。

⑤ 宋濂等:《元史》卷八十八《百官志四》,第2222页。

⑥ 参阅姜一涵:《元代奎章阁及奎章人物》,第76页。

道德"、"考帝王之治"、"日以祖宗明训、古昔治乱得失陈说于前"之余事,或者说只是文宗用以招揽文士、笼络人心的一种障眼法而已。

在元代历史上,文宗的继位既突然又理所当然。所以在经过了残酷的宫廷斗争之后,如果有人认为文宗设立奎章阁学士院并整日在里面与文臣儒士们一起只是为了讨论法书名画、发展个人兴趣爱好的话,这样就未免太过于狭隘,或过于低估了文宗作为一个皇帝的政治抱负。这一点,我们从上述关于奎章阁的创立宗旨的引述中实际上已经看得很清楚。作为武宗次子,依据武宗与仁宗的协定,仁宗之后皇位当传于文宗兄和世㻋,无奈后来生变,和世㻋被迫出居朔漠,而文宗亦颇受排挤,一直未得大用。[①]但他早就志在魏阙,只是由于一直没有机会,使得他不得不韬光养晦。文宗在建康(今江苏南京,古时又称"金陵")为怀王时曾作有《登金山》诗一首:

> 巍然块石数枝松,尽日游观有客从。
> 自是擎天真柱石,不同平地小山峰。
> 东连舟楫西津渡,南望楼台北固钟。
> 我欲倚栏吹铁笛,恐惊潭底久潜龙。[②]

诗中"自是擎天真柱石,不同平地小山峰"应当为其自拟,而最

① 宋濂等:《元史》卷三十一《明宗本纪》,第 693 页;卷三十二《文宗本纪一》,第 703—704 页。

② 《御选元诗》卷一,景印文渊阁四库全书(集部,总集类)。

后一句之"潜龙"既暗指其他觊觎帝位者,同时也可能是文宗自比,表明政治形势险恶,自己不得不蛰伏隐居以等待时机。几年后,他终于等来了机会。依靠燕铁木儿、伯颜等人的政治才能和军事实力,并在假意让位于其兄和世㻋的迂回之后,文宗最终得以坐上了皇位。细想一下,对于一个久已渴望出头并不惜毒弑亲兄以重获皇位的人,如说他当上皇帝后将大部分时间和精力都投入到临池赏画上只是为了发展自己的艺术爱好,这样的解释实在难以符合情理。但是,皇位的降临对文宗而言还是有点突然,甚至他还没有为此在政治和军事上做好充分的准备。由于权臣燕铁木儿和伯颜等人的政治实力过于强大,加上其他一些蒙古贵族保守势力的反对,使得文宗在位五年始终大权旁落,迫使他在即位后不得不继续以清静无为的姿态俟机培养自己的亲信和政治实力。

关于文宗设立奎章阁学士院的真实动机,我们从其开设的时间上亦可窥见一斑。泰定五年(1328年)九月元文宗即位,改元天历,同时他又遣使恭迎其兄和世㻋于漠北。次年(1329年)正月和世㻋即位于和宁之北,是为明宗。而就在这一年(1329年)的二月,元文宗设立奎章阁学士院于京师,遣人以除目奏明宗,明宗从之。[①]随之三月,奎章阁便宣告正式成立。然而此时文宗既尚未正式完成与其兄和世㻋的皇位交替,也还没有得到明宗正式册命成为太子(明宗册封图帖睦尔为太子的时间在当年四月)。在自己的政治地位尚未完全落实之际,文宗就如此急于创建奎章阁,从中一方面可见文宗对于创建该机构的重视程度;另一方面,也可以看出文宗想在自己的皇位正式让给其兄之前抓紧完成这一机构的"立

① 宋濂等:《元史》卷三十一《明宗本纪》,第696页。

法"手续,以便取得"合法"的地位,将该机构作为自己日后笼络人心、实现政治理想的处所。①

奎章阁学士院在天历二年三月开始成立时为秩正三品,与中书省以下的"六部"②尚处于同一级别。其主要官员皆由其他部门借调或兼任,以翰林学士承旨忽都鲁都儿迷失与集贤大学士赵世延并为大学士,为奎章阁名义上的领袖,以翰林直学士虞集、御史撒迪并为侍书学士,另置承制学士、供奉学士各二员。此后,奎章阁学士院的机构设置得到逐步完善,地位亦得到进一步提升。至同年八月,奎章阁学士院就很快被升为秩正二品,其地位一跃而成为略低于翰林兼国史院与集贤院、处于中央一级的特设机构。③试想一下,如果不是出于加强奎章阁实际权力的目的,仅仅作为一个提供皇帝燕闲赏画的处所,文宗实没有必要在短时间内将奎章阁的品秩提升得如此之高。

更为重要的是,这一机构还得到了文宗皇帝的特别关照。他经常驾临奎章阁,"几无一日而不御于斯"④,与儒臣文士们在一起。在奎章阁中,文宗和阁中诸臣甚至不用过多拘于君臣之礼,可以时常进行一些较为轻松的谈话,当然也会时常论及国是,于是"宰辅有所奏请,宥密有所图谋,净臣有所绳纠,侍从有所献替,以

①　参阅姜一涵:《元代奎章阁及奎章人物》,第212页。傅申曾在《奎章阁年谱初稿》中亦对文宗奏立奎章阁学士院一事发表看法,认为:"由此可知文宗在逊位于明宗之后才成立奎章阁,为其牢笼人才,建立私人势力之根据地。"见傅申:《元代皇室书画收藏史略》,第43—44页。

②　"六部"即吏部、户部、礼部、兵部、刑部、工部。

③　参阅姜一涵:《元代奎章阁及奎章人物》,第64页。

④　虞集:《奎章阁记》,《道园学古录》卷二十二,见李修生主编:《全元文》第26册,第437页。

次入对,从容密勿,盖终日焉"。① 文臣偶尔进呈书画作品,文宗也会将其中的有些藏品回赐给他们,君臣之间的关系甚为融洽。他对儒臣文士们的这种异乎寻常的亲近和礼遇,自然拉近了君臣之间的距离,甚至使得很多汉人儒臣浑然忘了原本被视为夷夏之防的民族界限,在不自觉中对文宗产生了丝丝眷恋的情怀,②似乎与文宗在一起谈艺论道已成为文人儒士们每日必需的一项生活内容。例如,柯九思就曾作《春直奎章阁二首》诗云:

<center>(一)</center>

旋拆黄封日铸茶,玉泉新汲味幽嘉。

殿中今日无宣唤,闲卷珠帘看柳花。

<center>(二)</center>

春来琼岛花如锦,红雾霏霏张九天。

底事君王稀幸御,儒臣日日侍经筵。③

　　其中"底事君王稀幸御,儒臣日日侍经筵"一句明白无误地描写了儒臣们每日侍奉经筵并得到皇帝临幸的满足感;而"殿中今日无宣唤,闲卷珠帘看柳花"一句则隐约地透露出一日未得到宣唤进宫后的点点失落。文宗正是通过这种与文人儒士们经常在一起品鉴法书名画的方式渐渐地达到了笼络人心的目的。这一点我们可以从奎章阁授经郎揭傒斯的诗文中看出他是如何早出晚归为奎章

①　虞集:《奎章阁记》,《道园学古录》卷二十二,见李修生主编:《全元文》第26册,第437页。

②　参阅傅申:《元代皇室书画收藏史略》,第36页。

③　柯九思:《丹邱生集》卷三,《题王孤云墨幻角抵图》,仙居丛书影印本。另见顾瑛辑:《草堂雅集》,中华书局2008年版,第22页。

阁的事务忙碌奔波的：

> 天历年中密阁开，授经新拜育群材。
>
> 宫门待漏尝先到，讲席收书每后回。
>
> 召试时蒙天语劳，分题不待侍臣催。
>
> 满头白雪丹心在，太液池边只独来。[1]

可以想象得到，如果不是心悦诚服地想报答文宗对他的恩遇，揭傒斯怎么会表现得如此尽心竭力，乃至于披星戴月地为奎章阁的事务所奔忙？文宗的时常临幸，无形中将朝廷的权力中心转移到了奎章阁。这样一来，尽管他每次临幸奎章阁都以与文臣儒士们讨论法书名画为事由，但仍旧难免会使朝廷中的当权大臣们感到些许权力危机。

文宗这种拉拢人心，力图蓄养自己政治实力的尝试被朝廷中的另一伙势力察觉后，自然会带来他们的猜忌。他们开始不断寻找各种借口打击奎章阁中这些得到皇帝的宠遇但实际上并无多少政治实力的儒士文臣，迫使虞集等人在无奈之下只得选择"辞职"，以免受戕害。天历三年（1330 年）二月二十九日，虞集与奎章阁大学士（正二品）忽都鲁都儿迷失、撒迪等"以入侍燕闲，无益时政，且媚嫉者多"[2]为由正式提出了辞职。对于这件事，在《元史》的《虞集传》与《文宗本纪》中皆有载述。为此，文宗还特意下发诏谕曰：

① 揭傒斯：《忆昨四首》（之一），见顾嗣立编：《元诗选初集》，中华书局 1987 年版，第 1047 页。

② 宋濂等：《元史》卷一八一《虞集传》，第 4178 页。

昔我祖宗,睿智聪明,其于致理之道,自然生知。朕以统绪所传,实在眇躬,夙夜忧惧,自惟早岁跋涉难阻。视我祖宗,既乏生知之明,于国家治体,岂能周知?故立奎章阁,置学士员,日以祖宗明训、古昔治乱得失陈说于前,使朕乐于听闻。卿等其推所学以称朕意,其勿复辞。①

在这里,文宗为了能够挽留虞集等人,推心置腹地道出了自己的想法,以期得到虞集等人的理解。

文宗虽然对虞集等人的这次辞职进行了成功的慰留,但是接下来围绕奎章阁的事情发展还是令他难以招架。差不多又过了一年,至顺二年(1331年)三月初九这一天,又有御史台大臣弹劾奎章阁参书雅琥"阿媚奸臣,所为不法,宜罢其职"。② 这一次文宗答应了弹劾者的奏请。但是此事过去半年后,到了这一年的九月二十一日,御史台的蒙古族谏臣再一次将弹劾的矛头指向了文宗的宠臣、奎章阁鉴书博士柯九思,以其"性非纯良,行极矫谲,挟其末技,趋附权门,请罢黜之"。③这一次着实令文宗感到很是为难。元末明初人徐显所撰《柯九思传》中记载道:

> 宠顾日隆,由是言者见忌。公乘间跪白上曰:"臣以文艺末技,遭逢圣明,而纵迹孤危,殒越无地,愿乞补外以自效,庶几仰报日月照临之万一,幸陛下哀怜。幸甚。"上

① 宋濂等:《元史》卷三十四《文宗本纪三》,第751页。
② 宋濂等:《元史》卷三十五《文宗本纪四》,第779页。
③ 同上书,第791页。

曰："朕在,汝复何忧。"翌日,御史章入,不报。故事谏臣
言不行,则纳印请去。上重违谏臣意而虑危公,召公谕之
曰："朕本意留卿,而欲伸言者路,已敕中书除外。卿其少
避,俟朕至上京宣汝矣。"公拜且泣,辞出,而中书竟格诏
不行。未几大行上宾,公因流寓吴中。①

根据这一记载,可知文宗曾确实想对柯九思加以保护,怎奈御
史台的蒙古族谏臣要"纳印请去",以辞职相要挟,文宗只好做出让
步,指示中书省安排柯九思外调以避风头,并许诺等过段时间再重
新起用。然而中书省竟敢将文宗的这一诏谕置之不理,以至于柯
九思最后流寓吴中。从这件事中可以看出,一方面,文宗当时确实
是心有余而力不足,权力被架空到就连妥善安置一名自己的亲信
都难以实现;另一方面,文宗朝的实权派将奎章阁视为影响他们政
治利益的所在,必欲除之而后快,因此才会对其中的文士不断网罗
罪名予以打击。试想,虞集于大德初进入京师,先后历仕成宗、武
宗、仁宗、英宗、泰定帝、文宗六朝,天历三年(1330 年)时已官至奎
章阁侍书学士(从二品),以他的资深阅历及老成持重的处事风格,
犹被迫提出"辞职"以避嫌,可见当时奎章阁的儒臣们所受的外界
压力有多大。如此看来,身为五品的鉴书博士柯九思遭人弹劾并
力请外补就不足为奇了。

总结奎章阁的设置及其书画活动与文宗皇帝治国理政之间的
政治关系,笔者认为至少可以归纳出以下几点:第一,从表面上看,
奎章阁学士院只是文宗招揽文士入侍燕闲、观览经史典籍、鉴赏古

① 徐显:《柯九思传》,载《稗史集传》,见宗典:《柯九思史料》,第 1 页。

今法书名画的场所,而奎章阁诸儒士文臣的真正身份,乃是充任文宗的政治智囊团。因此,其设置的宗旨主要是为文宗皇帝提供治国理政的经验。第二,由于国家的实际权力大多数被燕铁木儿和伯颜等人所掌控,文宗将大量的时间和精力投入到临池赏画等文艺活动中,以此营造宫廷的艺术气息和汉化氛围。他如此做的目的,一方面是出于自己的兴趣爱好;另一方面更是为了通过彰显自己的汉学修养及儒化倾向以树立自己在汉人臣民中的良好形象,进而提高自己在汉人臣民中的政治威信和合法性。第三,文宗开设奎章阁,并利用书画鉴赏为媒介,为自己和文臣儒士们提供了一个可以轻松交谈的环境,借此达到笼络人心、蓄养政治实力的目的。第四,在大权旁落、危机四伏的政治环境下,通过寄情书画以显示清静无为,也是文宗借以掩饰自己政治意图的障眼法,或者说是他为了自我保护所采取的一种伪装手段。

然而文宗本人以及他所招揽一批文臣儒士,如虞集、柯九思等人,毕竟还是文人气质太重,在面对燕铁木儿、伯颜等老谋深算且阴险毒辣的权臣时,他们根本没有采取有效措施的机会,以至于他们在奎章阁中与文宗所讨论的治乱得失也大多流于空谈。即便如此,还是难以消除燕铁木儿等人的疑心,所以文宗不得不在至顺三年(1332 年)二月辛酉,将奎章阁的领袖职位也让与燕铁木儿,命其"兼奎章阁大学士,领奎章阁学士院事"[1]。这是继前一年九月份柯九思遭到弹劾去职之后,奎章阁发生的又一重大变故。从此之后,奎章阁学士院也被燕铁木儿所完全掌控,其参政、议政的职能更是难以发挥了。几个月之后,文宗也饮恨上宾,至此奎章阁更

[1]　宋濂等:《元史》卷三十六《文宗本纪五》,第 801 页。

是没有了精神支柱,虽然未被即时撤销,但实际上几近于名存实
亡了。

三、秘书监与其他专职绘画机构

元代秘书监的建制最早源于太宗八年(1236年)窝阔台依从
儒臣耶律楚才的奏议,设立于山西平阳的经籍所。忽必烈即位后,
于至元三年(1266年)将此机构迁入大都,并更名为弘文院,至元
九年(1272年)十一月才定名为秘书监,初从三品级,[①]大德九年
(1305年)七月升正三品,[②]"掌历代图籍并阴阳禁书"[③]及历代书
画珍品,主要负责对古书画的装裱、修复、分类、编目、入匣及鉴藏
之事,同时还兼领天文历数的部分职务。至元十三年(1276年)南
宋的谢太后率众投降后,临安秘书监内所藏的乾坤宝典并阴阳一
切禁书及其他经籍图书书画等物悉数被元廷接收,后来大多都汇
集到了大都的秘书监内,并得以妥善贮藏。这一点,我们将在后面
的一章中展开论述。

元代秘书监的设置也基本承袭金制,设有卿、太监、少监、监
丞、典簿等官,"其监丞皆用大臣奏荐,选世家名臣子弟为之"[④]。
在此任职的包括少许官僚画家,但大多为专职的艺匠画家,很多人
都具有高超的绘画技艺,如善画肖像的唐文质(书画辨验直长)、李

① 商企翁、王士点:《秘书监志》卷一《职制》,浙江古籍出版社1992年版,第
19页。
② 同上书,第20页。
③ 宋濂等:《元史》卷九十《百官志六》,第2296页。
④ 同上。

肖岩；善画界画的何澄（秘书少监）①、王振鹏（典簿）；善画工笔的商琦（秘书卿）、史杠（秘书少监）、任贤才（书画辨验直长）等。这些在不同绘画题材上拥有专长的画家被安置在秘书监内，随时准备为元廷服务。例如，大德四年（1300 年）七月十六日，唐文质就曾主动奏请："愿尽平生之学，画远方职贡之图及名臣之像，藏诸秘府，以传永久。"②并且他的奏请也得到了批准。另外，我们从《秘书监志》卷九的《题名》中还可以看到程钜夫、虞集、王守诚、康里巎巎等这些文人学士的名字，他们或曾在此任职，或曾在此兼职，总之都参与过秘书监的工作。此外，还有在其他机构任职者有时也会奉旨处理秘书监的一些杂务。例如，延祐三年（1316 年）三月二十一日，叔固大学士对秘书监少监阔阔出传，"奉圣旨，秘书监里有的书画，无签贴的教赵子昂都写了者"③。这一记载清楚地表明，当时已经官居正二品的集贤学士赵孟頫④居然也会"奉圣旨"到秘书监做补写书画标签这样一些杂务。从这一点上也可以看出，元

① 《秘书监志》卷九《题名》中未见何澄名，应为脱漏。关于何澄任职秘书监的记载可见于刘岳申《申斋文集》卷十四《题泣麟图》、程钜夫《雪楼集》卷九《题何澄画三首》及何澄《归庄图》后赵孟頫题跋。另外可参见陈高华：《元代画家史料汇编》，第412—415 页；谢成林：《元代宫廷的绘画活动辑录》，《美术研究》1990 年第1 期。

② 商企翁、王士点：《秘书监志》卷五《秘书库》，第 97 页。

③ 商企翁、王士点：《秘书监志》卷六《秘书库》，第 104 页。

④ 据杨载撰《大元故翰林学士承旨荣禄大夫知制诰兼修国史赵公行状》记载："仁宗皇帝在东宫，收用文武才士，素知公贤，遣使者召。……及即位，辛亥五月，升集贤侍讲学士、中奉大夫。用从二品例，推恩二代。……皇庆癸丑六月，改翰林侍讲学士、知制诰、同修国史。十一月，转集贤侍读学士、正奉大夫。延祐甲寅十二月，升集贤学士、资德大夫。丙辰七月，进拜翰林学士承旨、荣禄大夫、知制诰、兼修国史。用一品例，推恩三代。"（见陈高华：《元代画家史料汇编》，第57 页。）知延祐三年三月时，赵孟頫官居集贤学士，为正二品。参见《元史》卷八十七《百官志三》，第 2192 页。

代统治者虽然对有些书画文士授以较高官位,但是在实际使用的时候,有时却"大材小用"。这也显示出元代统治者在对待书画方面注重实用的一面。也就是说,无论书画文士的职位有多高,名气有多大,但是在实际需要他做事的时候,哪怕是要做一些与其地位不甚相符的杂务,皇帝都有可能降旨要他去完成。

除了秘书监之外,元代还有诸如将作院、工部辖下从事宫廷内和都城皇家建筑的装饰美化以及绘制宗教绘画等劳役性创作活动的一些专职绘画机构。在此类机构任职的亦多以艺匠画家为主,他们与刻工、木工、漆工、装裱工等工匠同役同伍,作画手段以民间画法为主,精致工整,近似于一种手工艺劳动。例如,元代将作院"掌成造金玉珠翠犀象宝贝冠佩器皿,织造刺绣段匹纱罗,异样百色造作"①,其下隶属的御衣局主要从事侍奉、设计及制作皇室的衣冠服饰;画局主要从事工艺品的设计。元代的工部则"掌天下营造百工之政令"②,其下隶属的梵像提举司主要从事绘制佛像及土木刻削等工作。可见,在这类机构中任职的艺匠画家的工作主要是为了满足元代统治者在日常实用性美术方面的需要。

总之,元代虽然没有像宋朝那样设置专职画院,但是元代却效仿金朝设置了一些容纳书画文士或艺匠的宫廷绘画机构;元代虽然也没有像宋朝那样开设画学并通过考试的方式招募画家,不过元代统治者利用熟人举荐或积极主动地命人四处访贤,同样也罗致了很多能书善画之士进入宫廷。此外,有的画家如王振鹏、何澄、李士行等人凭借自己的技艺主动向皇帝献画以博得赏识,同样

① 宋濂等:《元史》卷八十八《百官志四》,第2225页。
② 宋濂等:《元史》卷八十五《百官志一》,第2143页。

也能够得到赐官进爵。①这些例证都充分证明了元代统治者在对待绘画方面所持有的重视态度，并不像以往有些人所认为的那样，即元代统治者实行民族压迫政策，废除"画院"，致使许多画家没有机会或不愿为元代政权服务，以至于元代统治者对中国的绘画发展没有影响或者只有负面的影响。陈高华先生就曾指出："元代'许多画家'不愿为元朝服务之说，是不符合事实的。元朝知名画家中，一部分是贵族官僚，如赵孟頫和高克恭、李衍、商琦、李倜、朱德润、唐棣等，他们不用说是元朝政府的积极支持者。一部分是宫廷画家，如张彦辅、王振鹏、何澄等，他们直接为统治者服务。"②事实上，像钱选、郑思肖、龚开等一生都不愿为元廷服务的遗民画家在元代知名画家中只占少数，绝大多数画家都是乐意为元廷服务的。只不过他们中的有些人没有得到机会，或者是有的人在谋求仕途的过程中遇到了挫折，例如黄公望。但是就总体而言，不仅元代的统治者重视书画艺术，对很多书画文士给予了很高的待遇，同时供职元代宫廷的画家亦非常多。这种情况在仁宗、文宗二朝更为明显。虞集就曾在回忆仁宗朝的书画盛况时记载道：

　　　　昔我仁宗皇帝，天下太平，文物大备。自其在东宫时，贤能才艺之士，固已尽在其左右。文章则故翰林学士清河元公复初，发扬蹈厉，蕲视秦汉；书翰则有翰林承旨吴兴赵公子昂，精审流丽，度越魏晋；前集贤侍读学士左山

　　①　据《李遵道墓志铭》载："仁庙在御，崇尚艺文。近臣以君（李士行）名荐，遣使召之。君以所画《大明宫图》入见，上嘉其能，命中书与五品官。"见苏天爵：《滋溪文稿》卷十九，第314页。

　　②　陈高华：《元代画家史料汇编》，第2—3页。

> 商公德符,以世家高才游艺笔墨,偏妙山水,尤被眷遇。
> 盖上于绘事,天纵神识,是以一时名艺,莫不见知。①

即位后,仁宗为了"咏歌治平"②,对书画文士进一步爱重有加。苏天爵在李衎神道碑中记载:

> 仁宗皇帝临御之初,方内晏宁,乃兴文治,一时贤能材
> 艺之士,悉置左右。……当是时,朝之宿学硕儒名能文辞
> 翰墨者,若洺水刘公赓、吴兴赵公孟頫、保定郭公贯、清河
> 元公明善,皆被眷顾,士林歆慕以为荣。……仁宗所以优
> 礼耆艾,崇尚艺文,于此盖可睹矣。③

仁宗对赵孟頫、李衎二人更是圣眷甚隆,皆尝"字而不名",并且都拜官一品,宠耀至极。他还曾非常自豪地诏侍臣曰:"文学之士,世所难得,如唐李太白、宋苏子瞻,姓名彰彰然,常在人耳目。今朕有赵子昂,与古人何异!"④在这里,仁宗将自己与唐宋时期的中国皇帝进行对比,不仅以此证明自己作为中国正统皇帝的合法性,同时也以自己拥有赵孟頫这样一位堪比李白、苏轼的书画文学

① 虞集:《王知州墓志铭》,《道园学古录》卷十九,见陈高华:《元代画家史料汇编》,第420页。
② 苏天爵:《故集贤大学士光禄大夫李文简公神道碑》,《滋溪文稿》卷十,第155页。
③ 同上书,第153页。
④ 杨载:《大元故翰林学士承旨荣禄大夫知制诰兼修国史赵公行状》,见陈高华:《元代画家史料汇编》,第58页。

之士作为自己乃盛世明主的依据。此外，仁宗还曾命人将赵孟頫及其妻、子三人的书法作品装裱在一起，识以御宝，藏于秘书监，以供后人观瞻，希望后世能够知道"我朝"有如此善画的一家人。①这一点无非就是为了向后世展示自己"崇儒稽古"、"来际昌运"②的治国成果。如果说世祖时期忽必烈主要看重的是赵孟頫的身世背景并利用他来体现元廷对南人的政策的话，那么后来的成宗、仁宗皇帝则已经更加看重赵孟頫在书画文学方面的艺术才能。③当然，除了在审美兴趣层面上的个人喜爱之外，他们欣赏、重用赵孟頫、李衎等书画名士，更多的还是为了借以彰显自己朝政之兴盛，从而对自己的政权统治进行必要的"修辞"。

　　早在中统元年（1260 年）八月，郝经在奉旨入宋前曾给忽必烈上过一长篇奏议《立政议》。在这篇长达数千字的奏文的最后，郝经向世祖皇帝提出了总结性的建议："去旧污，立新政，创法制，辨人材，绾结皇纲，藻饰王化，偃戈却马，文致太平，陛下今日之事也。"④可以说，忽必烈及后来的元代诸帝大多都采纳了郝经的建议。重用书画文士、利用书画文艺应该都是他们"藻饰王化"、"文致太平"的重要政治举措，利用书画活动彰显皇权更是体现了元代统治者的政治策略。

① 陈高华：《元代画家史料汇编》，第 59 页。
② 苏天爵：《故集贤大学士光禄大夫李文简公神道碑》，《滋溪文稿》卷十，第 155 页。
③ 参阅黄惇：《从杭州到大都：赵孟頫书法评传》，第 25 页。
④ 郝经：《立政议》，《郝文忠公陵川文集》卷三十二，山西人民出版社 2006 年版，第 446—447 页。

第二章　书画鉴藏与御赐宸翰

第一节　元代皇室的书画鉴藏

元代统治者虽然兵起于朔漠,并且中断了宋代的宫廷画院及书画学制,但元朝内府的书画鉴藏之风却不亚于前朝,其收藏的法书名画数量在艺术史上甚至仅次于宋、清两朝,足见元代统治者对书画鉴藏的重视。关于元朝内府书画收藏的史实,台湾学者傅申、姜一涵等先贤曾对此做过专门研究。① 本章通过借鉴前面诸位学者研究的成果,以及查阅到的元代一些相关文献,拟就元朝内府的书画收藏的渊源,以及元代皇室中参与书画收藏的几个主要人物的鉴藏活动,做些简要论述。

一、元朝内府书画收藏之渊源

元代初期内府书画藏品的来源主要是南宋临安内府的收藏及部分金朝内府的收藏,此外,后来亦有部分藏品搜自民间,或是来

① 傅申:《元代皇室书画收藏史略》;姜一涵:《元代奎章阁及奎章人物》。

自臣民的进献。众所周知,北宋的徽宗皇帝赵佶是一位在中国历史上出了名的书画皇帝,在他的经营下,宣和殿的书画收藏在中国的皇室收藏中可谓达到了极盛。令人遗憾的是,宋徽宗没有能够保住自己的江山,所以他本人及其儿子钦宗连同他的大部分书画藏品,都被女真人一起劫掠了去。在接收了北宋内府书画藏品的基础上,加上后来金世宗和金章宗在书画上的搜罗,金朝内府书画的收藏规模应该也是相当可观的。尽管金亡时,这些内府收藏的法书、名画又一次散佚甚至遭到了破坏,但还是有相当一部分藏品最终落入了蒙古人之手。所以,在后来由元秘书监著作郎王士点、秘书监著作佐郎商企翁所编之《秘书监志》中记载:“本监所藏,俱系金、宋流传及四方购纳古书名画,不为少矣。”①不过根据史料记载,元初负责收藏经籍书画的主要机构秘书监之前身——山西平阳经籍所,最早也只是在太宗八年(1236 年)才开始设立,是时距蒙元铁骑推翻金朝政权(1234 年)已经过去了将近两年之久。所以,虽然后来元朝内府收藏的书画中有很多是来自金内府,但其中有不少藏品都是在后来长期的搜罗过程中陆续转收所得。

如果说蒙古人在灭金时由于忙于激战,尚未能够有意识有计划地对金朝内府之书画藏品进行接收的话,那么四十多年后,当以伯颜为统帅的元朝大军挥师南下准备灭宋时,元朝上下已经自觉地对如何接管南宋内府的经籍书画做了提前的安排。《秘书监志》记载,对南宋内府的书画接管首先来自秘书监焦友直等人的奏议。事实上,在此之前,元世祖忽必烈也不同于太宗窝阔台,他对收藏中国古代书画典籍等所具有的政治意义应该早就有了较为清楚的

① 商企翁、王士点:《秘书监志》卷六《秘书库》,第 109 页。

认识。因此,他即位后便于至元三年(1266年)将山西的经籍所迁入了大都,更名为弘文院,并于至元九年(1272年)十一月定名为秘书监,"掌历代图籍并阴阳禁书"①。三个月之后(至元十年二月,1273年),他又将擅长书画的前户部尚书焦友直改授为秘书监,赵秉温、史杠兼职秘书少监,②逐渐完善秘书监的职官建制,开始系统收藏典籍书画。所以,当至元十二年(1275年)九月元朝军队即将攻克南宋都城临安(杭州)之际,秘书监焦友直、赵侍郎等一同向元帝上奏:"临安秘书监内,有乾坤宝典并阴阳一切禁书,及本监应收经籍、图书、书画等物,不教失落……"③,世祖自然会欣然允奏。所以,在攻克临安之前,元朝君臣上下已对南宋内府所藏的经籍、书画等物做好了全面接收的准备。

当忽必烈于至元十三年(1276年)二月得知临安的南宋君臣已奉表降附之后,他又特意诏谕临安新附州司县官吏、士民、军卒人等曰:"秘书省图书,太常寺祭器、乐器、法服、乐工、卤簿、仪卫,宗正谱牒,天文地理图册,凡典故文字,并户口版籍,尽仰收拾。"④于是,伯颜遣使王埜入宫,负责"收南宋宫中之衮冕、圭璧、符玺及宫中图籍"⑤等物。与此同时,元廷又立两浙宣慰司于临安,以秘书监焦友直及户部尚书麦归为宣慰使,"命焦友直括宋秘书省禁书图籍"⑥。随后不久,又命枢密副使张易兼知秘书监事。⑦由于元世祖

① 宋濂等:《元史》卷九十《百官志六》,第2296页。
② 商企翁、王士点:《秘书监志》卷一《职制》,第21页。
③ 商企翁、王士点:《秘书监志》卷五《秘书库》,第100页。
④ 宋濂等:《元史》卷九《世祖本纪六》,第179页。
⑤ 同上。
⑥ 同上。
⑦ 同上书,第180页。

在儒臣的建议下重视南宋书画文物的收藏,并提前做好了接收的准备工作,而留守临安的南宋君臣又不战而降,故此临安内府的各种藏品除了在此前可能流失出去了少部分之外,①其余的便悉数按预定计划被转移到了元代统治者的掌控之下。同年十月丁亥,"两浙宣抚使焦友直以临安经籍、图画、阴阳秘书来上"②。另外,王恽在《书画目录序》中亦有记载:"圣天子御极十有八年,当至元丙子春正月,江左平,冬十二月,图书礼器并送京师。"③从上述记载看,元廷接收的南宋内府书画藏品在至元十三年(1276年)年末被运到了大都。

至于元廷从临安内府到底接收了多少古书名画,现在已经无从可考。不过这些由焦友直负责收拾的经史子集、禁书典故、文字及书画、纸笔墨砚等物一经押送至京,"俱是秘书监合行收掌"④。因此,作为元代初期内府收藏书画的主要机构,元代秘书监在当时所接收的法书名画基本上反映了元廷从南宋内府接收到的典籍书画的情况。就在上述这批原属南宋内府秘藏的图书典籍送至京师交付秘书监掌管后不久,元廷曾"寻诏许京朝士假观"⑤,适逢王恽调官都下为翰林待制,一日闲暇无事,"遂与左山商台符扣阁批阅者竟日,凡得二百余幅"⑥,并记下了一份较为详备的《书画目录》。

① 傅申先生根据周密《云烟过眼录》记载,认为元兵在进入临安之前,可能已有一些内府藏品陆续失散出去。参见傅申:《元代皇室书画收藏史略》,第5页。
② 宋濂等:《元史》卷九《世祖本纪六》,第185页。
③ 王恽:《书画目录序》,见李修生主编:《全元文》第6册,江苏古籍出版社1998年版,第163—164页。
④ 商企翁、王士点:《秘书监志》卷五《秘书库》,第100—101页。
⑤ 王恽:《书画目录序》,见李修生主编:《全元文》第6册,第164页。
⑥ 同上。

在王恽的这份《书画目录》中，记载其在这一天共得阅包括王羲之、王献之、智永、怀素、唐太宗、李邕、褚遂良、颜真卿、杨凝式、米芾、苏轼、黄庭坚，以及阎立本、顾恺之、吴道子、王维、韩幹、李思训、李昭道、韦偃、张萱、荆浩、郭忠恕、黄筌、易元吉、李公麟、赵佶、郭熙等晋、唐、五代、宋历代书画名家的作品总计二百二十八幅，其中书法一百四十七幅，画八十一幅。①但是王恽所记只是他在一日之内得以批阅之书画，可以肯定，这只是他当时匆忙间得见秘书监收藏的南宋秘府藏品的一部分，甚至可能只是其中之一小部分。因为根据《秘书监志》的记载，当时"钦奉圣旨，教于大都万亿库内分拣到秘书监合收经籍图画等物，可用站车一十辆般运"②。秘书监是元廷多年前就已设立的专门用以收藏书画典籍的机构，大批量的书画文物应该早已收归其管理。所以此时从万亿库内分拣到秘书监的经籍图画等物，应该也是从南宋秘府接收过来的一部分。虽然"一十辆"站车装载的书画数量具体有多少我们也无从得知，但毫无疑问这是一笔不小的数目。另外，就在元代秘书监接收了南宋秘府藏品的翌年（1277年）二月，元世祖曾命内府裱褙匠焦庆安对秘书监内需要重新装裱的书籍物色等做过一次粗略统计，其中需要裱褙的画轴有"计一千单九轴"③。当然，上述材料记载的书画数目也都并非元朝内府收藏书画的实际数量。不过种种迹象表明，元朝内府当时收藏的法书名画在数量上无疑是非常可观的。

① 王恽：《书画目录》，《玉堂嘉话》卷二、卷三，中华书局2006年版，第64—84页；《书画目录序》，李修生主编：《全元文》第6册，第164页。

② 商企翁、王士点：《秘书监志》卷五《秘书库》，第100—101页。

③ 商企翁、王士点：《秘书监志》卷六《秘书库》，第106页。

　　元代秘书监不仅对南宋内府的书画等物进行了认真的接收和贮藏,而且在管理上亦非常严格。例如,秘书监严格规定,"本监应有书画图籍等物,须要依时正官监视,仔细点检曝晒,不致虫伤浥变损坏"。① 另外,"本监见收书画,非奉圣旨及上位不得出监"。② 此外,在秘书监将书画裱褙完善之后,"所有签贴,合委请字画精妙之人题写"③……通过上述记载,足见元代统治者对内府所藏书画典籍的爱重。

二、元代皇室成员的书画鉴藏

　　除了在江山易祚之际成批量地接管前朝的内府藏品之外,在元朝的历史上也有多位皇室成员在后来的执政过程中表现出了对书画文艺的爱好,并不断招揽书画文士、搜罗书画经籍。例如,仁宗皇帝就在这方面表现出色。当他尚为皇太子时,便礼敬文士,曾"遣使四方,旁求经籍,识以玉刻印章,命近侍掌之"④。武宗至大二年(1309年)九月,河间等路献嘉禾,有异亩同颖及一茎数穗者,仁宗不仅命赵孟𫖯据此绘图,而且让人藏诸秘府。⑤他对赵孟𫖯、李衎等书画文士的爱重更是成为艺术史上的佳话。延祐三年(1316年)四月,仁宗传旨云:"赵子昂每写来的千字文手卷一十七卷,教

① 商企翁、王士点:《秘书监志》卷六《秘书库》,第108页。
② 同上书,第109页。
③ 同上书,第108页。
④ 宋濂等:《元史》卷二十四《仁宗本纪一》,第536页。
⑤ 同上书,第537页。

秘书监里裱褙了,好生收拾者。"①另外,仁宗还尝取赵孟頫及其妻管道升、子赵雍三人的书法作品,命人"善装为卷轴,识之御宝,藏之秘书监,曰:'使后世知我朝有一家夫妇、父子皆善书,亦奇事也。'"。②

仁宗的皇姊、大长公主祥哥剌吉虽然身为女性,但她凭借着特殊的身份和地位,使自己成为了中国艺术史上非常了不起的一位女收藏家。尤其是她在至治三年(1323年)春牵头举办的一场书画雅集盛会,更让她得以名垂青史。祥哥剌吉有两个当上了皇帝的亲兄弟,一位是她的哥哥武宗海山,另外一位就是她的弟弟仁宗爱育黎拔力八达。此外,她还有三个当上了皇帝的亲侄子:一位是英宗硕德八剌;一位是明宗和世㻋;还有一位则是文宗图帖睦尔。并且文宗图帖睦尔在泰定元年还娶了她的女儿,是为卜答失里皇后。③这样,大长公主就不仅只是文宗的皇姑,同时还是他的岳母。正是因为上述这种特殊的关系,所以这位大长公主的身份和地位自非一般人所可比肩。并且自从至大三年(1310年)她的丈夫、鲁王珊阿不剌病逝之后,年方二十多岁的祥哥剌吉就没有再嫁过人。这一点对于深受儒家礼教影响的汉族女人来说似乎很平常,但是对于有着传统的收继婚风俗的蒙古人而言就着实不易了。④对于大长公主能够"孀寡守节,不从诸叔继尚"⑤这件事,我们可以将之视

① 商企翁、王士点:《秘书监志》卷五《秘书库》,第97页。

② 杨载:《大元故翰林学士承旨荣禄大夫知制诰兼修国史赵公行状》,见陈高华:《元代画家史料汇编》,第59页。

③ 宋濂等:《元史》卷一百一十四《后妃传·文宗后卜答失里》,第2877页。

④ 关于蒙古人的收继婚风俗,可参见史卫民:《元代社会生活史》,第56—57页;蔡美彪:《辽金元史十五讲》,中华书局2011年版,第198页。

⑤ 宋濂等:《元史》卷三十三《文宗本纪二》,第746页。

为她深受汉人贞洁观影响的结果,反映了她在汉文化方面所受影响的程度。因为这位大长公主自幼就生活在一个非常注重汉文化教育的皇室家庭,她的父亲顺宗(答剌麻八剌)及其祖父裕宗(真金)虽然都没有即位,但是他们都接受过很好的汉文化教育。同样,祥哥剌吉和她的弟弟爱育黎拔力八达也在他们父亲的影响下,接受过良好的汉文化教育。这也是她和仁宗为何都乐于接受汉文化,并热衷于鉴藏书画文艺的原因所在。更进一步说,大长公主祥哥剌吉因汉文化方面的修养,以及她在书画文艺方面的雅兴,必然又对当时其他一些年轻的皇室成员产生了影响。例如她的侄子,同时也是她的女婿的文宗图帖睦尔即为一例。因此,有学者将大长公主称为"元宫廷艺术的传播者"或是"元代艺术活动的倡导人"①,这种说法不无道理。

凭借特殊的身份及地位,大长公主收藏书画并组织雅集活动享有很多便利之条件。例如,她可以自由出入内府,能够很容易看到内府所收藏的各种法书名画,甚至以她的特殊关系从中任意调取一些书画拿到她自己的府上也不是没有可能。② 另外,她可以得到很多用于收藏书画的资金,并且多为官方"赞助",尤其是仁宗和文宗两位皇帝更是对她给予过很多次经济上的恩赐。《元史》中就有很多有关此方面之记载,例如:

大德十一年(1307 年)七月乙亥,武宗"以永平路为皇妹鲁国

① 姜一涵:《元代奎章阁及奎章人物》,第 11 页及第 15 页。
② 姜一涵先生依据袁桷奉大长公主教所题书画跋文,认为袁桷所题四十一件书画作品中无疑有一部分是来自元内府。参见姜一涵:《元内府书画收藏(下)》,《故宫季刊》第 14 卷第 3 期。

长公主分地,租赋及土产悉赐之"①。

至大四年(1311年)五月辛巳,仁宗"赐大长公主祥哥刺吉钞二万锭"②;同年八月甲戌,"赐皇姊大长公主钞万锭"③;九月丁巳,仁宗又"奉太后旨,以永平路岁入,除经费外,悉赐鲁国大长公主"④。

延祐三年(1316年)四月癸酉朔,仁宗"赐皇姊大长公主钞五千锭、币帛二百匹"。⑤

天历二年(1329年)正月,文宗"赐鲁国大长公主钞二万锭,营第宅"⑥;同年五月丁巳朔,文宗"复赐鲁国大长公主钞二万锭,以构居第"⑦;十二月戊戌,"以淮、浙、山东、河间四转运司盐引六万,为鲁国大长公主汤沐之资"⑧。

至顺元年(1330年)五月甲子,文宗"赐鲁国大长公主钞万锭"⑨;同年九月丙申,文宗又"以鲁国大长公主邸第未完,复赐钞万锭,命中书平章亦列赤董其役。乙亥,……以平江等处官田五百顷,赐鲁国大长公主。……壬寅,……赐鲁国大长公主钞万锭,命燕铁木儿诣其邸第送之"。⑩

上述一些大宗的钱财,虽然经常会以构筑宅第的名义,或以提

① 宋濂等:《元史》卷二十二《武宗本纪一》,第484页。
② 宋濂等:《元史》卷二十四《仁宗本纪一》,第543页。
③ 同上书,第546页。
④ 同上书,第547页。
⑤ 宋濂等:《元史》卷二十五《仁宗本纪二》,第573页。
⑥ 宋濂等:《元史》卷三十三《文宗本纪二》,第727页。
⑦ 同上。
⑧ 同上书,第746页。
⑨ 宋濂等:《元史》卷三十四《文宗本纪三》,第757页。
⑩ 同上书,第767页。

供沐资为名相赐,但这些钱财无疑也为大长公主收藏书画提供了充足的经济保障,使得她可以较为宽松地收藏自己想要的书画作品。正因如此,使得大长公主所收藏的法书名画无论是在数量上,还是在品质上,都是相当可观的。关于这一点,我们从袁桷所记载的她在天庆寺雅集时所出示的部分藏品之目录中可以略窥一二。①在袁桷所记载的四十一件书画作品中,有诸如定武兰亭、江贯道烟雨图、燕文贵山水、巨然山水、赵昌折枝、王振鹏锦标图、黄太史松风阁诗、唐摹钟繇贺捷表等,很多作品都是艺术史上的一流名迹。除了袁桷所记之书画名录之外,画上见有"皇姊图书"或"皇姊珍玩"等大长公主收藏印鉴标记的作品尚有刘松年的《罗汉图》、王振鹏的《伯牙鼓琴图》《广寒宫图轴》、展子虔的《游春图》、赵昌的《蛱蝶图》、崔白的《寒雀图》、钱选的《白莲图》等诸多名迹。由此可见大长公主欣赏范围之广,收藏内容之富以及作品的档次之高。

另外,大长公主的特殊身份和地位更是为她广泛结交汉人书画文士,以及组织和邀请朝廷的高官儒臣参加书画雅集提供了条件。所以,在至治三年(1323 年)春的雅集中,她能够"集中书议事执政官,翰林、集贤成均之在位者,悉会于南城之天庆寺"②。至于当时具体有哪些高官儒臣受邀参加了此次雅集盛会,我们现在已无从详知。有学者根据传世的作品题跋进行重构,考证出至少有袁桷、李洞、魏必复、冯子振、张珪、孛术鲁翀、王约、陈颢、邓文源、

①　袁桷:《皇姑鲁国大长公主图画奉教题》,《清容居士集》卷四十五,四部丛刊集部,民国上海涵芬楼景印元刊本。

②　袁桷:《鲁国大长公主图画记》,《清容居士集》卷四十五,四部丛刊集部,民国上海涵芬楼景印元刊本;另见李修生主编:《全元文》第 23 册,江苏古籍出版社2001 年版,第 483 页。

陈庭实、李源道、杜禧、柳赞、赵严、曹元用、赵世延、王毅、吴全节、元永贞、柳贯、王观等二十多位当时的佼佼之士参与了此次活动。①这种动员和组织的能力绝非一般的平民，甚至一般的官员可以做得到的。因此，从这一层面上来看，虽然祥哥刺吉在表面上只是一位皇亲贵戚，她所举行的书画雅藏活动也只是以她的个人名义进行组织和邀请的，但实际上这中间无形中蕴含着皇权的力量，可以说这是一场近似官方性质的活动，或者至少可以说是"半官方"性质的活动。

　　大长公主的书画收藏固然颇丰，她也因至治三年(1323年)的那场天庆寺雅集，一下子让更多的人知道了她的收藏盛誉，但是她毕竟只是以私人的名义进行收藏活动。因此，相对于文宗设立奎章阁学士院以朝廷的名义进行的书画鉴藏活动，大长公主的收藏活动无论从组织规模，还是在艺术界乃至政界的影响力方面，都明显不及文宗。文宗图帖睦尔自幼便受到汉文化濡染，是元代诸帝中汉文化修养最高，也是最多才多艺的一位。他不仅能诗能文，而且能书会画，这些文化素养都为他日后鉴藏书画提供了必备的条件。尽管文宗创建奎章阁学士院最初的目的并非只是为了雅藏书画宝玩，但是在后来的经营过程中，招揽文士鉴藏书画却逐渐成为该机构最有影响力的一件事情。同时也因为书画鉴藏，使得奎章阁学士院连同它的缔造者文宗皇帝在中国历史上的名声变得更加响亮。

　　文宗设置奎章阁学士院不仅广招书画文士，给予优厚待遇，他甚至还使其享有与国史翰林院、集贤院等中央行政组织中一级机

　　①　傅申：《元代皇室书画收藏史略》，第14—15页。

构平级的地位，由此将有元一代的书画鉴藏活动推向了极盛。先后在奎章阁学士院任职的官员多达一百多人，其中既有虞集、柯九思、欧阳玄、许有壬、苏天爵、揭傒斯、宋本等许多著名的汉人文士，同时也有像著名的康里书法家巎巎、也里可温书法家雅琥、雍古学者兼书法家赵世延、畏兀儿翻译家忽都鲁都儿迷失、克烈部诗人阿荣以及钦察士人泰不华①等许多当时最杰出的汉化色目或蒙古人学者。同样，经过文宗命虞集、柯九思等人鉴赏、题跋的书画作品也是多得难以统计。例如，根据画上"奎章阁宝"、"天历之宝"等收藏印或虞集、柯九思等人之题记，可知当年经过奎章阁庋藏的书画名迹，至今仍存于世的就有宋徽宗赵佶的《芙蓉锦鸡图》（北京故宫博物院藏）、董源的《夏景山口待渡图》（辽宁省博物馆藏）、王献之的《鸭头丸帖》（上海博物馆藏）、宋拓《定武兰亭真本》（台北故宫博物院藏）、苏东坡的《黄州寒食诗帖》（台北故宫博物院藏）、赵幹的《江行初雪图》（台北故宫博物院藏）以及关仝的《关山行旅图》（台北故宫博物院藏）等。

在前面的一个章节里，我们已经论述了奎章阁学士院创立于天历二年（1329 年）二月，是时文宗尚处在一个较为尴尬的地位。他在自己皇位未定之际就匆忙创建了奎章阁，其真实用意并非只是为了雅藏书画宝玩，而是希望以此能够作为自己日后笼络人心、实现政治理想的处所。此外，元朝内府主要用于收藏书画的机构

①　有的学者以前将泰不华记为蒙古人，如已故台湾著名元史专家萧启庆先生就在《元代蒙古人的汉学》一文中认为"泰不华为蒙古书家中造诣最高者"。见萧启庆：《内北国而外中国：蒙元史研究》下册，第 648 页。吾师黄惇先生考证认为泰不华为色目人，具体为钦察人，或"可称为古代的哈萨克族人"。见黄惇：《中国书法史·元明卷》，第 81 页。

历来都是秘书监，奎章阁在创建时也并非一个收藏书画的机构，而是为了"命儒臣进经史之书，考帝王之治"①、"日以祖宗明训、古昔治乱得失陈说于前"②或"延问道德，以熙圣学"③之场所。奎章阁的鉴藏活动在开始时只是皇帝用来招揽文士的燕闲之需，并借此向汉人儒士显示自己的文治形象。但随着自己的皇权逐渐被燕铁木儿和伯颜等人所架空，鉴藏书画不仅成为文宗的精神寄托，更是他在大权旁落的危险境遇下用于自保而采取的一种伪装手段，同时也是为了能够和自己的"政治智囊团"保持密切联系而对外宣称的一种借口。尽管有人将他在书画文艺上的作为和宋徽宗赵佶相媲美，但是二者之间显然有着明显不同。宋徽宗全身心地投身书画艺术，更多的是出于他自己的兴趣爱好，如其本人曾对臣下所言："朕万机余暇，别无他好，惟好画耳"④；而元文宗表现出的对书画艺术的投入，有很大一部分原因则是出于他的政治需要。当然，他们二人在积极组织各自的皇室书画鉴藏活动的过程中也有一些共同之处。例如，除了怡情书画能够给他们带来个人兴趣上的满足感之外，亲御翰墨，喜好文艺便是他们用以彰显文治形象的一种相同途径；此外，通过各自对传世的法书名画的占有，以宣示自己在中国的历史上曾经所拥有过的至高无上的权力也应该是他们的一个共同之处。

① 宋濂等：《元史》卷八十八《百官志四》，第2222页。

② 宋濂等：《元史》卷三十四《文宗本纪三》，第751页。

③ 虞集：《皇图大训序》，《道园类稿》卷十六，见《虞集全集》，天津古籍出版社2007年版，第468页。

④ 邓椿：《画继》，人民美术出版社1963年版，第1页。

第二节　元代的御赐宸翰

一、御赐宸翰在元代的特殊意义

通过赏赐以激励将士、慰劳臣下，自古以来就是统治者用以维护政权统治的一种必要且最常用的手段，故宋人有言："夫赏，国之典也，所以褒有功、劝能者，为国之大柄。"[1]是在皇位之争异常激烈的元朝，为了赢得并保证皇室成员及勋臣持续不断的支持，慷慨的物质酬劳和赏赐更是成为元代统治者维护政权统治的必需手段。有学者的研究表明，蒙元帝国的历代大汗在对亲属及勋臣的赏赐方面，无论是赏赉之优渥，还是次数之频繁，乃至种类之复杂，在中国历代皇朝皆实为罕见。[2]除了给予各种物质上的赏赐，在元人文集中经常也会看到有关元代帝王御赐宸翰的记载，并经常会有当时的汉人儒士为之作赞、题跋。这种御赐宸翰活动既可看作元代帝王为褒奖勋臣精神鼓励之手段，同时亦可视为他们用以彰显文治所采取的一种政治举措。

元代有多位帝王接受过汉文化的教育，深受汉文化的影响，并且有几位帝王还喜好丹青，亲御翰墨。能够识文断字，执笔弄墨，这一点对于中国自古以来就重视"六艺"教育的汉人帝王们来说并

[1]　王钦若等：《册府元龟》卷一百二十七《帝王部·明赏一》，中华书局1960年版第1518页。

[2]　李干：《元代社会经济史稿》，湖北人民出版社1985年版，第490—514页。

非什么特殊能力,擅长丹青的帝王亦不罕见。①但是,对于出身于游牧民族的元代帝王们而言,能够书写汉字甚至会点书法,实在是体现统治者文化素养的风雅之事。尽管当时的文人对元代帝王如仁宗、英宗、文宗、顺帝等人的书法给予过较高的艺术评价,但若要将他们和中国历史上的很多汉人帝王们相比,元代帝王们的实际书法水平还是有很大差距的。不过这一点并不会影响当时的文人儒士对元代帝王书法之评价,其主要原因就在于他们不仅是蒙古人,而且还是当时的帝王。作为蒙古人的元朝帝王能够接受汉文化,并且懂得书法,而且还能够将宸翰赐予臣下,这些都是令汉人文士们感到非常骄傲并值得大加赞颂的事情。同时,元代有多位帝王,如仁宗、文宗、顺帝等人,似乎也对自己的书法水平较为自豪。他们时常会主动御赐宸翰,其中就不乏要在臣下面前主动炫耀自己文化素养的意味。不仅如此,有的帝王有时还会特意命文人儒臣为自己的翰墨题记或作赞。例如,天历三年(1330年)孟夏,②文宗命绘御史中丞赵世安像,并亲御翰墨,书敕其上,识以宝玺,另命虞集述赞焉。③元统二年(1334年),顺帝御书"闲闲看云"四大字,赐予玄教大宗师吴全节,后至元六年(1340年),重锓贞木,庋藏于云锦山之崇文宫。是年九月,顺帝为之赐名"龙章宝阁",并下诏命虞集为之作记。④他们这么做的目的,很显然是为了加大炫耀自己的

① 帝王书画家中杰出者如晋明帝司马绍、梁元帝萧绎、唐太宗李世民、唐玄宗李隆基、宋徽宗赵佶、宋高宗赵构等。

② 是年五月改元至顺,故文宗此次亲御翰墨的时间应当在五月改元之前。

③ 虞集:《赵中丞画像赞(并序,应制)》,《道园类稿》卷十五,见《虞集全集》,第317页。

④ 虞集:《敕赐"龙章宝阁"记(应制)》,《道园类稿》卷二十二,见李修生主编:《全元文》第26册,第444—445页。

文化素养的力度,希望能够让更多的人知道自己御赐宸翰的风雅举动,以此进一步体现自己的文治之功。作为臣下,当然也要能够领会君上之意,唯有如此才能够得到统治者的嘉赏。所以,当御赐宸翰这种既可体现帝王对勋臣之褒奖,又能够彰显书写者文化素养的雅事发生在元代帝王的身上时,就更值得当时的汉人儒士们为之大加赞扬了。

二、元代的御赐宸翰活动

在元代历史上,见于记载的最早的御赐宸翰的行为当为仁宗为当时著名的儒臣李孟御书"秋谷"二字,并"识以玺而赐之"[①]。李孟(1255—1321 年)[②],字道复,不仅是仁宗的老师,同时也是仁宗最为信任的一位儒臣。仁宗即位的过程,更是得益于李孟的翊戴之功。因此,李孟甚得仁宗之敬重。至大四年(1311 年)春,仁宗皇帝正位宸极,拜李孟为中书平章政事,进阶光禄大夫,并推恩其先三世。[③]据《元史·李孟传》记载,当政数月后,李孟便乞解机务。仁宗不允,曰"朕在位,必卿在中书,朕与卿相与终始"[④],继赐爵秦国公,并亲授以印章,"又图其像,敕词臣为之赞,及御书'秋

① 宋濂等:《元史》卷一百七十五《李孟传》,第 4088 页。

② 黄溍:《元故翰林学士承旨中书平章政事赠旧学同德翊戴辅治功臣太保仪同三司上柱国追封魏国公谥文忠李公行状》(以下简称《李孟行状》),《文献集》卷三,见李修生主编:《全元文》第 30 册,第 43 页。

③ 黄溍:《李孟行状》,《文献集》卷三,见李修生主编:《全元文》第 30 册,第 41 页。

④ 宋濂等:《元史》卷一百七十五《李孟传》,第 4088 页。

谷'二字,识以玺而赐之"。①

不过,《元史》中的这条记录与黄潘所作《李孟行状》的记载存在一些出入。《李孟行状》记曰:

> 上在潜邸,尝因公所自号,命集贤大学士王颙书"秋谷"两大字,御署以赐公。至是(仁宗即位后),又命绘公像,敕词臣为之赞。入见必赐坐,与语移时而退。惟以字呼之曰道复,而不名。其见尊礼如此。②

根据黄潘记载可知,仁宗御书"秋谷"二大字当因此为李孟自号,并且实际书写者也不是仁宗本人,而是命集贤大学士王颙书之,仁宗只是"御署以赐公",时间是"上在潜邸"时,而非仁宗即位之后。这些信息明显都和《元史》中的记载相抵牾。按理说,黄潘是李孟的门生,他应该对李孟的事情更为清楚。故此笔者认为,黄潘作于至正八年(1348年)的记载相较撰于明初的《元史》中的记载而言,应该更有可信度。另外,黄潘的记载也和姚燧所作《李平章画像序》的记载颇为吻合:

> 陛下之未出阁,由李道复日侍讲读,亲而敬之。尝召绘工,惟肖其形,赐号"秋谷"。命集贤大学士王颙大书之,手刻为匾,而署其上。又侧注曰:"大德三年四月吉日

① 宋濂等:《元史》卷一百七十五《李孟传》,第4088页。
② 黄潘:《李孟行状》,《文献集》卷三,见李修生主编:《全元文》第30册,第42页。

为山人李道复制。"至大四年辛亥春,正位宸极,制授道复光禄大夫、中书平章政事,以尽学焉。后臣之义,装潢是图,填金刻匾,而摹赐号与御署,卷加标轴,宠耀至矣,人孰与俦?敕臣燧序之,将俾词臣颂歌其下,而亲览焉。①

　　据姚燧的记载,"御书""秋谷"二字也是仁宗"命集贤大学士王颙大书之",仁宗只是将之"手刻为匾,而署其上,又侧注曰:'大德三年四月吉日为山人李道复制'",时间是在仁宗即位之前。此外,仁宗召画工为李孟绘像也是在他即位之前的大德三年(1299年),姚燧称,至大四年春仁宗正位宸极后"装潢是图,填金刻匾,面摹赐号与御署,卷加标轴"。姚燧的《李平章画像序》作于至大四年(1311年)五月,是时距仁宗即位才两个月,并且是当时受敕所作,所以应该最为可信。另据赵孟頫《奉赠平章李相公十韵》中"春宫承宠旧,秋谷赐名新"②之语,亦可证明姚燧"赐号'秋谷'"的记载。此外,根据程钜夫《李秋谷平章画像赞》有"图像青宫,德义是取"③等语,也可以证明仁宗命人画李孟像当在他登基之前。

　　综合分析上述材料,我们可以确定仁宗御赐宸翰"秋谷"二大字的时间应该是在他尚未即位之前的大德三年(1299年)四月。是时仁宗年方十五,受业于李孟。因李孟"日侍讲读,亲而敬之",

① 姚燧:《李平章画像序》,《牧庵集》卷四,见李修生主编:《全元文》第9册,江苏古籍出版社1998年版,第381—382页。

② 赵孟頫:《奉赠平章李相公十韵》,《松雪斋文集》卷四,四部丛刊集部,民国上海涵芬楼影印元沈伯玉刊本。

③ 程钜夫:《李秋谷平章画像赞》,见李修生主编:《全元文》第16册,江苏古籍出版社2000年版,第313页。

故取其"秋谷"自号而赐之,并命集贤大学士王颙大书之。仁宗则手刻为匾,并亲署御名于其上,又侧注曰:"大德三年四月吉日为山人李道复制",识以玺而赐之。同时,仁宗还命画工为李孟绘像一幅。该图在仁宗即位后的至大四年春被重新装潢,并"填金刻匾,而辇赐号与御署","敕词臣为之赞"。在这里,尽管"秋谷"二大字并非仁宗亲自手书,但他将此二字刻于匾上,并署上御名,这就等于向外界宣布了自己是匾文的作者,进而宣示了自己作为题字的意义的赋予者。因此,"秋谷"二字是否为仁宗本人手书,在这里已经并不重要,重要的是仁宗亲自参与了匾文的制作过程,并且他署上了自己的御名,这就说明他有意要将此作宣称为己作。这一点和宋徽宗赵佶有时会将画院画家的作品宣称为己作颇为相似,他们都是希望能够借助他人的力量以实现自己的政治意图。[①]另外,在仁宗即位之后,他又命人重新"装潢是图,填金刻匾,而辇赐号与御署",再次强化了自己御赐宸翰这一政治行为及其意涵。

仁宗之后,他的继位者英宗同样也有御赐宸翰的行为。据元人许有壬《恭题至治御书》记载,英宗在位时,丞相拜住一日侍便殿,信手拈墨笔作古钱形,英宗览之大悦,取朱笔手书唐代文学家皮日休之诗句"我爱房与杜,魁然真宰辅。黄阁三十年,清风一万古"于其侧,并赐予同时在场的老臣福德。[②]遗憾的是英宗在位时间不长,因此这可能是有关他御赐宸翰的唯一记载。

英宗遇害后,继承他皇位的是代表草原文化的保守派人物也

① 参阅王正华:《〈听琴图〉的政治意涵:徽宗朝院画风格与意义网络》,王正华:《艺术、权力与消费:中国艺术史研究的一个面向》,第69—126页。

② 许有壬:《恭题至治御书》,《至正集》卷七十三,载《元人文集珍本丛刊》第七辑,台北:新文丰出版公司1985年影印,第329页。

孙铁木儿,是为泰定帝。他是元代中后期少有的可能没有接受过汉文化教育的皇帝,甚至在他宣布即位时,身边连一位汉人文士都没有。①所以,在他执政的五年多的时间里,没有发生过任何御赐宸翰的活动。

　　到了文宗朝,情况就不一样了。就笔者所知,这是元代御赐宸翰发生次数最多的一个时期。正如前文已述,文宗图帖睦尔是元代诸帝中汉文化修养最高,而且也是最为风雅的一位。他多才多艺,能文会画,陶宗仪曾将其列入了元代帝王书家的行列。《书法会要》记载他:"喜作字,每进用儒臣或亲御宸翰作敕,书以赐之。"②从这条记载中我们可以看出,对于文宗而言,亲御宸翰不仅仅是为了满足他个人的兴趣爱好,有时他也会将之作为激励臣僚的奖品,赏赐近臣。不过,文宗在御赐宸翰时相当慎重,有材料记载他"墨本颁赐,止及大臣"③。天历二年三月设立奎章阁后,四月虞集奉敕作了《奎章阁记》④。此后,文宗在万几之暇常常御临奎章阁,亲洒宸翰。至顺二年(1331 年)春正月,文宗御书《奎章

　　① 萧启庆先生注意到,在元代所有皇帝的即位诏书中,只有泰定帝的诏书是用汉文白话体写的,这显然不是当时的汉人文士撰写的,而很可能是后来的《元史》编纂者根据蒙古文原文翻译过来的。"这表明在也孙铁木儿即位时,身边没有汉人文士。"参见〔德〕傅海波、〔英〕崔瑞德编:《剑桥中国辽西夏金元史》,第 542 页注释③。泰定帝即位诏书见宋濂等:《元史》卷二十九《泰定帝本纪一》,第 638—639 页。

　　② 陶宗仪:《书史会要》卷七,第 303—304 页。

　　③ 许有壬:《恭题仇公度所藏〈奎章阁记〉赐本》,《至正集》卷七十三,见李修生主编:《全元文》第 38 册,第 164 页。

　　④ 虞集:《奎章阁记》,《道园学古录》卷二十二,见李修生主编:《全元文》第 26 册,第 437 页。

记》成①,并镂诸乐石,偶尔还会以此碑刻之摹本赐予臣下。"凡墨本,悉识以'天历之宝',或加用'奎章阁宝'。应赐者必阁学士,画旨具成,业特诣榻前,四复奏然后予之。非文学侍从近臣为上所知遇者,未尝轻畀。"②许有壬记载曰:"文宗皇帝游心翰墨,天纵之圣,落笔过人。得唐太宗《晋祠碑》,遂益超诣,盖其天机感触,有非常人之所能喻者。开奎章阁,书制文,刻石阁中。摹本出,天下耸观,揭如日月云汉之贲万物也。当时沾赐,非殊眷不与。"③虞集亦有记载:"御书《奎章阁记》,初刻石,蒙赐摹本者甚少。应赐者,阁学士画旨具成案,然后持诣榻前,申禀而后予之,盖慎重之至。"④

虽然有记载说文宗御赐宸翰"止及大臣"、"非殊眷不与",乃至"慎重之至",不过对于勋臣殊眷,文宗还是经常会隆重颁赐的。通过阅读元人文集,我们可以看到至少有多尔济、马祖常、伯颜、仇度、朵来等五位大臣曾经得到过文宗御赐《奎章阁记》之碑刻摹本。除了御赐《奎章阁记》碑刻摹本之外,文宗早在至治元年出居海南时,就曾赐予琼州安抚副使林应瑞之子林天麒"梅边"二字。⑤ 另外,他还曾分别赐予过康里巎巎及翰林学士承旨哈喇巴图尔二人

① 黄溍:《恭跋御书奎章阁记石刻》,《文献集》卷四,见李修生主编:《全元文》第29册,第133页。
② 同上书,第133—134页。
③ 许有壬:《恭题太师秦王〈奎章阁记〉赐本》,《至正集》卷七十一,见李修生主编:《全元文》第38册,第139页。
④ 虞集:《题御书〈奎章阁记〉后》,《道园学古录》卷十,见李修生主编:《全元文》第26册,第276页。
⑤ 虞集:《御书赞》,《道园学古录》卷四,四部丛刊集部,民国上海涵芬楼景印明景泰翻元小字本;另见《虞集全集》,第319—320页。

"永怀"二字。①此外,文宗亦曾诏赐中奉大夫、侍御史臣健笃班"雪月"二字,②以及赐予翰林学士承旨、开府仪同三司扎拉尔"明良"二字。③

　　文宗之后,顺帝妥懽帖睦尔 13 岁登上皇位时虽然赶上大元帝国已经气数将尽,但他却是元朝一统后在位时间最长的皇帝。史书上记载,在顺帝当政的中后期,受奸臣哈麻等人的引诱和蛊惑,他的生活开始变得极度的荒淫腐败,不理朝政。④不过在他即位后的前十几年间,顺帝也曾表现出过励精图治的远大抱负。尤其是在后至元六年(1340 年)铲除了专权的丞相伯颜、开始亲自执掌朝政之后,顺帝更是采取了一系列的举措进行改革,希望借此挽救日渐颓败的大元帝国。亦如《元史》中所记载:"是时,朝廷更立宰相,庶务多所弛张,而天子图治之意甚切。"⑤例如,他选拔廉洁的官员,惩治腐败,并修订了《至正条格》颁行天下。与此同时,在年少时就接受过正统的汉文化教育的顺帝也很注重文治。例如,至正元年六月戊辰,顺帝改奎章阁为宣文阁,艺文监为崇文监,与文宗朝时

　　①　袁中道:《游居录》,见《御定佩文斋书画谱》卷二十,《景印文渊阁四库全书》(子部·艺术类·书画之属);黄溍:《恭跋御赐"永怀"二字》,《文献集》卷四,见李修生主编:《全元文》第 29 册,第 167—168 页。

　　②　马祖常:《恭题御书"雪月"二字》,见李修生主编:《全元文》第 32 册,第 416页。

　　③　黄溍:《恭跋御书"明良"二大字》,《文献集》卷四,见李修生主编:《全元文》第 29 册,第 166 页。

　　④　参阅〔德〕傅海波、〔英〕崔瑞德编:《剑桥中国辽西夏金元史》,第 584 页;薛磊:《元代宫廷史》,百花文艺出版社 2008 年版,第 264 页。

　　⑤　宋濂等:《元史》卷一百八十三《苏天爵传》,第 4226 页。

"存设如初",①并经常亲临宣文阁,由此表现出他对宫廷教育的重视。此外,至正三年(1343 年)三月,顺帝还下诏修撰辽、金、宋三史;至正九年(1349 年)六月,顺帝命人刻小玉印,"以'至正珍秘'为文,凡秘书监所掌书画,皆识之"②。所以,在顺帝当政的前半部分时间里,元廷的文治色彩还是较为明显的。

关于顺帝注重文治的举措,我们从他御赐宸翰的时间上亦可看出其中之端倪。根据目前笔者所掌握到的顺帝七次御赐宸翰的时间来看,其中两次是在他潜邸广西时,另外五次则发生在他登基后的元统二年(1334 年)至至正二年(1342 年)间。当妥懽帖睦尔于至顺二年(1331 年)至至顺三年(1332 年)间潜邸广西时,习字为其常课。当时有臣胡震宦在其身边得侍笔砚,躬荷宠顾,曾得赐"九霄"二大字。③ "九霄"即天地之极高极远之处,亦如欧阳玄在题《御书"九霄"赞》中所言:"圣人居潜,如日未旦。……日边之气,其名曰霄,阳数用九,乾德孔昭。龙飞之征,有开必先,形诸翰墨,夫岂偶然?"④从中不难看出,顺帝在居潜时便早已胸怀大志。此外,顺帝潜邸广西时,还书过"方谷"二字赐予臣毛遇顺。⑤

在顺帝即位后之十几年间,御赐宸翰之举亦时有发生。其中,

① 宋濂等:《元史》卷四十《顺帝本纪三》,第 861 页;《元史》卷一百四十三《嵲嵲传》,第 3415 页。

② 宋濂等:《元史》卷四十二《顺帝本纪五》,第 886 页。

③ 许有壬:《恭题胡震宦所藏今上御书》,《至正集》卷七十一,见李修生主编:《全元文》第 38 册,第 143 页。

④ 欧阳玄:《御书"九霄"赞》,《圭斋文集》卷十五,见李修生主编:《全元文》第 34 册,第 583 页。

⑤ 余阙:《御书赞》,《青阳集》卷六,四部丛刊续编集部,另见李修生主编:《全元文》第 49 册,第 167 页。

元统二年(1334年),顺帝御书"闲闲看云"四大字,以赐特进、上卿、玄教大宗师吴全节,并于后至元六年(1340年)九月又诏命虞集作《敕赐"龙章宝阁"记》便为一例。在此事中颇值得玩味的是,后至元六年(1340年)顺帝诏命虞集作《敕赐"龙章宝阁"记》时,虞集早已于元统元年(1333年)八月谢病南归。此后在元统二年(1334年),虽然顺帝曾有旨召其还禁林,但终因疾作不能行而归。①前文有述,虞集是文宗朝著名的儒臣,他与文宗的关系可谓至深。因此,虞集的辞官应该与文宗的驾崩有很大关系。对于这样一位久已退居草莱的前朝旧臣,顺帝为何还要念念不忘?而就在此两个多月前,顺帝才刚刚下诏对已故的文宗进行了极其严厉的谴责,不仅撤去了他在太庙中的牌位,而且将文宗的遗孀卜答失里皇太后逐出流放,并将此前也早已预定"用至大故事"②接班的太子燕帖古思流放于高丽,随后不久又将其暗杀。③此时顺帝又想到诏命虞集为其御赐宸翰作记,是因为特别看重他在之前撰写赞文方面所表现出的卓越文采,还是顺帝别有用心,我们现在已经不得而知。不过,当虞集接到这个诏命的时候,他的心中很是忐忑不安,我们从他的文中可以感受到这一点。虞集写道:

> 臣集伏退草莱,深惧不足以奉扬一代之盛典,而明诏所临,敢不再拜稽首,而谨书其事云:臣闻我国家,祖宗以来,德意深厚,嘉惠臣民。凡其报功敦族,进贤使能,兴利

① 赵汸:《邵庵先生虞公行状》,《东山存稿》卷六,见《虞集全集》,第1292页。
② 宋濂等:《元史》卷一百八十一《虞集传》,第4180页。
③ 宋濂等:《元史》卷四十《顺帝本纪三》,第856—857页。

恤患，怀远厚往，下至一善一艺之录，庆赏德施，必称其事。爵禄、土田、弓矢、衣服、车马、金玉之赐，无所爱吝。若夫诏告臣庶，训敕师旅，赞词弥文，日盛一日，无以加矣。至于机务之暇，亲御翰墨，心画之妙，成章于天，以赐臣下者，则未之见也。皇上天纵圣学，发自宸衷。作为此书，度越前圣。於戏盛哉！……所以欣抃舞蹈，奉诏歌颂咏叹于无穷者也。[①]

　　虞集在记文的序中言明自己虽然已经辞官居隐，但明诏所临，自己也不敢违抗，因此他不得不怀着一种"深惧"的心理"谨书其事"。尽管虞集所言看上去不免有些官方套话之嫌，但是结合他在当时的处境，我们还是能够体会到其中流露出的恐惧心理应该是他在当时的真实感受。试想，一位年近古稀的老者辞官已经七年之久，他若还想通过文章以博得皇帝的欢心或获取功名，就没有必要在自己刚刚辞官不久朝廷召还时而不归。况且，他对两个多月前发生在宫廷中的巨大变故，想必也不会一无所知。所以当虞集接到顺帝的诏命后，他不得不怀着十分谨慎的态度极尽歌功颂德之能事，对顺帝的御赐宸翰之举进行了极度褒扬，以此极力避免皇帝稍不如意可能会给自己带来的不利。故此，虞集此文虽名为"记"，但实际上从内容来看，其实就是一篇"赞"文。而这种通过当年曾为文宗等先朝皇帝写过无数赞颂文章的著名儒臣之手写出的溢美之词，或许正是顺帝想要的结果吧！

　　① 虞集：《敕赐"龙章宝阁"记（应制）》，《道园类稿》卷二十二，见李修生主编：《全元文》第26册，第444—445页。

　　除了御赐吴全节"闲闲看云"四大字之外,顺帝还于后至元五年(1339 年)御书"和斋"二字赐予中兴守臣阿合马,①又于至正二年(1342 年)作"庆寿"两大字赐予翰林学士臣多尔济巴勒。② 此外,喜爱智永书迹的他还曾在至正初以其所摹刻的《真草千字文》碑本颁赐臣下,当时在宥密的翰林学士承旨臣姚庸便获赐过一本,后请集贤侍讲学士、通奉大夫兼国子祭酒臣苏天爵为之作跋。③另外顺帝也很注重对其皇太子爱猷识理达腊的汉文化及书法教育,所以皇太子爱猷识理达腊在端本堂受业习书时也曾多次赐书臣下。例如,欧阳玄《"麟凤"二大字赞》记曰:"皇太子习大书端本堂上,命庋其所书,记之于籍。或以赐近侍宫臣,则录所赐人姓名而登载之,慎重之至也。"④贡师泰在《皇太子赐书跋》亦记之曰:"皇太子恒以燕清之暇,怡神翰墨,遇得意,辄赐中外名臣。"⑤考贡师泰,字泰甫,号玩斋,生于大德二年(1298 年),卒于至正二十二年(1362 年)。天历元年(1328 年)以国子生登进士第,授太和县判官,改徽州路歙县丞,皆不赴。后至元三年(1337 年)除翰林应奉,以避兄官辞。至正四年(1344 年)除绍兴路推官。至正七年(1347 年)召为翰林应奉,预修辽、金、宋史,后官至户部尚书、礼部尚书兼

　　① 宋褧:《御书"和斋"赞》,《燕石集》卷十三,见李修生主编:《全元文》第 39 册,第 346 页。

　　② 黄溍:《恭跋御书"庆寿"二大字》,《文献集》卷四,见李修生主编:《全元文》第 29 册,第 167 页。

　　③ 苏天爵:《恭跋御赐真草千文碑本》,《滋溪文稿》卷三十,见李修生主编:《全元文》第 40 册,凤凰出版社 2004 年版,第 118—119 页。

　　④ 欧阳玄:《"麟凤"二大字赞》,《圭斋文集》卷十五,见李修生主编:《全元文》第 34 册,凤凰出版社,2004 年版,第 583—584 页。

　　⑤ 贡师泰:《皇太子赐书跋》,《玩斋集》卷八,见李修生主编:《全元文》第 45 册,凤凰出版社 2004 年版,第 197 页。

秘书卿,主要为官时间在顺帝朝,①由此推断其文中所记之皇太子亦当为爱猷识理达腊。虽然这位皇太子在中原未能等到即位便被大明政权赶至漠北,不过他在至正中后期的较长时间里都得到了顺帝的授权,基本上代表了皇帝的权力。② 所以,元代的文人儒士同样会将皇太子爱猷识理达腊的赐书行为视为御赐宸翰活动。也正因为如此,包括爱猷识理达腊在内的元代帝王们挥洒翰墨赏赐大臣留下的文字,都成为了元代士人文集中最为常见的题跋赞颂对象。

上述关于元代帝王御赐宸翰之事例(见附录四),只是笔者通过阅读元人文集及相关史料粗略了解到的一些情况。事实上,元代帝王的御赐宸翰活动肯定要比我们现在所能够掌握到的情况频繁和复杂得多。在各种场合下发生的各种不同的御赐宸翰活动,其中固然会有皇帝兴之所至的即兴书写或随意赏赐这样的可能性,但是其中更多的时候无论是皇帝亲御翰墨,还是将之御赐臣下,往往都会"慎重之至"。这一点我们可以从元人文集中的相关跋文或题赞中清楚地感受到。究其缘由,就在于元代皇帝们的御赐宸翰不同于一般文人之间的书画相赠,其中往往蕴涵着更多政治上的因素。

① 揭傒斯:《有元故礼部尚书秘书卿贡公神道碑铭》,见李修生主编:《全元文》第52 册,凤凰出版社 2004 年版,第 81—86 页;宋濂等:《元史》卷一百八十七,《贡师泰传》,第 4294—4296 页。

② 〔德〕傅海波、〔英〕崔瑞德编:《剑桥中国辽西夏金元史》,第 585 页。

第三节 书画鉴藏与御赐宸翰的政治意涵

中统元年(1260年)四月辛丑,忽必烈发布了他即位之后的第一份诏书以告天下。诏曰:"朕惟祖宗肇造区宇,奄有四方,武功迭兴,文治多缺,五十余年于此矣。盖时有先后,事有缓急,天下大业,非一圣一朝所能兼备也。……爰当临御之始,宜新弘远之规。祖述变通,正在今日。"①这份诏书既体现了他对成吉思汗统一蒙古诸部五十余年来蒙古人建国施政经验的总结,又表达了他对未来治国方略的构想。忽必烈此时已经清楚地认识到,在蒙古人过去的征伐过程中虽然"武功迭兴",但始终"文治多缺",现在终于到了"祖述变通"的时候了。在接下来治理天下的过程中将如何采用"文治",以逐步取代往昔之"武功",开始成为忽必烈认真思考的问题。设立和完善专门的宫廷收藏机构秘书监,开始系统地收藏"历代图籍并阴阳禁书",便是以忽必烈为代表的元代帝王用以宣示皇权并象征文治的一项重要举措。

根据元代秘书监的前身山西平阳经籍所设立的时间,可知蒙古人在灭金时还未意识到接收金朝内府所藏经籍书画的重要性。另从至元十二年(1275年)元军即将攻克南宋都城临安(杭州)前,焦友直等人奏疏所称:"临安秘书监内,有乾坤宝典并阴阳一切禁书,及本监应收经籍、图书、书画等物,不教失落……"②,可以感觉

① 宋濂等:《元史》卷四《世祖本纪一》,第64页。
② 商企翁、王士点:《秘书监志》卷五《秘书库》,第100页。

到蒙古军队在攻取金朝都城时可能由于没有给予重视而造成了一些经籍书画的失落。因为早期的蒙古人在过去的征伐中向来更注重真金白银等实用物资或直接可以用来奴役的驱口（奴隶），而典籍书画等文化产品对于他们而言几乎难以引起多少人的兴趣。但是到至元十二年（1275年）时，元朝统治者在对待书画典籍的态度上已经发生了很大的转变，忽必烈早已认识到了收藏书画典籍可能会给自己带来的政治影响。所以，他不仅诏命焦友直等人全面接收了南宋内府的典籍书画，而且他还命人在次年（1276年）的十二月将接收过来的经籍、图画及阴阳秘书专程由远在数千里之外的临安北运至大都，并将这些代表文化遗产的书画、图籍与原来的内府收藏集中于秘书监作为帝国一统之象征，"诏许京朝士假观"①，人有对外炫耀武功的政治宣传的意味。②

根据王恽《书画目录》的记载，他在至元十三年（1276年）十二月前往大都秘书监批阅内府藏画的那次活动中，凡得观书画二百余幅，其中就包括有"宋诸帝御容，自宣祖至度宗凡十二帝"③。另外在《秘书监志》中亦有记载："至元十四年正月二十二日，张左丞奏：先奉圣旨，教张平章俺两个分间江南起将来底文书去来。据经史子集、典故文字、阴阳禁书、书画宋神容，俱系秘书监合行收掌。"④在这里，"书画宋神容"被专门提出来作为一个"类"与"经史子集、典故文字、阴阳禁书"相提并论，可见元代内府官员当时在对

① 王恽：《书画目录序》，见《全元文》第6册，江苏古籍出版社1998年版，第164页。

② 傅申：《元代皇室书画收藏史略》，第4页。

③ 王恽：《玉堂嘉话》卷三《书画目录》，中华书局2006年版，第82页。

④ 商企翁、王士点：《秘书监志》卷六《秘书库》，第109页。

待"宋神容"也是另眼相看的。毫无疑问，这些以前专门奉安在皇家寺庙中用来祭祀或缅怀先人的前朝帝王肖像，现在也和其他战利品一样被元朝皇室用来收藏，并对外进行公开展示，颇值得注意。其中所透露出的政治意涵，首先，显然是要向外界宣示，即使是前代帝王的肖像，现在也都成为了他们的囊中之物，从而极大地体现了元代统治者作为胜利者的一种自我炫耀；其次，通过收藏和展示南宋皇室之物品，事实上也是在对外宣示南宋朝廷已经归降，元朝政权已是全面接管中原的正统政权，进而希望中原的广大汉人臣民能够顺天承运，接受和支持新的朝廷。

上述事例表明，忽必烈已经初步认识到可以利用史料图籍来为自己的政权服务。不过，尽管如此，他并没有表现出在书画典籍方面有更多的兴趣。因为根据史料的记载情况来看，我们从未发现忽必烈曾有过亲御翰墨或观赏书画作品的活动，甚至也没有关于他主动搜罗散落于民间的书画图籍的记载。对于忽必烈而言，书画图籍或许只是一种"政治象征物"①，在他将原来分别收藏于金、宋内府的那些书画图籍汇聚到大都之后，象征文化统一的活动基本上就完成了。作为一代帝王，他在表面上已经拥有了像之前的中原皇帝所拥有的一切，所以他没有再在书画典籍上投入更多的精力。

根据前文论述的元代皇室的书画收藏和御赐宸翰情况，我们可以看到，到了仁宗朝之后，元代帝王在对待书画图籍的认识和态度上又有了很大的变化。不仅有更多的皇室成员积极地参与到书

① 陈韵如：《蒙元皇室的书画艺术风尚与收藏》，见石守谦、葛婉章主编：《大汗的世纪：蒙元时代的多元文化与艺术》，台北：台北故宫博物院，2001 年，第 272 页。

画收藏的活动中来,而且如仁宗、文宗、顺帝等多位皇帝还经常亲御翰墨赐予臣下。毫无疑问,个人的兴趣爱好并非他们参与书画活动的唯一原因,重要的是他们在接受汉文化教育的过程中,已经更加深刻地认识到了利用书画活动可能给自己带来的政治影响力。例如,首先,他们希望通过收藏书画典籍,用来彰显自己作为中原的皇帝同中原历史上传统的帝王一样重视文化。这一点对于身为蒙古人的元代统治者尤为重要。他们需要在入主中原之后能够得到广大汉人儒士的政治支持,所以他们需要改变自己"野蛮人"的形象。其次,受中国古代封建王朝确立起来的"普天之下,莫非王土"这一皇权观念之影响,元代的统治者也希望在收藏品的数量或收藏的规模上能够与中原历史上的皇帝一争高下,从而彰显自己作为中原的皇帝所拥有的权力。①此外,在能够传世的法书名画上留下自己的收藏印记,无疑这也是让自己的美名能够流传于后世的最好的方法了。关于这一点,我们可以从元文宗、顺帝以及鲁国大长公主都拥有自己专门的书画收藏印上得到验证。例如,除了鲁国大长公主拥有"皇姊图书"(图5)和"皇姊珍玩"两方收藏印之外,文宗也拥有两方著名的收藏印玺,一曰"天历之宝",一曰"奎章阁宝"。此二印皆是由时任翰林直学士兼侍书学士的著名儒臣虞集奉命篆文,②显示了文宗的郑重其事。在现在传世的历代名迹上钤有文宗"天历之宝"印玺的就有王献之《鸭头丸帖》(上海博物馆藏)、苏轼《寒食帖》(台北私人藏)、晋人书《曹娥碑》(辽宁博

① 〔美〕玛沙·史密斯·威德纳撰,石莉、陈传席译:《中国画家与赞助人(二)——元朝绘画与赞助情况》,《荣宝斋》2003年第2期。

② 陶宗仪:《南村辍耕录》卷二《国玺》,第27页。

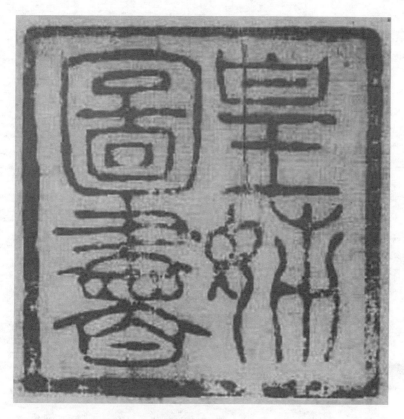

图 5　大长公主"皇姊图书"收藏印　取自宋·黄庭坚《松风阁》

物馆藏）、《定武兰亭》五字损本（台北故宫博物院藏）、黄庭坚《荆州帖》（台北故宫博物院藏）、宋高宗《嵇康养生论》（三希堂旧藏）、董源《夏景山口待渡图》（辽宁省博物馆藏）、关仝《关山行旅图》（台北故宫博物院藏）、赵幹《江行初雪图》（台北故宫博物院藏）、宋佚名画家《高冠柱石图》（台北故宫博物院藏）、（传）王振鹏《龙舟图》（美国波士顿美术馆藏）、（传）赵光辅画《蛮王礼佛图》（美国克里夫兰美术馆藏）、宋徽宗《腊梅山禽图》（台北故宫博物院藏）、

宋徽宗《芙蓉锦鸡图》(北京故宫博物院藏)及其《五色鹦鹉图》(美国波士顿美术馆藏)等。上述宋徽宗的《腊梅山禽图》、《芙蓉锦鸡图》两幅画上除了钤有"天历之宝",亦钤有仁宗的"奎章阁宝"。此外,钤有"奎章阁宝"的尚有宋人《梅竹聚禽图》(台北故宫博物院藏)、苏轼《妙高台诗》等。①借助上述这些传世名迹上的收藏印玺,无疑将把元文宗的收藏美名一代代地流传下去。之后的顺帝同样也很注重在书画作品上留下自己的收藏印记。他曾在元统年间(1333—1335年)命杨瑀篆刻了"明仁殿宝"、"洪禧"二方小玺,②在宣文阁成立之后,他又命周伯琦篆刻了"宣文阁宝"大印。在至正九年(1349年)六月,顺帝还刻了一方"至正珍秘"小玉印,"凡秘书监所掌书画,皆识之"。③

配合着收藏印记,再授意文人儒臣在书画作品上题记作跋,这样就更加能够将自己收藏书画的文雅声名传播于世。例如,袁桷在《鲁国大长公主图画记》(附录五)中曾作如下之记载:"酒阑,出图画若干卷,命随其所能,俾识于后。礼成,复命能文词者,叙其岁月,以昭示来世。"④在这里,袁桷将大长公主雅集活动中命人在图画上题文作记的目的写得很清楚,就是为了给后人观看。这里要给后人观看的,显然不只是要让后人欣赏题跋者的美文或书法,更是要让后人通过题跋,了解到当年雅集时的盛况,当然,也包括了解雅集组织者的功劳。为了让自己的名声伴随雅集能够被更多的

① 参见傅申:《元代皇室书画收藏史略》,第53—58页。
② 陶宗仪:《南村辍耕录》卷二《国玺》,第27页。
③ 宋濂等:《元史》卷四十二《顺帝本纪五》,第886页。
④ 袁桷:《鲁国大长公主图画记》,《清容居士集》卷四十五,四部丛刊集部,民国上海涵芬楼景印元刊本;另见《全元文》第23册,第483页。

文人接受和认可,组织者祥哥剌吉也颇费了一些心思。例如,从雅集的活动内容来看,此次活动基本遵循了中国传统文人雅集的程序。雅集开始时举行宴飨、饮酒活动,酒阑再出图画若干卷,命大家各展所长,在上面题识作跋,这些都与中原传统雅集的活动内容基本相同。此外,鲁国大长公主将雅集的时间选定在与著名的兰亭雅集这样一个中国传统的文人雅集的日期非常接近的暮春,想必也是为了效仿这一传统。整个活动如此安排,无外乎是希望此次的雅集活动能够进入中国传统文人雅集的行列。另外,在已知的参加鲁国大长公主雅集的人中,除了组织者祥哥剌吉自己是蒙古人之外,尚有与会者赵世延为蒙古人,其他各机构"在位者"中前来参会的人中肯定也不乏蒙古人和色目人。所以,这场看似中国传统文人的雅集,实际上是一场融合了多民族士人的文艺交流盛会。在这里,大长公主祥哥剌吉不仅充当着一位组织者的角色,而且她还扮演着一位领导者的角色。就这样,一场看似以私人名义举办的"民间"的文艺活动,实质上在很大程度上也脱离不了政治因素的内在联系。况且能够召集"中书议事执政官,翰林、集贤、成均之在位者"悉数前来与会,并且命位居从五品的秘书监丞李师鲁①作为主持,此外还有王府中的同僚都过来帮忙,按照官方的办事程序或依据一般的情理,在举办这样大规模的活动之前也需要

① 袁桷《鲁国大长公主图画记》记载:"命秘书监丞李某为之主"(《清容居士集》卷四十五,见李修生主编:《全元文》第23册,第483页),考至治三年(1323年)任秘书监丞者共有两人,一为"马驹,至治二年三月十八日以奉政大夫上";另一为"李师鲁,至治二年闰五月十八日以从仕郎上。"(商企翁、王士点:《秘书监志》卷六《秘书库》)所以,袁桷所记之"秘书监丞李某"当为李师鲁。另据《秘书监志》记载:"秘书监丞,至元十六年三月设一人,正六品。至元二十五年添二人。大德九年升从五品"(商企翁、王士点:《秘书监志》卷六《秘书库》,第175页)。

先向皇帝进行通报或者请示。这样来看,雅集的组织者要"昭示来世"的就不仅仅是她个人的令名了,其中必然也包括了对皇权和文治的宣扬。正是因为其中蕴含着丰富的政教深意,所以袁桷记之曰:"鲁国之所以袭藏而躬玩之者,试有得夫五经之深意。夫岂若嗜奇哆闻之士,为耳目计哉!"①

在能够流传于世的法书名画上钤上自己的收藏印玺,除了可以帮助传播名声之外,同样也可以表示"拥有"之意。例如,早在宋、金时期,宋徽宗赵佶、宋高宗赵构和金章宗完颜璟也都曾拥有此类专门用于收藏的御玺。②通过在法书名画上钤上自己的宝玺,实质上就是对外宣布此件作品已经归自己所拥有。当然,在中国艺术史上,较少有像唐太宗那样不仅要在生前对传世墨宝"拥有",就连死后还要永远"占有"的极端的例子。据说他曾因对《兰亭序》的极端喜爱以及受由此产生的强烈的占有欲所驱使,竟将该法帖作为自己的殉葬品一起带入了地下。此外,著名的《富春山居图》据说也差一点因为明末收藏家吴洪裕的极端喜爱而化作了殉葬的灰烬。相较于唐太宗等人的实质性"占有",以文宗为代表的元代皇帝则主要通过在书画作品上钤上自己的收藏宝玺或命虞集、柯九思等文臣题跋作记,藉此以向外界和后人宣示自己曾经在

① 袁桷:《鲁国大长公主图画记》,《清容居士集》卷四十五,四部丛刊集部,民国上海涵芬楼景印元刊本;另见李修生主编:《全元文》第 23 册,第 483 页。

② 例如,宋徽宗的收藏印有"御书"葫芦印、"宣和"连珠印、"政和"连珠印、"政和"、"宣和"、"内府图书之印"等七玺,有时亦用"重和"、"大观"及"宣和中秘"长圆印;宋高宗则有乾卦圆印、"希世藏"、"绍兴"连珠印、"睿思东阁"、"内府图书"、"内府书印"、"机暇清赏"、"机暇清玩之印"等;金章宗有"秘府"葫芦印、"明昌"、"明昌宸玩"、"内殿珍玩"、"御府宝绘"、"群玉中秘"、"明昌御览"等七玺。参见徐邦达:《皇室的收藏印》,《中国书画》2011 年第 9 期。

该件作品的鉴藏上投入过精力,以及自己对其曾"拥有"过的权力。很多时候,这种宣示只是一种象征性的。因为有很多例子表明,在宣示了自己作为一位皇帝对法书名画的喜爱,以及对其所拥有的权力之后,文宗并不像唐太宗对待王羲之的《兰亭序》那样一定要保持长期的占有,他时常会大方地将自己内府的藏品赐予大臣,或直接将大臣进献的法书名画返赐回去。当然,作为一位皇帝,元文宗会极力塑造自己的文治形象,他也很看重自己的所作所为可能会在历史上留下的影响。将内府收藏的法书名画赐予大臣,也是他对外展示文治形象的一部分。所以在赏赐大臣法书名画的过程中,文宗通常会诏命文士为之作记,希望将自己的这种事迹记载下来以示后人。例如,天历二年(1329 年)四月二十二日这一天,柯九思进呈其个人收藏的晋人法书《曹娥碑》,文宗善其鉴辨,未几即赐还之,并命侍书学士虞集题识记其经过。①天历三年(1330 年)正月十二日,文宗御奎章阁,柯九思又取其家中所藏《定武兰亭》五字损本进呈,文宗览之称善,在亲识"天历之宝"印玺之后,亦赐还之,再命虞集作记。②同日,文宗还将王献之的《鸭头丸帖》赐予柯九思,亦命虞集作文记之。③是月二十五日,文宗再御奎章阁,为了嘉奖柯九思的精深鉴别,特择内府所收李成《寒林采芝图》赐之,虞集奉敕为之题记。同时任命柯九思为奎章阁学士院鉴书博士,秩正五品,凡内府所藏法书名画,咸命鉴定。④二月,文宗复以李成《文姬

① 虞集:《奉敕书曹娥碑真迹》,见宗典:《柯九思史料》,第 23 页。
② 虞集:《记柯九思藏〈定武兰亭〉五字损本》,见宗典:《柯九思史料》,第 23 页。
③ 虞集:《记赐柯九思〈鸭头丸帖〉》,见宗典:《柯九思史料》,第 24 页。
④ 虞集:《题李成〈寒林采芝图〉》,见宗典:《柯九思史料》,第 24 页。

降胡图》卷赐之,柯九思自跋于卷后,虞集先后四次题跋记之。①

　　除了要在书画作品的所有权方面显示"拥有"之外,对书画作品进行品鉴的话语权也是元代皇帝用以宣示皇权的一个方面。尤其对于那些极力要向中原皇帝这一角色靠近的元代帝王而言,他们更加希望表现出自己对中原传统文化的了解。尽管他们本人可能并不善表达,但是他们可以通过命令身边的文臣代为发言。这种命令汉人文士代为发言的现象在元代非常普遍,甚至是皇帝发布的诏书也是如此。例如,仁宗、文宗等人就经常会诏命儒臣如赵孟頫、虞集、柯九思等人为书画作品进行题跋。故此,文士们在奉敕题跋时所表达的意思就不完全是他本人之观点,很多时候他所代表的实际上是皇帝的意愿。另一方面,元代皇帝在命文士题跋的同时,实际上也给文士们提供了观赏内府藏品的机会,使得文士们的眼界得到了开阔。例如,延祐五年元仁宗曾出示内府收藏的王羲之《快雪时晴帖》,命赵孟頫、刘赓及蒙古文士护都沓儿等人为之题跋。②赵孟頫奉敕跋云:"东晋至今近千年,书迹传流至今者,绝不可得。快雪时晴帖,晋王羲之书,历代宝藏者也,刻本有之,今乃得见真迹,臣不胜欣幸之至!"③(图1)在这里,赵孟頫不仅表达了自己看到《快雪时晴帖》时的兴奋心情,同时更暗含了自己得见此传世名帖,是得益于仁宗的收藏和公开,不无感恩戴德之意。

　　除了会将内府的藏品赏赐给臣下之外,元仁宗、文宗、顺帝等人在兴之所至时还会将自己的御书赐予勋臣。御赐宸翰不仅能够

①　姜一涵:《元代奎章阁及奎章人物》,第229页。
②　参见傅申:《元代皇室书画收藏史略》,第8—9页。
③　同上书,第8页。

起到鼓励嘉奖勋臣之功效,而且更是彰显皇帝崇文好学、文治兴盛的重要手段。在元人文集中,我们可以看到当时的很多汉人文士在言及御赐宸翰时,他们经常会将之视为文治兴盛之象征。例如,在虞集所作的《御书赞(并序)》中,就记道:"天子亲除吏,至御翰墨以赐之。此圣恩之至隆,文治之极盛者。"①另外,与文人儒臣在一起品鉴书画,也是体现皇帝重视汉文化,拉近与汉人儒臣之间民族距离并增进私人感情的有效途径。有时,在政治环境对自己不利的情况下,借书画怡情既可以调节心境,还可以给人一种清心寡欲的"无为"表象,从而利于自保。这方面最有代表性的事例,就是我们在前文中提到的文宗开设奎章阁学士院,并经常亲临那里与虞集等人讨论法书名画。对此,我们已经作过较为详细的论述,此不赘言。

总之,元代统治者参与书画鉴藏以及御赐宸翰活动,固然其中不乏出于个人兴趣爱好的因素,但是我们绝对不能够将之简单地视为单纯的艺术活动,其中蕴含的复杂的政治修辞因素亦不容忽视。收藏书画典籍不仅象征着元代帝王对中国传统文化的重视,而且将原来属于宋、金内府的藏品汇集到元朝内府,也象征着国家文化的统一和皇帝所拥有的权力。通过加盖鉴藏御玺或命文人儒臣进行题跋,更是能够帮助收藏者传播令名。另外,收藏古代的书画作品具有怀远尊古、文化继承的意义,收藏当代的书画作品则能够显示元代的文化发展及其成就,这一点对于塑造元代帝王的文治形象意义匪浅。帝王赏赐臣下本来也是君臣之间恩义交换关系

①　虞集:《御书赞(并序)》,《道园学古录》卷四,四部丛刊集部,民国上海涵芬楼景印明景泰翻印元刊小字本;另见《虞集全集》,第328页。

中最为寻常的一种现象,但是御赐宸翰发挥的不仅是鼓励和嘉赏勋臣的功用,同时也是彰显皇帝的文化素养及树立其文治形象的重要途径。正是因为书画收藏及御赐宸翰等书画活动所具有的丰富政治意涵,所以常常被元代统治者用来彰显文治以改变蒙古人的尚武轻文形象。通过元仁宗、英宗、文宗及顺帝等多位帝王的努力,使得元代中后期的帝王形象在元代汉人文士的心目中得到了较大的改观。其中,仁宗、文宗就因为在崇儒重教,以及参与书画活动等方面的作为,而深受很多汉人文士的爱戴。仁宗甚至还因为自己的文治形象,而被当时的汉人儒臣称之为"尧舜之主也"①。

① 宋濂等:《元史》卷一百七十五《李孟传》,第4088页。

第三章　御容绘祀与大汗出猎

第一节　御容绘祀

一、元代之前的御容制作及奉安制度

"御容"在古代文献中有时又被称为"御影"、"御像"、"圣像"、"圣容"或"神御"等,是指中国古代皇室为了瞻仰、供奉或祭祀等活动的需要而命人专门绘制或塑造的帝王形象。早期的御容专指帝王的形象,唐代以后皇家御容的范围得以扩大,慢慢将皇后、皇妃及太子等皇室中的重要成员也都包括在内。中国古代的御容制作及供奉,可追溯至魏晋时期。受佛教文化的影响,当时的御容多为以石、木、金等材质雕塑而成的立体佛像的形式,并供奉在庙宇之中。隋代不仅继续沿袭之前的雕塑等身佛像形式的御容,而且开始出现了平面的画像御容。到了唐代,御容发生了较大的变化,一方面是御容的对象不再仅限于帝王,后、妃等主要皇室女眷也开始进入了御容的范畴;另一方面,由于唐代皇室尊崇道教,因此御容供奉的地点也开始由之前的寺庙扩大到了宫廷及地方的道教宫

观、景教庙宇等场所，①并且道教宫观成为了主要的奉安场所②。虽然唐开元时大明宫别殿已经供奉太宗、高宗、睿宗等人御容，并且玄宗日日具服朝谒③，但终唐之世，尚未形成祭拜先朝御容的制度。

根据尚刚先生在《蒙、元御容》一文中所做的研究，御容制度的确立始于宋真宗时期，当时不仅创建了神御殿④、景灵宫⑤作为供奉帝后御容之主要场所，而且还制定了较为规范的御容祭拜制度。如大中祥符三年（1010 年）正月壬戌，宋真宗诏："自今谒圣院太宗神御殿如飨庙之礼，设褥位，西向再拜，升殿酌酹毕，归位，俟宰相焚香迄，就位，复再拜，永为定式。"⑥从此之后，皇家绘制先朝御容并在专门敕建的御容殿中如期举行祭祀活动，不仅历代相承，而且被列为朝廷大事，御容制度遂成为国家宗庙制度的重要内容之一。⑦

魏晋至隋唐时期御容的制作及供奉主要受佛、道文化的影响，

① 参阅王艳云：《金代御容及奉安制度》，《故宫博物院院刊》2008 年第 5 期。

② 雷闻：《论唐代皇帝的图像与祭祀》，载《唐研究》第九卷，北京大学出版社 2003 年版，第 265—275 页。

③ 王钦若等：《册府元龟》卷三十七《帝王部·颂德》，中华书局 1960 年版，第 413 页。

④ 脱脱等《宋史》卷七《真宗本纪》载："景德四年二月癸酉，诏西京建太祖神御殿"（中华书局 1977 年版，第 132 页）。清人秦蕙田说："此宋神御殿之始"，见秦蕙田：《五礼通考》卷八十一《宗庙制度》，《景印文渊阁四库全书》（经部·礼类）。

⑤ 脱脱等《宋史》卷一〇九《礼志十二·景灵宫》载："景灵宫，创于大中祥符五年，圣祖临降，为宫以奉之。"（第 2621 页）。

⑥ 李焘：《续资治通鉴长编》卷七十三，中华书局 1980 年版，第 1651 页。

⑦ 尚刚：《蒙、元御容》，《故宫博物院院刊》2004 年第 3 期。也有人认为"影堂制度大约在晚唐已经形成，至宋趋于完备，流行于明清"。参见陆锡兴：《影神、影堂及影舆》，《中国典籍与文化》1998 年第 2 期。

御容主要以雕塑的形式供奉于佛教寺庙及道教宫观之中作为瞻仰祭拜的对象,借此达到宣扬帝王神性之目的。到了宋代之后,御容奉安的地点一方面延续前朝传统,仍主要以佛、道等宗教场所为主,同时景灵宫、内廷诸阁、宫馆等场所以及私人家宅中也开始出现奉安御容的情况。①特别是到了真宗朝之后,御容祭拜制度正式被列于国家宗庙制度之中,从此被加入到宗庙崇祀体系中。在御容的制作方面,到了宋代虽然仍保留有雕塑御容的传统,但绘制御容在此时已经相当流行,并成为了两宋御容的主要形式。关于这一点,我们可以根据目前保留下来的数目可观的南薰殿宋代帝后画像得以证明。②

作为少数民族统治的政权,辽和金在继承唐、宋御容传统的同时,又稍有不同。辽在制作御容方面与唐、宋几乎一致,有绘制,也有石雕及金、银、铜等金属铸像,③而金代御容几乎全部为绘制,④这一点与唐、宋、辽等朝代在御容制作的形式及材质的丰富性、多样性方面有很大的不同。另外在御容的奉安方面,辽和金的御容主要集中供奉在都城中专门修建的御容殿内,这一点和宋代有些相似,显示了其对宗庙崇祀思想的加强,而同时在佛、道等神性意识方面开始有所减弱。⑤可以说,宋、辽、金御容在制作形式及宗庙

① 刘兴亮:《论宋代的御容及奉祀制度》,《历史教学》2012 年第 6 期。

② 蒋复璁:《"国立"故宫博物院藏清南薰殿图像考》,《故宫季刊》第八卷第四期。

③ 王艳云:《辽代御容及其奉安制度》,《美术与设计(南京艺术学院学报)》2012 年第 1 期。

④ 王艳云:《金代御容及奉安制度》,《故宫博物院院刊》2008 年第 5 期。

⑤ 刘兴亮:《辽代的御容及辽宋间御容交聘活动考述》,《青岛社会科学》2012年第 1 期;王艳云:《金代御容及奉安制度》,《故宫博物院院刊》2008 年第 5 期。

崇祀等方面为之后"援唐、宋之故典,参辽、金之遗制"①的元代提供了直接的参考,进而奠定了元代御容制度的基础,决定了其御容制作及供奉的大致方向。

二、元代的御容绘制

兴起于北方大草原上的蒙古游牧民族早先曾逐水草而迁徙,居无定所,加上他们当时的文化也非常落后,因此在忽必烈建立元朝之前,史料上都还没有关于蒙元统治者制作或祭奉御容的任何记载。不过在窝阔台时期,或许是因为受到外来文化影响,蒙古宗室开始有了祭祀祖先的行为。也正是在窝阔台即位之后,他开始对成吉思汗的祭祀表现出重视,并由此作为传统逐渐延续了下来。②可以肯定,元代的御容绘制是从蒙元统治者祭祀祖先的传统中发展起来的,当然其中非常重要的原因还是他们在吸取唐、宋乃至辽、金等朝代的政治文化时所受到的影响。

蒙元统治者制作御容并进行祭祀的最早活动大约出现于至元二年(1265年)到至元十年(1273年)之间③,此后元代御容制作活动的记录比比皆是。例如:

① 郝经:《立政议》,《郝文忠公陵川文集》卷三十二,山西人民出版社 2006 年版,第 446 页。

② 白寿彝主编的《中国通史》认为:"对于成吉思汗的祭祀,窝阔台在即位以后已予以重视,这是蒙古宗室祭祀祖先的开始,并且形成了传统。"参阅白寿彝主编:《中国通史》第八卷《中古时代·元时期》,上海人民出版社 1999 年版,第 1019 页。

③ 此时间段暂且采用尚刚先生依据《元史·阿尼哥传》所做的推测。《阿尼哥传》记载:"原庙列圣御容,织锦为之,图画弗及也。"见宋濂等:《元史》卷二百○三《方技》,第 4546 页。

　　至元十五年（1278 年）十一月，"命承旨和礼霍孙写太祖御容"。①

　　至元十六年（1279 年）二月，"复命写太上皇御容，与太宗旧御容，俱置翰林院，院官春秋致祭"。②

　　至元三十一年（1294 年），世祖上宾，尼波罗（今尼泊尔）国人阿尼哥"于私第为水陆大会四十九日以报，又追写世祖、顺圣二御容，织帧奉安于仁王万安之别殿"。③ 是年成宗即位，复诏唐仁祖"督工织丝像世祖御容，越三年告成"。④

　　大德五年（1301 年），成宗"又命（阿尼哥）织成裕宗、裕圣二御容，奉安于万安寺之左殿"。⑤

　　大德十一年（1307 年）十一月戊子，武宗"敕丞相脱脱、平章秃坚帖木儿等，成宗皇帝、贞慈静懿皇后御影，依大天寿万宁寺御容织之。南木罕太子及妃、晋王及妃，依帐殿内所画小影织之。将作院移文诸色总管府，绘画御容三轴，佛坛三轴"。⑥

　　至大四年（1311 年）十月己巳，仁宗"敕绘武宗御容，奉安大崇恩福元寺，月四上祭"。⑦

　　①　宋濂等：《元史》卷七十五《祭祀志·神御殿》，第 1876 页。

　　②　同上。

　　③　程钜夫：《凉国敏慧公神道碑》，《雪楼集》卷七，见李修生主编：《全元文》第 16 册，江苏古籍出版社 2000 年版，第 364 页。

　　④　宋濂等：《元史》卷一百三十四《唐仁祖传》，第 3254 页。

　　⑤　程钜夫：《凉国敏慧公神道碑》，《雪楼集》卷七，见李修生主编：《全元文》第 16 册，第 364 页。

　　⑥　佚名：《元代画塑记》，见《中国书画全书》第 2 册，第 960 页。

　　⑦　宋濂等：《元史》卷二十四《仁宗本纪》，第 547 页。

延祐七年(1320年)十二月辛酉,英宗"敕平章伯帖木儿:道与阿僧哥、小杜二,选巧工及传神李肖岩,依世祖皇帝御容之制,画仁宗皇帝及庄懿慈圣皇后御容,其左右佛坛咸令全画之,比至周年,先令完备。凡用物及诸工饮膳,移文省部取之。仁宗皇帝及庄懿慈圣皇后御容,并半统佛坛等画三轴,各高九尺五寸,阔八尺"。①

至治三年(1323年)十二月戊辰,"太傅朵歹、左丞善僧、院使明理董阿,进呈太皇太后、英宗皇帝御容,汝朵歹、善僧、明理董阿即令画毕复织之。合用物及提调监造工匠饮食移文省部应付。显宗皇帝、皇后、佛坛三轴,太皇太后佛坛三轴,小影神一轴"。②

天历二年(1329年)二月庚子,"敕平章明理董阿、同知储院正使阿木腹:朕今绘画皇姚皇后御容,可令诸色府达鲁花赤阿咱、杜总管、蔡总管、李肖岩提调速画之"。③ 是年十一月庚申,"敕平章明理董阿:汝提调重重文献皇后、武宗皇帝共坐御影,凡所用物及工匠饮膳令诸色府移文依旧历需之"。④ 同年十二月壬子,"织武宗御容成,即神御殿作佛事"。⑤

至顺元年(1330年)八月丙子,"平章明理董阿于李肖岩及诸色府达鲁花赤阿咱剌达处传敕:汝一处以九月四日为首破日,即与太皇太后绘画御容并佛坛二轴。其西番颜色就用随路府所贮者,余物及工匠饮膳依前例令诸色府移文省部需之。太皇太后御容并

① 佚名:《元代画塑记》,见《中国书画全书》第2册,第960页。
② 同上。
③ 同上。
④ 同上。
⑤ 宋濂等:《元史》卷三十三《文宗本纪二》,第746页。

佛坛三轴,各高九尺五寸,阔八尺"。①

至顺二年(1331 年)三月甲申,"绘皇太子真容,奉安庆寿寺之东鹿顶殿,祀之如累朝神御殿仪"。②

后至元二年(1336 年)十月丙申,"命参知政事纳麟监绘明宗皇帝御容"。③

至正二年(1342 年)二月己巳,"织造明宗御容"。④

至正十四年(1354 年)十二月,"命织造世祖御容"。⑤

通过上述记录材料,我们可知元代的御容制作除了延续了宋、金等前朝的绘画形式之外,还出现了一种"织御容"的形式。织御容即利用丝绸材料织造而成的御容,这是出现在元代的一种特有的御容形式。据《元史·阿尼哥传》记载:"原庙列圣御容,织锦为之,图画弗及也。"⑥另外在《元史·祭祀志》中也有记载:"神御殿,旧称'影堂'。所奉祖宗御容,皆纹绮局织锦为之。"⑦可以看出,织御容在元代应该是非常重要的一种制作方式。依据上述史料中"画毕复织之"⑧、"依帐殿内所画小影织之"⑨等记载,可知"织御容"的过程应该是先绘出画稿,然后再依据画稿织出。这种画稿应该不会太大,因此称之为"小影"。

① 佚名:《元代画塑记》,见《中国书画全书》第 2 册,第 961 页。
② 宋濂等:《元史》卷三十五《文宗本纪四》,第 778 页。
③ 宋濂等:《元史》卷三十九《顺帝本纪二》,第 836 页。
④ 宋濂等:《元史》卷四十《顺帝本纪三》,第 863 页。
⑤ 宋濂等:《元史》卷四十三《顺帝本纪六》,第 918 页。
⑥ 宋濂等:《元史》卷二○三《方技》,第 4546 页。
⑦ 宋濂等:《元史》卷七十五《祭祀志·神御殿》,第 1875 页。
⑧ 佚名:《元代画塑记》,见《中国书画全书》第 2 册,第 960 页。
⑨ 同上。

在台北故宫博物院及北京故宫博物院里,现在分别保留下来两套《元代帝半身像册页》、《元代后半身像册页》和一套《元代后妃太子像》册页。这几套画像册页在清代人胡敬所撰之《南薰殿图像考》中皆有记载。①其中收藏于台北故宫博物院的帝像一册内绘有太祖(图6)、太宗(图7)、世祖(图8)、成宗、武宗、仁宗、文宗、宁宗,共八幅帝像;后像一册内分别绘有世祖皇后彻伯而(察必)(图9),顺宗皇后塔济(答己)(图10),武宗皇后珍格(真哥)(图11),又武宗皇后,又武宗皇后济雅图皇帝母,仁宗皇后,英宗皇后,又英宗皇后,明宗皇后,宁宗皇后额森图鲁默色,后纳罕,另有四幅画像无标题,总共十五幅画像。在收藏于北京故宫博物院的元代皇后、妃、太子像一册中,分别绘有武宗后二,仁宗后一,英宗后二,明宗后一,后纳罕,世祖第四子平王纳木罕,文宗太子雅克特占思,另有第一、八、九、十各像无标题,总共十三幅画像。②据胡敬记载,这几套画像的册页都是在乾隆戊辰年(1748 年)被统一重新装池,"楗以香楠,裰以文缎,帝后像黄表朱里,臣工像朱表青里,尊卑区别,秩然不淆"。③ 另外,从皇后画像册中诸多皇后帽子顶端的装饰羽毛等都没有能够被完全展现出来这一细节,可以看出上面部分原来应该还有一定的幅度,只是在后来重新装池时进行了剪切。所以,我们现在能够看到的南薰殿元代帝、后像每一册中的画幅都是一样大小,如元代帝像册中每幅画像的长和宽都为 59.4 厘米与 47 厘米,

① 参见胡敬:《南薰殿图像考》下卷,见《中国书画全书》第十一册,上海书画出版社 1997 年版,第 776—779 页。

② 参见王耀庭:《蒙元王朝帝后图像》,《故宫文物月刊》第二十二卷第十期;蒋复璁:《"国立"故宫博物院藏清南薰殿图像考》,《故宫季刊》第八卷第四期。

③ 胡敬:《南薰殿图像考》,见《中国书画全书》第十一册,第 761 页。

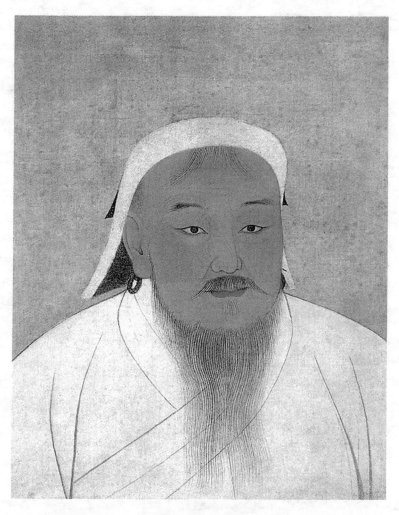

图 6　元太祖铁木真像　台北故宫博物院藏

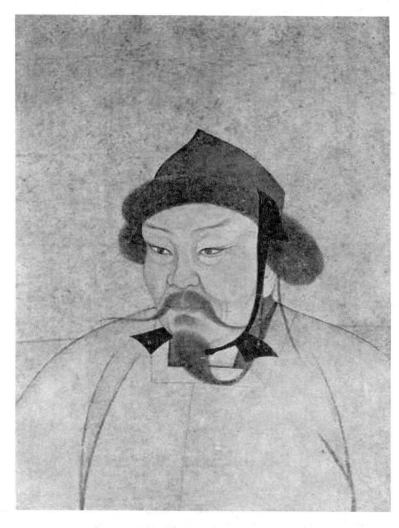

图7　元太宗窝阔台像　台北故宫博物院藏

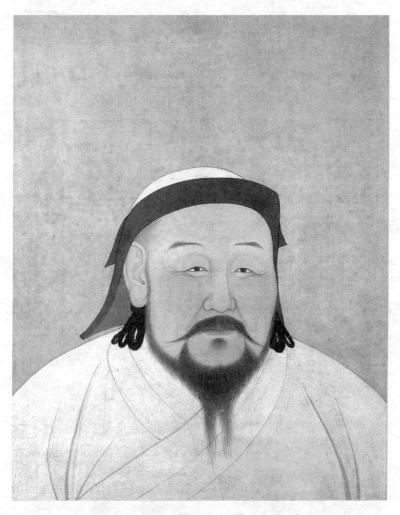

图 8　元世祖忽必烈像　台北故宫博物院藏

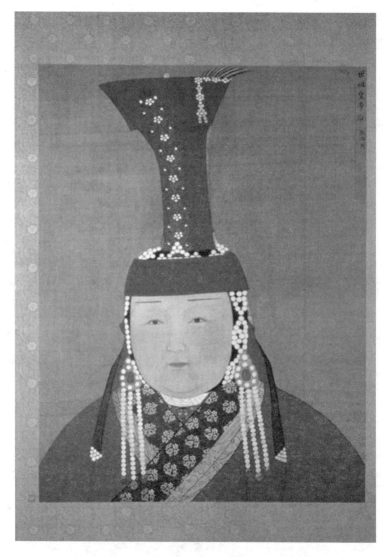

图9　元世祖后彻伯尔（察必）像　台北故宫博物院藏

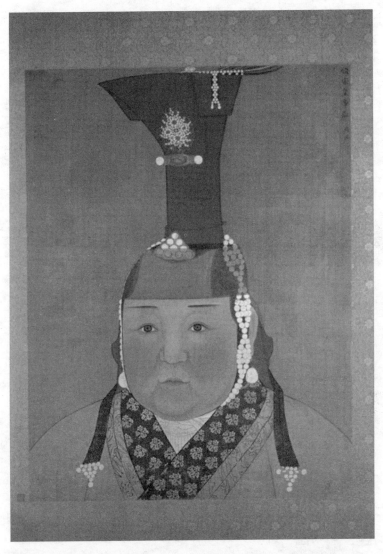

图 10　元顺宗皇后塔济(答己)像　台北故宫博物院藏

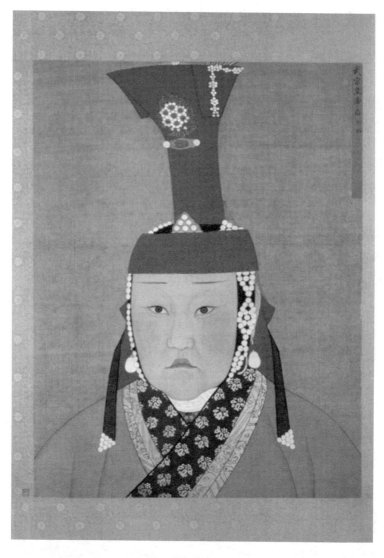

图11　元武宗皇后珍格(真哥)像　台北故宫博物院藏

而在另一元代后像册中，每幅画像的长和宽都分别为 61.5 厘米与 48 厘米。原来的画幅应该比现在的尺寸稍大一些，不过大小应该也都相差无几。笔者推测这种帝、后像之间比较接近的尺寸在当时应该都是大小一致的。因为根据史料记载，元代经常将帝、后二者御容同时进行绘制或织造，如上述材料中提到的至元三十一年（1294 年），阿尼哥"追写世祖、顺圣二御容"；大德十一年（1307 年）十一月戊子，"成宗皇帝、贞慈静懿皇后御影，依大天寿万宁寺御容织之，南木罕太子及妃，晋王及妃，依帐殿内所画小影织之"；延祐七年（1320 年）十二月辛酉，"依世祖皇帝御容之制，画仁宗皇帝及庄懿慈圣皇后御容"。既然是将帝、后二者御容同时进行绘制或织造，那么想必是要将帝、后之御影成对奉安在一起，这就必然要求这种成对奉安的帝、后御容在大小规格及材料等方面都应该保持一致。

　　另外，在台北故宫博物院收藏的这两册帝、后画像册页中，所有画像相比较宋代帝、后像，都更接近于正面像，不过都还稍微有点侧面。其中除了"后纳罕"者画像呈左侧之外，其她后像都呈右侧；而八幅帝像中除了太宗窝阔台像呈右侧，其他各帝像皆呈左侧。根据太宗像与"后纳罕"像左右相向而侧与其他帝后像之不同，笔者推测"后纳罕"有可能就是太宗皇后脱列哥那，二者名字间皆有"纳"或"那"字之音，或许在后来翻译时产生了偏差。①当然，因缺乏其他可靠的证据，目前而言这只能是一种推测。不过上述元代帝、后相册中其他的帝、后画像之间左、右相侧之态正好反映出元代成对供奉帝、后像时帝像居于右侧，后像居于左侧，二者面

① 宋濂等：《元史》卷一百一十四《后妃传·太宗后脱列哥那》，第 2870 页。

容相向而置的情形。这种帝右后左的奉安位置亦与元代礼俗之规定相一致。因为元代的礼俗与以往的唐、宋等中国传统礼俗要求有所不同，一般"以中为尊，右次之，左为下"①；在左右相对时一般则"以右为尊"②或"以右为上"③，这一点在《元史·祭祀志》中多有载述。所以，在一般情况下，帝、后并坐时往往都是帝居右位而后居左位。例如，在美国纽约大都会艺术博物馆里收藏有一幅名为《大威德金刚曼陀罗》的缂丝画，上面就有元文宗、明宗及二者皇后卜答失里、八不沙之坐像。画中的元文宗、明宗与二者的皇后像分别位于坛城下方之右边和左边两侧，相向而坐（图12、图13）。

除了帝、后之间在座位上有此礼俗之外，在一般情况下元代普通的蒙古人夫妇在座位上也会根据"以右为尊"的原则安排男在右，女在左。例如，我们从内蒙古赤峰市元宝山元墓壁画中的《夫妇对坐图》（图14），以及陕西蒲城洞耳村元墓壁画北壁的《夫妇对坐图》（图15）上，都可以看到上述情形。根据这一特点，可以进一步证明台北故宫所藏之元代御容原来应该是帝、后分别一一对应安奉的，或者说是帝、后成对绘制的，所以同一对帝、后御容之间的尺寸原来也应该是相同的。现在两册画像之间之所以会出现少许

① 《黑鞑事略》，王国维笺证本，《王国维遗书》第13册，上海古籍书店1983年版。

② 参见宋濂等：《元史》卷七十四《祭祀志三》，第1840—1841页："国家虽曰以右为尊，然古人所尚，或左或右，初无定制。古人右社稷而左宗庙，国家宗庙亦居东方。岂有建宗庙之方位既依《礼经》，而宗庙之昭穆反不应《礼经》乎？且如今朝贺或祭祀，宰相献官分班而立，居西则尚左，居东则尚右。及行礼就位，则西者复尚右，东者复尚左矣。"

③ 参见《元史》卷七十五《祭祀志四》，第1867页："监祭御史位在太常卿之左，太官令次之，光禄丞、大官丞又次之，廪牺令位在牲西南，廪牺丞稍却，俱北向，以右为上。"

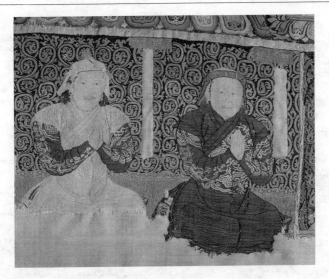

图 12　缂丝元文宗、明宗及二者皇后坐像（局部 1）
美国纽约大都会艺术博物馆藏

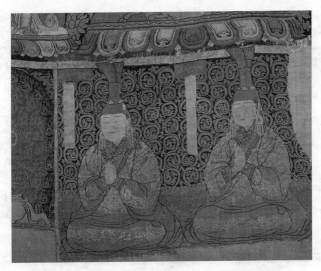

图 13　缂丝元文宗、明宗及二者皇后坐像（局部 2）
美国纽约大都会艺术博物馆藏

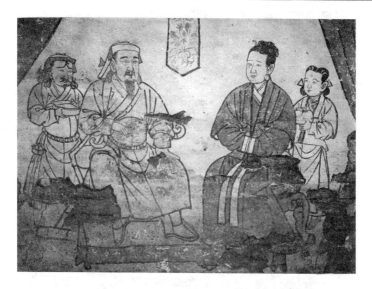

图14 《夫妇对坐图》 内蒙古赤峰市元宝山元墓壁画

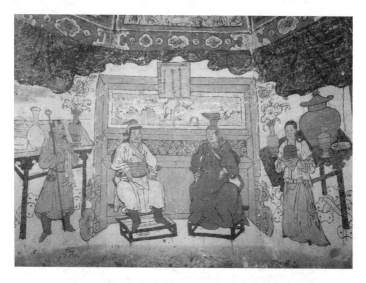

图15 陕西蒲城洞耳村元墓壁画北壁《夫妇对坐图》

的差别,可能是因为在后来长期的祭拜或瞻仰过程中发生了磨损,以至于在后来重新装池时分类进行了统一的剪切,①同时可能是为了收藏与观览的方便,亦将帝、后画像进行了分册统一装裱。

除了上述这种尺寸较小的南薰殿帝后画像之外,元代还有一种规格为"高九尺五寸,阔八尺"的大型御容。在《元代画塑记》中共有两次提及这一尺寸的御容:一次是延祐七年(1320年)十二月十七日,英宗"敕平章伯帖木儿:道与阿僧哥、小杜二,选巧工及传神李肖岩,依世祖皇帝御容之制,画仁宗皇帝及庄懿慈圣皇后御容,其左右佛坛咸令全画之。……仁宗皇帝及庄懿慈圣皇后御容,并半统佛坛等画三轴,各高九尺五寸,阔八尺"②;另一次是至顺元年(1330年)八月二十八日,"平章明理董阿于李肖岩及诸色府达鲁花赤阿咱剌达处传敕:汝一处以九月四日为首破日,即与太皇太后绘画御容并佛坛二轴。……太皇太后御容并佛坛三轴,各高九尺五寸,阔八尺"。③这也是在元代的史料中仅有的两次言及御容具体尺寸的记录,并且在记录中说到这种尺寸的御容乃是"依世祖皇帝御容之制"所画。因此,我们可以知道在延祐七年(1320年)绘制这种规格为"高九尺五寸,阔八尺"的大型御容之前,元代宫廷中对于御容的绘制早已形成了某种依据绘制世祖皇帝御容时所定下的规则或制度。既然这种大型的御容是依据"世祖皇帝御容之制"所绘,那么南薰殿元代帝、后画像册中那种尺寸较小的御容应

① 认为两册画像可能在后来长期的祭拜或瞻仰过程中发生过磨损以及在后来重新装池时分类进行了统一剪切之见解亦见于尚刚先生此前之论文。参阅尚刚:《蒙、元御容》,《故宫博物院院刊》2004年第3期。
② 佚名:《元代画塑记》,见《中国书画全书》第2册,第960页。
③ 同上书,第961页。

该也是遵循了某种"御容之制"所绘。否则那些画像在尺寸上不会如此近似或者说如此一致，尤其是各幅画像在人物构图与着装等方面都非常相似，由此更显示出这些御容在绘制时一定是遵循了某些统一的标准。因为尚无资料显示在绘制御容方面元代还有其他什么"御容之制"，所以我们推测南薰殿帝、后像册中的御容应该也是"依世祖皇帝御容之制"所绘。

就功用而言，上述"各高九尺五寸，阔八尺"的大型绘画御容及其他织造御容无疑是作为庙堂祭拜之用，而对于像南薰殿元代帝、后画像这样尺寸较小的御容，学术界往往持有不同观点。有研究者就认为现在台北故宫收藏的这两套元代帝、后像应该是当时作为制作较大御容"画毕复织"之范本，另外也有可能是蒙古统治者在每年定期的两都巡幸旅途中为了礼敬瞻仰之用，[①]而在北京故宫收藏的《元代后妃太子像册》则可能是"习画者的习笔之作，并非可以礼敬的御容"[②]。上述观点都有一定的理论依据，不能说没有道理。不过，我们也不能完全否定作为直接供奉神御殿用以祭拜这样一种功能的可能性。因为缺乏足够的证据，所以上述关于南薰殿元代帝、后画像功能的论述到目前为止基本上都还只是停留在主观猜测的层面上。不过有一点我们可以肯定，那就是无论是用作制作大型御容的范本也好，还是直接用作瞻仰祭拜也罢，南薰殿元代画像御容在表达的内容方面都非常严格并且如实地刻画了元代帝、后之形貌，其根本功用都应该与蒙古宗室对先王的祭祀和瞻

① 参阅王耀庭：《蒙元王朝帝后图像》，《故宫文物月刊》第二十二卷第十期；尚刚：《蒙、元御容》，《故宫博物院院刊》2004 年第 3 期。

② 尚刚：《蒙、元御容》，《故宫博物院院刊》2004 年第 3 期。

仰的目的密切相关。这一点我们从元代制作御容的时间上可以窥其端倪。因为除了在极少数情况下，元代的御容通常都是由在位的皇帝为去世的先王所制，有慎终追远之意。例如，元世祖在位时命人写太祖、太宗、睿宗之御容，而史料上却没有他命人写其本人御容的记载。直到至元三十一年（1294 年）忽必烈驾崩后，阿尼哥才"追写世祖、顺圣二御容"，并"织帧奉安于仁王万安之别殿"。既是"追写"，说明之前尚无影像可供参考，只能是凭借记忆和印象进行绘制。成宗即位后也是先后诏命唐仁祖、阿尼哥等人织世祖、裕宗、裕圣等先祖御容，到了大德十一年（1307 年）他去世之后，武宗即位，才于是年十一月敕命脱脱、秃坚贴木儿等人依大天寿万宁寺御容织造成宗皇帝、贞慈静懿皇后御容。同样，至大四年（1311年）正月武宗崩，十月仁宗"敕绘武宗御容，奉安大崇恩福元寺"。延祐七年（1320 年）仁宗崩，十二月英宗敕命"依世祖皇帝御容之制，画仁宗皇帝及庄懿慈圣皇后御容"。至治三年（1323 年）八月英宗遇刺，十二月大臣朵歹、善僧、明理董阿等进呈太皇太后、英宗御容，泰定帝"即令画毕复织之"。

　　不过，除了制作先朝帝、后的御容之外，元代偶尔也会有皇帝为去世的太子制作御容。如至顺二年（1331 年）正月辛卯，被文宗寄予厚望的皇太子阿剌忒纳答剌薨①，三月甲申，文宗命人"绘皇太子真容，奉安庆寿寺之东鹿顶殿，祀之如累朝神御殿仪"。② 由此可见，皇太子阿剌忒纳答剌虽然未能即位，但是文宗却给予了他像其他先皇一样的御容待遇。这或许只是一个特例，体现了文宗对其

① 宋濂等：《元史》卷三十五《文宗本纪四》，第 774 页。
② 同上书，第 778 页。

子阿剌忒纳答剌的深切怀念。但如果只是出于个人情感方面的原因就将一位夭折的孩子御容列入皇家祭祀的行列,并"祀之如累朝神御殿仪",似乎很难说得通。所以,笔者认为这更有可能也是出于某种政治上的考虑。因为文宗的继位本来就带有很大的争议性,因此他一直在为自己继承帝位的合法性问题所困扰;另外自他第二次即位后,他也一直在为自己的继承人问题所困扰。①为了帮助自己的儿子阿剌忒纳答剌能够顺利继承皇位,至顺元年(1330年)三月戊午,文宗"封皇子阿剌忒纳答剌为燕王,立宫相府总其府事"②。这一封号只有当年深受忽必烈器重的太子真金有幸得到过。是年十二月辛亥,文宗又正式册立燕王阿剌忒纳答剌为皇太子,并诏告天下。③在册封的同时,文宗也没有忘记帮助自己的太子清除威胁:至顺元年四月辛丑,明宗正后八不沙受谗被害,明宗长子妥懽帖睦尔(即顺帝)随后也被流放于高丽的一座孤岛之上。④但是这些举措并没有能够为文宗带来实质性的安宁,因为在被册封为太子的一个多月后,这位在政治上被文宗寄予厚望的阿剌忒纳答剌便因病去世。这一意外不仅破坏了文宗煞费苦心的继承人计划,而且甚至让他与卜答失里皇后开始对自己的继承人问题产生了恐惧。他可能因惧怕自己弑兄夺位的行为会遭到报应,所以不敢再将皇位直接传给自己的次子燕帖古思。但是在他的内心深处,他又不甘心白白地将皇位送交给明宗的后人。因此他犹豫不决,并且郁郁寡欢,直至一年多后撒手人寰,继承人问题也没有能

① 参阅〔德〕傅海波、〔英〕崔瑞德编:《剑桥中国辽西夏金元史》,第562页。
② 宋濂等:《元史》卷三十四《文宗本纪三》,第754页。
③ 同上书,第770页。
④ 宋濂等:《元史》卷三十八《顺帝本纪一》,第815页。

够确定下来。有资料上说文宗在临终前曾对自己谋杀兄长的行为
表示过忏悔,并表示愿意将自己的皇位传给明宗的长子妥懽帖睦
尔。①不管这一说法是否可信,最终的结果是妥懽帖睦尔在文宗皇
后卜答失里的坚持下被拥上了皇位,并且立下承诺要他仿效当年
武宗、仁宗兄弟间传位的故事,万岁之后再将皇位传于燕帖古思。②
这件事情虽然发生在文宗驾崩之后,表面上看都是由文宗后卜答
失里决定的,但是其中免不了会受文宗生前意愿的影响。他们希
望通过将皇位暂且转交给明宗后人来表达自己对之前所做事情的
愧疚,同时他们又希望皇位将来还能够再回到自己儿子的手中。
因此,为故去的皇太子阿剌忒纳答剌绘制御容并纳入神御殿祭祀,
其中的用意就不仅仅是纪念和缅怀那么简单。文宗或许希望人们
也能够像缅怀先朝诸位君王一样,记住这位原计划中的皇位继承
人,借此将这位皇太子列入文宗一脉的皇位继承序列之中,并进而
为自己的另一个儿子燕帖古思将来的继位制造更多合法理由。

三、元代的御容奉安及祭祀

　　无论是绘就还是织就,元代制作御容的最终目的都应该和祭
祀与瞻仰先王遗容密切相关。元代御容奉安的主要场所为神御
殿,这是专门为供奉祖宗御容而设的一种场所,在元代早些时候又
被称为影堂。③根据《元史·英宗本纪》记载:至治二年(1322 年)十

①　参见〔德〕傅海波、〔英〕崔瑞德编:《剑桥中国辽西夏金元史》,第 562 页。
②　宋濂等:《元史》卷三十八《顺帝本纪一》,第 816 页。
③　参见宋濂等:《元史》卷七十五《祭祀志·神御殿》,第 1876 页。

月甲申,"建太祖神御殿于兴教寺"①,以及《元史·祭祀志》记载:
"影堂所在:世祖帝后大圣寿万安寺,裕宗帝后亦在焉;顺宗帝后大普庆寺,仁宗帝后亦在焉;成宗帝后大天寿万宁寺;武宗及二后大崇恩福元寺,为东西二殿;明宗帝后大天源延圣寺;英宗帝后大永福寺;也可皇后大护国仁王寺"②,可知神御殿一般并不设在宫中,而是附设在具有一定规模的寺庙之中。因为元代统治者笃信藏传佛教,所以元代的神御殿基本都设在大都的藏传佛教的寺院里。不过也会有个别神御殿被设在外地,如世祖时代在真定(今河北正定)路玉华宫孝思殿中就曾祭供睿宗帝后之御容。③另外,在中央官署中有时也会出现供奉先帝御容的情况,如至元时期太祖、太宗、睿宗御容就曾被奉安在翰林院。④

据相关研究,太宗窝阔台的御容与太祖铁木真、睿宗拖雷的御容一起被奉安在翰林院中很有可能与忽必烈的政治策略有关。因为通过武力夺得汗位的忽必烈,在起初的一些年里经常会受到其他一些蒙古诸王的挑战,尤其是太宗窝阔台的后人更是对忽必烈的汗位构成了一定的威胁。窝阔台孙子海都的叛乱在当时就得到过不少诸王的支持,其中必然与他作为太宗的嫡孙拥有继承汗位

① 宋濂等:《元史》卷二十八《英宗本纪二》,第624页。

② 宋濂等:《元史》卷七十五《祭祀志·神御殿》,第1875页。

③ 据《河朔访古记》卷上《常山郡部》记载:"玉华宫在真定路城中,衙城之北,谭园之东。是为睿宗仁圣景襄皇帝之神御殿,奉安御容者也。"参见《景印文渊阁四库全书》(史部·地理类)。

④ 据《元史·祭祀志》:"其太祖、太宗、睿宗御容在翰林者,至元十五年十一月,命承旨和礼霍孙写太祖御容。十六年二月,复命写太上皇御容,与太宗旧御容,俱置翰林院,院官春秋致祭。"见宋濂等:《元史》卷七十五《祭祀志·神御殿》,第1876页。

的合法性具有密切的关系。因此,为了全面否定窝阔台系继承汗位的合法性,至元十七年(1280 年)忽必烈在迁太庙时有意将太宗窝阔台、定宗贵由与烈祖也速该、术赤、察合台、宪宗蒙哥六室神主一起从太庙中迁了出去,而只保留下太祖、睿宗二室金主[①]于大都新建之太庙。[②]众所周知,太庙是中国古代供奉和祭拜皇帝先祖的重要场所。作为中原传统的皇家礼制,太庙祭祀不仅具有非常深厚的文化底蕴,而且还有丰富的政治内涵,正如有的学者所言:"(太庙祭祀)象征着帝国的统治权在一个家族内传递的合法性,因此,与强调受命于天思想的郊祀礼仪一起构成了国家祭祀的支柱。"[③]元代最早的太庙建造于至元元年(1264 年),位于上都开平。是年,翰林侍讲学士兼太常卿徐世隆曾上奏忽必烈:"陛下帝中国,当行中国事。事之大者,首惟祭祀,祭必有庙。"[④]忽必烈批准了徐世隆的奏书,于是"逾年而庙成,遂迎祖宗神御,奉安太室,而大祫礼成"。[⑤] 至元三年(1266 年)冬十月太庙建成,忽必烈在丞相安

① 元代太庙中供奉的"神主"共有两种形式:一种是在至元三年上都太庙刚刚建成时由刘秉忠依据中原古制设计的木质神主,一般用栗木制成;另一种是由吐蕃国师八思巴根据藏传佛教中尚金之传统,在至元六年奉旨制成的"木质金表牌位",简称为"金主"。此后,元代太庙中所用的祖宗牌位,多为"金主"。参见史卫民:《元代社会生活史》,第 287 页。

② 为了完成太庙的搬迁,至元十四年八月乙丑,忽必烈"诏建太庙于大都"(见宋濂等:《元史》卷七十四《祭祀志三》,第 1833 页)。至元十七年十二月大都的新太庙建成,是月甲申,"告迁于太庙。癸巳,承旨和礼霍孙,太常卿太出、秃忽思等,以祫室内栗主八位并日月山版位、圣安寺水主俱迁。甲午,和礼霍孙、太常卿撒里蛮率百官奉太祖、睿宗二室金主于新庙安奉,遂大享焉。乙未,毁旧庙"(见宋濂等:《元史》卷七十四《祭祀志三》,第 1835 页)。

③ 朱溢:《唐宋时期太庙庙数的变迁》,《中华文史论丛》2010 年第 2 期。

④ 宋濂等:《元史》卷一百六十《徐世隆传》,第 3769 页。

⑤ 宋濂等:《元史》卷一百六十《徐世隆传》,第 3770 页。

童、伯颜等人的提议下，"乃命平章政事赵璧等集议，制尊谥庙号，定为八室：烈祖神元皇帝、皇曾祖妣宣懿皇后第一室，太祖圣武皇帝、皇祖妣光献皇后第二室，太宗英文皇帝、皇伯妣昭慈皇后第三室，皇伯考术赤、皇伯妣别土出迷失第四室，皇伯考察合台、皇伯妣也速伦第五室，皇考睿宗景襄皇帝、皇妣庄圣皇后第六室，定宗简平皇帝、钦淑皇后第七室，宪宗桓肃皇帝、贞节皇后第八室"。①不过，当忽必烈将曾祖父也速该追尊为烈祖并供入太庙之后，他才开始慢慢地意识到这样做无形中等于承认了出自成吉思汗弟系的东道诸王也有继承汗位的机会，无疑将对自己的汗位构成潜在的威胁。所以，将烈祖迁出太庙，以断绝东道诸王的非分之想就成为一项必要的补救措施。毋庸置疑，术赤、察合台、太宗窝阔台、定宗贵由以及宪宗蒙哥几人的神主被供奉在太庙之中，同样也让忽必烈意识到了其中的政治隐忧。因此，将他们集体迁出太庙便成为忽必烈出于政治考虑必须要做的一件事情。皇伯术赤、察合台最初"皆以家人礼"②附于太庙列室，本来就与汗位无缘，所以后来依据汉地宗庙礼仪传统将他们从太庙中迁出也并无什么不妥。但是，要将太宗窝阔台、定宗贵由以及宪宗蒙哥这三位曾经登基的大汗在当时迁出太庙，依据中原礼制是不能允许的。然而出于政治的需要，忽必烈又不得不这样做，以全面否定窝阔台系后王及蒙哥后裔继承汗位的合法性，并断绝他们继承皇位的可能性。

但是，作为蒙古宗室中一位名望颇高的大汗，太宗窝阔台在世

① 宋濂等：《元史》卷七十四《祭祀志三》，第 1832 页。

② 宋濂等：《元史》卷七十二《祭祀志一》，第 1780 页。

祖朝的影响力依然不容小觑,使得忽必烈在打算将其从太庙中迁出时不得不有所顾忌。鉴于利用影堂祭祀已故帝、后之御容一直是中原皇室祭祀祖先的一种重要方式,被看作是对太庙祭祀的一种补充,加之翰林院与太庙一样又都属于儒家系统,于是忽必烈想到了借助在翰林院设置影堂祭祀御容,以此来弥补太宗神主不在太庙中的缺失,消解将太宗神主从太庙迁出对自己造成的不利影响。因此,为了完成将太宗神主从太庙迁出,忽必烈在"至元十五年十一月,命承旨和礼霍孙写太祖御容;十六年二月,复命写太上皇御容,与太宗旧御容,俱置翰林院,院官春秋致祭"。①从《元史》中的这条记录我们可以看出,在命人绘制太祖、睿宗御容之前,太宗的御容是早已绘制好了的"旧御容",说明此前忽必烈就已为太宗的御容祭祀做好了准备。后来可能考虑到了若单独在翰林院祭祀太宗御容会有所不妥,于是他又命人补画了太祖、睿宗的御容"与太宗旧御容,俱置翰林院"。这样将三者的御容放在一起进行祭祀,可以让人感觉这是一次集中活动,既避免了单独祭祀太宗御容给人造成特殊对待之感,同时更避免了出现太宗独尊的局面。②在完成了以上步骤之后,至元十七年(1280年)将太宗等人迁出太庙就是接下来顺理成章要做的事情了。而只将太祖、睿宗二室神主保留在太庙之中,无非就是为了凸显太祖铁木真—睿宗拖雷—忽必烈系在皇位传承上的合法性,进而塑造自己的正统形象。所以忽必烈去世后,其后继位的元代诸帝为了进一步明确正统,以太祖成吉思

① 宋濂等:《元史》卷七十五《祭祀志·神御殿》,第1876页。
② 参阅马晓林:《元代国家祭祀研究》,南开大学博士论文,2012年12月。

汗在太庙中居中为第一室,并突出睿宗拖雷、世祖忽必烈一系之传承,不断为忽必烈的子孙在太庙中安排位置,为各自继位的合法性创造条件。

上述至元十六年(1279年)的翰林院御容祭祀是元代最早的影堂祭祀活动。在此后近三十年时间里,除了供奉在翰林院的世祖、太宗、睿宗三朝御容之外,元代还制作了其他一些御容,但一般都被奉安在寺庙之中,①主要和寺庙中的其他佛像一起进行供奉,而鲜有专门为之祭祀的记载。并且在此期间对世祖、太宗、睿宗三朝御容的春秋二祭似乎也不是十分严格,直到深受汉文化影响的仁宗皇帝即位,至大四年(1311年)六月丁巳"敕翰林国史院春秋致祭太祖、太宗、睿宗御容,岁以为常"。②从此之后,影堂祭祀在元代皇室的祭祖文化中,开始显得越来越重要,从文献记载上来看,其祭祀的频率也越来越多。例如:

皇庆元年(1312年)九月辛丑,"命司徒田忠良等诣真定玉华宫,祀睿宗御容"。③

延祐五年(1318年)十一月癸未,"敕大永福寺创殿,安奉顺宗皇帝御容"。④

① 如至元三十一年,阿尼哥"追写世祖、顺圣二御容,织帧奉安于仁王万安之别殿",大德五年,"又命织成裕宗、裕圣二御容,奉安于万安寺之左殿"(程钜夫:《雪楼集》卷七《凉国敏慧公神道碑》,见李修生主编:《全元文》第16册,第364页);大德十一年十一月戊辰,"成宗皇帝、贞慈静懿皇后御影,依大天寿万宁寺御容织之"(佚名:《元代画塑记》,见《中国书画全书》第2册,第960页);"泰定二年,亦作显宗影堂于大天源延圣寺"(《元史》卷七十五《祭祀志·神御殿》,第1876页)。

② 宋濂等:《元史》卷二十四《仁宗本纪一》,第543页。

③ 同上书,第553页。

④ 宋濂等:《元史》卷二十六《仁宗本纪三》,第587页。

至治元年(1321年)七月己亥,"奉仁宗及帝御容于大圣寿万安寺"。①

至治三年(1323年)正月壬寅,"命太仆寺增给牝马百匹,供世祖、仁宗御容殿祭祀马湩"。②

泰定元年(1324年)八月辛亥③,"遣翰林学士承旨斡赤祀太祖、太宗、睿宗御容于普庆寺"。④

泰定二年(1325年)十一月丁巳,"幸大承华普庆寺,祀昭献元圣皇后于影堂,赐僧钞千锭"。⑤

泰定三年(1326年)二月甲申,"祭太祖、太宗、睿宗御容于翰林国史院"。⑥ 是年十月庚辰,"奉安显宗御容于大天源延圣寺"。⑦

泰定四年(1327年)二月甲戌,"祭太祖、太宗、睿宗御容于大承华普庆寺,以翰林院官执事"。⑧

致和元年(1328年)六月丙午,"遣使祀世祖神御殿"。⑨

天历二年(1329年)二月丙申,"命中书省、翰林国史院官,祀太祖、太宗、睿宗御容于普庆寺"。⑩是年七月壬午,"遣使诣京师,敕中书平章政事哈八儿秃同翰林国史院官,致祭太祖、太宗、睿宗

① 宋濂等:《元史》卷二十七《英宗本纪一》,第613页。
② 宋濂等:《元史》卷二十八《英宗本纪二》,第627页。
③ 该月无辛亥日,疑为辛酉误。
④ 宋濂等:《元史》卷二十九《泰定帝本纪一》,第650页。
⑤ 同上书,第661页。
⑥ 宋濂等:《元史》卷三十《泰定帝本纪二》,第668页。
⑦ 同上书,第674页。
⑧ 同上书,第677页。
⑨ 同上书,第687页。
⑩ 宋濂等:《元史》卷三十三《文宗本纪二》,第730页。

三朝御容"。①

至顺元年(1330 年)二月戊申,"命中书省及翰林国史院官祭太祖、太宗、睿宗三朝御容"。②是年三月甲寅,"命宣政院供显懿庄圣皇后神御殿祭祀"③;七月丁巳,"命中书省、翰林国史院官祀太祖、太宗、睿宗御容于大普庆寺"。④

至顺二年(1331 年)二月乙卯,"祀太祖、太宗、睿宗御容"。⑤是年七月壬午,"祀太祖、太宗、睿宗御容于翰林国史院"。⑥

至顺四年(1333 年)十月庚辰,"奉文宗皇帝及太皇太后御容于大承天护圣寺,命左丞相萨敦为隆祥院使,奉其祭祀"。⑦

元统二年(1334 年)七月辛卯,"祭太祖、太宗、睿宗三朝御容"。⑧

后至元六年(1340 年)正月甲戌,"立司禋监,奉太祖、太宗、睿宗三朝御容于石佛寺"。⑨

从史料的记载来看,泰定帝与文宗两朝的御容祭祀最为频繁,并逐步走向制度化。尤其到了文宗至顺二年(1331 年),三月癸巳"以祖宗所御殿尚称影堂,更号神御殿。殿皆制名冠之:世祖曰元寿,昭睿顺圣皇后曰睿寿,南必皇后曰懿寿,裕宗曰明寿,成宗曰广

① 宋濂等:《元史》卷三十一《明宗本纪》,第 701 页。
② 宋濂等:《元史》卷三十四《文宗本纪三》,第 753 页。
③ 同上书,第 753 页。
④ 同上书,第 760 页。
⑤ 宋濂等:《元史》卷三十五《文宗本纪四》,第 777 页。
⑥ 同上书,第 787 页。
⑦ 宋濂等:《元史》卷三十八《顺帝本纪一》,第 818 页。
⑧ 同上书,第 823 页。
⑨ 宋濂等:《元史》卷四十《顺帝本纪三》,第 853 页。

寿,顺宗曰衍寿,武宗曰仁寿,文献昭圣皇后曰昭寿,仁宗曰文寿,英宗曰宣寿,明宗曰景寿。且命学士拟其祭祀仪注"。①此外,对祭祀的具体日期及祭品也有了明确的规定:"常祭每月初一日、初八日、十五日、二十三日,节祭元日、清明、蕤宾、重阳、冬至、忌辰。其祭物,常祭以蔬果,节祭忌辰用牲。祭官便服,行二献礼。加荐用羊羔、炙鱼、馒头、棋子、西域汤饼、圞米粥、砂糖饭羹。"②这表明元代的御容祭祀已经正式被制度化了。

元代"援唐、宋之故典,参辽、金之遗制",继承和吸收了御容绘祀这一中国重要的祭祖文化传统,将神御殿祭祀与太庙祭祀相互补充,不仅具有慎终追远、缅怀先人之意,更重要的是要通过这种祭祖活动以达到宣扬"以孝治天下",以及宣示正统的目的。事实上,标榜"以孝治天下"是自汉代以来中国历代王朝一直所尊崇的重要的治国策略之一,正如宋人李光所言:

> 王者,致治至萃,则人道尽矣,可以格祖考矣。盖建邦设都必先立宗庙,所以致孝亨也。夫以孝治天下者,四海虽大,万民虽众,举无不顺者,以合乎人心也。合乎人心,则民之从之也。③

元代皇室入主中原受汉文化的影响,很快也采纳了"以孝治天

① 宋濂等:《元史》卷七十五《祭祀志·神御殿》,第1876页;《元史》卷三十五《文宗本纪四》,第780页。

② 宋濂等:《元史》卷七十五《祭祀志·神御殿》,第1875—1876页。

③ 李光:《读易详说》卷八,《景印文渊阁四库全书》(经部·易类)。

下"这一中国的传统治国策略。元初人胡祗遹曾记载曰：

> 皇帝天禀仁孝，奉太后以温敬，祀祖考以诚严，又以比俗朴而寡仪，直而少温。即祚某年，朝觐会同之仪，既已略举，于是立九庙，奠神主，太常之礼乐，燦然一新。牲牢酒醴，粢盛菜菓，洁馨肥腯；鼓钟竽笙，馨瑟簋簠，调均和平。尊罍俎豆，罔不具备。舞师乐工，赞礼引奠，奔走奉执之士，无一阙陋。摄官代礼，登降有秩，始终严肃。圣衷夷粹，神降之福。一时供奉百职，洎诸执事者，礼成而叹曰：宗庙仪音，复获观听，皇帝孝敬，刑于四海，雍雍熙熙，同享太平，何事如之。①

胡氏的这一段话可以说很好地反映了元代统治者"以孝治天下"的政治目的。尤其是其中的最后一句："宗庙仪音，复获观听，皇帝孝敬，刑于四海，雍雍熙熙，同享太平，何事如之"，强调了作为皇帝一定要天禀仁孝，成为天下孝道之典范，这样才能够万民顺从，合理地治理天下。②而要体现皇帝之孝，利用神御殿祭祀及太庙祭祀等皇室的祭祖活动便成为体现朝廷"以孝治天下"的重要手段。所以，《元史·祭祀志》中记载后至元六年（1340 年）六月监察御史呈：

① 胡祗遹：《太常博士厅壁记》，见李修生主编：《全元文》第 5 册，江苏古籍出版社 1999 年版，第 317—318 页。

② 参阅侯亚伟：《元代皇室祭祖文化研究》，兰州大学硕士论文，2007 年 5 月。

钦惟国家四海乂安,百有余年,列圣相承,典礼具备,莫不以孝治天下。古者宗庙四时之祭,皆天子亲享,莫敢使有司摄也。盖天子之职,莫大于礼,礼莫大于孝,孝莫大于祭。世祖皇帝自新都城,首建太庙,可谓知所本矣。①

除了宣扬"以孝治天下"之外,元代的御容绘祀还具有宣示正统之目的。通过对已故帝王御容的绘制与祭祀,实际上皇帝也是在告诉天下的广大臣民,自己的皇位是从上面诸位神圣的先祖那里继承下来的,不仅具有神圣性,而且传承有序,从而显示出自己皇位的合法性,以及自己的正统形象。此外,作为"万岁"之君,元代帝王们也清楚地知道每一个人都要面临肉身死亡这一残酷的现实。所以,在对待身后事方面,元代的皇帝除了受蒙古人的传统宗教萨满教的影响,深信自己死后会有灵魂与天长生,他们同样也希望自己崇高的地位与声名能够在人世间得到永世相传,万世不灭。正是带着这种对身后令名的渴望,元代皇室在继承祭天、烧饭等"国俗旧礼"的同时,他们也继承了中原的御容祭祀传统。通过给已故先皇绘制御容并为之祭祀,不仅使得后人在怀念先祖时有了具体的、实实在在的纪念图像可供瞻仰,而且通过对先人的供奉与敬仰,事实上也是在向后人做出示范,希望后人也能够像自己供奉先人一样来供奉自己,使得自己的皇帝名位得以永世相传下去。

① 宋濂等:《元史》卷七十七《祭祀志六》,第1912页。

第二节　大汗出猎

一、大汗出猎在元代的特殊意义

古人常说："国之大事，在祀与戎。"①除了祭祀先祖外，武备亦为国家的大事之一，是维护国家安全的必要保障。亦如宋人所言：

> 夫武者，所以威四夷，而遏乱略者也。古者，戎马车徒，素具因蒐狩以习之，皆于农隙以讲武焉。故《周礼》有振旅茇舍，治兵大阅之制。教坐作进退疾徐疏数之节，是知虽有文德，必有武备。②

这一点对于曾经依靠马背上的骁勇取得天下的蒙元统治者而言，应该理解得尤为深刻。所以，有学者就曾指出元代"军队的地位仿佛要比在传统的中国朝代中更为重要"③。元代统治者一方面对非职业军事人士实行严格的兵器管制，甚至对可用于制作弓箭

① 该语最早出自《春秋左传》，见杜预注，陆德明音义，孔颖达疏：《春秋左传注疏》卷二十七《成公十三年》，景印文渊阁四库全书（经部·春秋类）。

② 王钦若等：《册府元龟》卷一百二十四《讲武》，景印文渊阁四库全书（子部·类书类）。

③ 〔德〕傅海波、〔英〕崔瑞德编：《剑桥中国辽西夏金元史》，第479页。

的竹子及可用于作战骑乘的马匹都有非常严格的管制；①另一方面又建立起纯粹的蒙古式的强大的军事制度，②以此保证自己的统治地位。不过在没有战事的和平时期，如何通过适当的方式以显示自己强大的武力存在并威慑潜在的帝位觊觎者或其他心存不轨者，也是摆在元代统治者面前时常会考虑到的一个问题。作为传统的草原游牧民族，元代统治者自有一套有别于其他政权展示武备的方式，此即出猎打围。按照元代人的说法，"国朝大事，曰征伐，曰蒐狩，曰宴飨，三者而已"③。所以，狩猎活动在元代亦作为"国朝大事"之一，具有非常重要的地位，而非仅仅是出于休闲娱乐或猎取野兽的目的。

从《元朝秘史》中我们可以知道，作为草原上的游牧民族，蒙古人很早以前就有飞放和射猎的传统。早在"大蒙古国"（Yeke Mongghol Ulus）时期（1206—1260 年），诸汗就很重视狩猎活动，有时甚至会将之提交到部落的会议上予以讨论。每次出猎时规模都会很大，经常出动数千人乃至上万人进行"打围"。这既可以被看作是继承古代游牧民族共同狩猎之习惯，用以维系部族内部之团结，又是锻炼大家协同作战的一种方法。所以，蒙古人常常将狩猎"打围"视为一种锻炼将士吃苦耐劳、精于骑射以及协同作战等能力的重要途径，希望将手下的将士训练得像猎犬、饿鹘一般勇猛。

① 参见王恽：《论品官悬带弓箭事状》，《秋涧先生大全文集》卷八十四，四部丛刊集部，民国上海涵芬楼景印江南图书馆藏明弘治翻元本；另参见宋濂等：《元史》卷一百○五《刑法志·禁令》，第 2681 页。

② 参见〔德〕傅海波、〔英〕崔瑞德编：《剑桥中国辽西夏金元史》，第 604—605 页。

③ 王恽：《大元故关西军储大使吕公神道碑铭》，《秋涧先生大全集》卷五十七，见李修生主编：《全元文》第 6 册，第 497 页。

据说成吉思汗就曾要求:"在平和时,士卒处人民中必须温静如犊;然在战时击敌,应如饿鹘之搏猎物。"①瑞典人多桑曾对蒙古人的围猎活动作过如下描述:

> 成吉思汗在其教令中嘱诸子练习围猎,以围猎足以习战。蒙古人不与人战时,应与动物战。故冬初为大猎之时,蒙古人之围猎有类出兵,先遣人往侦野物是否繁众,得报后,即命周围一月程地内驻屯之部落,于每十中签发若干人,设围驱兽,进向所指之地。此种队伍分为左翼右翼中军,各有将统之,其妻妾尽从。此种队伍进行之时,各方常遣军校以野物之状况及驱至何所等事报告其君主。其始也猎围甚广,嗣后士卒肩臂相摩而进,猎围逐渐缩小。至所指之地,止于周围二三程之猎围,以绳悬毡结围以限之。猎者应注意其行列,怠者杖之。汗先偕其妻妾从者入围,射取不可以数计之种种禽兽为乐,及其倦也,则止于围中之一丘上,观宗王那颜统将等射猎。其后寻常将校继之,最后猎者为士卒。②

南宋使者彭大雅、徐霆也曾就他们所见蒙古人的狩猎活动记之曰:

> 其俗射猎,凡其主打围,必大会众,挑土以为坑,插木

① 〔瑞典〕多桑著,冯承钧译:《多桑蒙古史》,中华书局1962年版,第156页。
② 同上。

以为表，围以羃索，系以毡羽，犹汉兔罝之智，绵亘一二百里间。风飘羽飞，则兽皆惊骇而不敢奔逸，然后麾为攫击焉。①

通过这种狩猎方式的训练，使得蒙古人在真正作战时也经常如同狩猎时一般"用围抄的战术，先把敌人包围起来，然后从一个方向发箭，再转换另一个方向发箭"②，不仅机动灵活，而且异常勇猛。尽管史料上关于太宗以前大汗的季节性游猎生活的记载不甚清楚，但《元史》中有关太祖时期四大斡耳朵③"四季行营"④的记载说明了元太祖时就已有了四季分明的狩猎制度。⑤所以作为一种军事训练活动，狩猎打围自"大蒙古国"时期就成为蒙古人的一项重要的传统。后来虽然随着忽必烈入主中原，采纳汉法，但自世祖以降，元代诸帝依然严格地继承了这一传统，每年春天都会常到大都东南之柳林⑥，"纵鹰隼搏击，以为游豫之度，谓之飞

① 彭大雅撰，徐霆疏证：《黑鞑事略》，王云五主编"丛书集成初编"，商务印书馆1937年版，第4页。

② 〔意〕马可波罗口述，鲁恩梯谦笔录：《马可波罗游记》第一卷，福建科学技术出版社1981年版，第66页。

③ 成吉思汗有四大斡耳朵，即：孛儿台旭真大皇后所居者称大斡耳朵（第一斡耳朵），忽兰皇后所居为第二斡耳朵，也速皇后所居为第三斡耳朵，也速干皇后所居为第四斡耳朵。见宋濂等：《元史》卷一百〇六《后妃表》，第2693—2697页。

④ 《元史》记载："管领随路诸色民匠打捕鹰房等户总管府，秩从四品，掌太祖斡耳朵四季行营一切事物。"宋濂等：《元史》卷八十九《百官志五》，第2269页。

⑤ 劳延煊：《元代诸帝季节性的游猎生活》，载《辽金元史研究论集》（《大陆杂志》史学丛书·第二辑），台北：大陆杂志社，1970年，第111页。

⑥ 据《中国历史大辞典·历史地理卷》记载："柳林在今北京市通县南。元至元十八年（1281年）后，是元帝游畋之所，建有行宫。"上海辞书出版社1996年版，第619页。

放"①。每年夏天到上都避暑,他们同样也要举行一系列的蒐狩活动,②尽管这一活动对武备的象征意义早已大于其实际的军事意义。

此外,除了加强或象征武备之外,对于蒙古这样一个游牧民族而言,狩猎更是代表了他们的传统生活习俗,这一点对于入主中原之后的元朝统治者用以彰显自己的民族特性尤为重要。

二、英宗雪猎与《雪猎图》的政治意涵

至治二年(1322 年)阴历二月十六,一场铺天盖地的大雪刚刚停歇,天空放晴,到处银装素裹,这对于狩猎者来说无疑是绝佳的好时机。和其他诸多蒙古大汗一样,年轻的英宗皇帝自然不会错过这样一个机会。他带领队伍浩浩荡荡地在距离大都不远的柳林狩猎,经过一番忙碌之后,收获不小,这位胸怀远大抱负的皇帝因此心情颇佳。在返回大都的途中,狩猎的队伍驻扎在一个名为寿安山的地方歇息。或许是由此次狩猎想到了自己继位近两年来在逐步巩固政权的过程中所取得的成就,或许是出于对自己接下来的施政计划的考虑,英宗觉得有必要借此机会采用一点文艺宣传的手段宣扬自己的文治武功,顺便也展现一下自己的皇权威严。于是,他命集贤大学士泰思都等人召近臣朱德润为此次出猎绘图并作赋,由是《雪猎图》及《雪猎赋》(附录六)得以诞生。

① 宋濂等:《元史》卷一百〇一《兵志四·鹰房捕猎》,第 2599 页。
② 参阅陈高华、史卫民:《元上都》,吉林教育出版社 1988 年版,第 131 页。

朱德润(1294—1365年),字泽民,出身于平江(江苏苏州)望族,其九世祖朱贯为历史上有名的"睢阳五老"①之一。朱德润曾师从江南一带名师郭子敬,接受过系统、完整的儒学教育,不仅诗、文并擅,而且年轻时即以善画闻名,得到过高克恭的赏识,后经赵孟頫及高丽忠宣王(沈王)王璋的引荐,于延祐六年(1319年)冬征入京师,②受到仁宗皇帝的重用,被授予应奉翰林文字、同知制诰兼国史院编修官③。另据王逢《题朱泽民提学山水》诗中"英宗皇帝潜邸时,沈王荐君坐讲帷"④之语,可知朱德润当时还为时在潜邸的太子硕德八剌当过幕宾,间或也给太子作一些汉学经典讲授。英宗即位后,朱德润以英宗之旧识得到了更加优渥的待遇,得授东北镇东行中省儒学提举之职。这是一个秩从五品的职位⑤。赵孟頫当年从入仕到得到这类行省儒学提举之职的派任用了近13年的时间。⑥而从延祐六年(1319年)冬入京到至治元年(1321年)如此短的两年时间里,朱德润就能够得授这一职务,可见英宗对他的器

①　北宋名臣杜衍及朱贯、毕世长、冯平、王涣五人致仕后归老睢阳,常常晏集赋诗,时称"睢阳五老"。

②　据《存复斋文集》卷一篇首记曰:"延祐六年冬,德润以太尉沈王见知,征入京师,道经淮安,得端石砚。"见朱德润:《存复斋文集》,四部丛刊续编集部,民国上海涵芬楼景印常熟翟氏铁琴铜剑楼藏明刊本。

③　周伯琦:《有元儒学提举朱府君墓志铭》,见陈高华:《元代画家史料汇编》,第305页。

④　王逢:《题朱泽民提学山水》,载《梧溪集》卷四,元至正明洪武间刻,景泰七年陈敏政重修本。

⑤　据《元史·百官志》载:"儒学提举司,秩从五品。各处行省所署之地,皆置一司,统诸路、府、州、县学校祭祀教养钱粮之事,及考校呈进著述文字。每司提举一员,从五品。"见宋濂等:《元史》卷九十一《百官志七》,第2312页。

⑥　石守谦:《有关唐棣及元代李郭风格发展之若干问题》,见《风格与世变:中国绘画十论》,北京大学出版社2008年版,第154页。

重。所以,当至治二年(1322年)初英宗需要一位能文善画之士为自己效力时,朱德润作为近臣也就成为了他的首选对象。

在艺术史上,朱德润多被列为元代著名的李郭风格山水画传人之一,尤其是其早期的山水画作品多以李郭风格为主。这种山水画风格在元代初中期曾兴盛一时。有学者的研究表明,这种李郭风格的山水画在宋代时就具有相当浓厚的政治意涵,在元代初中期之所以能够兴盛,实与当时的统治阶级看重其中的政治意涵并积极加以支持和赞助密切相关。而当时的李郭派山水画家在作品的风格与意涵上亦主动配合那些当权者的要求,由此更容易得到举荐而进入仕途。①朱德润亦属此列。据此推测,朱氏于至治二年所绘之《雪猎图》在风格方面应该也属于李郭一脉。可惜该图早已不存,所以我们现在无法看到该画作的具体风貌及内容。不过根据画题及赋文可知,该图应当主要表现的是英宗皇帝狩猎柳林的盛大场面。另据《石渠宝笈》中记述,明洪武六年(1373年)兀颜思敬在五代胡瓌《番马图》上题写跋文:"胡瓌当画此图时,蒙古未入中原,何其意度笔力极能曲尽其妙耶?迨至有元至治间,英庙朝有睢阳朱德润泽民者,画《雪猎图》,并赋以献,余尝悉览之,亦可与此图并称于世云。"②可知朱德润所画英宗出猎之《雪猎图》与五代胡瓌之《番马图》在形制及具体内容方面应有很多相似之处。不然,

① 石守谦:《有关唐棣及元代李郭风格发展之若干问题》,见《风格与世变:中国绘画十论》,第130—176页。

② 张照、梁诗正等编:《石渠宝笈》卷十四,《中国历代书画艺术论著丛编》本,中国大百科全书出版社1997年版,第383页。

兀颜思敬怎么会说该图"可与此图并称于世"？胡瓌的《番马图》
(图16、图17)为一绢本手卷,现藏于台北故宫博物院。该图运用
平远构图,川原重复,冈岭映带,虽无明确的构图中心,却有开阔宏
大的场面;虽非一情节性作品,却有一些情节性点缀,如转徙、休
憩、散牧、狩猎等场面,真实地展示了北方游牧民族的生活习俗。
通过此图,或许我们可以略窥朱氏《雪猎图》之样貌。不过,对于该
图的具体内容、风格特点及画家的绘画技巧等,都不是本书所要讨
论的重点。我们接下来所要讨论的,主要是英宗命朱德润绘画此
图并作赋的主要目的,以及其中的政治意涵。

图16　胡瓌《番马图》(局部一)　台北故宫博物院藏

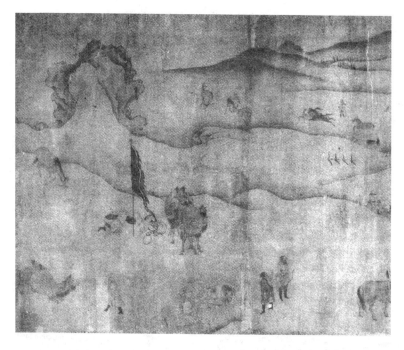

图 17　胡瓌《番马图》（局部二）　台北故宫博物院藏

在元代历史上，英宗硕德八剌是一位抱负远大且做事果敢的皇帝。有元一代，"中统至元之初，号为极盛"①，而英宗就有"期复中统、至元之盛"②之志。但是在他 18 岁继位之前，年轻的硕德八剌一直比较注意韬光养晦，这一点亦可见得他是一个很有心计的人。依据仁宗与武宗兄弟间的口头约定，仁宗之后的帝位应该传

<hr />

① 程钜夫：《鹿泉先生贾公祠堂记》，《雪楼集》卷十二，见李修生主编：《全元文》第 16 册，第 273 页。
② 苏天爵：《题丞相东平忠献王传》，《滋溪文稿》卷二十八，第 467 页。

予武宗的长子和世㻋继承,但是"擅权和道德有问题的女人"①太后答己(仁宗母)见和世㻋年少时便有英气,而硕德八剌则显得较为柔懦,"诸群小以立明宗必不利己,遂拥立英宗"②。本来希望扶持一位柔懦的皇帝以利于自己之掌控,但是事实却出乎答己等人之预料。"及既即位,太后来贺,英宗即毅然见于色,后退而悔曰:'我不拟养此儿耶!'"③为了能够掌控朝政,在仁宗去世后仅第四天,答己便把自己的宠臣铁木迭儿重新扶上相位,并委以中书右丞相之职。④铁木迭儿在仁宗朝就与太后答己相互勾结戕政害民,曾遭到监察御史凡四十余人弹劾罢职。当他重新上台后,仗着有答己的撑腰,利用年轻的皇帝刚刚登基立足未稳,很快就将之前弹劾过自己的萧拜住、杨朵儿只以及素不附己的上都留守贺伯颜等诬以"违太后旨"或是"便服迎诏"⑤之罪名,先后杀之。曾经率领监察御史弹劾过铁木迭儿的名儒赵世延也被诬以不敬罪下狱,欲置其于死地,数请杀之,幸由英宗多次出面化解方才"得免于死"⑥。在戕害仁宗生前所信任的旧臣遗老的同时,铁木迭儿与答己亦不忘扶植己党,一时间"内则黑驴母亦列失八用事,外则幸臣失烈门、纽邻及时宰铁木迭儿相率为奸"⑦,对英宗形成内外夹击之势。

为了遏制太皇太后答己与铁木迭儿等人的权力扩张,英宗在即位两个月后即任命了同样很年轻并且具有很好家族背景的拜住

① 〔德〕傅海波、〔英〕崔瑞德编:《剑桥中国辽西夏金元史》,第530页。

② 宋濂等:《元史》卷一百一十六《后妃传·答己》,第2902页。

③ 同上。

④ 宋濂等:《元史》卷二百〇五《奸臣传·铁木迭儿》,第4580页。

⑤ 同上。

⑥ 同上书,第4581页。

⑦ 宋濂等:《元史》卷一百一十六《后妃传·答己》,第2902页。

为左丞相，①在他的帮助下当月就挫败了一场针对自己的谋逆事件。当答己的幸臣和铁木迭儿的亲信、岭北行省平章政事阿散、中书平章政事黑驴以及御史大夫脱忒哈、徽政使失烈门等参与谋逆者被人揭露之后，英宗起初顾虑他们有"历佐三朝"②的太皇太后作为后台，尚拿不定主意该如何处置。在此关键时刻，拜住进言："此辈擅权乱政久矣，今犹不惩，阴结党与，谋危社稷，宜速施天威，以正祖宗法度"③，提醒并鼓励英宗在太皇太后答己与铁木迭儿尚未来得及插手之前赶紧采取行动，以免后患无穷。于是，英宗遂命人速擒逆臣，悉数诛之，并昭告天下，从而有效地震慑了答己与铁木迭儿等人的不轨之心。④不过考虑到自己与太皇太后双方的实力对比，英宗未再对此事进行深究，反而将籍没谋逆者的部分家产赐予了铁木迭儿表示安抚，⑤其中不乏放线钓鱼的意味。因为此时太皇太后答己感到自己的算盘落空"遂饮恨成疾"⑥，同时铁木迭儿的身体也已每况愈下，从年龄和健康的角度来看，发展的形势毕竟更加有利于年轻的皇帝。所以，英宗觉得没有必要急于采用硬碰硬的对策，或许采用一点柔缓的政治策略倒是更加有利于自己。

　　通过对这次事件的处理，英宗在与答己、铁木迭儿集团的政治

　　①　拜住出身于元代"四大蒙古家族"之一的木华黎家族，为忽必烈时期影响颇大的丞相安童之孙。对于向来非常注重"跟脚"的元代蒙古人而言，拜住无比优越的家庭背景无疑有助于他得到蒙古贵族的支持。参见萧启庆：《元代四大蒙古家族》，载《内北国而外中国：蒙元史研究》下册，第509—578页。

　　②　宋濂等：《元史》卷一百一十六《后妃传·答己》，第2902页。

　　③　宋濂等：《元史》卷一百三十六《拜住传》，第3301页。

　　④　宋濂等：《元史》卷二十七《英宗本纪一》，第602页。

　　⑤　参见〔德〕傅海波、〔英〕崔瑞德编：《剑桥中国辽西夏金元史》，第536页。

　　⑥　宋濂等：《元史》卷一百一十六《后妃传·答己》，第2902页。

较量中开始逐渐占据上风,从而也给他带来更多治理朝政的自信。同他的父亲仁宗一样,英宗自幼也受到过良好的汉学教育,所以他更容易接受并积极寻求中国传统的儒家治国方略。英宗不仅能够背诵中国古诗,爱好书画,并且还是一位帝王书法家。可以说爱好书画文艺也为他在治理朝政方面提供了不少助益,而非仅仅满足他个人的兴趣和娱乐。此外,丞相拜住也受到过良好的儒学教育,并与许多儒士建立有密切的关系,深得儒士的支持,①这一点无疑对辅佐英宗具有很大的帮助。拜住在辅助英宗不断求贤纳士的同时,也经常力促英宗采用汉法,以儒家的帝王之道治理天下。例如,他通过进献《卤簿图》,建议英宗采用中国古代皇帝出行必备的卤簿制度便是一例。卤簿是中国古代皇帝出席重要活动时的一项非常重要的仪仗制度,其形式构成包括了护卫、兵器、马车、乐器以及旗、伞、盖、拂尘、服饰等一系列仪仗用品。卤簿的意义和作用不仅是保障皇帝的出行安全,更重要的是显示皇帝的权威和国家的综合实力。②卤簿制度自秦代便已形成,汉承秦制,由唐及宋,亦效秦法。但从中统元年(1260年)忽必烈即位立国到仁宗延祐七年(1320年)六十年间,元代未设卤簿。直至延祐七年(1320年)十二月,"辛未,拜住进《卤簿图》,帝以唐制用万二千三百人耗财,乃定大驾为三千二百人,法驾二千五百人"。③至治元年(1321年)七月,"庚辰,卤簿成"④。事实上,早在武宗、仁宗时期,就曾有人通

① 参见〔德〕傅海波、〔英〕崔瑞德编:《剑桥中国辽西夏金元史》,第536页。
② 参阅贾福林:《卤簿:古代皇家的文化遗产》,《中国文化报》2006年4月27日第005版。
③ 宋濂等:《元史》卷二十七《英宗本纪》,第609页。
④ 同上书,第613页。

过进献《卤簿图》(图18)的方式希望促进元代皇帝复置这一中国传统的帝王仪仗之制,①但直到英宗时期才真正得以实现。元代名儒杨维桢(1296—1370年)曾作《卤簿赋》记之曰:

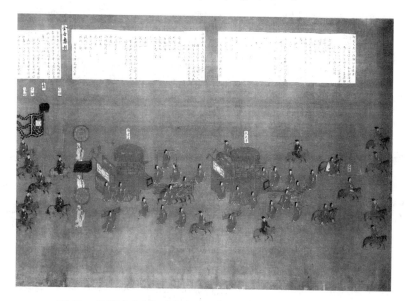

图18　曾巽申《大驾卤簿图》(局部)　中国国家博物馆藏

盖闻古者天子出则备法驾,所以示至尊,严仪卫,亦所以新一代之制作也。岂徒夸多斗靡,炫世骇俗而已哉?《汉·天文志》以出驾次第谓之卤簿,此簿之名所由始。

① 在虞集撰写的《曾巽初(巽申)墓志铭》中,记载了曾氏给武宗、仁宗两次进献《卤簿图》的经过。参见虞集:《曾巽初墓志铭》,载《道园类稿》卷四十七,明初翻印至正刊本;另见《虞集全集》,第920—921页。此外,在《秘书监志》中亦有相关记载。参见商企翁、王士点:《秘书监志》卷五《秘书库》,第97页。

盖卤者,盾也。一人执盾,以簿其众也。后世因之弗易。
朝廷参考古今,斟酌时宜,以旧用一万二千人为多,承诏
以六千为之。众寡适均,文质兼备,实方今之盛事也。①

　　杨维桢指出了卤簿"示至尊,严仪卫"的重要意义,所以卤簿的
复置被时人视为"今之盛事也"。可以肯定,英宗复置卤簿这一举
措对塑造英宗英明、威严的皇帝形象无疑具有非常重要的意义。
此外,为了进一步塑造自己的儒家帝王形象,英宗还在拜住的建言
下开始践行亲祀太庙之礼。至治二年(1322 年)春正月丁丑,英宗
"亲祀太庙,始陈卤簿"②,帝服通天冠,绛纱袍,出自崇天门。拜住
摄太尉以从。一时间万众聚观仪卫文物之盛,莫不感叹。英宗对
拜住曰:"朕用卿言举行大礼,亦卿所共喜也。"拜住对曰:"陛下以
帝王之道化成天下,非独臣之幸,实四海苍生所共庆也。"③可以看
出,此时英宗与拜住这对君臣已经对他们上台以来所取得的政绩
感到了一些满意,甚至开始有一点沾沾自喜。
　　如果说招纳儒士、讲行典礼是为了彰显文治,贲饰太平,④以赢
得更多汉人文士的拥戴,那么面对那些心怀不轨者,适当地进行武

　　①　杨维桢:《卤簿赋》,见李修生主编:《全元文》第 41 册,第 88 页。
　　②　宋濂等:《元史》卷二十七《英宗本纪一》,第 619 页。
　　③　宋濂等:《元史》卷一百三十六《拜住传》,第 3302 页。另参见黄溍:《金华黄
先生文集》卷二十四《拜住神道碑》,四部丛刊集部,民国上海涵芬楼借印梁溪孙氏
小绿天藏景元写本。
　　④　元代名儒吴澄就曾感叹:"英宗皇帝讲行典礼,贲饰太平,文治极盛矣。"见
吴澄:《崇文阁碑》,李修生主编:《全元文》第 15 册,第 357 页。

备以显示天威也是很有必要的。此即宋人所言"虽有文德,必有武备"①之理,想必在太皇太后答己与铁木迭儿等人强大的敌对势力尚未能够被彻底清除的情况下,英宗的心里是很清楚这一点的。况且即位近两年来,自己在一批忠臣良将的辅佐下经过励精图治,政权逐步巩固,政治形势开始逐渐向好,英宗觉得此时有必要寻找机会向世人宣扬一下自己的文治武功。因此,就在这次亲祀太庙的次月既望,英宗又带着大队人马依照祖宗留下的传统到柳林举行了一场声势浩大的狩猎活动,并命朱德润图而赋之,以志此事。朱德润所绘之《雪猎图》虽然今已不存,不过与之配套的《雪猎赋》可以为我们了解该图的创作主题提供注解。在该赋的序文中,朱德润首先言明了图绘雪猎的政治背景:

> 皇元受命,四海来格,游猎之盛,武备粲然,所以明国家之制,大备矣。②

虽然看上去这都是一些溢美之词,但是从中可以看出画家绘制《雪猎图》所折射出的政治和军事的意涵。在接下来的赋文中,作者更是极尽其夸张赞美、歌功颂德之能事,借助雪猎为题从多个角度对英宗皇帝的文治武功予以了表述。例如,作者首先通过据史援典,从中阐述了帝王狩猎之意义:

① 王钦若等:《册府元龟》卷一百二十四《讲武》,景印文渊阁四库全书(子部·类书类)。

② 朱德润:《雪猎图(并序)》,《存复斋文集》卷三,四部丛刊续编集部,民国上海涵芬楼景印常熟翟氏铁琴铜剑楼藏明刊本。

可以振威警于下土,阅武备于非常……得则为敬天顺时之义,失则有纵乐从禽之愆。①

紧接着,作者笔锋一转,将话题引到了赞美和颂扬当朝的狩猎之举与英宗的英明贤达,以及对盛世光景的美好期望上:

我圣朝神武之师,常以虎贲之众,际八埏而大围,驱兽蹄鸟迹之道,为烝民粒食之基。燎火田于既蛰,入山林而不麋。胎不殀夭,巢不覆枝。讲春蒐秋狝之举,临夏苗冬狩之期。效成汤祝网之三面,思文王蒐田之以时。所以丰稼而除害,所以致敬而受釐……然后知旷百王天人之盛事,启亿万年大元之方昌。今圣天子砺精图治,宽裕有容。绍祖宗鸿熙之运,体上帝好生之功。将以仁义为基,道德为宗,诗书礼乐为治,政刑法度为公。正以网罗俊乂,驾驭英雄。则凤凰鹭鸶,不足以为贵;驺虞白泽,不足以为崇。②

通过《雪猎赋》,我们看到画家朱德润始终都是将"润色皇猷,宣扬盛世"③作为自己的写作目的。据此,我们可以确定其所作之《雪猎图》的创作主题及创作目的必然也应与此相一致。并且毫无

① 朱德润:《雪猎图(并序)》,《存复斋文集》卷三,四部丛刊续编集部,民国上海涵芬楼景印常熟瞿氏铁琴铜剑楼藏明刊本。
② 同上。
③ 同上。

疑问,这一创作主题和目的正是英宗皇帝所需要的。因此,当朱德润将《雪猎图》与《雪猎赋》上呈之后,自然赢得了英宗的满意和赞赏,于是又降旨命其总体负责"集善书者以泥金写梵书"①之事,以示奖励。而这种奖励也是只有当年赵孟頫在成宗朝时得到过的一项殊荣,曾经被时人"看作一件十分轰动朝野之大事"②。

历史上似乎每个皇帝都喜欢臣子对自己进行歌功颂德,从这一点来看元英宗命人绘图作赋也并无什么特殊。然而,当我们从英宗皇帝主动命人为自己绘图作赋以歌功颂德的角度进行思考的时候,我们就会发现他的这种"主动索取"和"被动接受"的意义是完全不同的。很显然,这种主动索取的行为体现了他的某些政治需要。他需要在这个时候有人能够对他的政绩表示肯定和赞扬,并且这种肯定和赞扬还要能够让更多的人知道,以此再来赢得更多人的肯定和支持。对于能够背诵古诗并且爱好书画文艺的英宗来说,他自然会想到利用图画和诗文这两种能够在更大范围内流布和宣传的途径。然而有了动机并想好了途径,还需要有适当的时机,这次雪猎正好为他提供了这样一次机会。这或许是英宗在他出猎之前就早已计划好的,或许只是他在出猎过程中的灵机闪现。总之,他想到了利用这次雪猎的机会,并且利用了图画和赞文为自己的盛世景象及英明形象作了歌颂和宣扬。

利用出猎这一机会进行宣扬,除了上述歌功颂德之目的外,对于英宗而言还有另外两个重要的好处,那就是大汗出猎这一活动

① 周伯琦:《有元儒学提举朱府君墓志铭》,见《全元文》第44册,第575页。
② 黄惇:《从杭州到大都:赵孟頫书法评传》,第25页。

本身所体现的对武备的象征意义,以及所表现出的对蒙古人传统习俗的一种坚守。利用大汗出猎加强或象征武备本来就是蒙元统治者的传统习俗之一,英宗只不过是继承了这一传统。他命人将之绘制成图,这一点对于大蒙古帝国的观赏者而言,其中的意义是不言而喻的。事实上,在元代将皇帝出猎绘制成图以宣扬文德武备,并非仅有英宗一例。例如,在台北故宫博物院藏有一幅署款"至元十七年二月御衣局使臣刘贯道恭画"的《元世祖出猎图》(图19),该图描绘的就是雪后冬晴之日元世祖忽必烈及皇后在八名随从的侍陪下,臂鹰控弦,齐赴北方沙漠地带狩猎之情形。曾经有学者做过研究后指出,这件作品是画家遵照帝王的思想旨意绘制的,以体现对蒙古旧制的认证,具有明确的政治与军事含义。[①]此外,延祐元年(1314年)正月,英宗的父亲仁宗皇帝大蒐于上都,并诏李衎从行,谓之曰:"昔唐宗讲武于骊山,坐尚书郭元振于纛下,几正军法。然推其意旨,在于观兵。图画虽佳,亦无足取。朕今讲武农隙,匪云耀德,亦不劳民而。宜仰体此心,绘图示后。"[②]于是,李衎据此绘制了长达五丈的《上都春蒐图》卷,上呈,观者莫不称叹。上述例证可以帮助我们更加清楚地认识到,在元代皇权意识影响下发生的此类绘画活动一般都会具有强烈的政治意涵,而绝非只是为了表现帝王闲暇时的游乐生活,亦非如早先汉族皇帝那样是为了再现巡视出游之盛况。

① 洪再新、曹意强:《图像再现与蒙古旧制的认证——元人〈元世祖出猎图〉研究》,《新美术》1997年第2期。

② 张雨:《息斋道人传》,见《全元文》第34册,第378页。

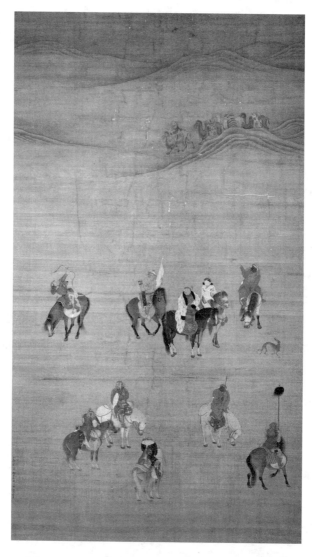

图 19　（传）刘贯道《元世祖出猎图》　台北故宫博物院藏

第三节　蒙古旧俗与大汗形象的塑造

一、蒙古旧俗：塑造大汗形象的必要举措

　　台湾地区已故蒙元史专家萧启庆先生曾指出，在中国历史上，边疆的一些少数民族入主中原后，往往都会面临一个两难的局面：一方面为加强其政权的合法性及施政效能，必须争取汉人的支持，为此统治者们不得不表示对汉文化的兴趣，并有选择地采用中原汉地固有的政治意识形态与政治制度；另一方面，在人口数量上处于弱势的他们为了能够牢固地掌握政权，又不得不鼓励其族人保持原有的民族传统，甚至要有意地抵制汉文化，以此来达到文化上的均衡。金朝、清朝的情形如此，元朝的情形也是这样。蒙元统治者一方面为减少与汉人之间的隔阂，加强蒙古人对中原汉地的统治能力，不得不倡导本族菁英掌握汉文化，另一方面又不忘施行蒙古本位政策。①这一点在元朝的开创者忽必烈身上体现得尤为显著。

　　忽必烈之前的蒙古诸帝对汉文化似乎没有多少兴趣，重视者寥寥。成吉思汗虽然先后占据了中都及华北的一部分城池，但是他却并未采取什么汉法，似乎对汉人的文化并不感兴趣。例如，中都是当时华北最大的都市，也是最大的文化中心，但是成吉思汗将

　　①　萧启庆：《内北国而外中国：蒙元史研究》下册，第674页。

其攻占之后并未表现出对这样一座城市有多少兴趣和留恋,依旧还是回到了他在漠北的游牧宫帐(斡耳朵)里。依照他治理新领地的原则,他没有任用任何汉人,更不用说用汉法治理他的领地了。即使以游牧文化为背景的蒙古人在管理农业地区和城市时很难尽如人意,然而他们也只是选择向西域人请教,希望借助西域法治理汉地。①但事实证明这种尝试并不成功。成吉思汗身边汉化程度最高的人是耶律楚材,他是一位出身于前辽朝统治家族的契丹人,不仅知识广博,精通儒学,而且还是一位佛教禅宗的信徒。从《元史·耶律楚材传》中可以看出,这位契丹人从一开始就给成吉思汗留下了非常深刻的印象,但是这位蒙古大汗对他的重视并不是因为他在继承中原文化道统方面的杰出表现,而只是因为他的必阇赤(书记官)和宫廷占星家的身份,因此才任命他为扈从。②所以,这位汉化程度很高的契丹人并未能够影响成吉思汗对汉文化的印象以及他对汉地的施政。直到元太宗时期,窝阔台汗才受到耶律楚材的影响,使得以汉法治汉地的施政思想才一步步地在蒙古统治者中发展起来。但是到了保守的蒙哥汗继位之后,在所有的宗王中除了忽必烈之外,似乎又没有了对中原汉文化重视者。

　　忽必烈的长兄蒙哥汗是一位保守的"蒙古主义"③者,并为此而感到骄傲。《元史》称他"性喜畋猎,自谓遵祖宗之法,不蹈袭他国

　　① 参阅札奇斯钦:《西域和中原文化对蒙古帝国的影响和元朝的建立》,载《辽金元史研究论集》(《大陆杂志》史学丛书·第二辑),台北:大陆杂志社,1970 年再版,第 130 页。

　　② 宋濂等:《元史》卷一百四十六《耶律楚材传》,第 3455—3464 页。么书仪:《元代文人心态》,文化艺术出版社 2000 年版,第 29 页。

　　③ "蒙古主义"有时亦被称为"蒙古本位主义"、"蒙古至上主义"或"蒙古中心主义",见李治安:《忽必烈传》,人民出版社 2004 年版,第 28 页。

所为"①,曾明确表示不愿意接受其他被征服国家和民族的文化,始终坚持依照成吉思汗的札撒(法令)治理大蒙古国,固守蒙古族的传统旧俗。所以,当忽必烈受蒙哥的指派经营汉地时,其采用汉法之举就曾引起过其兄之不满,从而给忽必烈带来过一些挫折。②不过忽必烈在早期治理邢州等地过程中采用汉法治理汉地的尝试不仅为他日后治理元朝江山积累了初步经验,同时也为自己赢得了一批汉臣的拥护以及汉地的民心。所以,当蒙哥汗死后,忽必烈自然享有了绝对的权势,从而为他以汉法治汉地的施政方略赢得了绝佳的时机,进而完成了他建立元朝的大业。

忽必烈入主中原,并将国号定为"元",既可以说他是以蒙古大汗的地位兼领中国,同时也可以说他是以中国的皇帝身份兼领大蒙古帝国。③因此,这一件事对于蒙古帝国具有非常大的影响,使得以前被征服的汉地一下子成为了帝国的中心。同时,在实行汉法方面,忽必烈也最大限度地采纳了刘秉忠、许衡等人的建议,基本上沿袭了金、宋旧制。但是忽必烈采用汉法的诸多做法也使那些蒙古部族中保守的传统主义者们深感不悦,由此造成了大蒙古帝国四分五裂的局面,又使得忽必烈对西北蒙古诸汗国的统御只能

① 宋濂等:《元史》卷三《宪宗本纪》,第 54 页。

② 参阅〔德〕傅海波、〔英〕崔瑞德编:《剑桥中国辽西夏金元史》,第 433 页。关于忽必烈与保守派的斗争,可参阅萧启庆:《内北国而外中国:蒙元史研究》上册,第 141—142 页。

③ 札奇斯钦:《西域和中原文化对蒙古帝国的影响和元朝的建立》,载《辽金元史研究论集》(《大陆杂志》史学丛书·第二辑),第 135 页。

停留在象征性或名义上的层面,实际上已经很难进行有效管控。①
甚至有西北藩王敢派遣使者前来当面指责忽必烈数典忘祖:"本朝
旧俗与汉法异,今留汉地,建都邑城郭,仪文制度,遵用汉法,其故
何如?"②面对这种因民族政策所引起的政治问题,忽必烈不能不加
以重视。是坚持"本朝旧俗",还是实行"汉法",这对于忽必烈而
言,是关乎他要做蒙古帝国的"大汗"还是要做中国"皇帝"的非常
重要的问题。忽必烈既需要中原的广大民众承认自己是中国的
皇帝,同时他还必须表明自己仍是蒙古人的大汗以及蒙古统治下
的非汉人疆域的统治者。因此,为了赢得并保持自己在大蒙古帝
国中统治的合法性,忽必烈及后来的元朝皇帝就不能仅仅以中国
的"皇帝"自居,立法施政必须还要自蒙古"大汗"的角度进行
考虑。③

　　为了塑造自己身为大蒙古帝国首领的"大汗"形象,忽必烈采
取了一些积极措施保留蒙古人的仪式、习俗以及旧的制度。例如,
蒙古旧制中的投下分封制、斡耳朵制以及忽邻勒台议事制度等等,
都几乎被原封不动地保留了下来。他还继承蒙古人随季节迁徙的
生活习惯,设立了两都巡幸制,每年定期到位于草原腹地的上都接

① 针对忽必烈实行汉法,1269 年春天,海都纠集中亚地区 50 余位宗王在塔剌
思草原召开忽邻勒台大会,宣誓要保持成吉思汗的传统,维持蒙古旧俗,坚持游牧生
活习惯。此次大会是蒙古国分裂为几个相互联系又相互独立的兀鲁思(国家)的标
志,意味着统一的蒙古帝国最终解体,他们只在名义上把元朝皇帝看做成吉思汗的
继承人和黄金家族的总代表,而实际上元朝皇帝直接统治的疆域仅限于东方。参阅
〔波斯〕拉施特:《史集》第三卷,商务印书馆 1997 年版,第 108—111 页;薛磊:《元代
宫廷史》,第 65—66 页。

② 宋濂等:《元史》卷一百二十五《高智耀传》,第 3073 页。

③ 参阅萧启庆:《内北国而外中国:蒙元史研究》上册,第 20 页。

受蒙古诸王的觐见。此外,他还继续举行一些传统的蒙古庆典仪式,按照蒙古风俗祭山、祭水和祭树,每年八九月份在他离开上都前往大都过冬之际,他都会举行洒马乳的祭祀仪式,并安排萨满教巫师进行传统的仪式表演。忽必烈也同样赞成世俗的蒙古习俗,允许蒙古妇女保留不缠足的习惯,并要求蒙古男人继续保留民族发式,穿着自己的民族服装。在重大节日时,忽必烈还会举行盛大而又奢侈的诈马宴,让大伙儿纵情地聚饮狂欢,使人仿佛又回到了游牧部落在草原上的庆典场景。忽必烈还经常参加狩猎并表现出对打猎的热衷,这可以看作是他保留蒙古游牧民族传统生活方式的最有力的证明。同时,他和蒙古妇女结婚生子,并且自觉地维护蒙古人的权力,甚至赋予了他们很多民族特权。在蒙古人面前,忽必烈要尽力将自己塑造为他们民族传统的一位坚定的捍卫者,以此来争取他们对自己身为蒙古"大汗"身份的认同。

二、元代御容与蒙古旧俗之认证

御容是元代宫廷中用于瞻仰或在非常严肃的场合下进行祭祀的对象,对御容的绘制也应该是一件非常严肃的事情,绝不会让画家随意而为之。因此,在御容中所要表现或传达的每一个图像内容或视觉符号都必须经过统治者的严格审核之后方可定稿,御容中的每一处细节都应该是对皇权意识之反映。关于元代统治者如何保持蒙古民族的传统旧俗或旧制,我们可以从《南薰殿元代帝后像册》及《元世祖出猎图》等元代绘画作品中得到直观的印证。通过此类绘画作品,我们可以清楚地看到这些在当时的皇权意识支配下绘制的视觉图像都是对元代统治者刻意保持蒙古旧俗或旧制

的真实的表现。例如,在《南薰殿元代帝后像》中,我们可以看到蒙古统治者所穿戴之服饰具有非常鲜明的民族特点,特别是元代诸后头上所戴之罟罟冠尤为独特。清人胡敬等人在第一次见到元代诸后画像上的冠饰时,就曾发过"诧为见所未见"①的感慨。罟罟冠是一种专供已婚的蒙古贵族妇女所戴之冠饰,源于蒙古语音译,所以又有"故姑"、"故故"、"顾姑"、"固姑"、罟姑、"姑姑"等不同写法。该冠饰一般以竹篾、桦皮或铁丝等为骨,围合成一个高二尺许之圆筒,筒外面包以红色绢帛、皮,或糊纸为之,再在上面缀以金饰、珠宝或雉尾羽进行装饰。佩戴时将女子头发梳入圆筒内,再用布巾连接筒状部分,并籫之固定于头上。对于这种蒙古妇女之冠饰,在南宋及元代人的文献中多有载述。②根据文献记载,可知罟罟冠在蒙元早期较为素朴,在蒙古妇女中的佩戴也没有严格的规定,

① 胡敬:《南薰殿图像考》,见《中国书画全书》第十一册,上海书画出版社1997年版,第761页。

② 如著名的南宋遗民画家郑思肖记载:"受虏爵之妇戴固姑冠,圆高二尺余,竹蔑为骨,销金红罗饰于外"(郑思肖:《心史·大义略序》,明崇祯刻本);元至顺年间刊刻的《事林广记》记载:"固姑,今之鞑靼、回回妇女戴之,以皮或糊纸为之,朱漆剔金为饰,若南方汉儿妇女则不得戴之"(元陈元靓:《事林广记》后集卷十《服饰类·服用原始》,元至顺间建安椿庄书院刻本,中华书局1963年影印本)。在元太祖时期随丘处机进入草原的李志常在记述途中见闻时,对罟罟冠则有如下描述:"妇人冠以桦皮,高二尺许,往往以皂褐笼之,富者以红绡,其末如鹅鸭,名曰故故,大忌人触,出入庐帐须低徊"(李志常:《长春真人西游记》,王国维笺证本《王国维遗书》第十三册,上海古籍书店1983年版,第18—19页)。南宋人彭大雅《黑鞑事略》记载:"霆见故姑之制,用桦木为骨包以红绢金帛,顶之上,用四五尺长柳枝,或银打成枝,包青毡。其向上人,则用我朝翠花或五采帛饰之,令其飞动。以下人,则用野鸡毛"(彭大雅撰,徐霆疏证:《黑鞑事略》,王云五主编"丛书集成初编",第4页)。元末人叶子奇曾记载:"元朝后妃及大臣之正室,皆带姑姑,衣大袍,其次即带皮帽。姑姑高圆二尺许,用红色罗,盖唐金步摇之遗制也"(叶子奇:《草木子》卷三《杂制篇》,中华书局1959年版,第63页)。

但到了元中后期,罟罟冠便日趋华丽,逐渐发展成为元代宫廷后、妃或大臣正室之妻所独有的冠饰,成为一种身份地位的象征。在《南薰殿元代帝后像》中,所有的皇后像皆佩戴有装饰着珠宝的红色罟罟冠,这既是显示皇后高贵身份的标志,更是对蒙古旧俗的认证。

南薰殿的元代帝、后像都是册页半身像,既无全身像,也无挂轴巨像。其中,太祖成吉思汗、太宗窝阔台及世祖忽必烈都画得非常威武,身上所穿戴之衣帽冠饰皆保留了蒙古大漠游牧民族的旧有式样。画像采用十分写实的手法,把几位大汗的民族特征描绘得相当突出,如蒙古眼褶等,都被描绘得非常清晰。其中太祖成吉思汗、世祖忽必烈之画像,皆身着白衣,头戴同型皮帽。依据《元史》记载:"服白粉皮,则冠白金答子暖帽;服银鼠,则冠银鼠暖帽,其上并加银鼠比肩"[1],太祖、世祖画像当是白金答子暖帽之式。在这套册页中,太宗窝阔台所戴的帽子则与此不同,应是另外一种样式的皮质暖帽,衣服也与其他人的不同,呈方领样式。除了上述三位元代皇帝(大汗),成宗、武宗、仁宗、文宗、宁宗等人皆戴一种形似打击乐器"钹"的"钹笠冠",冒顶缀以不同数量的宝珠加以装饰。这两种帽子都是蒙古人常戴之帽式,正如南宋人彭大雅所记载,蒙古人"冬帽而夏笠"[2]。暖帽利于头部保暖,适宜在北方寒冷的冬季佩戴,"钹笠冠"则较轻便,适宜夏季或平时参加户外活动时戴之。

① 宋濂等:《元史》卷七十八《舆服一·冕服》,第 1938 页。

② 彭大雅撰,徐霆疏证:《黑鞑事略》,王云五主编"丛书集成初编",第 4 页。

透过元代诸帝画像冠饰下隐约可见的发辫,我们可以看到他们也都严格地保留了蒙古人的典型发式。蒙古男子的发式非常具有民族特点,"上至成吉思汗,下及国人,皆剃婆焦,如中国小儿留三搭头在囟门者,稍长则剪之,在两下者总小角,垂于肩上"①。郑思肖记曰:"鞑主剃三搭辫发,顶笠穿靴,……云'三搭'者,环剃去顶上一弯头发,留当前发,剪短散垂,却析两旁发,垂结两髻,悬加左右肩衣袄上,曰'不狼儿'。"②根据成宗、武宗等人额前垂下的一撮散发及诸帝耳后垂下的环形发结,可见元代诸帝装扮的都是典型的"婆焦"或曰"不狼儿"发型。对于这种发型的具体样式,我们可以从《元世祖出猎图》中那位射雁少年的发型得以看见,也可从元刻本《事林广记》中的一幅插图得以看见(图20)。无论最初画这些御容的宫廷画家或艺匠是哪些人,作画者在专门用于祭祀或瞻仰的御容之中如实地描绘出这种具有强烈的蒙古民族特征的衣帽发式,无疑都是受皇权意识的影响,为了在非常正式或庄严的场合向人们显示元代皇帝对蒙古旧俗的坚持。

三、《元世祖出猎图》中的蒙古旧俗及政治意涵

台北故宫博物院收藏的《元世祖出猎图》(图19)是现在能够看到的屈指可数的几件元人所绘狩猎题材的作品之一,也是唯一一幅从题目上即可知道是表现元代皇帝出猎的绘画作品。这是一

① 赵珙:《蒙鞑备录》,见《王国维遗书》第十三册,第15页。
② 郑思肖:《心史·大义略序》,明崇祯刻本。

图20　元人发式（元至顺刻本《事林广记》续集卷六插图《双陆图》）

件高约183厘米、宽约104厘米的巨幅画作，画法工细严谨，设色温厚典雅，一丝不苟，主题明确，显示出该作品在当时应属"重大题材"创作。图中骑黑马、着红衣白裘者当为元世祖忽必烈，与其并驾的白衣女子或为皇后（图21），其余八人，应为侍从。另有一列商人驼队正从远方绵延起伏的沙丘间缓缓前行（图22），让人顿时恍然如置身于塞外辽阔的大漠之中。通过将台北故宫博物院所藏之元历代帝后像中的元世祖半身像与此画中世祖的面相进行比对，二者非常肖似，可见该图应该是出于写实手法。依此推测，画面中所刻画的其他人物形象应该也是比较写实的。紧随忽必烈身后的坐骑上有一老者抱弓挂箭，弓用白色弓套套着，可见该弓应较

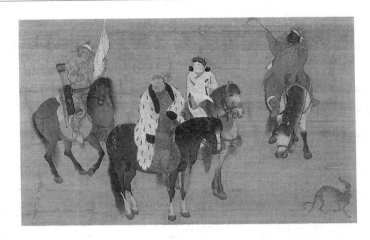

图 21　（传）刘贯道《元世祖出猎图》局部一　台北故宫博物院藏

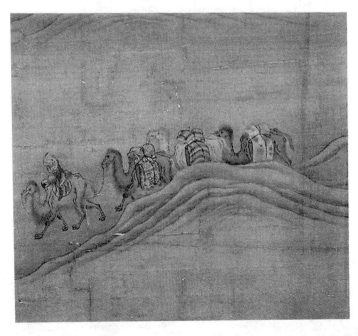

图 22　（传）刘贯道《元世祖出猎图》局部二　台北故宫博物院藏

为贵重,当为忽必烈之物。在老者马后不远处,一位侍从正仰面向左上方张弓搭箭,似在瞄射天上飞过之大雁(图23)。而在忽必烈右侧最前方有一人手持皂纛①,此人当为仪队之前导。另有两位肤色黝黑者分别位于元世祖的左右两侧不远之处,根据他们的长相可知此二人或为来自域外的外族人士。元代是一个多民族杂居共处的时代,画中表现此二人之形象,应该是画家有意在作品中反映元代多元民族现象,或许也与忽必烈的元朝政权意欲保持跟蒙古帝国中其他汗国之间的特殊关系有关。②

在忽必烈右前方的三位侍从,其中两人手臂上分别站立着鹰隼和白海青③,在另一位骑者身后的马背上则蹲坐着一头嘴被皮索套着的猎豹(图24)。这些动物无疑都是经过专门驯养用来捕猎的帮手。在元代的职官制度中,于兵部下面就曾设有专职驯养猎鹰的打鹰房,以此为蒙古皇室的狩猎活动提供服务。如《元史·兵志》记载:

> 元制自御位及诸王,皆有昔宝赤,盖猎人也。是故捕猎有户口,使之致鲜食以荐宗庙,供天庖。……冬春之

① 根据《元史》记载:"皂纛,建缨于素漆竿。凡行幸,则先驱建纛"(宋濂等:《元史》卷七十九《舆服志》,第1957页),可知皂纛为帝王出行仪队前导之持物。由形制上看,《元世祖出猎图》画面下方最右侧的骑者所持之物非常符合该物的特征,当为皂纛。参阅陈韵如:《蒙元皇室的书画艺术风尚与收藏》注释㉓,见石守谦、葛婉章主编:《大汗的世纪:蒙元时代的多元文化与艺术》,台北:台北故宫博物院,2001年,第283页。

② 洪再新、曹意强:《图像再现与蒙古旧制的认证——元人〈元世祖出猎图〉研究》,《新美术》1997年第2期。

③ 海青,又名海东青,鹘之至俊者也,善擒天鹅。见叶子奇:《草木子》,中华书局1959年版,第85页。

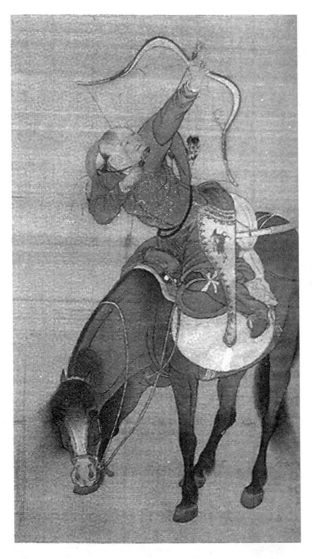

图 23　（传）刘贯道《元世祖出猎图》局部三　台北故宫博物院藏

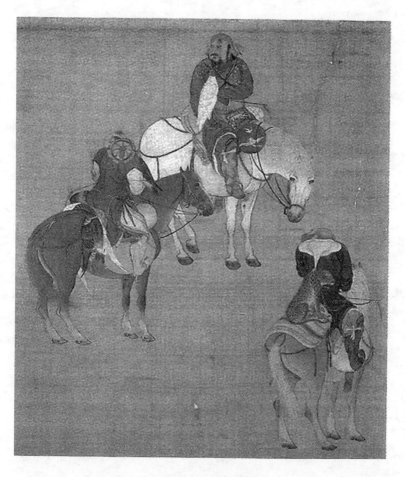

图 24　（传）刘贯道《元世祖出猎图》局部四　台北故宫博物院藏

交，天子或亲幸近郊，纵鹰隼搏击，以为游豫之度，谓之放
飞。故鹰房捕猎，皆有司存。①

———————

① 　参阅宋濂等：《元史》卷一百〇一《兵志·鹰房捕猎》，第 2599 页。

除了饲养、驯化鹰隼、猎犬等常见的辅猎动物外,根据马可·波罗游记之记载,忽必烈还驯养着许多猎豹、山猫甚至狮子。这些动物经过驯化后都成为忽必烈狩猎时的帮手,它们追逐并且经常捕获野牛、野猪、野驴、鹿、獐、熊等其他走兽。①此外,马可·波罗在游记中还记述了忽必烈携鹰出猎时的壮观景象:

> 皇帝陛下平常住在京城,一到三月份就开始离开京城,往东北方向前进,到达离海只有两日路程的地方。整整有一万鹰师随行,携带着大批的大隼、游隼和许多儿鹰,以便沿着河岸猎取猎物。大家必须知道,皇帝并不是把这大批的人聚集在一起,而是分成许多小分队,每队一、二百人或更多一点,他们从各个方向进行狩猎活动,大部分的猎物被送到皇帝陛下那儿。他还有一批叫做塔斯科尔(Tascaol),意思是看守。总数是一万人。为了做好看守工作,他们分为二、三人一小队,分散到彼此相距不远的地方。这样,他们便分布在相当广大的区域看守鹰群。②

马可·波罗在上述记载中提到了蒙元军事制度中非常重要的

① 参阅〔意〕马可波罗口述,鲁恩梯谦笔录:《马可波罗游记》第二卷,第105页。
② 同上书,第106—107页。

怯薛制。^①所谓"怯薛"（Kesig），就是大汗的护卫军，一般以十个千户总计一万人为建制，皆由已出任的千户、百户的"伴当"之子弟以入质的方式充任。早在成吉思汗时期，蒙古军队就已采用十进位制的方法构建了他们独具特色的军事制度。这种军事制度以千户为基本军事单位，每千户下辖十个百户，每百户下辖十个十户。当需要时，每十个千户就联合组成一个万户。千户长由大汗的贵戚、功臣世袭担任。千户兼具军事与行政的双重功能，"上马则备战斗，下马则屯聚牧养"^②。所以，根据马可·波罗等人之记载，元代的皇家人马在出猎打围时所采用的战术安排，正是基于对这种军事制度的演练。

在《元世祖出猎图》中，连同元世祖及皇后正好总计十人，这一数字或许只是巧合，但笔者认为这一数字更有可能是出于画家的有意安排。因为在此图中，除了忽必烈与皇后，虽然只描绘出八位侍从，但每一位侍从的职责实际上各不相同。可以说每一位侍从在这里都是根据各自的职能代表着每一类人，如专门的射手、驯豹者、驯鹰者、侍弓箭者及仪队前导者等。画家正是通过这种以少数代表多数的手法，表现元世祖出猎时的万马千军。但相比较诸如台北故宫博物院所藏之《寒原猎骑图》轴、《射雁图》轴（图25）、《猎骑图》卷等其他元人画狩猎题材之作品，《元世祖出猎图》的画面给人一种非常宁静的气氛，而少了几分驰骋猎场的喧闹氛围。

① 洪再新、曹意强先生早先时候在研究《元世祖出猎图》时曾指出过马可·波罗在以上记述中提到的怯薛问题。参阅《图像再现与蒙古旧制的认证——元人〈元世祖出猎图〉研究》，《新美术》1997年第2期。

② 唐顺之：《稗编》卷一百二十五《元兵制》，景印文渊阁四库全书（子部·类书类）；另外参见《马可波罗游记》第一卷，第65页。

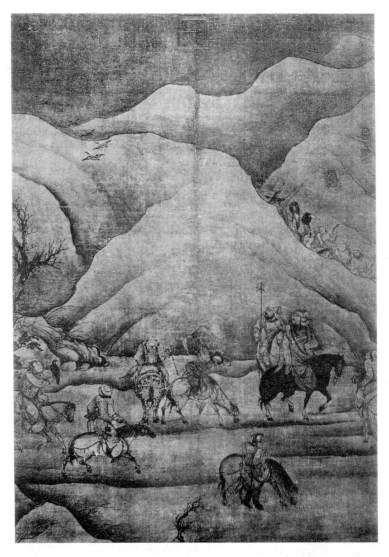

图25 佚名《射雁图》 台北故宫博物院藏

图中不仅马匹多半处于一种休息状态的静止姿态,就连画中的每个人物也都保持着静止的姿态,大家的目光几乎都朝向那位将要射出弓箭的射猎者方向,仿佛在驻足凝视着这位射猎者的举动。甚至在忽必烈马前的一条猎犬也在回头观望,既不奔跑,也没狂吠。画家在《元世祖出猎图》中将一般出猎图式中习惯强调的动态效果或紧张氛围转换为如同表演一般的姿态,对人物的形象以及位置的安排也有着如同舞台设计一般之意图。①毫无疑问,画家之所以要做如此精心之安排,应该是出于他对表现该画主题意涵的需要。画面中不同职能的十个人正好构成一个最基本的军事组成单位,正是对蒙元传统军事制度的一种体现,而这一点很明显是为了突显蒙元传统军事制度之重要性,并让熟悉这一军事制度的蒙古人观众能够从中得到不忘祖制的教益。②

在中国传统社会生活中,女性并不适宜参与外出捕猎这样的野外活动,尤其是在传统的出猎图式中,皇后偕同皇帝一起出猎的场景更是难得一见。然而这一情形在元代却是例外,有时不仅大汗会带着妻妾一起出猎,就连参与围猎的军中将领也是"妻妾尽从"③。为了便于安顿,元代在皇家经常要去狩猎的柳林等地还设置了行宫。例如,在明代嘉靖年间的《通州志略》中,就记载当时潞县尚存有元代遗留下来的"神潜宫":"在县西南二十里,前代后妃从猎行宫也"④。可以说,帝、后同猎不仅是元代的皇家习俗,同时

① 参阅陈韵如:《蒙元皇室的书画艺术风尚与收藏》,见石守谦、葛婉章主编:《大汗的世纪:蒙元时代的多元文化与艺术》,第268—269页。

② 洪再新:《中国美术史》,第249页。

③ 〔瑞典〕多桑著,冯承钧译:《多桑蒙古史》,第156页。

④ 杨行中纂辑:《通州志略》卷一,中国书店2007年版,第18页。

也是蒙古人在长期的游猎生活中逐渐形成的一项传统旧俗。这种携家带眷辗转游猎的蒙古旧俗在后来成吉思汗带着家眷到处征伐的过程中，又逐渐形成了蒙古人独特的斡耳朵宫帐制。并且经过后来的事实证明，斡耳朵宫帐制不仅成为蒙元兀鲁思（国家）的政治中枢，而且也为蒙古妇女提供了在政治生活中对保存和发展蒙古传统的游牧文化发挥重要作用的机会。例如，依据蒙古人的习俗，如果一个家庭的男性家长在自己的长子尚未成年就已去世，那么他的遗孀可以代管他的遗产，并享有他的权力，直至长子成年。①这一习俗对蒙元统治者家族也不例外，并且斡耳朵宫帐制为蒙元皇室遵循这一习俗提供了更加便利的条件。在蒙元历史上，先后就有太宗窝阔台皇后脱列哥那、定宗贵由皇后斡兀立海迷失依据蒙古人的习俗摄政掌权，为蒙元政权的顺利过渡发挥了非常重要的作用。此外，忽必烈的母亲唆鲁和帖尼及皇后察必都无疑在忽必烈成为一代君王的历程中提供了非常重要的帮助。②因此，在美术作品中让皇后与元世祖一起出现在出猎的塞外戈壁场景中，这可以说是对蒙古人建国过程中斡耳朵宫帐制重要性的一种确认。③

《元世祖出猎图》是一件非常重要的元代绘画作品，尽管目前对于该画的作者是谁尚存争议，但是我们可以确信这一作品应该是出自世祖朝某位杰出的宫廷画家之手，或者如前贤研究者所言，

① 参阅〔德〕傅海波、〔英〕崔瑞德编：《剑桥中国辽西夏金元史》，第394页。

② 参阅宋濂等：《元史》卷一百一十四《太宗后脱列哥那传》《定宗后斡兀立海迷失传》《世祖后察必传》，第2870—2871页；《元史》卷一百一十六《睿宗后唆鲁和帖尼传》，第2897页。

③ 参阅洪再新、曹意强：《图像再现与蒙古旧制的认证——元人〈元世祖出猎图〉研究》，《新美术》1997年第2期。

这件作品"至少应被看成可能是在忽必烈时期由像刘贯道这样的画家所创作的祖本的一种忠实的图像追忆"①。毫无疑问,该画绘者一定是在遵照了帝王的思想旨意下,通过精心构思并利用写实的表现手法,对忽必烈遵循蒙古传统旧俗外出狩猎进行了表现,进而体现了对元代统治者所采用的蒙古旧俗的认证②,所以具有明确的政治与军事意涵。

①　参阅洪再新、曹意强:《图像再现与蒙古旧制的认证——元人〈元世祖出猎图〉研究》,《新美术》1997 年第 2 期。
②　同上。

第四章　龙舟汉宫与图说农桑

第一节　王振鹏与龙池竞渡系列画作之流行

一、王振鹏献画拜官

元武宗至大庚戌年（1310 年）三月初四，这一天是皇太子爱育黎拔力八达的千春寿诞之日，[①]自然少不了文武百官纷纷前来道贺。王振鹏也趁机进献了一幅《龙池竞渡图》卷作为生日贺礼。这是一幅以宋人孟元老在《东京梦华录》中所记载的北宋崇宁间开放御苑金明池举行龙舟竞赛为题材的界画长卷。该图卷不仅深受皇太子爱育黎拔力八达的赏识，同时也让看到此画的大长公主祥哥刺吉非常喜爱，以至于在十三年后（1323 年）的天庆寺雅集时她还特意命令王振鹏又重画了一幅，以供自己雅藏（图 2）。[②]除了画过

① 《元史》记载仁宗"至元二十二年三月丙子生"，是年"三月丙子"即三月初四。见宋濂等：《元史》卷二十四《仁宗本纪一》，第 535 页。

② 《龙池竞渡图》卷后隶书题诗题识，台北故宫博物院藏，著录见《石渠宝集》卷三十三《御书房六》。

上述两幅几乎相同的画作之外,王振鹏可能前后还多次画过这类
题材的界画。据笔者所了解,仅现在存世的传为其名下的此类画
卷就有十件之多,如北京故宫博物院藏《龙舟夺标图》卷(图26)、
台北故宫博物院藏《龙池竞渡图》卷(图27)、《宝津竞渡图》卷(图
28)、《金明池夺标图》卷、《龙舟图》卷、《太液龙舟》册页,美国波士
顿美术馆藏《龙舟图》纨扇,美国纽约大都会艺术博物馆藏《金明池
夺标图》卷(图29),以及美国底特律艺术中心藏《龙舟夺标图》卷
等。①虽然其中一部分画作可能并非王振鹏之真迹,但是从中还是
可以感受到画家当年不厌其烦地反复创作描绘这一题材的界画的
热情,及背后蕴藏着的某种驱动的力量。爱育黎拔力八达登基后
是为仁宗皇帝。他在位期间,王振鹏还先后向他进献过界画《大明
宫图》及《大安阁图》,尤其是后者"当时甚称上意"②,极大地取悦
了皇帝,进一步博得了仁宗的恩宠。王振鹏也因献画有功,在延祐
元年(1314年)三月得授从七品的秘书监典簿一职,③负责掌管宫
中收藏的书画图谱,得以遍观图书古籍,使得其识更进。后来,他
又累官数迁,担任过负责管理官员奉给的廪给令(从七品)④,泰定
四年(1327年)官至漕运千户,并佩金符,总海运于江阴、常熟之

① 参阅佘城:《元代界画家王振鹏绘画艺术的欣赏》,《故宫文物月刊》1991年
第9卷第3期(总第99期)。
② 虞集:《题大安阁图》,见李修生主编:《全元文》第26册,第289页;另见《虞
集全集》,第406页。
③ 商企翁、王士点:《秘书监志》卷九,第181页。
④ 王振鹏自题画跋落款:"时至治癸亥春暮,廪给令王振鹏百拜敬画谨书。"见
张丑:《清河书画舫》卷六《王朋梅奉教作〈金明池图〉》,《中国书画全书》第四册,第
238—239页。

间,位居五品。①王振鹏的这些荣誉和官职的获得,应该都和他进献界画有很大的关系。

图26 （传）王振鹏《龙舟夺标图》卷 北京故宫博物院藏

图27 王振鹏《龙池竞渡图》卷 台北故宫博物院藏

图28 王振鹏《宝津竞渡图》卷 台北故宫博物院藏

图29 王振鹏《金明池夺标图》卷 美国纽约大都会艺术博物馆藏

① 虞集:《道园学古录》卷十九《王知州墓志铭》,见《虞集全集》,第897页。

　　元代长时间取消科举考试,汉族士人若想进入仕途,一般要从小吏开始做起,然后慢慢晋升。这一过程特别漫长。实际上,很多士人得官都是依靠朝官举荐。若举荐者得力的话,他们入仕得官的过程要简单得多。例如,成宗朝赵孟頫受诏书经,借机向成宗举荐了二十余位善书之士,"皆受赐得官"①。此外,对于元代的画家而言,主动向当时的最高统治者献画以博得赏识,也是他们加官晋爵的一条重要途径。王振鹏便是践行这一途径的成功者之一。王振鹏,有时亦作"王振朋",字朋梅,约生于至元十七年(1280 年),卒于天历二年(1329 年)。②据《道园学古录》记载,其先世为北宋开封人氏,"靖康之变"后落籍会稽(今浙江绍兴),以武功得官保义郎。后经数传至其祖父王挺,占籍永嘉(今浙江温州),遂为永嘉人。王挺好佛学,生子由,振鹏之父也。王由,字在之,至元二十五年(1288 年)在王振鹏尚为孩童时便撒手人寰,享年 35 岁。王由生前似乎没有得到过什么官职,后来还是因其子王振鹏因画得官,赠授奉训大夫、温州路瑞安州知州、飞骑尉,另追封为永嘉县男。同时,王振鹏的母亲张氏亦被追封为永嘉县君。此外,王振鹏还有一位哥哥,名龙孙,后皈依浮屠,法号善集。③依据现有的资料,我们很难找到王振鹏受到某位在朝廷做高官的故里友人或亲朋举荐的迹象。所以,从王振鹏的家境背景及社会关系来看,他若想进入仕途谋得好一点的官职,依靠在朝的熟人举荐以受提拔的可能性似乎

　　① 杨载:《大元故翰林学士承旨荣禄大夫知制诰兼修国史赵公行状》,见陈高华:《元代画家史料汇编》,第 57 页。

　　② 翁同文:《画人生卒年考(下篇)》,载《故宫季刊》第四卷第三期(1970 年 1月)。

　　③ 虞集:《道园学古录》卷十九《王知州墓志铭》,见《虞集全集》,第 897 页。

并不太大。关于王振鹏是如何从一介布衣得以进入太子东宫的，史料上并无明确记载。根据虞集语"盖上于绘事天纵神识，是以一时名艺莫不见知"①，王振鹏能够进入太子东宫似乎是爱育黎拔力八达主动招揽所致。根据现有的资料推测，王振鹏在刚进入东宫时应该没有什么官职，只是因其善画出名，受太子招揽作为一名侍从，并特赐其"孤云处士"之号。②所以，在当时的境况下，他若想得官进爵就只有依靠自己主动找机会向当权者献画，以此来博得赏识了。为了能够博得赏识，所献画作无论是从绘画的技巧，还是作品的表现形式或内容，自然一定都要能够投合当权者之喜好。况且，能够得到向皇帝或太子这些最高统治者献画的机会也并非易事。所以，若有这样的机会，在献画之前每一位献画者必然都会对自己所要进献的画作进行过周密的考虑，一定会竭尽所能以投受画者之所好。既想投受画者之所好，前提是一定要了解受画者之喜好，或者要尽量能够准确地揣测出受画者心中之所想，这样成功的机会才会更大。想必王振鹏在向爱育黎拔力八达等人献画之前，不会不做这些前期功课的。

无论是根据元人文集、笔记中之记载，还是根据存世传为王振鹏之画作，可以看出王振鹏的绘画作品不仅数量较多，而且在绘画题材上也是比较广的。从传为王振鹏的存世作品来看，他不仅擅画楼台宫观、舟船桥梁等界画，而且亦长于画人物，兼能画动物草虫及山水。③ 例如，收藏于北京故宫博物院的《伯牙鼓琴图》卷

① 虞集：《道园学古录》卷十九《王知州墓志铭》，见《虞集全集》，第897页。

② 夏文彦：《图绘宝鉴》卷五《元朝》，见陈高华：《元代画家史料汇编》，第419页。

③ 参阅陈高华：《元代画家史料汇编》，第418页。

（图30）及美国波士顿美术馆的《姨母育佛图》（图31）便是其人物画之代表。此外，传为其名下的人物画作品尚有《揭钵图》（美国印地安那波里斯艺术博物馆藏）①、《维摩不二图》（美国纽约大都会艺术博物馆藏）（图32）、《消夏图》（浙江李烈初私人藏）（图33）②、《钟馗送嫁图》（台北故宫博物院藏）、《文姬归汉图》（日本私人藏）、《西园雅集图》（美国哈佛大学福格艺术馆藏）、《白衣观音图》（日本根津美术馆藏）、《故事人物图》（大英博物馆藏）、《货郎图》（原上海人民美术出版社藏）等。以《伯牙鼓琴图》为例，画家在画法上很好地继承了北宋李公麟的"白描"画法，用笔工细严谨，人物衣纹线描遒劲流畅，笔致沉浑凝重，略加淡墨渲染，整幅画在笔墨上流露出一种清丽雅逸之韵致。图中共画有五人，或凝神弹琴，或沉醉静听，或若有所思，或神色茫然，画家对每一位人物表情的刻画都细致入微，十分传神，将具有不同修养之人在听同一首乐曲时的不同反应表现得淋漓尽致，显示了画家在刻画人物方面高超的绘画技巧和独具匠心的构思能力。然而，为什么在画人物甚至动物、草虫等方面皆有擅长的王振鹏只选择进献界画？众所周知，界画是一种耗时费工并且很难画的画科，例如《宣和画谱》谈及界画将之归为"宫室"门类，曰："虽一点一笔，必求诸绳矩，比他画为难工。"③差不多和王振鹏生活在同一时期的汤垕也非常深刻地认识到了创作界画之不易，他在《古今画鉴》中阐述道：

①　〔日〕铃木敬：《中国绘画总合图录》第一卷，东京：东京大学出版会1983年版，第1—296页。

②　李烈初：《元王振鹏〈消夏图〉考辨》，《收藏界》2008年第5期。

③　佚名：《宣和画谱》卷八《宫室叙论》，见于安澜编：《画史丛书》，上海人民美术出版社1963年版，第81页。

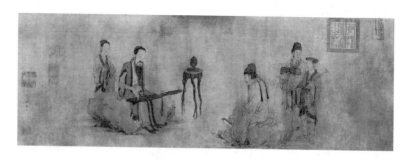

图 30　王振鹏《伯牙鼓琴图》卷　北京故宫博物院藏

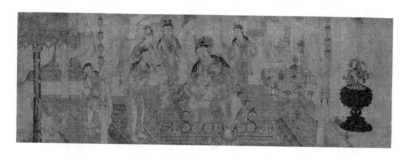

图 31　王振鹏《姨母育佛图》卷　美国波士顿美术馆藏

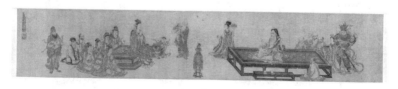

图 32　王振鹏《维摩不二图》卷　美国纽约大都会艺术博物馆藏

图 33 （传）王振鹏《消夏图》 浙江李烈初私人藏

世俗论画,必日画有十三科,山水打头,界画打底。故人以界画为易事,不知方圆曲直,高下低昂,远近凹凸,工拙纤丽,梓人匠氏有不能尽其妙者。况笔墨规尺,运思于缣楮之上,求其法度准绳,此为至难。……赵集贤子昂教其子雍作界画云:"诸画或可杜撰瞒人,至界画未有不用工合法度者。"①

界画创作需要借助直尺等一定的工具,谨守法度,并且要求画家还要掌握一定的建筑和木工等方面的知识,对亭台楼榭或舟船、桥梁等物体的结构非常熟悉,这绝非一般的文人画家所能够胜任的。所以,对于这种创作起来难度既高又很费工时的绘画门类,一般的文人画家都不愿意涉足其间,甚至有些人将其视为匠气,表现出对其的不屑,所以才会有"界画打底"之说。而王振鹏却偏偏选择这样一门"比他画为难工"的绘画门类作为自己的主要创作方向,并先后绘制了《龙池竞渡图》、《大明宫图》及《大安阁图》等界画以献,其中的缘由固然与他的个人兴趣及专业特长具有一定的关系,不过笔者认为其中更主要的原因应该与他为了迎合仁宗的喜好及其政治思想密切相关。

二、龙舟竞渡系列画作的政治意涵

至大庚戌年(1310 年)王振鹏进献《龙舟竞渡图》时,爱育黎拨

① 汤垕:《古今画鉴》,见中国书画全书编纂委员会编:《中国书画全书》第二册,第 903 页。

力八达尚未登基。虽然根据他与其兄武宗海山先前之约定,君临天下只是迟早的事情,但问题是他们兄弟二人只相差了不足四岁,[①]若要等到武宗去世还不知道要等到什么时候。况且要不是武宗凭借着强大的武力逼迫让出到手的皇位,皇帝的宝座早就已经是自己的了。如此想来,爱育黎拔力八达的心里难免会有些许的怨恨。另外,爱育黎拔力八达与海山在施政理念上也存在着巨大的差异。由于武宗长期戍守漠北,他所接受的更多的是北方蒙古草原上的蒙古传统文化,而对汉文化及中原传统的官僚制度存在着很深的隔膜。所以,武宗的统治政策大多与世祖朝形成的一些定制发生偏离。而爱育黎拔力八达自十几岁起就受业于汉儒李孟,从小就接受了儒家文化的熏陶。后来他又先后在陈颢、王约、王毅、张养浩、赵孟頫、姚燧等一大批汉儒的影响下,不仅对汉文化了解得很深,而且在施政理念上也更倾向于采用汉法。这样就更加重了他对武宗理政的不满,也更加剧了他对皇位的渴望。所以,当爱育黎拔力八达在东宫时,他便利用自己与汉人儒士之间的关系开始悄悄地着手扩大自己的势力,广罗天下贤能材艺之士,以备自己将来之用。当时侍奉在其左右者有擅长文章的元复初、精于书翰的赵孟頫以及偏妙山水画的商琦等一批名士,王振鹏亦以善于绘画得侍其间。虽然依照当年忽必烈在位时确定真金为皇太子兼领中书令的先例,爱育黎拔力八达也被任命为朝廷中枢机构名义上的最高官员,享受着尊崇的地位,但是,考虑到自己在宫廷中的实际地位,爱育黎拔力八达在参与政事时不得不时刻保持

① 《元史》记载武宗"至元十八年七月十九日生",见宋濂等:《元史》卷二十二《武宗本纪一》,第477页。

着一种谨慎的态度。他身边的谋臣,例如东宫詹事丞王约,也不断地提醒他在政治上要保持低调、忍让之态度。他就曾借用《易经》中"潜龙勿用"的道理规劝爱育黎拔力八达切莫急于行事,更不可越俎代庖,以免招来祸事。[1]实际上,武宗海山对他的这位皇弟也不是没有警觉。他经常会怀疑爱育黎拔力八达有篡夺帝位之图谋,甚至在丞相三宝奴等人的提议下,他也曾考虑过改立太子之事。[2]所以,尽管爱育黎拔力八达在做太子时对武宗的施政颇为不满,但是为了保全自己,在绝大多数场合他都只能一味地表示顺从。此外,为了蒙蔽武宗,爱育黎拔力八达还要装作一副清心寡欲、与世无争的模样,以此来减少武宗对自己的猜疑。为此,时为太子的仁宗把自己在东宫的很大一部分时间都用在了欣赏书画文艺以及与艺文之士的交往上面。表面上看来,这是爱育黎拔力八达与世无争、寄情书画的表现,实际上却加深了他与汉人儒士间的交往。同时,汉人儒士们也在利用这些机会,通过书画艺文以及其他一些汉文化的形式进一步潜移默化地影响着这位帝国的未来继承者。这样就更加深了爱育黎拔力八达对汉文化以及汉人生活方式的兴趣,也让他更加深刻地认识到了汉文化以及广大的汉族民众对于自己将来执政的重要性。若要做好中原的皇帝,就一定要得到广大中原汉人的认可与支持。上述这些情况,对于整天待在太子身边与他谈艺论道的汉人儒士们来说,他们不会都没有察觉。尤其是对于准备以献画谋取统治者赏识的王振鹏等人来说,做什么事、讲什么话是仁宗所喜欢的,他对这一点想必早就有所了解。所以,

[1]　宋濂等:《元史》卷一百七十八《王约传》,第 4140 页。
[2]　宋濂等:《元史》卷一百三十八《康里脱脱传》,第 3324 页。

选择以界画的形式表现出仁宗感兴趣的内容,或者说用界画的形式帮助仁宗表达出他想传达的思想,这应该是画家在献画之前反复斟酌得出的认为最能够令爱育黎拔力八达满意的一个选择。事实也证明了王振鹏的这种选择是成功的。

龙舟竞渡系列画作是以北宋崇宁间宫廷御苑举行龙舟竞赛为题材,除了北京故宫博物院所藏《龙舟夺标图》卷之外,其他几件作品的的构图都大致相似。画面右端由两艘小龙舟起首,接下来是一艘上有二层楼阁的大型龙船,紧接着大型龙船船头的方向,是一个由两组具有明显中原古典建筑特征的重檐楼阁建筑群通过一座石造拱桥连接而成的水上殿阁。拱桥两端与建筑群之间绘有曲折的石砌走道,间或栽植一些垂柳、老树,并有怪石点缀。接近画面中间一点的那组建筑由一重檐主殿与左右两座重檐侧殿组成,三座殿堂皆坐落在各自独立的石砌平台之上,相互间以廊桥紧密连接。在石造拱桥的另一端接近画卷末尾处,则是由一座三层高的重檐大殿及其附属建筑构成的庞大的建筑群。在这两组水上殿阁建筑群的前后水域,不同版本的画幅之间都穿插有数量不等的龙舟及人物,有的画作还穿插着一些类似杂技表演的水上活动。[①]暂且不论这些画作的真伪或优劣,根据确切的资料,可以肯定王振鹏本人至少画过两幅以上这样的龙舟竞渡图卷。既然如此,那么即使上述存世的此类画作中可能会有他人的仿品或摹本,这种反复多次绘制同一题材并且构图又非常类似的界画作品,也完全可以说明这种题材的界画在当时的受欢迎程度。而这种题材的界画之

① 参阅陈韵如:《"界画"在宋元时期的转折》,《美术史研究集刊》2009 年第 26 期。

所以会如此受人追捧，甚至成为一个流行的画题，笔者认为其中的主要原因，应该与当初王振鹏向尚为太子的仁宗献画并受到高度的褒奖具有直接关系。正是仁宗的赏识和褒奖，使得王振鹏声誉日隆，官运亨通；同时，伴随着王振鹏的拜官荣显，界画这种一般不为文人所看重的绘画门类也开始在元代悄然兴起，甚至形成了一种影响深远的"建筑图绘模式"①。一时间追随他学习界画并留名画史者就有夏永（字明远）、李容瑾（字公琰）、卫九鼎（字明铉）、朱玉（一名朱珏，字君璧，1292—1365）、林一清等一批名家。界画在元代中后期不仅成为众多人热衷的艺术，而且更是成为许多人献画谋官选择的主要绘画形式，甚至一些文人画家也纷纷涉足界画，并专门以此进献以得恩宠。例如，皇庆元年（1312 年），年届九十的老臣何澄向仁宗进献界画《姑苏台》、《阿房宫》、《昆明池》三图，"上大异之，超赐官职"，得授昭文馆大学士（从二品）、中奉大夫（从三品）。②李衎子李士行亦是以竹石、枯木为世人称道的文人画家，仁宗朝时，他也曾"以所画《大明宫图》入见，上嘉其能，命中书与五品官"。③ 赵雍受业于其父赵孟頫学习界画之记载可见于元人汤垕之《古今画鉴》，④至正元年（1341 年），他曾奉诏作界画《便殿

① 参阅陈韵如：《"界画"在宋元时期的转折》，《美术史研究集刊》2009 年第 26 期。

② 程钜夫：《程钜夫集》卷九《题何澄界画三首》，吉林文史出版社 2009 年版，第 101 页。

③ 苏天爵：《李遵道墓志铭》，《滋溪文稿》卷十九，第 314 页。

④ 汤垕：《古今画鉴》，见中国书画全书编纂委员会编：《中国书画全书》第二册，第 903 页。

台阁图》,进呈元惠宗(顺帝),①亦得恩遇,官至集贤待制(正五品)、同知湖州路总管府事(从四品)。可以说,在中国艺术史上没有任何一个朝代像元代朝野那样热衷于界画艺术,也没有哪一个朝代的画家能像元代画家那样凭借界画获得那么多的殊荣。②

　　如果仅仅从个人审美的角度,认为仁宗对龙池竞渡这种界画图卷的赏识是出于他个人超功利的审美爱好,这样的思路难免会让我们陷入单纯的文人绘画思想模式这种片面性理解中。问题的关键是仁宗爱育黎拔力八达不是一个单纯的文人,他是一个皇太子,继而是一个元朝的皇帝,并且是一个深受汉文化影响的"蒙古人"皇帝,同时他还是一个"大元帝国"名义上的大汗。所以,仁宗对龙池竞渡系列图作的赏识就不能仅仅从他个人的审美兴趣方面予以理解。其中的道理,正如在前文中我们所引述的普列汉诺夫所言:"任何一个政权只要注意到艺术,自然就总是偏重于采取功利主义的艺术观。"③作为一位皇帝,或者是作为一位正在准备着登上皇位的皇太子,爱育黎拔力八达寄情书画艺术,赏识《龙舟竞渡图》这样的界画,绝对不会只是出于超功利的个人的审美雅兴。其中的缘由,笔者认为不仅与画家令人称绝的高超的绘画技艺以及仁宗的审美趣味有关,其中更主要的原因应该还是此类界画所蕴含的政治意涵迎合了仁宗的政治需求。

　　① 刘仁本:《赵仲穆丹青界画记》,《羽庭集》卷六,见陈高华:《元代画家史料汇编》,第284—285页。

　　② 余辉:《认知王振朋、林一清及元代宫廷界画》,载范景中、曹意强编:《美术史与观念史》,第53页。

　　③ 〔俄〕普列汉诺夫:《没有地址的信》,第216页。

　　根据目前我们所看到的资料,关于王振鹏龙舟图作具有的政治意涵,主要体现在以下几个方面:首先,龙舟竞渡图作中所表现的风俗活动体现了太平盛世的景象。王振鹏作画时虽然根据的是孟元老记载的北宋的御苑活动,但实际上该活动最早可追溯至我国汉代,为古代竞渡习俗之遗风。龙舟竞渡通常又名"争标",在宋代时亦有"习水战"和"水嬉"之称,反映了宋代君王将军事演习与娱乐表演合而为一并逐渐偏向娱乐的发展历程。据日本学者胜木言一郎之研究,宋太祖时期(960—976 年),争标之意为习水战,主要目的在于军事演习。至宋真宗时期(997—1022 年)之后,争标的意义已近于水嬉,逐渐转化为专供皇帝与民同乐的表演或比赛,甚至发展成为国家的一项盛大的仪式。①孟元老著《东京梦华录》前后,争标已经发展成为由皇家组织的大规模的表演活动,也是士大夫与平民生活中一项重要的节日活动。更为巧合的是,北宋崇宁间开放御苑金明池举行龙舟竞赛的日期(三月三日)与元仁宗的生日(三月四日)正好非常接近。所以,王振鹏选择这一题材作画以献给时为皇太子的仁宗,用当日太平盛世的风俗景象寓意仁宗生逢其时并由此为仁宗祝寿,无疑是再恰当不过的了。其次,与图作中所刻画的激烈的龙舟竞赛活动相对,王振鹏又用诗文"因怜世上奔竞者,进寸退尺何其痴"来衬托"储皇简淡无嗜欲,艺圃书林悦

①　〔日〕胜木言一郎:《金明池争标图》,载《故宫文物月刊》第九卷第 3 卷(总第 99 期,1991 年)。

心目"①,进而赞美了皇太子清淡无欲、与世无争的文治形象。可以说,这是在传统的太平盛世主题的意涵之上,进一步添加了一层针对当时情境的新的寓意。②并且,添加的这层用以赞美皇太子文治形象的新的寓意,正是当时情境下爱育黎拔力八达为了掩人耳目而希望对外界展示的一种形象,因此更是迎合了他的心意。

此外,除了上述用以赞美元仁宗的那种抽象的政治意涵之外,王振鹏龙舟竞渡系列图作中的龙舟、廊桥、殿阁等汉式出行工具及建筑内容所折射出的汉人皇室居行等生活方式应该也是此类画作所要表现的重要"画意"之一。关于这一点,台湾学者陈韵如曾经将王振鹏的龙舟竞渡系列图作与收藏于天津市艺术博物馆的一幅署款宋代著名界画家张择端的《金明池争标图》(图34)进行过对比研究,并指出虽然此类画作皆以刻画北宋汴京的御苑竞渡活动为题材,然而二者表现的画意却不相同。相对于宋人《金明池争标图》将龙舟竞渡与观赏的游人同时呈现,王振鹏的龙舟竞渡系列图作中全无观赏的游人,取而代之的是参与竞渡活动的各种官方人员。这种安排一方面使得前者画中与民同乐的气氛在王振鹏的

① 王振鹏《龙池竞渡图》卷后题诗题识:"崇宁间,三月三日,开放金明池,出锦标与万民同乐。详见《梦华录》。至大庚戌,钦遇仁庙青宫千春节,尝作此图进呈。题曰:三月三日金明池,龙骧万斛纷游嬉。欢声雷动喧鼓吹,喜色日射明旌旗。锦标濡沫能几许,吴儿颠倒不自知。因怜世上奔竞者,进寸退尺何其痴。但取万民同乐意,为作一片无声诗。储皇简淡无嗜欲,艺圃书林悦心目。适当今日称寿觞,敬当千秋金鉴录。恭惟大长公主赏鉴此图,阅一纪余。今奉教再作,但目力减如曩昔,勉而为之,深惧不呈献。时至治癸亥春暮,廪给令王振鹏百拜敬画谨书。"根据该题,可知王振鹏曾进呈元仁宗同题画作,并录有当时献给元仁宗之诗文。该内容亦被明代张丑录入《清河书画舫》卷六,见《中国书画全书》第四册,第238页。

② 陈韵如:《"界画"在宋元时期的转折》,台湾大学:《美术史研究集刊》第26期(2009年)。

图 34　佚名《金明池争标图》　天津艺术博物馆藏

《龙舟竞渡图》中转为更加官方性的思考；另一方面这种强调竞渡本意的官方性思考，也使得画家在处理画面时更能够让观画者产生一种"临场感"的效果。例如，在王振鹏《龙舟竞渡图》中的大龙舟这一紧凑的空间里，除了安排有繁复的建筑，并且还清晰地描绘了许多吏人在船上的活动，"比起南宋《金明池争标图》画中的点缀人物，这些元代作品上的吏人们穿梭其间，乃至掌舵竞渡的动作样

态都更易于辨识。因此，如从竞渡的表现效果看，王振鹏透过在大船上挤满着掌舵吏人的处理，显然要比《金明池争标图》上细长龙舟点缀着人物更具'临场感'"。①画面上的吏人活动所产生的"临场感"，除了有助于强化竞渡活动的比赛氛围，似乎更能让观众涉身其中，感受到活动内部参与者的视线，从而将观众的视线引到画面上的建筑群及穿行其间的大小龙舟之上。这样，包括元仁宗在内的观画者的注意力就不仅仅会被激烈的龙舟竞渡活动本身所吸引，更会被活动场景中的龙舟、楼阁等汉式景物所吸引。因此，我们可以认为王振鹏之所以如此安排画面，应该是为了向亲近汉文化的元仁宗展示汉人皇室的居行方式的特点，进而希望能够对他采用汉法产生影响。这一点可以看作是汉人文士在当时的政治境遇下借机向元代统治者进行汉化熏陶的一种策略；而当元仁宗看到此类画作所描绘的内容后表示出肯定和赞赏，无疑也反映出了他对画中内容的兴趣。甚至我们可以肯定地说，对于自幼就接受汉文化教育的元仁宗而言，界画中所表现的那些龙舟、楼阁等汉式物象内容不但是他感兴趣的对象，而且也是他乐于让人用图像表现并对外展示的对象。关于这一点，我们可以从王振鹏反复描绘龙舟图，以及他与何澄、李士行等人于仁宗即位前及在位期间向他进献《大安阁图》、《姑苏台图》、《阿房宫图》、《昆明池图》以及《大明宫图》等汉式宫苑界画，并且皆获得了赞赏这些事实中得到印证。

① 陈韵如：《"界画"在宋元时期的转折》，台湾大学：《美术史研究集刊》第26期（2009年），第157页。

　　以仁宗为代表的元代皇帝之所以如此热衷于让人表现汉式宫苑、舟船，某种程度上还应该与元代造船业的发展有关。对于兴起于北方草原上的蒙古铁骑而言，乘船水战无疑是一种巨大的挑战。虽然早在窝阔台掌权的时候，蒙古人就汲取金人疏于水战的教训，建立了拥有数千艘战船的水军，但是到了后来忽必烈全面攻打南宋的时候，面对南宋强大的水军力量，他们还是需要继续建造大量的战船、招募并训练精于水战的水兵。例如，在南下伐宋的过程中，为了攻下汉水沿岸的重要战略要地襄阳，蒙古军队必须取得水上控制权以阻止对方的物资补给和军力增援。仅在1269年4月到1270年4月这一年间，忽必烈就曾向该地区派出过近十万名官兵和五千艘战船，但是即便如此，从1268年开始，襄阳之战前后还是持续了近五年之久，直至1273年南宋守军被迫投降为止。① 在此期间，忽必烈的军队到底需要建造多少战船，我们现在已经无法估计。攻下南宋统一中国后，元朝统治者又开始规划跨海作战以征服日本、爪哇以及安南等国，同时为了开展海上贸易也需要大量海船，于是在扬州、平滦、广州、泉州等地都建立了造船基地，大举造船。一时间，元朝政府对船只的需求量极大地促进了造船业的发展，于是近于逼真效果的界画船舶图以及各种船样模型就被充当造船的"效果图"或模本派上了新的用场。擅长界画的画家往往也被委以与造船业或航运业有关的职务，例如王振鹏后来就官居漕运千户，总海运于江阴、常熟之间，何澄也曾负责掌管过筑城之事。②联系到当年忽必烈造船灭宋的成就，所以界画船舶图对于元

　　① 〔德〕傅海波、〔英〕崔瑞德编：《剑桥中国辽西夏金元史》，第442—445页。
　　② 参阅余辉：《认知王振朋、林一清及元代宫廷界画》，载范景中、曹意强编：《美术史与观念史》，第87页。

代的皇帝而言,不仅具有图鉴的作用,而且亦有追思先辈英勇壮举
之功效。这一点,我们可以皇庆元年(1312 年)二月程钜夫为何澄
界画《昆明池》所作跋文为例。程钜夫在跋文中记述了自己当年在
世祖朝兼秘书少监时,秘书监扎马剌丁曾出示中统年间用于水战
之船样,"长尺有咫,竟平江南,一天下",并在诗文中表达了他对昔
日世祖南下伐宋时"刳木为舟"壮举的赞美:"江汉功成指顾间,中
天垂裳开八极","世祖规模宏远矣"。① 程钜夫的诗文是在仁宗的
授意下所作,很明显也代表了仁宗的意思。另一方面,笔者认为以
仁宗为代表的元代皇帝热衷于让人表现汉式宫苑、舟船还有一个
重要的原因,那就是为了得到广大的中原汉人的政治认同,他们必
须显示自己作为中原皇帝的身份特征,而不仅仅是蒙古人的大汗。
关于这一点,我们还可以从元代的都城建设等一系列汉法举措中
得到进一步的论证。

第二节 汉式宫苑系列画作与元代都城的建造

一、元代汉式宫苑系列界画的创作

界画在元代中后期兴盛一时,内容除了描绘龙舟竞渡之外,自
然还是以刻画宫苑楼阁等建筑为主。这也是中国传统界画乐于表
现的主要内容。根据元界画表现的建筑对象,我们可以将其大

① 程钜夫:《程钜夫集》卷九《题何澄界画三首·昆明池》,第 101 页。

致分为两种类型,一种是托名历史上曾经有过的建筑或以臆想的建筑作为对象,例如,皇庆元年(1312年),何澄向仁宗进献的界画《姑苏台》《阿房宫》《昆明池》三图,元代后期界画家李容瑾的《汉苑图》(图35,台北故宫博物院藏)、夏永的《滕王阁图》与《岳阳楼图》等系列画作(图36至图39)①,以及元代佚名画家的界画《建章宫图》(图40,台北故宫博物院藏)、《广寒宫图》(上海博物馆藏)、《江天楼阁图》(图41,台北故宫博物院藏)、《江山楼阁图轴》(图42,北京故宫博物院藏)、《明皇避暑宫图》(图43,日本大阪市立美术馆藏)②等皆属此类;另一种则是以元代新建的宫殿建筑作为直接描绘的对象,例如,延祐年间(1314—1320年)王振鹏所画的《大明宫图》《大安阁图》《东凉亭图》等都是直接以当时的元代宫廷建筑为表现对象,至正初元(1341年),赵雍奉旨作《便殿台阁图》便是"采绘新作便殿台阁"③。

无论是托名历史上之建筑还是以臆想的建筑作为表现的对象,

① 据不完全统计,夏永流传至今的界画作品约有十一件,其中尤以表现岳阳楼或滕王阁内容者居多,如上海博物馆藏《滕王阁图页》,美国波士顿美术馆藏《滕王阁图页》,弗利尔美术馆藏《滕王阁图页》、《岳阳楼图页》,云南省博物馆藏《滕王阁图册》、《岳阳楼图册》,台北故宫博物院藏《岳阳楼扇面》,北京故宫博物院藏《岳阳楼图册》(共两件,一方形一圆形)等。参阅魏冬:《夏永及其界画》,《故宫博物院院刊》1984年第4期。另据美国学者谢柏柯研究,夏永之《滕王阁图》与《岳阳楼图》系列界画多以有限的范本作为模块而创造出的一系列不断变化的作品,其中可能有根据历史上的真实建筑进行描绘的作品,也有可能是画家臆想的造型。见谢柏柯:《一去百斜:复制、变化,及中国界画研究中的若干基本问题》,上海博物馆编:《千年丹青:细读中日藏唐宋元绘画珍品》,北京大学出版社2010年版,第140—143页。

② 此图原来传为五代画家郭忠恕所绘,目前被有关专家定为元代作品。参见谢柏柯:《一去百斜:复制、变化,及中国界画研究中的若干基本问题》,上海博物馆编:《千年丹青:细读中日藏唐宋元绘画珍品》,第145—147页。

③ 刘仁本:《赵仲穆丹青界画记》,《羽庭集》卷六,参见陈高华:《元代画家史料汇编》,第285页。

图35 李容瑾《汉苑图》 台北故宫博物院藏

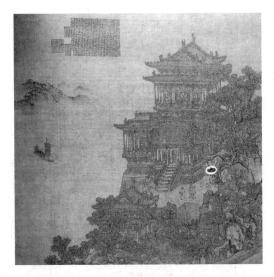

图36 夏永《滕王阁图》 上海博物馆藏

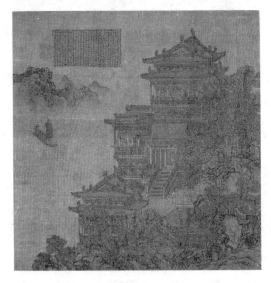

图37 夏永《滕王阁图》 美国波士顿美术馆藏

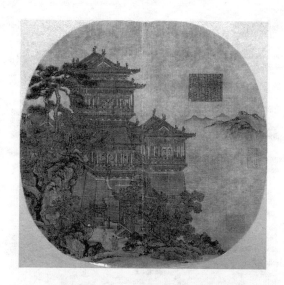

图38　夏永《岳阳楼图》(扇页)　北京故宫博物院藏

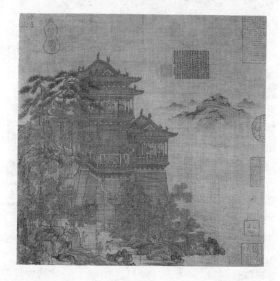

图39　夏永《岳阳楼图》　美国弗利尔美术馆藏

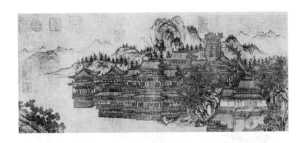

图 40　佚名《建章宫图》　台北故宫博物院藏

图 41　佚名《江天楼阁图》（局部）　台北故宫博物院藏

图42 佚名《江山楼阁图》 北京故宫博物院藏

图43　佚名《明皇避暑宫图》　日本大阪市立美术馆藏

或是以元代新建的宫殿建筑作为描绘的对象，我们可以发现元代界画中所出现的宫苑殿阁皆为汉式建筑。且画史资料显示，元代有多位画家皆因向皇帝进献这种表现汉式建筑的界画而得到嘉赏和授官。如前文所述，皇庆元年（1312 年），年届九十的老臣何澄向仁宗进献界画《姑苏台》、《阿房宫》、《昆明池》三图，得授从三品的中奉大夫及从二品的昭文馆大学士之职。王振鹏更是因先后向仁宗进献《龙舟竞渡图》、《大明宫图》和《大安阁图》等汉式宫苑界画而得官进爵。此外，虽然赵孟頫、李衎二人都是以位居从一品的显赫官位致仕，但是赵孟頫的儿子赵雍和李衎的儿子李士行在仕途上的发展却也是多得益于各自为皇帝绘制表现汉式建筑的界画。尤其是李士行，早期因无缘仕途只好入山学佛，后来还是借机向元仁宗进献了自己所画的界画《大明宫图》后才得到授官，并一下子就得到了五品官职，①由此可见元代统治者对画家所献界画的重视和喜爱。这里值得注意的是，元代的统治者是蒙古人而非汉人，且在元代的都城大都和上都的宫苑中亦不乏有一些具有漠北与西域其他民族风格的建筑，②但是为什么在元代内廷收藏的界画里只出现有汉式建筑，而其他民族风格的建筑却不见踪影，并且进献这种表现汉式建筑的界画还会得到统治者的喜爱？由此可见，与其说元代统治者喜爱当时的界画是出于单纯的审美喜好，不如说他们对画中所表现的汉式宫苑的内容更有兴趣。

① 苏天爵：《李遵道墓志铭》，《滋溪文稿》卷十九，第 314 页。
② 王朝闻等编：《中国美术史·元代卷》，齐鲁书社、明天出版社 2000 年版，第 216 页。

此外还有一点值得注意的是,与本来擅长画人物及动物草虫的王振鹏却选择进献界画谋官一样,何澄、李士行、赵雍等人也都是在其他绘画题材方面有所擅长,但在献画谋官时却都选择了绘制界画。例如,《元史·岳柱传》中就记载有岳柱年少时曾指出何澄画《陶母剪发图》中陶母用金钏剪发之误的故事①,由此可知何澄原来是画人物画的。另据《图绘宝鉴》所载"何大夫,工画人马。虞集诗云:'国朝画手何大夫,亲临伯时阅马图'"②,及《绘事备考》中所载"何大夫,逸其名,工画人物,为虞集所称许"③,还有其他画史资料的记载,亦可知何澄本来也是以画人马擅长。这一点,我们从何澄存世作品《归庄图》(吉林省博物馆藏,图44)中的山水画技法造诣以及画中对众多人物的精彩描绘可见一斑。李士行则是以画竹木、山水擅长的文人画家,尤其是以画枯木竹石为世人称道(图45)。《图绘宝鉴》记载他"画竹石得家学,而妙过之,尤善山水"。④ 赵雍更是继承家学,在人物、鞍马、花鸟、山水、界画等诸多方面样样精通,尤其是在鞍马画和山水画方面最为出色,《图绘宝鉴》称他"画山水师董源,尤善人马,书、篆俱精妙"。⑤ 这些本来在人物、鞍马或山水、竹石等绘画题材方面有所擅长的画家,偏偏都选择了绘制表现汉式宫苑的界画进献并受宠得官,这一现象说明,献画者对皇帝的喜好应该都是非常了解的。而以仁宗为代表的元

① 宋濂等:《元史》卷一百三十《阿鲁浑萨里附岳柱传》,第3178页。
② 夏文彦:《图绘宝鉴》卷五,见《中国书画全书》第二册,第889页。
③ 王毓贤:《绘事备考》卷七,见《中国书画全书》第八册,第685页。
④ 夏文彦:《图绘宝鉴》卷五,见《中国书画全书》第二册,第885页。
⑤ 同上。

图44 何澄《归庄图》 吉林省博物馆藏

代皇帝之所以喜爱这种以表现汉式宫苑为题材的界画,笔者认为他们想必是为了能够得到广大中原汉人的政治认同,为了显示自己作为中原皇帝的身份特征。因为只要研究一下元代都城的建造过程及其宫廷建筑的特点,我们就会发现,从建都选址到宫殿的建设,很多地方都体现了元代统治者要刻意成为中原"皇帝"的政治意图。

二、元代都城与汉式宫殿的建造

崛起于漠北草原上的蒙古部族因其游牧民族的特点,早些时候习惯于四处迁徙而不喜定居。所以,在成吉思汗执政的二十多年里,他依靠自己的"四大斡耳朵"作为行宫,忙于四处征战,并无建都之大计。直到元太宗七年(1235年),窝阔台才开始在位于漠

图45　李士行《竹石图》　辽宁省博物馆藏

北草原腹地的哈剌和林着手建设都城,①是为蒙元帝国第一个固定的统治中心。但是,当早就已经"思大有为于天下"②的忽必烈即位后,他不仅要作为蒙古帝国的大汗,更要成为包括广大的中原汉地臣民在内的中国正统王朝的皇帝。而将来统一南方的宋地后,元朝将成为地域辽阔、民族众多的大帝国,以此观之,很显然,哈剌和林将无法满足新统治形势下对都城的全面需要。如果依旧在漠北建都,必然还会被人们看作草原帝国,很难赢得广大的中原汉人的认同和支持,对中原汉地的控制和管理也很难顺利进行。于是,忽必烈在开始即位时便选择了位于漠北草原与中原汉地交界处不远的开平(今内蒙古正蓝旗东闪电河北岸)作为自己政权的都城所在地,中统四年(1263年)五月又下诏"升开平府为上都"③,希望据此能够兼顾管理漠北草原与中原汉地两者的事务。但是,上都毕竟还是位于北方的草原之地,不仅在交通运输及物资供应等方面存在诸多不便,更主要的是此处对于中原汉地来说还是有点偏远,很难得到汉人儒士的普遍认同和支持,不利于将来统一"天下"后对全国的统治。所以,自中统元年(1260年)忽必烈在开平宣布即位后,就不断有人向他建议最好能够将都城建在燕京(今北京)。例如,当时深得忽必烈信任和器重的汉人儒臣郝经就曾指出建都开平固然胜过之前建都和林,但是还是不如将都城建在燕京更好,

①　宋濂等《元史》卷二《太宗本纪》载:"七年乙未春,城和林,作万安宫"(第34页)。
②　宋濂等:《元史》卷四《世祖本纪一》,第57页。
③　宋濂等:《元史》卷五《世祖本纪二》,第92页。

因为"燕都东控辽碣,西连三晋,背负关岭,瞰临河朔,南面以莅天下"①。加上早在忽必烈居潜邸时,就有人曾建议忽必烈:"幽燕之地,龙蟠虎踞,形势雄伟,南控江淮,北连朔漠。且天子必居中以受四方朝觐。大王果欲经营天下,驻跸之所,非燕不可。"②忽必烈也一直没有忘记这一建议。经过慎重考量,至元元年(1264年)八月,忽必烈正式颁布了《建国都诏》,改燕京为中都,③并于至元四年(1267年),命令刘秉忠"于燕京东北隅辨方位,设邦建国,以为天下本"。④至元九年(1272年)二月,进一步改中都为大都⑤。从此,有元一代便以大都为正都,上都为陪都,实行两都岁时巡幸制度。

作为一个王朝的政治中心,都城的营建体现着一个王朝的仪文制度。元上都和大都的建造都是主要由精通儒学和佛教的著名汉人儒士刘秉忠负责。他与阿拉伯人建筑师也黑迭儿⑥在对大都的总体设计上基本遵循了中国传统的儒家经典《周礼·考工记》中"匠人营国"的都城规划原则和《周易》中象天法地、阴阳八卦的思想内涵。方正而又左右对称的城市布局,以及将皇城安置于中轴线上,这些都遵循了中原王朝都城的标准。包括皇帝及后、妃的住

① 郝经:《便宜新政》,《陵川集》卷三十二,见李修生主编:《全元文》第4册,江苏古籍出版社1999年版,第92—93页。
② 宋濂等:《元史》卷一百一十九《木华黎传》,第2942页。
③ 忽必烈:《建国都诏》,见李修生主编:《全元文》第3册,江苏古籍出版社1999年版,第293页;另见宋濂等:《元史》卷五《世祖本纪二》,第99页。
④ 熊梦祥:《析津志辑佚·朝堂公宇》,北京古籍出版社,2001年版,第8页。
⑤ 宋濂等:《元史》卷七《世祖本纪四》,第140页。
⑥ 有关也黑迭儿参与建造大都之研究,参阅陈垣:《元西域人华化考》卷五《西域人之中国建筑》,上海古籍出版社2000年版,第98—101页。

所、接见外国使者的大殿、宿卫及宫中百执事臣的居所,以及宫苑中湖、花园和桥等紫禁城中所有的建筑法式,也都非常明显地要和典型的中原王朝的皇家宫殿追求一致。①以大都宫城内的主要建筑大明殿为例,该建筑就是非常典型的中国传统的木结构建筑。②很显然,元代都城的建造者们希望能够把大都营建成为典型的中原王朝传统上的汉式的首都。这种效仿中原王朝的都城建造汉式宫苑的做法自然透露出了元代政权的政策导向。无怪乎当时会有西北藩王遣使入朝,质问忽必烈:"本朝旧俗与汉法异,今留汉地,建都邑城郭,仪文制度,遵用汉法,其故何如?"③

为什么元代统治者在建造都城宫殿时舍弃了原先他们在朔漠时习惯居住的庐帐而采用汉式宫阙,甚至不惜因此而招致一些蒙古贵族的质疑,这一点也颇值得我们思考。著名学者陈垣先生曾认为,元代此举是因为"元人自知庐帐之陋,不如汉家宫阙之美……亦元人自审除武力外,文明程度不及汉人,故不惜舍庐帐而用宫阙。也黑迭儿深知其意,故采中国制度,而行以威加海内之规模,夫如是庶可慑服中国人,而不虞其窃笑也"。④ 这一理由颇值得商榷。如果仅仅将此看作是元代统治者出于文化自卑心理为了避免招致汉人窃笑其庐帐之陋的话,为何他们不担心自己的民族服装以及与汉人迥异的发式也会遭到窃笑?况且他们完全可以通过改造和装饰将自己的庐帐变得非常豪华。事实恰恰相反,我们从

① 参见欧阳玄:《圭斋集》卷九《马合马沙碑》,四部丛刊集部,民国上海涵芬楼据明成化刊本影印本;另见王朝闻等编:《中国美术史·元代卷》,第218—220页。

② 陶宗仪:《南村辍耕录》卷二十一《宫阙制度》,第251页。

③ 宋濂等:《元史》卷一百二十五《高智耀传》,第3073页。

④ 陈垣:《元西域人华化考》卷五《西域人之中国建筑》,第99—100页。

保留下来的元代御容和元代实行的二元民族政策等很多方面，都可以看到他们在某些蒙古游牧民族的传统文化及旧俗上甚至要有意拉开与汉人之间的距离，以此彰显其民族特性。此外，对于东征西伐并与西方人有着广泛接触的蒙古统治者来说，他们应该也见过世界各地其他样式的建筑，同时归顺到他们身边的也不乏一些西域的建筑师，那么为什么他们没有选择欧式或伊斯兰样式，或者是其他样式之建筑？事实上，在皇家宫殿的营建上对于是否保留蒙古人的"斡耳朵"（宫帐），还是采用汉式宫阙，或是采用其他地区的建筑样式，这实质上关系到元代政治制度的选择方向。所以，元代统治者在对待建造都城宫殿这样一件非常重要的国事上面，绝对不会只是因为文化自卑或审美认知的原因这么简单。笔者认为，他们这么做应该还是出于自己政权统治的需要。

经过研究，笔者认为元代统治者在建造都城宫殿时之所以舍弃庐帐而采用"汉家宫阙"主要有以下几种原因：

首先，不可否认这是元世祖忽必烈在受到汉人定居文化的影响下吸取汉文化的优越性的结果。对于已经攻占了中国北方大部分地区的元代政权来说，挥师南下一统中原只是迟早的问题。而对于统治中原来说，自然需要一套统治中原的方法，此即忽必烈所要采用的"以汉法治汉地"的政策。相对于以前蒙古人四处攻城略地后得其财物而弃之不顾的情形，忽必烈看到了中原汉地农业定居文化的优越性，他需要在自己已经占领的地区实行定居定点管理的方法。所以他要吸收汉人及金人建都定鼎的经验，做一位定居中原的皇帝，而不必再如之前的蒙古大汗那样住着宫帐，随时准备四处迁移。既是定居，砖木材质的宫殿建筑自然要比布幔材质的庐帐更为坚固和牢靠，于是舍庐帐而取汉家宫阙也是合理的事情。

其次，元代统治者受汉文化中"非壮丽无以重威"①这一皇家宫阙建筑美学标准的影响，认为"建都定鼎，树阙营宫，以为非巨丽无以显尊严，非雄壮无以威天下"②，"属以大业甫定，国势方张，宫室城邑，非巨丽宏深无以雄视八表"③。汉式宫阙自然要比蒙古人的庐帐雄壮高大许多，因此这也是元代建都要采用汉式宫阙的一个原因。

然而，吸收汉文化、采用汉法对于一个政权而言不仅是管理上的问题，更是一个政治上的问题。从这个角度看，元代统治者在建造都城宫殿时绝大部分的主体建筑都采用汉式宫阙风格，主要是为了在政治上缩小他们作为中原的皇帝与过去中原历代皇帝之间的差异，从而彰显出他们作为一代中原王朝正统皇帝的身份特征。这也是笔者认为的元代宫廷建筑采用汉式宫阙的一个最为主要的原因。关于这一点，我们可以进一步结合元代宫廷建筑中的一些内部的装饰细节予以佐证。例如，元人陶宗仪就记载了大都宫殿在内部装修上的一些特色："至冬月，大殿则黄狐皮壁幛，黑貂褥。香阁则银鼠皮壁幛，黑貂暖帐"④，凡是殿内有木结构的柱子，都要用织物进行装饰。这种在宫殿的墙上挂上皮毛、毡毯、丝织品等游牧民族传统的室内装饰手法，很显然应该与蒙古民族的生活习俗有关。上述资料表明，元代统治者虽然身居大都或上都的汉式宫

① 司马迁：《史记》卷八《高祖本纪》"萧丞相营作未央宫"，景印文渊阁四库全书（史部·正史类）。

② 佚名：《圣旨特建释迦舍利灵通之塔碑文》，见宿白：《元大都〈圣旨特建释迦舍利灵通之塔碑文〉校注》，《考古》1963年第1期。

③ 欧阳玄：《圭斋集》卷九《马合马沙碑》，四部丛刊集部，民国上海涵芬楼据明成化刊本影印本。

④ 陶宗仪：《南村辍耕录》卷二十一《宫阙制度》，第251页。

殿,但他们依然固守着自己的草原生活习俗。此外,据《元史新编》记载:

> 元代宫殿之外,别有帐殿,名斡耳朵。金碧辉煌,层层结构,棕毳与锦绣相错,高敞怅幪,可庇千人,每帐殿所费巨万。……每新君立,复别置帐殿,帝帝皆然,其糜费更在宫室之上。宫殿可百年轮换,而帐殿则屡朝屡易也①。

由此亦可见得,元代统治者热衷居住游牧民族传统帐殿的要远远多于居住汉式宫殿的。已故台湾蒙元史专家萧启庆先生曾经对此进行过较为详细的论述:

> 在帝国首都大都,蒙古人居住的方式也表明了他们在固守草原习俗。毫无疑问,大都作为一座帝国都城采取了汉式建筑模式,但是直到 14 世纪,一些蒙古统治者与皇室成员依然愿意住在市区皇家花园里搭起的帐篷中,不肯住进宫殿,这个事实很能说明问题。忽必烈曾下令将蒙古草原的草坯运来移植到皇家花园,而帐篷就搭在这些移植过来的草地上。其中有一个花园中的毡帐十分高大宏伟,而宫殿内的墙上还有一些是兽皮布置。帝国另一都城上都,在大都完工以后主要用来作为皇室成员打猎消遣的场所。所有这些有关餐桌举止、典礼仪式、住

① 魏源:《元史新编》卷七十八《礼志·陵寝》,续修四库全书(史部·别史类),1936 年上海书局铅印清光绪三十一年邵阳魏氏慎微堂刻本,第 269 页。

房搭帐，以及打猎的细节，都说明在很大程度上皇室对于模仿汉人生活方式并不热忱，他们对汉族文化也没有太大的兴趣。①

既然元代的皇室成员很多人并不习惯于居住在汉式宫殿里，并且念念不忘原来的草原习俗，那么他们为什么还要模仿中原王朝建造汉式宫苑？合理的解释只能是他们为了自己政权统治的需要，为了显示自己作为中原皇帝的威严，更为了能够得到广大汉人的政治认同，而不得不采取的一种"修辞"策略。

三、元代界画中的元代宫殿

在元代的界画中，有一类是以元代新建的宫殿建筑作为直接的表现对象，其中可以仁宗朝皇庆、延祐年间（1312—1320 年）王振鹏所画之《大明宫图》、《大安阁图》为代表。根据史料记载，如至元十七年（1280 年），世祖"诏赐第于大明宫之左"②，大德十年（1306 年），"辽王脱脱入朝，从者执兵入大明宫，铁哥劾止之"③，皇庆元年（1312 年）三月，仁宗"敕简汰大明宫、兴圣宫宿卫"④等，可知"大明宫"应该为元代一新建宫殿。另据元人张翥诗《十一月六

①　〔德〕傅海波、〔英〕崔瑞德编：《剑桥中国辽西夏金元史》，第 611—612 页。其中涉及的一些内容可参阅《马可波罗游记》第一卷，第 74—75 页。
②　宋濂等：《元史》卷一百二十五《铁哥传》，第 3075 页。
③　同上书，第 3077 页。
④　宋濂等：《元史》卷二十四《仁宗本纪一》，第 551 页。

日大明殿贺清祀礼成》中"大明宫殿彩云间"①句,以及张雨诗《元日雪霁早朝大明宫和辛良史省郎廿二韵(并序)》②,可知"大明宫"有时又被称为"大明殿"。大明殿位于元大都城内。根据陶宗仪在《南村辍耕录》中之记载:

> 大明殿,乃登极、正旦、寿节、会朝之正衙也,十一间,东西二百尺,深一百二十尺,高九十尺。柱廊七间,深二百四十尺,广四十四尺,高五十尺。寝室五间,东西夹六间,后连香阁三间,东西一百四十尺,深五十尺,高七十尺。青石花础,白玉石圆坞,文石甃地,上籍重裀,丹楹金饰,龙绕其上。四面朱琐窗,藻井间金绘,饰燕石,重陛朱阑,涂金铜飞雕冒。中设七宝云龙御榻,白盖金缕褥,并设后位。③

可知大明殿并非只是一座单独的殿堂,而是与周围的柱廊、寝室、东西夹房、香阁等建筑物连在一起共同构成的一座结构复杂的皇家宫苑,或许正是因为如此,大明殿通常又被称为大明宫。众所周知,"大明宫"原为中国历史上封建王朝最为强盛的唐代时期的政治中心,也是当时世界上面积最大并且最为壮丽辉煌的宫殿建筑群。元代统治者在大都建造宫殿亦名之曰大明宫,从中或许也表明了他们希望自己的政权不仅能够成为承接中原唐、宋王朝的

① 张翥:《蜕庵集》卷五《十一月六日大明殿贺清祀礼成》,景印文渊阁四库全书(集部・别集类)。
② 张雨:《句曲外史集》卷上,景印文渊阁四库全书(集部・别集类)。
③ 陶宗仪:《南村辍耕录》卷二十一《宫阙制度》,第251页。

正统政权,而且也能够重现大唐盛世。

作为元代朝廷之正衙,大明宫(殿)是元代皇帝登极、册封、正旦、寿节、朝会以及接见外国使臣等重要活动之场所。例如,至大四年(1311年)三月庚寅,仁宗"于大都大明殿即皇帝位"①;延祐七年(1320年)三月庚寅,英宗"即皇帝位于大明殿"②;致和元年(1328年)九月壬申,文宗"即位于大明殿,受诸王、百官朝贺"③;延祐七年(1320年)十二月丙辰,英宗"以太皇太后加号礼成,御大明殿受朝贺"④;至治元年(1321年)三月丁丑,英宗"御大明殿,受缅国使者朝贡"⑤;泰定元年(1324年)三月丙午,泰定帝"御大明殿,册巴拜哈斯氏为皇后,皇子喇实晋巴为皇太子"⑥……正因为大明宫(殿)在元代政权活动中有如此重要的地位,所以大明宫常常被元代诗人视为朝廷或皇宫之代称,例如,"今日朝廷用贤急,早闻催赴大明宫"⑦,"奏名黄阁老,承诏大明宫"⑧,"喜睹承平新气象,三朝合侍大明宫"⑨。

描绘这样一座代表着元代政权的汉式宫殿,不仅是为了表现

① 宋濂等:《元史》卷二十四《仁宗本纪一》,第540页。
② 宋濂等:《元史》卷二十七《英宗本纪一》,第600页。
③ 宋濂等:《元史》卷三十二《文宗本纪一》,第709页。
④ 宋濂等:《元史》卷二十七《英宗本纪一》,第607页。
⑤ 同上书,第611页。
⑥ 宋濂等:《元史》卷二十九《泰定帝本纪一》,第645页。
⑦ 蒲道源:《闲居丛稿》卷四《察司陈知事》,景印文渊阁四库全书(集部·别集类)。
⑧ 杨载:《杨仲弘集》卷四《赠班彦功》,景印文渊阁四库全书(集部·别集类)。
⑨ 李孝光:《五峰集》卷十《元日陪赵相国家宴》,景印文渊阁四库全书(集部·别集类)。

该建筑的形式美感,更是为了赞颂该建筑本身所象征的权力和威望,同时也有助于体现元代政权中所代表的中原传统皇家文化的意涵。所以,不仅王振鹏因画过《大明宫图》得到了仁宗的恩遇,李士行也因根据同样的建筑对象画过一件《大明宫图》而得到了仁宗皇帝的嘉赏。①二人所画的两件《大明宫图》可能已无从得见,②不过依据虞集的表述,王振鹏的画应该是对大明宫进行了细致入微的写实描绘,真实地表现了元代大都宫殿中这一典型的汉式宫殿的样貌,并且"世称为绝"③。

除了描绘大明宫,王振鹏还画过与大明宫同样题材的另一件界画《大安阁图》,此图更是"甚称上意"④。虞集《跋大安阁图》记

① 苏天爵:《李遵道墓志铭》,《滋溪文稿》卷十九,第 314 页。

② 在美国纽约大都会艺术博物馆里收藏有一幅署款王振鹏的《大明宫图》卷,该图卷纸本,纵 31.1 厘米,横 683.3 厘米,卷首款书"皇庆元年岁在壬子孤云处士王振鹏",下钤"孤云"印一枚。笔者尚未能够亲睹原迹,仅凭图片来看(图版见〔美〕翁万戈编:《美国顾洛阜藏中国历代书画名迹精选》,上海人民美术出版社 2009 年版,第 156—175 页),该图虽构图复杂,内容繁复,楼台亭阁众多,但相较王振鹏的其他传世界画名迹,则显得繁密有余而精细不足,尤其是在对建筑物的斗拱、檐庑等细节的刻画上更为明显。甚至与元代夏永、李容瑾等界画家的作品相比,夏、李等人作品的绘画技巧都要远胜此卷。另外,对于《大明宫图》这样一件在当时就已经"世称为绝"的作品,作为元内府的藏品,按理说应该会钤有元文宗等人的"天历之宝"或"奎章阁宝"等宫廷收藏印,但是笔者从图片上未能看到上述巨印。在卷首右上边上有半方朱文印,内容为"图书"二字,该印与鲁国大长公主的"皇姊图书"大小较接近,可能是故意仿之,但明显有异。卷首及卷尾处另有大小印迹十四方,但由于图片不是很清楚,待考。此外,如果该画为王振鹏真迹的话,从元代宫廷流传至今应该会有明清时期的著录线索,但是笔者查阅相关文献未见记载。美籍华人翁万戈先生在编写《美国顾洛阜藏中国历代书画名迹精选》一书时,亦将该卷列为无名氏的托名之作。所以,鉴于上述理由,笔者在此将之列为王振鹏的画作予以讨论。

③ 虞集:《道园学古录》卷十九《王知州墓志铭》,见陈高华:《元代画家史料汇编》,第 420 页。

④ 虞集:《道园学古录》卷十《跋〈大安阁图〉》,见陈高华:《元代画家史料汇编》,第 420 页。

载道：

> 世祖皇帝在藩，以开平为分地，即为城郭宫室，取故宋熙春阁材于汴，稍损益之以为此阁，名曰"大安"。既登大宝，以开平为上都，宫城之内，不作正衙，此阁巍然遂为前殿矣。规制尊稳秀杰，后世诚无以加也。王振鹏受知仁宗皇帝，其精艺名世，非一时侥幸之伦。此图当时甚称上意。观其位置经营之意，宁无堂构之讽乎？止以艺言，则不足尽振鹏之惓惓矣。①

据此可知，大安阁是由宋、金故都汴梁（今河南开封）之熙春阁，经过忽必烈命人拆迁至千里之外的上都，稍加损益后建造而成，以此作为上都宫殿之前殿，并替代正衙。大安阁基本上就是依据熙春阁的规模和材料进行的复建，所以，根据史料上对熙春阁的记载，我们即可大体上知道大安阁的建筑规模及特点。金人刘祁《归潜志》记载道：

> 正大末，北兵入河南，京城作防守计，宫尽毁之。其楼亭材大者，则为楼橹用；其湖石，皆凿为炮矣。迄今皆废区坏址，荒芜所存者，独熙春一阁耳。盖其阁皆杪木壁饰，上下无土泥，虽欲毁之，不能。世岂复有此良匠也。②

① 虞集：《跋大安阁图》，见李修生主编：《全元文》第26册，第289页；另见虞集：《虞集全集》，天津古籍出版社2007年版，第406页。
② 刘祁：《归潜志》卷七，中华书局1983年版，第69页。

据此可知熙春阁"皆柗木壁饰,上下无土泥",是一座特别坚固的全木结构的建筑物。另据王恽《熙春阁遗制记》记载,金代灭亡后,汴京城内绝大多数的宫殿都遭到了巨大的毁坏,"故苑芜没,惟熙春一阁岿然独存"①。熙春阁"构高二百二十有二尺,广四十六步有奇,从则如之。虽四隅阙角,其方数行余于中,下断鳌为柱者,五十有二。居中阁位与东西耳构九楹。中为楹者五,每楹尺二十有四,其耳为楹者各二,共长七丈有二尺。上下作五檐覆压。其檐长二丈五尺,所以蔽云日月而却风雨也。阁位与平座叠层为四,每层以古座通籍,实为阁位者三,穿明度暗而上,其为梯道凡五折焉"②。全阁"飞翔突起于青霄而矗上","有瑰伟特绝之称",更使观者有"神营鬼构,洞心骇目"之叹也。③

虞集在《跋大安阁图》中所记的"大安阁"为元世祖忽必烈当年在开平为藩王时取熙春阁建材所建的说法不完全正确。事实上,大安阁是忽必烈即位后所建。他要在上都建造宫殿,乃于至元三年(1266年)命人将熙春阁拆解并将材料经由水道和陆路悉数运往上都。④同年十二月,方"建大安阁于上都"⑤。

上都城也是由刘秉忠负责设计建造的,同样体现了汉族传统的城市布局观念。作为上都宫殿之正衙,大安阁是一座非常重要的汉式建筑,不仅忽必烈经常在此举行临朝、议政、接见臣下等重

① 王恽:《熙春阁遗制记》,《秋涧先生大全文集》卷三十八,见李修生主编:《全元文》第6册,江苏古籍出版社1998年版,第91页。

② 同上。

③ 同上书,第91—92页。

④ 王恽:《总管陈公去思碑铭》,《秋涧先生大全文集》卷五三,四部丛刊集部,民国上海涵芬楼景印江南图书馆藏明弘治翻元本。

⑤ 宋濂等:《元史》卷六《世祖本纪三》,第113页。

要仪式,而且元代历史上也有多位皇帝的即位大典选择在这里举行。例如,至元三十一年(1294 年)四月甲午,成宗"即皇帝位,受诸王宗亲、文武百官朝于大安阁"①,大德十一年(1307 年)五月甲申,武宗"皇帝即位于上都,受诸王文武百官朝于大安阁"②,天历二年(1329 年)八月己亥,文宗"复即位于上都大安阁"③。除了即位大典,像至元十三年(1276 年)伯颜率军攻占临安后押解南宋幼主至上都,"世祖御大安阁受朝降"④,这种象征着统一"天下"的大事,也在大安阁举行。所以,在许多元代诗人的笔下,常常将这座雄伟瑰丽的建筑视为上都的象征,如"大安御阁势岩亭,华阙中天壮上京"⑤,"大安阁是延春阁,峻宇雕墙古有之"⑥。王振鹏刻意选择此阁作为描绘对象并上呈仁宗,不仅借此巧妙地宣扬了元世祖的历史功绩,而且更是通过描绘这一壮丽雄伟的汉式建筑,用界画的形式再次表现了元代统治者作为中原的皇帝所拥有的宫殿的样貌,借之展示了元代统治者作为中原皇帝的身份特征。

界画可以通过毫分缕析、细致入微的描绘,较为真实地勾画出建筑的实态。但是在大多数情况下,界画创作的目的并非只是要表现建筑本身的形式美感,而是如汤垕所言,好的界画要有巧思妙

① 宋濂等:《元史》卷十八《成宗本纪一》,第 381 页。

② 宋濂等:《元史》卷二十二《武宗本纪一》,第 478 页。

③ 宋濂等:《元史》卷三十三《文宗本纪二》,第 737 页。

④ 宋濂等:《元史》卷一百二十七《伯颜传》,第 3112 页。

⑤ 周伯琦:《近光集》卷一《次韵王师鲁待制史院题壁二首》,景印文渊阁四库全书(集部·别集类)。

⑥ 张昱:《辇下曲》,《可闲老人集》卷二,《景印文渊阁四库全书》(集部·别集类)。延春阁位于大明阁后,与大明殿皆为元大都之正衙。见陶宗仪:《南村辍耕录》卷二十一《宫阙制度》,第 250 页。

构，"笔墨规尺"要"运思于缣楮之上"①，从而能够表达出一定的思想内涵或文化寓意。在元代定都大都后，一些画家陆续以表现汉式宫苑的界画向元代统治者进呈，并纷纷受到了皇帝的嘉赏和恩遇，究其缘由，恐怕不仅是因为画家的技法高明和作品本身所表现的视觉美感深得元代统治者的赞赏，更主要的还是因为他们所献界画表现的汉式建筑的内容在当时正好迎合了元代统治者入主中原后为了彰显自己的"皇帝"身份的政治需要。同时，画家通过界画所隐含的各种政治寓意也往往是深得统治者嘉赏的缘由所在。例如，皇庆元年（1312年）何澄向仁宗进献了三幅界画，程钜夫为之题赞曰："澄独以姑苏台、阿房宫、昆明池，托物寓意，其庶几执艺以谏者欤！"②在这里，程钜夫就指出了何澄献画的用意是"托物寓意"和"执艺以谏"。正是得于画中蕴含之政治寓意，所以"上大异之，超赐官职。诏臣某为之诗，将藏之秘阁，示天下后世"。③ 同样，虞集在《跋大安阁图》中也指出了王振鹏所画的深刻寓意："观其位置经营之意，宁无堂构之讽乎？止以艺言，则不足尽振鹏之惓惓矣。"④王氏之画的妙处在于"经营之意"和"堂构之讽"，如果仅仅以绘画的技艺对此进行评论，我们又如何能够理解王振鹏的一片拳拳之心呢？

① 汤垕：《古今画鉴》，见中国书画全书编纂委员会编：《中国书画全书》第二册，第903页。

② 程矩夫：《雪楼集》卷九《题何澄界画三首》，见陈高华：《元代画家史料汇编》，第416页。

③ 同上。

④ 虞集：《跋大安阁图》，见李修生主编：《全元文》第26册，第289页；另见虞集：《虞集全集》，第406页。

第三节　图说农桑与元朝政府的重农政策

一、元朝政府的重农政策

身为游牧民族,刚刚征服汉地的蒙古人因对中原农耕社会的经济、文化、社会生活方式等缺乏了解,也没有管理经验,故基本上对汉地的农业生产无所谓治理。所以,正如《元史》中所记载:"太祖起朔方,其俗不待蚕而衣,不待耕而食,初无所事焉。"[①]甚至在元太祖时代早期的一场有关帝国政策总体方向的辩论中,就有宫中近臣别迭等人出于游牧民族对经济的考虑而提出"汉人无补于国,可悉空其人,以为牧地"[②]的极端建议。幸亏有精通汉文化的契丹人耶律楚材出面辩驳,通过列举农业经济在中原地区所能够发挥的巨大作用,才得以使这一甚是荒谬的建议没有成为现实。在耶律楚材随后的奏议及辅政下,很快也让成吉思汗看到了保留汉地的农业经济给自己带来的实际好处,从而为之后的蒙古人管理汉地积累了一定的经验。[③]但是,这种蒙古人在管理农业经济中积累起来的早期经验还只是停留在经济利益的层面上。直到忽必烈受蒙哥之命管理漠南汉地时,蒙古统治者才逐渐地真正意识到保留

① 宋濂等:《元史》卷九十三《食货志一·农桑》,第2354页。
② 宋濂等:《元史》卷一百四十六《耶律楚材传》,第3458页。
③ 同上。

并鼓励汉地的农业生产不仅是发展经济的事情,而且更是关乎自己将来的政权统治能否得到广大的汉地臣民的认同和支持的政治上的大事。

有资料显示,忽必烈的这种意识主要来自于他的母亲唆鲁和帖尼以及他的妻子察必对他的影响。以他的母亲为榜样,忽必烈试图通过鼓励农业生产以及宗教上的宽容政策以寻求与其治下的汉族臣民保持良好的关系。他的妻子察必也曾劝告忽必烈要防止蒙古家臣把他分地中的肥沃农田变成牛羊的牧场,她的理由是如果忽必烈放任这种转化,不仅会破坏汉地的农耕经济,而且还会疏远他的汉族臣民。①

忽必烈认识到了保护并发展农业经济对于巩固自己的政权统治所具有的举足轻重的地位,因此,他即位以后便把发展农业生产视为一项非常重要之工作。《元史·食货志》中记载道:"世祖即位之初,首诏天下,国以民为本,民以衣食为本,衣食以农桑为本。于是颁《农桑辑要》之书于民,俾民崇本抑末。"②为了保护并促进农业生产,忽必烈采取了一系列的重要措施。例如,他首先在中央和地方设立了管理农业的政府机构,并任命专职的劝农官,推行"劝农"政策;其次,他严令禁止毁农田为牧地,保护农业生产,限制抑良为奴,并把"户口增,田野辟"③作为考核地方官政绩的重要标准;此外,他还诏命各级官员招集逃亡,鼓励开荒屯田,兴修水利,并减免租税;另外,他还把编修农书、制定农桑之制作为组织、指导

① 参见〔德〕傅海波、〔英〕崔瑞德编:《剑桥中国辽西夏金元史》,第430页。
② 宋濂等:《元史》卷九十三《食货志一·农桑》,第2354页。
③ 宋濂等:《元史》卷八十二《选举志二》,第2038页。

农业生产的必要举措。①忽必烈之所以要采取上述一些重农利农的措施，并非因为他比成吉思汗等其他蒙元统治者更为心地善良，而是因为他认识到了保护和促进农业经济的发展，不仅比以前的屠杀掠夺政策更有利于社会的稳定并可以取得可靠的经济收入，而且通过显示自己对汉地农业经济的重视，也更能够向中原的汉人臣民彰显自己作为统治农业民族的皇帝的形象。正是因为忽必烈在农业生产上所持有的这种重视态度，所以到了若干年后，在编著《元史》的汉人作者眼中，忽必烈已经不同于辽、金等少数民族的帝王，而是"与古先帝王无异"②的汉族人的皇帝了。

在元世祖重农政策的基础上，其后的元代诸帝在农业政策上历代相承，式遵祖训，不乏重视农业、劝课农桑的举措。例如，据《元史》记载，成宗大德元年（1297 年）"罢妨农之役"；大德十一年（1307 年），"申扰农之禁，力田者有赏，游惰者有罚，纵畜牧损禾稼桑枣者，责其偿而后罪之。由是大德之治，几于至元"③。武宗至大二年（1309 年），淮西廉访司佥事苗好谦进献种莳之法，"武宗善而行之"④；至大三年（1310 年）十月，武宗"诏谕大司农司劝课农

① 忽必烈重视并促进农业生产之详情，请参阅韩儒林主编：《元朝史》（上册），第五章"元代的社会经济"第二节"农业生产的恢复、发展和衰弊"，人民出版社 1986 年版，第 375—380 页；陈得芝主编：《中国通史·第八卷中古时代·元时期》（上册），丙编《典志》，第一章"农业、畜牧业"第一节"元代的重农政策"，上海人民出版社 1997 年版，第 699—703 页。

② 《元史·食货志》之《农桑》条记曰："世祖即位之初，首诏天下，国以民为本，民以衣食为本，衣食以农桑为本。于是颁《农桑辑要》之书于民，俾民崇本抑末。其睿见英识，与古先帝王无异，岂辽金所能比哉。"载宋濂等：《元史》卷九十三《食货志一·农桑》，第 2354 页。

③ 宋濂等：《元史》卷九十三《食货志一·农桑》，第 2356 页。

④ 同上。

桑"①;同年,"申命大司农总挈天下农政,修明劝课之令,除牧养之地,其余听民秋耕"②。仁宗皇庆元年(1312年)六月,升大司农司秩从一品,并谕司农曰:"农桑衣食之本,汝等举谙知农事者用之"③;皇庆二年(1313年)七月,"敕守令劝课农桑,勤者升迁,怠者黜降,著为令"④;延祐二年(1315年)八月,"诏江浙行省印《农桑辑要》万部,颁降有司遵守劝课"⑤;延祐三年(1316年)四月,"以淮东廉访司金事苗好谦善课民农桑,赐衣一袭"⑥;同年十一月,"令各社出地,共莳桑苗,以社长领之,分给各社"⑦;延祐四年(1317年)闰正月,《令有司劝农诏》曰:"农桑,衣食之本,公私岁计出焉。比闻各处农事正官,失于劝课,致有荒废,甚失重本之意。今后仰各处劝农正官,严切敦劝,务要耕种以时,田畴开辟,桑枣茂盛。廉访司所至之处,考其勤惰而举劾之"⑧。此外,如英宗至治三年(1323年)七月癸卯,"赐刺秃屯田贫民钞四十六万八千贯市牛具"⑨;泰定帝致和元年(1328年)正月丁丑,"颁农桑旧制十四条于天下,仍诏励有司以察勤惰"⑩;文宗天历二年(1329年)二月戊戌,"颁行《农桑辑要》及《栽桑图》"⑪……凡此种种,不胜枚举。

① 宋濂等:《元史》卷二十三《武宗本纪二》,第529页。
② 宋濂等:《元史》卷九十三《食货志一·农桑》,第2356页。
③ 宋濂等:《元史》卷二十四《仁宗本纪一》,第552—553页。
④ 同上书,第558页。
⑤ 宋濂等:《元史》卷二十五《仁宗本纪二》,第571页。
⑥ 同上书,第573页。
⑦ 宋濂等:《元史》卷九十三《食货志·农桑》,第2357页。
⑧ 元仁宗:《令有司劝农诏》,见李修生主编:《全元文》第36册,第61页。
⑨ 宋濂等:《元史》卷二十八《英宗本纪二》,第632页。
⑩ 宋濂等:《元史》卷二十八《英宗本纪二》,第632页。
⑪ 宋濂等:《元史》卷三十三《文宗本纪二》,第730页。

　　总之，有元一代自世祖忽必烈开始，元代诸帝虽因各自受汉文化影响的程度不同，故在对待农业生产的态度方面多少有一些差异，但是就总体而言，元代政府在对待农业生产上还是持有一种比较重视的政策。其中，尤以深受汉文化之影响，且倾向于采用汉法的元世祖、仁宗皇帝在重视农业生产方面，表现得更为突出。配合着元代政府的重农政策，《农桑图》、《耕织图》等表现农业生产的绘画在当时也有了特殊的重要用途。

二、农桑图、耕织图在元代的应用及其政治意涵

　　中国是一个有着数千年历史的传统农业大国，利用图像表现农业生产也有着非常久远的历史。据资料显示，早在距今四千多年前的新石器时代，在华夏文明的这块土地上就已经出现了反映原始农业生产的岩画，后经春秋战国、两汉、魏晋至唐、宋，各个时代都出现有不同形式的反映农桑生产的图像。[①]例如，早在战国时期的一个青铜壶上，就出现了非常精美的宴乐射猎采桑纹图案，[②]这可以视为耕织图或农桑图之滥觞。所谓"耕织图"或"农桑图"，即以描绘农民耕作、栽桑养蚕或纺纱织布为题材的图画。据史料记载："仁宗宝元初，图农家耕织于延春阁"[③]，表明在北宋时期宫廷就有耕织题材的绘画作品。到了南宋时期，楼璹绘制的《耕织图》之出现，则标志着完整的耕织图体系开始形成。

　　①　参见中国农业博物馆编：《中国古代耕织图》，中国农业出版社1995年版。该书收录有我国汉代至清代耕织图像413幅。

　　②　战国《宴乐射猎采桑纹铜壶》，图录参见中国农业博物馆编：《中国古代耕织图》，第2页。

　　③　王应麟：《困学纪闻》卷十五《考史》，景印文渊阁四库全书（子部·杂家类）。

　　据楼璹的侄子楼钥在《进东宫耕织图札子》及《跋扬州伯父耕织图》等文中之记述,南宋绍兴年间(1131—1162 年),楼璹时任浙江於潜县令,因谙熟民事,"深念农夫蚕妇之劳苦",绘制耕织二图,计四十五幅,并各为之诗。后来他又将所画之《耕织图》进献给宋高宗赵构,目的是为了让皇帝能够知道"稼穑之艰难,及蚕桑之始末"①。此后在楼图的基础上,或临摹,或仿绘,历代又出现过不同版本、不同形式的《耕织图》。遗憾的是,楼璹的《耕织图》久已失传,现在我们只能够从元代程棨据楼图所摹写的《耕织图》②上间接地观其风貌。

　　程棨所画《耕织图》亦共四十五幅,其中耕图二十一幅,织图二十四幅,各图对耕作、蚕织的作业场景都进行了非常精细的描绘,而对背景的处理则显得相当简略。据日本学者天野元之助的研究,该画是否为程棨依据楼画真实之摹写,尚值得怀疑,很有可能只是程棨"借助原画为样板而进行了自由的发挥"③。不过这一点无关宏旨,重要的是以程棨所画之《耕织图》为代表,元代的农桑图、耕织图不仅反映了元代统治者如中原的传统皇帝一样体恤民情、关心农业生产的天子仁爱,更是将传统农业利用图像推广生产技术推向了一个高峰。

　　元人蔡文渊在《农桑辑要序》中曾指出:

农为天下之大本,有国家者所当先务。盖宗庙之粢

　　① 楼钥:《攻媿集》卷三十三,《进东宫耕织图札子》;卷七十六《跋扬州伯父耕织图》,四部丛刊初编·集部,上海书店 1989 年版。
　　② 程棨:《耕织图》,现藏美国弗利尔美术馆,图版见中国农业博物馆编:《中国古代耕织图》,第 51—64 页。
　　③ 〔日〕渡部武:《〈耕织图〉流传考》,《农业考古》1989 年第 1 期。

盛，军国之经用，生民之衣食，皆于是乎出。故古之王者，亲耕
藉田以为农先，俾人知务本，尽力南亩，而基太平之治也。①

自古以来，中国的历代统治者都坚持以农为本，例如皇帝亲耕
藉田、祭祀先农之典礼便体现了这种农本主义思想。所谓"藉田"，
有时亦作"籍田"，"籍"即"蹈籍"之意，乃中国古代吉礼之一种。
"周制：天子孟春之月，乃择元辰，亲载耒耜，置之车右，帅公卿诸侯
大夫躬耕藉田千亩于南郊。"②天子率诸侯躬亲稼穑之典礼最早起
源于原始社会部落首领带头春耕之古俗，有重视农耕的寓意，故后
来历代帝王多仿袭之。③至周代时，天子扶犁亲耕已正式成为一项
国家的典章制度，如《诗经·周颂·载芟》云："春藉田而祈社稷
也。"④后经汉至唐、宋，历代帝王躬行耕藉礼的记载时常见于史书，
充分体现了中国历代统治者坚持以农为本的治国传统。

虽然身为游牧民族，但是当以忽必烈为首的元代统治者入主
中原之后，他们一方面为了适应中原农耕经济的生产规律，另一方
面更是为了能够得到广大的汉族臣民的政治认同，所以他们不仅
要积极采取重农政策，而且还要有意识地身体力行，以表现出自己
身为中原的皇帝在重视农业生产方面的作为。因此，模仿中原的
传统皇帝躬亲稼穑、扶犁藉田以及祭祀先农等，便成为元代统治者

① 蔡文渊：《农桑辑要序》，见李修生主编：《全元文》第46册，凤凰出版社
2004年版，第29—30页。
② 郑樵：《通志》卷四十二《古礼上·籍田》，景印文渊阁四库全书（史部·别
史类）。
③ 周良霄：《皇帝与皇权》，上海古籍出版社1999年版，第106—107页。
④ 郑玄笺，陆德明音义，孔颖达疏：《毛诗注疏》卷二十八，景印文渊阁四库全
书（经部·诗类）。

经常采取的举措。例如,元人陆文圭《劝农文》记曰:"每岁仲春,劳农于东郊,此古之礼而朝廷之令典也。州县长官以劝农事三字系之职衔之下,于事为重。诏书每下,率以农桑为王政先,申明禁约,唯恐不至。"①此外,在《元史》中亦有多条关于忽必烈祭祀先农或行藉田礼的记载。②另据元人熊梦祥在《析津志》中记载:"松林之东北,柳巷御道之南有熟地八顷,内有田,上自小殿三所,每岁,上亲率近侍躬耕半箭许,若藉田例。"③可见在元大都不仅开辟有专供皇帝亲耕之藉田,并且每年春天皇帝还会亲率近侍躬行藉田之礼。④若

① 陆文圭:《墙东类稿》卷十《劝农文》,见李修生主编:《全元文》第 17 册,江苏古籍出版社 2000 年版,第 724 页。

② 例如,至元十三年(1276 年)二月戊午,"祀先农东郊"(宋濂等:《元史》卷九《世祖本纪六》,第 179 页);至元十五年(1278 年)二月戊午,"祀先农。蒙古胄子代耕籍田"(宋濂等:《元史》卷十《世祖本纪七》,第 198 页);至元十六年(1279 年)二月戊寅,"祭先农于藉田"(宋濂等:《元史》卷十《世祖本纪七》,第 209 页);至元二十一年(1284 年)二月丁亥,"又命翰林学士承旨撒里蛮祀先农于籍田"(宋濂等:《元史》卷七十六《祭祀志·先农》,第 1892 页)。

③ 熊梦祥:《析津志》,见董妃平:《北京先农坛与皇帝亲耕》,《中国紫禁城学会论文集》(第六辑上),紫禁城出版社 2007 年版,第 298 页。

④ 华裔美籍历史学家黄仁宇先生在《万历十五年》一书中曾描述过明代万历皇帝举行这种籍田礼之情状,可供我们参考:"皇帝是全国臣民无上权威的象征,他的许多行动也带有象征性,每年在先农坛附近举行'亲耕',就是一个代表性的事例。这一事例如同演戏,在'亲耕'之前,官方在教坊司中选取优伶扮演风雷云雨各神,并召集大兴、宛平两县的农民约二百人作为群众演员。这幕戏开场时有官员二人牵牛,誊老二人扶犁,其他被指定的农民则携带各种农具,包括粪箕净桶,作务农之状,又有优伶扮为村男村妇,高唱太平歌。至于皇帝本人当然不会使用一般的农具。他所使用的犁雕有行龙,全部漆金。他左手执鞭,右手持犁,在两名眷老的搀扶下在田里步行三次,就完成了亲耕的任务。耕毕后,他安坐在帐幕下观看以户部尚书为首的各官如法炮制。顺天府尹是北京的最高地方长官,他的任务则是播种。播种覆土完毕,教坊司的优伶立即向皇帝进献五谷,表示陛下的一番辛劳已经收到卓越的效果,以致五谷丰登。此时,百官就向他山呼万岁,致以热烈祝贺。"黄仁宇:《万历十五年》,中华书局 2006 年版,第 6 页。

作为一个汉人,皇帝亲耕藉田并不足以令人为奇,但以忽必烈为首的元代统治者是身为游牧民族的蒙古人,他们本来并无农耕之传统,却也仿效汉人皇帝亲耕藉田,其目的除了传递关心农桑、体恤民情的传统政治意涵之外,很显然,借助中原皇室的这一传统仪式以宣扬自己与汉人皇帝无异应该也是元代统治者的目的之一。

利用图画记述农事以表现皇帝对农民稼穑艰辛的理解,以及对劳动人民的关心,这是中国传统的耕织、农桑绘画一贯的用意之一。另外,此类绘画通过描绘农民的安居乐业,亦可显示四海丰稔,天下治平的景象。虞集曾在为此类绘画撰写的题跋中指出:"昔时守令之门皆画耕织之事,岂独劝其人民哉,亦使为吏者出入观览而知其本。此卷岂无一二之遗乎?然而徒为箧笥之玩,咏叹之资,则亦末矣。为《豳诗》者可风、可雅、可颂,其推致感动,不其广哉!"①这种中国传统绘画通过表现农事所体现出的丰富政治意涵,对于深入了解汉文化的元代统治者来说,自然也会懂得其中的重要意义。所以,元代就有多位皇帝表现出了对农桑图、耕织图这种记述农事绘画的兴趣。

对农事绘画表现出浓厚兴趣的元代皇帝,以汉文化修养较高的元仁宗为代表。有资料显示,仁宗皇帝曾多次鼓励和嘉赏时人绘制各种不同形式的农业题材绘画。例如,早在至大二年(1309年)九月,当仁宗尚在东宫做太子时,河间等路献嘉禾,有异亩同颖及一茎数穗者,仁宗便命集贤学士赵孟頫绘图,藏诸秘书监。②台北

① 虞集:《道园学古录》卷十一《纺织图跋》,四部丛刊集部,民国上海涵芬楼景印明景泰翻元小字本;另见李修生主编:《全元文》第26册,题作《题纺绩图》。

② 宋濂等:《元史》卷二十四《仁宗本纪一》,第537页。

故宫博物院藏有一幅元代佚名画家之《嘉禾图》（图46），通过此图，或许可以帮助我们了解赵孟頫在当时的社会背景下所绘此类作品的大致面貌。仁宗登基后，他更是表现出对此类绘画的兴趣，以及对农业生产之关心。例如，延祐五年（1318年）四月，仁宗御嘉禧殿，集贤大学士李邦宁、大司徒臣源等人进呈由杨叔谦作画、赵孟頫题诗（附录七）的《农桑图》。该图按照月令形式依次编排，从一月至十二月，每月绘耕图、织图各一幅，总计24幅图，对桑树的种植、栽培以及织丝等不同环节做了较为详细的图解，是普及耕、织知识的一套非常好的作品。仁宗披览再三，"嘉赏久之，人赐文绮一段，绢一段，又命臣孟頫叙其端"。①在赵孟頫奉敕所撰的这篇《农桑图序》（附录八）中记曰：

> 臣闻诗书所纪，皆自古帝王为治之法，历代传之以为大训，故《诗》有《七月》之陈，《书》有《无逸》之作。……《无逸》之书曰："君子所其无逸，先知稼穑之艰难，乃逸。"二者周公所以告成王，盖欲成王知稼穑之艰难也。钦惟皇上，以至仁之资，躬无为之治，异宝珠玉锦绣之物，不至于前，维以贤士丰年为上瑞，尝命作《七月图》以赐东宫。又屡降旨，设劝农之官，其于王业之艰难，盖已深知所本矣。②

因仁宗皇帝对农桑图的重视，所以赵孟頫将他与中国古代"知

① 赵孟頫：《农桑图序（奉敕撰）》，见李修生主编：《全元文》第19册，江苏古籍出版社2000年版，第83页。

② 赵孟頫：《松雪斋文集·诗文外集》，《农桑图序》，四部丛刊集部，民国上海涵芬楼景印元沈伯玉刊本；另见李修生主编：《全元文》第19册，第83页。

图 46　佚名《嘉禾图》　台北故宫博物院藏

稼穑之艰难"的帝王相提并论,进而颂扬了"其于王业之艰难,盖已深知所本矣"。仁宗此举,在当时更是被视为艺坛之盛事。是年九月癸亥,大司农迈珠等又进呈司农苗好谦所撰之《栽桑图说》。仁宗阅后甚喜曰:"农桑衣食之本,此图甚善。"并命人将之刊印千帙散于民间。① 上述诸事例皆可说明,作为身为游牧民族的蒙古人,仁宗皇帝力图通过积极鼓励绘制包括农业题材插图在内的各种不同形式的农桑绘画,以此来证明他作为中原皇帝对中国传统的农耕生活方式的关心,而这种生活方式又恰恰是与他自己祖先的游牧生活方式截然不同的。

仁宗的儿子英宗同样对描绘农业耕作或养蚕织造的图画表现出浓厚的兴趣。例如,至治二年(1322年)八月戊寅,英宗曾"诏画《蚕麦图》于鹿顶殿壁,以时观之,可知民事也"。②从《元史》里的这条记载,可知元英宗命人在寺庙的墙壁上画《蚕麦图》,目的是方便自己经常观看,以提醒自己不忘民事。很显然,英宗观看《蚕麦图》的目的不是为了感官上的审美愉悦或精神上的怡情悦性,而是为了显示自己对农业生产的关心。并且,寺庙一般都是对外开放的场所,前来进香火的人也会有很多。英宗命人将《蚕麦图》画在这样一种场所的墙壁上,无疑也是希望此图能够被更多的人所看到,这样久而久之,自己关心蚕桑、耕织的用心也就能够被更多的人所知道。想必是因为这种做法的效果不错,所以六年之后的致和元年(1328年)正月甲戌,英宗的继任者泰定帝,同样又命人在太庙

① 宋濂等:《元史》卷二十六《仁宗本纪三》,第585页。
② 宋濂等:《元史》卷二十八《英宗本纪二》,第624页。

的墙壁上画了一幅《蚕麦图》。①之后,在汉文化方面修养较深的文
宗皇帝同样表现出对农业的关心,以及对农桑图的兴趣。天历二
年(1329年)二月戊戌,他曾命人颁行世祖时由司农司官员编辑的
重要农书《农桑辑要》,以及图解农业技术的《栽桑图》。②

上行则下效,正因为元代皇帝对农桑、耕织之类农事绘画的重
视,此类绘画在元代得以大量刊印,很快推广开来,同时也起到了
很好的劝课农桑的功效。一时间,刻印农桑图作为劝课农桑的范
图蔚然成风。例如,《盛京通志》记载:"胡秉彝,霸州人,为锦州知
州。初州民不业耕织,秉彝编伊尹、武侯耕田遗制,及苗司农《栽桑
图》遍行都部,又于城东筑济民园,种桑百余畦,听民移植"③;另
外,在《江南通志》里也有记载:"王至和,乐安人,至正间为松江知
府,兴学校,订释奠礼,刻《栽桑图》以教民。"④上述材料的记载表
明,编刻农桑图已成为元代的一些地方官员在劝课农桑时普遍采
用的一种辅助手段。并且与此同时,一批介绍农业生产经验的农
书也纷纷问世。例如官修的有《农桑辑要》、《农桑杂令》,私人撰
写的传世农书则有王祯的《农书》、鲁明善的《农桑衣食撮要》、陆
泳的《吴下田家志》、柳贯的《打枣谱》等,其中尤以《农桑辑要》、
《农书》以及《农桑衣食撮要》的影响最大。⑤配合着各种农书的刊

① 宋濂等:《元史》卷三十《泰定帝本纪二》,第684页。
② 宋濂等:《元史》卷三十三《文宗本纪二》,第730页。
③ 佚名:《盛京通志》卷五十五《名宦三·元》,景印文渊阁四库全书(史
部·地理类)。
④ 佚名:《江南通志》卷一百十四《职官志》,景印文渊阁四库全书(史部·地
理类)。
⑤ 陈得芝:《中国通史》第8卷《中古时代·元时期》(上册),上海人民出版社
1997年版,第699—703页。

行,农桑、耕织类绘画也作为插图得到了更大范围的推广(图47、图48)。

不仅元代统治者高度重视表现农桑、耕织此类农事的绘画,同样身为游牧民族出身的满清统治者,也高度重视此类图画。有资料显示,元代程棨绘制之《耕织图》就曾被清乾隆内府所收藏,并于乾隆三十四年(1769年)被皇帝命画院照原样双钩临摹勒石付刻。①不仅如此,清代统治者也对绘制此类农事图画给予了积极的支持。例如,康熙帝时(1662—1722年)的宫廷画家焦秉贞便在皇帝的授意下画过《耕织图》,康熙帝还亲自撰序并题写诗文,甚至在他于康熙三十八年(1699年)南巡江淮时将之作为十分重要的赏赐赐予朝臣。②由于得到了皇帝的高度重视,此图刊行之后,其影响力很快便超过了南宋楼璹及元代程棨之画作。此外,雍正、乾隆、嘉庆、光绪等清代诸帝也都曾命人或绘制,或石刻,分别颁行过《耕织图》、《棉花图》、《桑蚕图》或《桑织图》等各种不同形式的农事图画,并且还有多位皇帝亲自为此类图画题写诗文或跋语。③

考察艺术史我们会发现,尽管《耕织图》此类表现农事的绘画在宋、明等汉人皇帝当朝的朝代也会得到皇帝的关注和利用,但是在元代和清代这种游牧民族出身的皇帝当朝的朝代明显更加受到统治者的高度重视。个中缘由,想必是因为这些出身"异族"的统治者为了加强自己的政权统治,在汉人臣民占据人口绝大多数的国情之下,他们必须竭尽所能使自己的政权合法化。为此,积极劝

① 〔日〕渡部武:《〈耕织图〉流传考》,《农业考古》1989年第1期。

② 王潮生:《清代耕织图探考》,《清史研究》1998年第1期。

③ 参同上。

图 47 《蚕织图》 元至顺间建安椿庄书院刻本《事林广记》插图

图48 《耕获图》 元至顺间建安椿庄书院刻本《事林广记》插图

课农桑并且鼓励、嘉赏绘制和大规模刊行各种表现农事的图画，便是他们在努力谋求政权合法化过程中所采取的举措的一部分。正如高居翰先生所言，此类表现农桑、耕织等农事题材的图画在他们的授意下，经过持续不断地刊印和广泛传播之后，反复传达出这样一种信息，尽管他们以前曾经是来自北方草原的游牧民族，不过现在他们同样能够理解中原汉地臣民的需求，并且已经对国家施行稳定而仁慈的管理。①因此，这足以证明他们作为中原皇帝与中国历史上其他朝代的皇帝没有什么两样，他们就是顺天承命的正当的统治者。

第四节　从草原到中原：元代皇帝的角色认同

前面在论述蒙古旧俗与大汗形象的塑造时，我们已经言及忽必烈之前的蒙古诸汗大多对中原的农业经济及汉文化没有产生过多少兴趣。例如，成吉思汗在带领他的铁骑开始的早期征伐中虽然先后占据了金中都（今北京）及华北的一部分城池，但是就连对中都这样一座当时华北最大的都市和文化中心，成吉思汗也没有表现出有多少兴趣和留恋，依旧还是回到了他在漠北的游牧宫帐（斡耳朵）。在早期的蒙古统治者看来，中原汉地只是如同他们在欧亚大陆上征伐过的其他各地一样，不过是他们掠夺财富和奴婢的其中的一个地区而已。然而，在与汉人儒士或早些时候已经

① 〔美〕高居翰：《中国绘画中的政治主题——"中国绘画的三种选择历史"之一》，《艺术探索》2005 年第 4 期。

接受了汉文化教育而"汉化"了的西域人的接触中,这一观念在蒙古统治者中的有些人身上逐渐也发生了转变。

最早对汉文化产生浓厚的兴趣并积极采用和推行汉法的蒙元帝王是忽必烈,他自年少时就在他的母亲唆鲁和帖尼的安排下接受过汉人幕僚对他的影响,并在后来出王漠南、总领汉地事务时进一步加深了对汉地及汉文化重要性的认识。在与其弟阿里不哥之间进行的长达四年的皇位争夺中,忽必烈的胜利也大大得益于他在中国北方汉地的经济资源和汉人臣民。可以说,在忽必烈开始掌权执政的时候,汉地的臣民、物资以及文化对他而言已经成为举足轻重的帝国支柱。面对蒙古世界其他汗国对其大汗地位非常有限的承认,①忽必烈深切地意识到自己的统治基础必须立足于中原汉地,如果不依靠中原的经济资源和汉人臣民,他的帝国政权将难以维持。为此,他必须适当地采用汉法、任用汉人,并要将自己打造成为一位传统的中原皇帝的英明形象,从而赢得更多汉人的政治认同和支持。尽管忽必烈也希望保持一位蒙古人的本色以得到蒙古人对其大汗地位的承认和支持,但是为了赢得更多的汉人的支持,他必须做出一些调整。

① 中统元年(1260年)三月,忽必烈在开平举行的忽邻勒台选汗大会上经过象征性的"三请"、"三让"之后,在部分蒙古宗王贵族和汉族将士的推举下即蒙古国的大汗之位。但因为大部分蒙古贵族没有出席这次会议,所以忽必烈的继位并不完全符合蒙古人之祖制,从而受到异议,并引发了与其弟阿里不哥之间长达四年的汗位争夺战。虽然这场战争最后以忽必烈的胜利而告终,但是在"四大汗国"其他三个主要汗国中,位于今天俄罗斯地区的钦察汗国从一开始就支持阿里不哥,对忽必烈的胜利也并不甘心;而控制中亚察合台汗国的海都也支持阿里不哥并一直是忽必烈的死敌。只有位于波斯地区的伊利汗国创立者旭烈兀及其后代承认忽必烈为大汗。即便如此,在实际的统治中各个汗国基本上也是自治的,也就是说,开始时真正承认大汗的地位并臣服于忽必烈的蒙古宗王贵族非常有限。

为此，忽必烈首先需要在汉人的心目中把自己身为蒙古大汗这样一种身份转变成一位名副其实的中原皇帝。于是，他开始仿效汉法，着手建立严密的皇帝制度。例如，忽必烈上台伊始就仿照汉族封建王朝之传统，颁布即位诏，自称皇帝，而不再是蒙古帝王传统称谓的"大汗"。同时，他还承认蒙古先王"武功迭兴，文治多缺"，"尊贤使能之道未得其人"，并且暗示自己正是这样一位能够遵照先王传统以仁义治理天下之贤者。①一个多月之后，他又采用了汉制年号建元"中统"，"稽列圣之洪规，讲前代之定制。建元表岁，示人君万世之传；纪时书王，见天下一家之义。法《春秋》之正始，体大《易》之乾元"②，表明自己继承了中原封建王朝之正统。十一年后，忽必烈又正式"建国号曰大元，盖取《易经》'乾元'之义"③，"大元不仅象征从成吉思汗到忽必烈的前所未有的大业，且隐合儒家经典至公之论，进而可以与三代相媲美，名正言顺地列于夏、商、周、秦、汉、隋、唐等大一统王朝序列。"④

在积极仿效汉人封建传统建立皇帝制度的同时，将国都从位于漠北草原腹地的哈刺和林首先迁至开平，最终又迁至中国北方之燕京，并改称之为大都，这也是忽必烈给他的汉人臣民非常明确的信号之一。国都的改变，意味着忽必烈将政权统治的重心由漠北转移至中原汉地，标志着自己不再只是蒙古人之大汗，他要正式成为包括广大汉人在内的更多人的皇帝。迁都大都，就是要用来表明自己已君临中原，并将尊重中原传统的皇帝制度，进而笼络中

① 宋濂等：《元史》卷四《世祖本纪一》，第 64 页。
② 同上书，第 65 页。
③ 宋濂等：《元史》卷七《世祖本纪四》，第 138 页。
④ 李治安：《忽必烈传》，人民出版社 2004 年版，第 112 页。

原汉地的人心。另外,在建造大都的过程中,虽然这项工程由阿拉伯人也黑迭儿监督,并且还有大批的外国工匠参与了建设,但是在都城的规划和主体建筑风格上,这座都城还是中国传统式的。建造传统的汉式宫苑,既是元代统治者为了显示自己作为中原皇帝的威严,更是为了能够得到广大汉人的政治认同。他们需要表明自己是继承了中原封建王朝正统帝位的皇帝,而不再只是草原游牧民族的大汗。因此,为了彰显这一身份特性,包括元世祖、仁宗、英宗以及文宗在内的元代诸帝都表现出了对中原皇帝传统的居行方式的兴趣,同时对农业生产也表现出了非同寻常的关心和重视。所以,鼓励和嘉赏画家绘制表现龙舟、汉宫的界画,积极刊印和推广描绘农桑、耕织的图画,就不仅仅是反映生活方式的选择问题,更不只是艺术上的审美问题,而是为了体现元代统治者希望作为中原皇帝的角色认同问题。因为,通过鼓励和嘉赏表现龙舟、汉宫、农桑、耕织等这些中原汉地物象内容的图画,可以向中原汉地的臣民传递出自己对这些中原传统的居、行及生产等生活方式具有浓厚的兴趣,表明自己和中原历史上传统的封建帝王并无多大区别。并且表现上述内容的一些图画经过刊行和流布之后,能够被更多的汉人民众所了解,可以借此来彰显自己作为中原皇帝的身份特征,进而能够得到汉地臣民的政治认同。当时的汉人儒臣蒲道源在其撰写的《农桑辑要序》中表达了他对元代统治者关心农桑的赞扬:

> 皇元建极,神圣相承,一以仁覆天下。圣上钦明无逸,尤知稼穑之艰,以农桑委大司农,丁宁勉饬,尤恐行之未至,爰命宰执,择能吏楷正农书,溥畀率土,教以种养之

方,期于家给人足,与尧、舜命后稷以播植,其揆一也。①

　　在这里,作者将元代统治者命人劝课农桑之举与中国远古时期的著名帝王尧、舜任命农耕业的始祖后稷主管农业种植相提并论,并认为二者之间的道理是一样的。由此可见,此时的元代帝王因关心农桑,在部分时人之心目中已经被视为等同于尧、舜等著名贤君了,亦如元初时汉人儒士郝经所认为的:"今日能用士,而能行中国之道,则中国之主也。"②

　　① 蒲道源:《农桑辑要序》,见李修生主编:《全元文》第21册,凤凰出版社2004年版,第213页。
　　② 郝经:《郝文忠公陵川文集》卷三十七《与宋国两淮制置使书》,山西人民出版社2006年版,第515页。

第五章　远方职贡与瑞图呈祥

第一节　远方职贡与帝国威望

一、唐文质的提议

元成宗大德四年(1300年)七月十六日,礼部奉中书省手谕来呈秘书监,前平滦路盐司副使唐文质进呈:

> 历代远方珍异者多矣,切以官爵姓名图画至今,后世传之,以为盛事。圣朝自创业以来,积有年矣,名臣烈士,尤盛于前代,俱未见于图画。文质不避僭越之罪,愿尽平生之学,画远方职贡之图及名臣之像,藏诸秘府,以传永久。如准所言,实为盛事。①

唐文质奏请图绘远方职贡及名臣像用以纪盛的提议受到了中

①　商企翁、王士点:《秘书监志》卷五《秘书库》,第97页。

书省的重视和批准,并将此事交由宫廷中专门负责掌管历代图籍并阴阳禁书的秘书监予以遵照执行。因考虑到唐文质所要呈献的职贡图及名臣像都是要作为流传永久的重要宫廷收藏品,所以秘书监在接到上谕之后,亦非常慎重。不仅要求在正式作画之前必须先起草,而且立为定稿之后还要呈中书省看过,然后才可计取绘画所需之物料,且须"依上施行"。①是年八月初二日,唐文质调任正八品的辨验书画直长②,由他专职负责此事。

　　大德五年(1301 年)七月初九日,礼部再次发文,指示相关部门要多为辨验书画直长唐文质彩画诸国进献礼物、人品衣冠等提供便利条件。当时所有前来朝贡的外国使者,都会经由各行省来至大都,最后被礼部统一安排在专门用于接待外国朝贡使者的会同馆③住下,并由该馆询问各国国主之姓名、国土面积之大小、城邑之名号、距离大都之里程,以及他们的风俗衣服、贡献物件、所献的珍禽异兽等,然后将具体情况上报礼部,再转给秘书监,以备标录。至于使臣的具体长相及衣冠穿着等,则由唐文质直接前往会同馆当面观察摹写。④

　　尽管我们现在已经看不到唐文质当年所画的远方职贡图,并且史料上也尚未发现有关唐文质此类绘画作品的描述,不过上述《秘书监志》中的文字记载告诉我们,元代宫廷不仅进行过图绘远

① 商企翁、王士点:《秘书监志》卷五《秘书库》,第 97—98 页。
② 商企翁、王士点:《秘书监志》卷十《题名》,第 205 页。
③ 据《元史》记载:"会同馆,秩从四品,掌接伴引见诸番蛮夷峒官之来朝贡者。"载宋濂等:《元史》卷八十五《百官志一》,第 2140 页。
④ 商企翁、王士点:《秘书监志》卷五《秘书库》,第 98 页。

方职贡之事,而且中书省还给予过高度的重视。事实上,不仅成宗朝在唐文质的提议下进行过职贡图的绘制工作,而且早在忽必烈统治时期,至元二十五年(1288年)三月壬寅,就有礼部大臣提出:"会同馆番夷使者时至,宜令有司仿古职贡图,绘而为图,及询其风俗、土产、去国里程,籍而录之,实一代之盛事。"①这一提议和后来唐文质之提议如出一辙,并且也曾得到过忽必烈的赞许。至于此事在忽必烈时期是否被落实到实处,以及后来具体开展得怎么样,我们就不得而知了。不过根据唐文质所言,似乎他并不知道在此之前元代宫廷中有过绘画职贡图的先例。同时,礼部好像也认同了唐文质的观点。所以唐文质的提议很快就得到了礼部的高度重视,并且随之就被指派到了秘书监负责付诸实施。之后的史实也告诉了我们,元代的宫廷绘画中不仅出现有很多表现远方职贡题材的绘画,而且如赵孟𫖯、任仁发等书画名家也曾涉足其中,充分地反映了此类题材在当时的宫廷绘画中所受重视的程度。

二、中国早期的职贡图

"职贡",有时亦称"朝贡",即古代外番诸邦或藩属国向当时的中原王朝称臣纳贡,以示友好或服从的行为。《尚书·禹贡》曰:"禹别九州,随山浚川,任土作贡。"宋人注疏曰:"贡者,从下献上之称,谓以所出之谷,市其土地所生异物,献其所有,谓之厥贡。"②可

① 宋濂等:《元史》卷十五《世祖本纪十二》,第310页。
② 陈经:《尚书正义》卷六,见十三经注疏整理委员会整理:《十三经注疏》,北京大学出版社1999年版,第132页。

见,早在先秦时期就开始有地方番邦向上(政权统治者)进献"其土地所生异物"的职贡现象。至汉武帝时,已正式形成了较为完备的职贡制度,之后遂成为历代相袭的对外交流盛事。在中国艺术史上,特别是在宫廷绘画史上,很早以前就有人开始描绘自远方前来中原朝贡的外番使者之仪容或者他们所进献之贡物。所以,唐文质所提议要画的"远方职贡之图",其中既可能包括描绘远方职贡之来人,亦可能包括了描绘职贡者所贡献之物件、珍禽异兽等。而古代宫廷之所以描绘此类绘画,既有中原人出于对外番使者的长相、衣着或者所纳贡之稀罕物品的猎奇心理,更是以此来表现外番对中原王朝的臣服,进而作为彰显国力、宣扬国家的权威和声望以及体现民族融合的记录和象征。可以说,无论是单纯表现外番使者觐见纳贡的职贡图,还是描绘外番使者所进献的物品的贡物图,其作画的目的和功能在很大程度上都是相同的。所以,我们可以将表现上述内容的画作统一视为"职贡图"之范畴,即描绘外番使者朝贡之场景及朝贡者所献之物品的绘画皆可视为"职贡图"。

据史料记载,周武王灭商之后,加强了与周边外番诸邦之间的相互联系,曾有"西旅底贡厥獒,太保乃作旅獒用训于王"的故事。借助宋人之疏解:"西旅,西方之国也;獒,犬名也。西方之旅国,闻武王之威德,有慕义之意,于是献獒,以表其诚。而武王受之。太保召公,深虑武王之志渐怠,而好战喜功之心由是而生。故进谏于王,以为不当受也。"①可知召公作《旅獒》诗文之目的是希望周武

① 林之奇:《尚书全解》卷二十六。

王能够从中得到训诫。然而到了唐宋之后,表现此类内容的职贡之图在功能上却逐渐向另外一个方向发生了转变,也就是从周朝太保作《旅獒》时的训诫功能转变为宣扬国家的强盛与威望。例如元代陈高在题《西旅獒图》诗中云:"迢迢西方国,语言重译通。慕义不辞远,贡獒随会同。四夷既宾服,周道信昭融。"这种将职贡图中表现职贡之事物,理解为番邦慕义来归、四夷宾服称臣的思想,也是唐宋之后宫廷绘画中不断出现的各种职贡图所带有的较为普遍性的政治意涵。

今天我们能够看到的最早的职贡图是相传为南朝梁元帝萧绎创作的一幅同名画作(图49),现藏中国国家博物馆。①该图据说原绘有二十五国使者,今仅存十二国使者,并且没有画出人物活动之背景,也没有画出朝贡者所要进献之贡物。画面采用横向并列式构图,描绘出各国使者的右侧面立像。在每一个使者的后面皆附有一段简短的文字题记,不仅描绘了前来梁朝纳贡的外番使臣之样貌,而且注述了他们各自国家的风土人情、进贡物品等(图50)。这样,也就更加突显了该图对外展示说明和宣扬的政治意义。自萧绎《职贡图》面世之后,此类用以宣扬国家威德的绘画开始成为宫廷绘画中一种非常重要的传统绘画题材。其后历代相承,出现过很多职贡题材的宫廷绘画。例如,唐代张彦远在《历代名画记》

① 据现代学者研究,该图应该为宋人的摹本。参见金维诺:《"职贡图"的时代与作者》,《文物》1960年第7期;岑仲勉:《现存的职贡图是梁元帝原本吗》,《中山大学学报·社会科学》1961年第3期。

图 4-9　萧绎《职贡图》(宋摹本)　中国国家博物馆藏

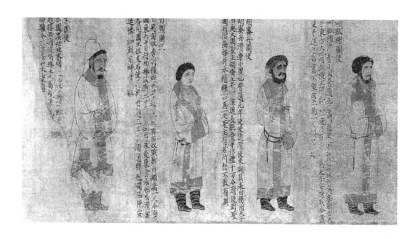

图50　萧绎《职贡图》(宋摹本，局部)　中国国家博物馆藏

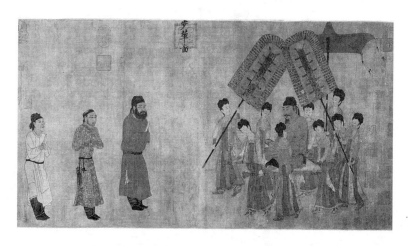

图51　阎立本《步辇图》　北京故宫博物院藏

中记载："时天下初定,异国来朝,诏立本画外国图。"①根据张彦远之记载,唐太宗诏令阎立本画前来朝拜的外国使者图,很显然不是要以此来训诫自己要保持谦虚谨慎的低调作风,无疑也是为了彰显泱泱大国之荣威。为此,阎立本曾画了多幅反映此类题材的作品。在北京故宫博物院中就收藏有一幅传为阎立本所绘之《步辇图》(图51),该手卷描绘的是贞观十五年(641年)唐太宗在长安宫中召见吐蕃使者禄东赞的场景。画中唐太宗盘腿坐在由四名宫女抬着的步辇上,神态庄重安详,身旁簇拥着的多名宫女以及其头上的华盖和身后巨大的障扇显示了大唐皇帝的地位。而毕恭毕敬地站在唐太宗面前的吐蕃使者则显得不仅谦卑,而且还有一些紧张,甚至透露出恳求的表情。这种生动描绘,非常鲜明地表现了中土大唐与番邦之间的政治关系。此外,在台北故宫博物院中,还收藏有一幅传为阎立本的《职贡图》(图52),描绘了许多带着各种奇异贡物的外国使臣。这件作品同样通过描绘中土大唐令四夷臣服纳贡之情景,反映并赞美了中央王朝的威望。除此之外,例如唐代周昉《蛮夷职贡图》(台北故宫博物院藏)(图53)、宋代李公麟《万国职贡图》(台北故宫博物院藏)②等也都是艺术史上著名的职贡题材的绘画。上述这些绘画作品,无疑对元代的职贡图与贡物图的创作产生了或多或少的影响。

① 张彦远:《历代名画记》卷九《唐庙上》,见于安澜编:《画史丛书》第一卷,上海人民美术出版社1963年版,第104页。
② 据赵灿鹏先生的研究,该画可能并非李公麟之真迹。参见赵灿鹏:《宋李公麟〈万国职贡图〉伪作辨证:宋元时期中外关系史料研究之一》,《暨南史学》第八辑,广西师范大学出版社2013年版。

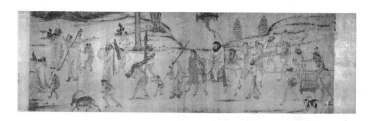

图52　阎立本《职贡图》　台北故宫博物院藏

图53　周昉《蛮夷职贡图》　台北故宫博物院藏

三、元代的职贡图与贡物图

可能是因为宫廷绘画向来不被明清之后的文人雅士们所看重等多方面的原因,特别是那些刻意强调元代统治者政治意涵的绘画,在元明鼎革后可能更加会受到明代统治者以及汉人文士们排斥,所以当年元代内府绘制和收藏的《职贡图》之类的绘画作品流传于世者并不多见。通过考察国内外各大博物馆、美术馆馆藏资料,并结合相关的文献著录及史料记载,我们可以了解到,元代此方面的相关绘画作品以表现外番朝贡的异域动物画居多,如《大象图》、《骆驼图》、《天马图》、《贡獒图》等,当然专门画人物以表现外番使者职贡行为的《职贡图》亦不鲜见。例如,元代画马名家任仁发就画过《职贡图》,他的孙子任伯温①师承家学,也画过《职贡图》(美国旧金山亚洲美术馆藏,图54);此外,在赵孟頫的名下,亦有一幅名为《万国朝宗图》(台北故宫博物院藏)②的绘画作品。

1. 任仁发及其《职贡图》

任仁发,字子明,号月山,松江青龙镇(今属上海)人,生于南宋宝祐二年(1254年),卒于元泰定四年(1327年)十二月,官至中宪

① 任伯温,元末画家,生卒年不详,字士珪,松江(今上海)人。根据杨维桢《题月山公九马图手卷为任伯温赋》序文中言"其孙士珪出卷求予言"等语,可知任伯温为任仁发之孙。杨维桢:《题月山公九马图手卷为任伯温赋(并序)》,见顾嗣立编:《元诗选初集》辛集,《铁崖集》,中华书局1987年版,第2019—2020页。

② 周积寅、王凤珠:《中国历代画目大典·辽至元代卷》,江苏教育出版社2002年版,第119页。

图 54 任伯温《职贡图》(局部) 美国旧金山亚洲美术馆藏

大夫、浙东道宣慰使司副使(正四品)。任仁发不仅是一位杰出的画家,而且还是元代著名的水利专家,他在治水方面的功绩甚至远远大于他在书画艺术方面的成就。大德七年(1303 年),曾因治水有功受到成宗的接见和封赏。①或许正是因为他在治水方面的特殊专长,所以尽管他在绘画方面的成就也很突出,在鞍马画方面甚至可与赵孟頫不相上下,但他的任职经历一直多与水利相关,绘画似乎并没有给他的官运带来多大的影响。当然,这也不是说他在绘画方面的才能没有引起过元代统治者的重视。根据明代正德年间的《松江府志》之记载:"任仁发,字了明,号月山道人,……尝奉旨入内画《渥洼天马图》,宠赉甚厚"②,可知任仁发曾经奉旨画过《渥洼天马图》,并深得皇帝之宠赉。在清代乾隆《青浦县志》中亦有记载:"任仁发,字子明,号月山,世居青龙,……其学大抵于水利最长

① 王逢:《谒浙东宣慰副使致仕任公及其子台州判官墓》,《梧溪集》卷六,见陈高华:《元代画家史料汇编》,第 230 页。
② 参见陆明华:《元代任氏家族及其墓葬出土瓷器》,《东方早报》2014 年 6 月 18 日,第 8 版。

也,又长于画,尝奉敕画《熙春》、《天马》二图称旨。"[1]另外,根据元人王逢在《谒浙东宣慰副使致仕任公及其子台州判官墓》中之记载:"(月山)尤善画,其《熙春》、《天马》二图,仁宗令藏秘监"[2],我们可以知道任仁发在仁宗朝曾奉敕作过《熙春》、《天马》二图,且得到过仁宗皇帝之赏识,作品被收藏于秘书监。《青浦县志》的与王逢的记载也许同《松江府志》中记载的都只是同一件事情。不过通过多方材料的记载情况来看,任仁发曾因画艺得到过元代皇帝的赏识应该是不争的事实。这也说明了,任仁发虽然一生任官多与水利有关,并且经常身处江浙一带,但是他在绘画方面却也难免受到皇权意识之影响。

此外,根据文献记载,不仅任仁发本人曾经有过奉诏为宫廷作画的经历,在他的家人中主动通过献画以谋取朝廷垂青的事例亦时有发生。例如,任仁发就曾携带过他的长子任贤才(字子昭)游历京师,任贤才主动向成宗、武宗进画以自荐,并受到过嘉赏。黄玠在《送任子昭北上》一诗中,就曾记述过这件往事:"江南二月柳如缲,欲折未折风骚骚。天上神京春色好,兰台玉堂多俊髦。龙江公子少年日,乃翁携之与游遨。翰墨之余及丹青,譬彼鲁削非凡刀。……亟亟上书自荐达,一刺民瘼针如毛。"[3]在乃父的帮助及本人的自荐下,任贤才后来也逐渐以丹青驰誉京城,并于泰定二年(1325年)十二月获得了和唐文质一样的秘书监辨验书画直长一

　　① 宗典:《元任仁发墓志的发现》,《文物》1959年第11期。

　　② 王逢:《谒浙东宣慰副使致仕任公及其子台州判官墓》,《梧溪集》卷六,见陈高华:《元代画家史料汇编》,第230页。

　　③ 黄玠:《弁山小隐吟录》卷二,景印文渊阁四库全书(集部·别集类)。

职。①清人冯津《历代画家姓氏便览》记载他"画人马能绍父业"②。除了长子任贤才,任仁发的次子任贤能(字子敏)亦善画。据其墓志记载,大德、皇庆间(1297—1313年),他曾"入觐进画,赐金段旨酒"③,后官至承务郎、宁国路泾县尹。总之,在任仁发的家人中,有多人都曾试图通过献画以谋取仕进,这一点显然反映了他们的家风所向。

任仁发《职贡图》今已失传,根据王逢作《任月山少监〈职贡图〉引》之记载,该图主要描绘了突厥、奚等民族向元廷进献地方名物的情形。王逢在诗中不仅对图中所画外番使者的容貌进行了生动的描述,称赞任氏之表现"尊贵卑贱各尔殊,经营意匠穷锱铢",而且在诗中将当时朝廷出现的远方职贡的盛况赞叹为"大德、延祐贞观比"④。考任仁发升都水少监(正五品)一职是在至大二年(1309年),延祐三年(1316年)出任崇明知州(正五品),直至泰定元年(1324年),因治理河道有功才加升江阴州尹(从四品)。⑤根据

①　商企翁、王士点:《秘书监志》卷十《题名》,第206页。

②　冯津:《历代画家姓氏便览》,见《中国书画全书》第十一册,上海书画出版社1997年版,第67页。

③　《任贤能墓志》,沈令昕 许勇翔:《上海市青浦县元代任氏墓葬记述》,《文物》1982年第7期,图一四;另参见洪再新:《任公钓江海 世人不识之:元任仁发〈张果见明皇图〉研究》,《故宫博物院院刊》,2000年第3期。

④　王逢:《任月山少监职贡图引》,《梧溪集》卷一,元至正明洪武间刻景泰七年陈敏政重修本;另见顾嗣立:《元诗选初集》,中华书局1987年版,第2196页。

⑤　崇明州本属通州海滨之沙洲,元至元十四年(1277年)置崇明州,属扬州路(宋濂等:《元史》卷五十九《地理志二》,第1414—1415页);江阴州,元至元十四年(1277年)升为江阴路总管府,不久降为江阴州,户五万三千多,属江浙行省,辖境约当今江苏江阴、靖江等市地区(宋濂等:《元史》卷六十二《地理志五》,第1496页)。另按《元史·百官志》记载,至元二十年定其地五万户之上者为上州,达鲁花赤、州尹秩从四品;三万户之上者为中州,达鲁花赤、知州并正五品。见宋濂等:《元史》卷九十一《百官志七》,第2317—2318页。

王逢作诗称任月山"少监"而不称"知州"或其他,以及诗中所谓
"大德、延祐贞观比",可以推断王逢作诗时间应当在仁宗延祐年
间,并且很有可能是在延祐元年(1314年)至延祐三年(1316年)
期间。由此推断,任仁发作《职贡图》的时间当在王逢作诗时间的
差不多同一时期或稍早一点,所以很有可能就是他在仁宗朝任都
水监少监时奉诏所作。

2. 元代的贡物及贡物图

元代表现职贡题材较多的还是要数各种描绘外番进贡物品的
贡物图,尤其是描绘异域朝贡来的各种稀有动物画。当然,在以描
绘稀有动物为主的贡物图中,往往也会附带画上一些进献贡物的
外番使者。作为中原王朝与其他地区文化交流成果的一种象征,
入贡稀有动物之事很早以前就有发生。例如,从汉代以来西域地
区就常以宝马入贡,东南亚地区的番邦列国则通常会以大象入贡。
不过在入贡"殊方异兽"的事例中,也经常会有中原的帝王为了显
示"诸侯述职,非为重币也;四海会同,非宝远物也",故而"斥之而
不御,还之而不有"[①]。另外,偶尔也有中原的帝王会认为殊方异兽
不易豢养,而将其遣还本土的事例。例如,晋穆帝升平元年(357
年)春正月,"扶南、天竺、旃檀献驯象,诏曰:昔先帝以殊方异兽,或
为人患,禁之,今及其未至,可令还本土"[②];北魏太和六年(483
年),孝文帝行幸虎圈,诏曰:"虎狼猛暴,食肉残生,取捕之日每多

① 王钦若:《册府元龟》卷一百六十八《帝王部·却贡献》,景印文渊阁四库全
书(子部·类书类)。

② 房玄龄等:《晋书》卷八《穆帝本纪》,景印文渊阁四库全书(史部·正史
类)。

伤害,既无所益,损费良多,从今勿复捕贡。"①相较之下,蒙元帝王在接受朝贡异兽方面则显得积极而开通,不仅会将远方职贡的各种异兽加以驯养,为己所用,②而且还会经常命人绘图纪之。虽然将远方职贡的动物绘制为图并非元代之首创,早在唐、宋时就有过很多此方面的先例,不过这种事例出现在元代的次数远比以往朝代要多。

与此同时,外番朝贡进献各种动物的事例也比比皆是。只要翻开《元史》,尤其是看看元代的帝王本纪,我们就可以看到远方朝贡进献方物通常都会被作为大事载入正史。例如:

至元七年(1270 年)十二月,"丁未,金齿、骠国三部酋长阿匿福、勒丁、阿匿爪来内府,献驯象三,马十九匹"③。

至元八年(1271 年)五月,"丙寅,牢鱼国来贡"④;是月癸未,"高丽国王王植遣使贡方物"⑤。

至元十年(1273 年)十二月壬戌,"安南国王陈光昞遣使来贡方物"⑥。

① 王钦若:《册府元龟》卷一百六十八《帝王部・却贡献》,景印文渊阁四库全书(子部・类书类)。

② 例如,忽必烈就特别喜欢让人训练大象作为象舆供其乘坐,进贡的狮子一般也会被放在皇宫中予以饲养,供帝王及贵族赏玩。《马可波罗游记》中载:"大汗养着许多猎鹿用的豹和山猫,还有许多狮子,较巴比伦的狮子还要大。它的皮毛光泽,颜色美丽——两侧有条纹,间以黑、白、红三种颜色。这种狮子善于袭取野猪、野牛、驴、熊、鹿、獐和其他供游猎娱乐用的走兽。狮子放出笼去追逐野兽,它那种凶猛的气势和捕获目的物的敏捷灵快,使人看了赞叹不绝。"〔意〕马可波罗口述,鲁恩梯谦笔录:《马可波罗游记》第二卷,第 105 页。

③ 宋濂等:《元史》卷七《世祖本纪四》,第 132 页。

④ 同上书,第 135 页。

⑤ 同上书,第 136 页。

⑥ 宋濂等:《元史》卷八《世祖本纪五》,第 152 页。

至元十六年(1279 年)六月甲辰,"占城、马八儿诸国遣使以珍物及象犀各一来献"①;是年七月丁巳,"交趾国遣使来贡驯象"②。

至元十七年(1280 年)八月戊寅,"占城、马八儿国皆遣使奉表称臣,贡宝物犀象"③;是年十二月丙申,"安南国来贡驯象"④。

至元十八年(1281 年)七月辛酉,"占城国来贡象犀"⑤;是年八月壬辰,"海南诸国来贡象犀方物"⑥。

至元十九年(1282 年)七月乙酉,"阇婆国贡金佛塔"⑦。

至元二十一年(1284 年)九月甲辰,"海南贡白虎、狮子、孔雀"⑧。

至元二十三年(1286 年),"九月乙丑朔,马八儿、须门那、僧急里、南无力、马兰丹、那旺、丁呵儿、来来、急阑亦带、苏木都剌十国,各遣子弟上表来觐,仍贡方物"⑨。

至元二十六年(1289 年),"马八儿国进花驴二"⑩。

至元二十八年(1291 年)八月己巳,"马八儿国遣使进花牛二、水牛、土彪各一"⑪;是月戊子,"咀喃番邦遣马不罕丁进金书、宝塔及黑狮子"⑫。是年十月癸未,"罗斛国王遣使上表,以金书字,仍

① 宋濂等:《元史》卷十《世祖本纪七》,第 214 页。
② 同上。
③ 宋濂等:《元史》卷十一《世祖本纪八》,第 226 页。
④ 同上书,第 229 页。
⑤ 同上书,第 232 页。
⑥ 同上书,第 233 页。
⑦ 宋濂等:《元史》卷十二《世祖本纪九》,第 245 页。
⑧ 宋濂等:《元史》卷十三《世祖本纪十》,第 269 页。
⑨ 宋濂等:《元史》卷十四《世祖本纪十一》,第 292 页。
⑩ 宋濂等:《元史》卷十五《世祖本纪十二》,第 329 页。
⑪ 宋濂等:《元史》卷十六《世祖本纪十三》,第 350 页。
⑫ 同上。

贡黄金、象齿、丹顶鹤、五色鹦鹉、翠毛、犀角、笃耨、龙脑等物"①。

元贞二年（1296年）正月乙未，"回纥不剌罕献狮、豹、药物，赐钞千三百余锭"②。

大德四年（1300年）四月丁巳，"缅国遣使进白象"③。

大德五年（1301年）六月己丑，"缅王遣使献驯象"④。

大德六年（1302年）六月乙亥，"安南国以驯象二及朱砂来献"⑤。

大德七年（1303年）八月庚戌，"缅王遣使献驯象四"⑥。

至大二年（1309年）九月己亥，"占八国王遣其弟扎刺奴等来贡白面象、伽蓝木"⑦。

至大四年（1311年）五月壬午，"金齿诸国献驯象"⑧。

皇庆元年（1312年）己卯，"八百媳妇来献驯象二"⑨。

延祐二年（1315年）十月癸卯，"八百媳妇蛮遣使献驯象二，赐以币帛"⑩。

泰定元年（1324年）六月己卯，"诸王怯别等遣其宗亲铁木儿不花等，奉驯豹、西马来朝贡"⑪。

① 宋濂等：《元史》卷十六《世祖本纪十三》，第351页。
② 宋濂等：《元史》卷十九《成宗本纪二》，第402页。
③ 宋濂等：《元史》卷二十《成宗本纪三》，第430页。
④ 同上书，第435页。
⑤ 同上书，第441页。
⑥ 宋濂等：《元史》卷二十一《成宗本纪四》，第454页。
⑦ 宋濂等：《元史》卷二十三《武宗本纪二》，第517页。
⑧ 宋濂等：《元史》卷二十四《仁宗本纪一》，第543页。
⑨ 同上书，第550页。
⑩ 宋濂等：《元史》卷二十五《仁宗本纪二》，第571页。
⑪ 宋濂等：《元史》卷二十九《泰定帝本纪一》，第648页。

泰定三年(1326 年)七月戊午,"诸王不赛因献驼马"①。是年,八月丁酉,"藩王不赛因遣使献玉及独峰驼"②;十月庚子,"藩王不赛因遣使来献虎"③;十一月辛亥,"诸王不赛因遣使来献马"④。

泰定四年(1327 年)三月辛亥,"诸王桨思班、不赛亦等,以文豹、西马、佩刀、珠宝等物来献"⑤。

泰定四年(1327 年)三月丁卯,"诸王不赛因遣使献文豹、狮子"⑥;是年七月己亥,"占城国献驯象二"⑦。

天历二年(1329 年)四月丙午,"占腊国来贡罗香木及象、豹、白猿"⑧。

……

通过上述事例,我们可以看出元代远方职贡所献的动物多以大象、犀牛、狮子、文豹、猛虎、独峰驼、白猿等中原地区没有或非常稀有的动物为主,传统贡物中的西域宝马自然也必不可少。不过,根据正史资料,我们尚未发现有外番贡獒之记载。具有异国性质的各种稀有贡物,通常会被视为祥瑞之物,如狮子、犀牛、虎、豹等猛兽还会具有威力及神圣之象征;此外这些动物因稀有也显得格外名贵。这些祥瑞并且名贵之物的来贡,一方面可以象征着大元帝国作为中央王朝能够恩泽四方,国运兴盛,吸引着周边列国甘心

① 宋濂等:《元史》卷三十《泰定帝本纪二》,第 671 页。
② 同上书,第 672 页。
③ 同上书,第 674 页。
④ 同上书,第 675 页。
⑤ 同上书,第 677 页。
⑥ 同上书,第 678 页。
⑦ 同上书,第 680 页。
⑧ 宋濂等:《元史》卷三十三《文宗本纪二》,第 733 页。

臣服;另一方面也暗示着只有身为天下君主的大元皇帝有权拥有这些物品及其图像。正如虞集在赵孟頫的画上题跋所云:"神驹初堕地,雷电飞海水;三岁不敢骑,万里献天子"①,这种神驹只有天子才敢于驾驭,一般人是无权消受的。

另外,如前文所述,早在中国的西周时就有"西旅底贡厥獒,太保乃作旅獒用训于王"之典故,而在后来的宫廷绘画中逐渐把描绘贡獒这样的职贡题材转化成为宣扬国力声威之象征。然而,事实上古人常常会误狮以为獒,"獒"、"狮"以及"狻猊"之称谓经常混淆不清,所以"贡狮"被误认为"贡獒"亦不足为奇。例如,明人孙鑛(1543—1613年)就曾指出:"西旅所献獒,正今西番所贡狮子。狮有九种,獒则其最下者耳。余尝观京师诸古刹壁所绘狮,其首尾毛虽视今西苑所畜者小异,然形状大略不甚远。所云青狮尾大如斗者,似是特创出怪形,非真物也。"②因为古人常常"獒"、"狮"不分,故而可能会有人误将"西旅贡狮子"当作"西旅贡獒"一样看待。

大约是在东汉时期,随着丝绸之路的再次开通,西域诸国的狮子开始作为贡物沿陆上丝绸之路传入中原,正史中随之开始出现有外国遣使向大汉王朝进贡狮子之记载。例如,《后汉书》记载,章和元年(87年),"西域长史班超击莎车,大破之。月氏国遣使献扶拔、师(狮)子"③;章和二年(88年),"安息国遣使献师(狮)子、扶拔"。④ 唐朝时,外国献狮之事亦时有发生。《唐朝名画录》中记载

① 虞集:《题赵松雪唐番马图》,《虞集全集》,第201页。
② 孙鑛:《李郡写旅獒图》,《书画跋跋续》卷三,景印文渊阁四库全书(子部·艺术类)。
③ 范晔:《后汉书》卷三《章帝纪》,汉语大辞典出版社2004年版,第67页。
④ 范晔:《后汉书》卷四《和帝纪》,第71页。

开元、天宝中，外国曾献狮子，当时的宫廷画家韦无忝因画之酷似其状，"凡展图观览，百兽见之皆惊惧"。①唐代画家阎立本，亦曾根据唐太宗旨意作有《职贡狮子图》及《西旅贡狮子图》。宋末元初人周密在《云烟过眼录》中对阎氏《职贡狮子图》作过如下描述："阎立本职贡图，大狮子二，小狮子数枚，虎首而熊身，色黄而褐，神采粲然，与世所画狮子不同。"②阎立本向来以绘画写实能力超强著称于世，周密言其所画"与世所画狮子不同"，只能说明周密所见其它"世所画狮子"可能并不写实，很有可能正如孙鑛所言"似是特创出怪形，非真物也"。另外，周密在《云烟过眼录》中对阎立本的《西旅贡狮子图》也有描述："狮子墨色类熊，而猴毛大尾。殊与世俗所谓狮子不同，闻近者外国所贡，正尽此类也。"③在这里，周密指出阎氏所画之"西旅贡狮子"虽然"殊与世俗所谓狮子不同"，但是与当时外国所贡之狮子"正尽此类"。此外，周密在《癸辛杂识》中亦有记述："近有贡狮子者，首类虎，身如狗，青黑色。官中以为不类所画者，疑非真。其入贡之使遂牵至虎牢之侧，虎见之皆俯首帖耳，不敢动。狮子遂溺于虎之首，虎亦莫敢动也。以此知为真狮子焉。"④

综合上述周密之记载，可见阎立本所画之狮子与周密生活时期外国所献之狮子实际上是非常相像的，但是却与当时人们通常

①　朱景玄：《唐朝名画录》，黄宾虹、邓实：《美术丛书》，江苏古籍出版社1997年版，第1012页。

②　周密：《云烟过眼录》卷下《阎立本职贡图》，黄宾虹、邓实：《美术丛书》，第739页。

③　周密：《云烟过眼录》卷上《阎立本西旅贡狮子图》，黄宾虹、邓实：《美术丛书》，第730页。

④　周密：《癸辛杂识》续集卷下《贡狮子》，中华书局1988年版，第176页。

印象中所认为的狮子不甚相同。因此,在元初很有可能就有一些人会把狮子误认为獒,或将一些画中出现的"非真物"模样之"狮子"误认为那就是真狮子之模样。所以,在元代表现贡物狮子的《西旅贡狮子图》或《职贡狮子图》很有可能会被很多人误认为《西旅献獒图》或《西旅贡獒图》。例如,在台北故宫博物院就藏有一幅《元人画贡獒图》①(图55),该图绘有两位外族模样的使者一人用铁链在前面牵着,一人在后面奋力驱赶着狮子。画面的表现手法非常写实,狮子的造型准确、姿态生动,现代人一眼就能够看出这是一头狮子。然而就是这样一幅作品,却一直被称之为《贡獒图》。元初画家钱选(1239—1301年)亦曾绘有一幅《西旅献獒图》卷(原香港赵氏基金会藏)(图56),根据画面左方题款之首句"唐宰相阎立本作西旅献獒图传于世,余早年留毗山石屋得其本,今转瞬四十年,再为之则老境骎骎矣"②等语,可以看出该图应该是钱选根据他看过的阎立本的《西旅贡狮子图》临摹之作。图中所谓之獒,亦具有非常明显的狮子之特征。

除了上述《西旅献獒图》之外,在此类题材方面,钱选还绘有一幅《西旅贡獒图》(台北故宫博物院藏)③,一幅《摹阎立德西旅进獒图》(美国克利夫兰美术馆藏)④,以及一幅《异域归忠图》(美国底特律艺术学院藏)等。此外,根据文献记载,他还曾临绘过一幅阎

① 周积寅、王凤珠:《中国历代画目大典·辽至元代卷》,江苏教育出版社2002年版,第589页。

② 同上书,第41页。

③ 同上书,第30页。

④ 同上书,第57页。

图 55　佚名《贡獒图》　台北故宫博物院藏

图 56　钱选《西旅献獒图》　香港赵氏基金会藏

立本的《西域图》。①上述作品大多受到唐代阎立本之影响。

　　钱选虽为南宋遗民，他也从未像其好友及同乡赵孟頫等人那

　　① 戴良：《跋钱舜举所临阎立本〈西域图〉》，《九灵山房集》卷二十二，见陈高华：《元代画家史料汇编》，第 503 页。

样出仕元朝,而是"励志耻作黄金奴"①,要"独隐于绘事以终其身"②,但是他对元朝的统治自始至终也没有流露出任何怨愤不平之意。并且当赵孟頫因朝廷征辟而出仕元朝之后,钱选也没有表现出任何反对的意向,相反还与其始终保持着非常深厚的友谊。或许他在政治上貌似保持着"中立"的态度的背后,也隐藏着某些政治上的想法?因为阎立本有关职贡题材的绘画是受到当时的皇帝旨意绘以纪事的,很明显都带有强烈的政治宣扬的目的。钱选在他的影响下反复描绘此类画作,想必也有他自己的某些政治意涵。至于钱选到底是要表达何种政治意涵,虽然我们现在还无法完全去弄清楚,不过这一问题颇值得我们进行深入思考。是要通过反复再现当年盛唐时的职贡盛况,以表达南宋末期国势颓废或者宋元鼎革后汉人们对昔日美好记忆的追思与怀念?还是要利用时人多会误狮为貘这一情况,以表达对帝王好大喜功之训诫?美国底特律艺术学院所藏钱选之《异域归忠图》绘有八人及一贡狮,其中前面一服饰伟丽者当为帝王,其余七人各有所执,是一幅典型的表现外番使者向中原帝王职贡之画作。画上题有前人留下的如下跋文:"有西旅贡貘图,乃雪川钱舜举作。昔武王克商,遂通道于九夷八蛮,西旅贡厥獒,太保乃作旅獒,用训武王,此图盖出于是。"③此一题跋,显然认为钱选所画贡狮与昔日武王克商时,太保

① 柯九思:《题钱舜举画梨花》,顾瑛辑:《草堂雅集》卷一,中华书局2008年版,第28页。

② 赵汸:《赠钱彦宾序》,《东山存稿》卷二,见陈高华:《元代画家史料汇编》,第502页。

③ 参见〔韩〕李垠周:《早期职贡题材绘画之再探讨》,《美术研究》2001年第3期。

作西旅献獒文以示训诫之目的相同。若上述这一观点成立,那么钱选作图是希望哪位帝王能够从中得到训诫呢?很显然在南宋后期国运已经非常不济的情况下,南宋后期的几位皇帝根本就没有好大喜功之资本,故此也就没有通过绘献獒图以进行训诫的必要了。如此看来,剩下的只有画给元世祖或元成宗观看这样一种可能了。

当然,上述推测可能只是汉族士人的一厢情愿,至于元代的统治者如何解读,那还是另外一种情况。因为每个人的见识和知识储备都各不相同,例如元世祖忽必烈或元成宗铁穆耳,他们对汉文化不一定非常熟悉,但是他们对狮子和獒不一定分不清楚;相反,很多汉人文士学富五车,他们却不一定亲眼见过狮子或獒之模样。所以,对于某些人来讲,可能会在无意中误将狮子认为獒,而对于另外一些人来讲,他们看到的狮子就是狮子。故此,当汉人文士所画的各种职贡题材之画作呈现在元代统治者眼前的时候,或因为蒙古人对汉文化知识上存在隔膜,或因为每个人对艺术作品内容理解有差异,总之,他们可能看到的只是一件件表现了外番诸国向中原王朝称臣纳贡的情景。如此一来,在一些人眼中被看作具有训诫意义的职贡图,在另外一些人的眼中则有可能会被看作是宣扬帝国威望的作品。总之,不同的观者可能都会从各自需要的角度对作品予以理解,他们也因此会得到各自所需的不同结论。

除了上述职贡题材的绘画,大约在元泰定四年(1327 年)至泰定五年(1327 年)期间,泰定帝曾命人在宫廷的内殿里以白描的形式画过《大象图》,监察御史忽礼台承命装潢而宝藏之,并命翰林直

学士虞集为之作赞。①另外，延祐四年（1317年）六月，仁宗在金明池中给进贡来的大象进行洗浴，适逢李衎以考绩入觐，遂命其作《洗象图》，并为此给予赏赐。②此外，元代表现职贡题材的画作尚有任仁发《贡马图》（台北故宫博物院藏）、赵孟頫《贡獒图》（台北故宫博物院藏）③等。其中发生在至正二年（1342年）七月的拂郎国献马事件在当时最为轰动。在此次著名的拂郎国献马事件中，顺帝不仅在上都的慈仁殿亲自接受了来自"西海之西，去京师数万里"④的拂郎国进贡之"天马"，而且他还特意命宫廷画工周朗、张彦辅绘之为图，以纪其事，另外又传旨命揭傒斯为之赞（附录十），欧阳玄作颂（附录十一），⑤另有其他多名文士亦为此事题赞作文。因为这次拂郎国献马在元代宫廷史上，不仅被视为彰显帝国威望的远方职贡的盛事，更是被顺帝看作是天马来下的祥瑞之兆，所以受到了满朝君臣的特别重视。关于这一祥瑞事件的始末也颇值得品味，为此我们将在下一节中再专门予以论述，此不详表。

四、四海来朝与帝国威望之认证

不知从何时开始，中国的古人（尤其是华夏民族）很久以前就

① 虞集：《道园类稿》卷十五《大象图赞（并序）》，明初翻印至正刊本；另见《虞集全集》（上册），第327页。

② 张雨：《息斋道人传》，见李修生主编：《全元文》，第34册，第378页。

③ 周积寅、王凤珠《中国历代画目大典·辽至元代卷》录为赵孟頫作品，第120页。

④ 吴师道：《天马赞（并序）》，见李修生主编：《全元文》第34册，第329页。

⑤ 欧阳玄：《天马颂》，《圭斋文集》卷一，见李修生主编：《全元文》，第34册，第582页。

有了一种让他们感到非常自豪的天下观,这种天下观认为天是圆的,地是方的,而他们生活的黄河中下游地区正好处在世界之中心,故名之曰"中原"或"中土"。这种将自己生活的位置设定在世界中心的意识至少在两三千年前就已经形成,尽管那个时候的中国古人并不真正了解外面的世界有多大,但是他们坚信自己在统治着"天下"。同样,他们也认为自己的文明程度是世界上最高的,而周边的民族不仅文明落后,而且生性野蛮,于是就有了"四夷"、"八蛮"、"七闽"、"九貉"之说。对于那些落后的外番异族,中原的统治者一般都无意动用武力去一一征服,他们觉得凭借着自己的仁德与威望,就可以"怀柔远人"①,从而令异邦宾服。早在成书于战国时期的《尚书》中,便有"明王慎德,四夷咸宾"之语。正是怀着这种拥居天下的心理,古代中原的统治者通常都会把外国来使认为是他们来对自己的宾服和朝拜。久而久之也就习以为常,四海来朝、职贡献礼遂逐渐成为异邦诸国宾服称臣的必要形式。因而在中国古人的心目中,四夷边民向中央王朝称臣纳贡也就被视为天下归顺、国运昌盛的政治象征。

　　入主中原的蒙古人试图以华夏正统者自居,他们希望自己的帝国能够处处向中原王朝看齐。在借鉴先前的汉人王朝治国经验的过程中,他们自然也接受了中原统治者宾服四海的天下观。例

① "怀柔远人"一词在元代之后的文献中经常出现,如《明史·孝义传》记载:"天子方怀柔远人,不从其请"(张廷玉等:《明史》卷二百九十六《孝义传一·曲祥》,中华书局1974年版,第7596页)。"怀柔远人"这一治国策略出自儒家经典《中庸》第二十章《治国》,其曰:"凡为天下国家有九经,曰:修身也,尊贤也,亲亲也,敬大臣也,体群臣也,子庶民也,来百工也,柔远人也,怀诸侯也。……柔远人则四方归之,怀诸侯则天下畏之。"见子思:《中庸》,陕西旅游出版社2002年版,第152页。

如,早在忽必烈居潜邸时,有人在建议忽必烈驻跸燕京时就曾告诉他:"天子必居中,以受四方朝觐。"①要做天下之共主,就必须身居天下之中央,这样才可以接受四方之朝拜,彰显中央王朝之威望。忽必烈后来定都燕京,可以说与他接受这一建议不无关系。不仅如此,事实上比起中原的历代皇帝,蒙元统治者治理"天下"的目标可谓有过之而无不及。例如,在他们给中亚、西亚乃至欧洲统治者的信中不仅使用了由汉人发明的"天下"这一术语,而且要求他们归降大汗,明白无误地表达出自己要征服那些原来的中原皇帝从未想要征服过的诸多国家。②

在对待遥远的海外岛国方面,元朝统治者同样也表现出前所未有的征服意愿。例如,至元十五年(1278 年)八月,元世祖下诏给唆都、蒲寿庚等福建行省地方官员:"诸蕃国列居东南岛屿者,皆有慕义之心,可因蕃舶诸人宣布朕意。诚能来朝,朕将宠礼之。其往来互市,各从所欲。"③为了得到海外诸国对自己宗主地位的承认,元朝统治者一方面积极向外示好,先后派出大批使臣前往海外诸国,希望通过"招谕"和朝贡贸易等怀柔方式建立自己与各国之间的君臣关系。例如,至元九年(1272 年),忽必烈派畏兀儿人亦黑迷失出使八罗孛国,拉开了元朝与南部海区交往的序幕。至元十一年(1274 年),其国人奉表以珍宝来贡,忽必烈嘉赏之。一年

① 宋濂等:《元史》卷一百一十九《木华黎传》,第 2942 页。

② 〔德〕傅海波、〔英〕崔瑞德编:《剑桥中国辽西夏金元史》,第 428 页。1920 年在梵蒂冈档案中发现了贵由汗致当时的教皇的文书,上钤有蒙文贵由汗玺,文中他声称以长生天之命消灭违抗者和征服世界,命令教皇及诸国王降服等。参见白寿彝主编:《中国通史》第八卷《中古时代·元时期(上)》第八节"欧洲",第 687 页。

③ 宋濂等:《元史》卷十《世祖本纪七〉,第 204 页。

后再遣亦黑迷失使其国,"与其国师以名药来献,赏赐甚厚"①。此外,如武宗至大二年(1309 年)九月己亥,"哈鲁纳答思、秃坚铁木儿、桑加失里等奏请遣人使海外诸国,以秃坚、张也先、伯颜使不怜八孙;薛彻兀、李唐、徐伯颜使八昔;察罕、亦不剌金、杨呼答儿、阿里使占八"。②另一方面,对于一些开始并不愿意称臣纳贡的国家,元朝统治者也不惜借助其强大的武力去达到目的。例如,通过几次代价高昂的远征,元朝统治者把征服天下以令四海称臣纳贡的思想带到了周边的日本、缅国、安南、占城、爪哇等国,而上述这些国家在此之前都曾不受拘束地处于中原纳贡体系的边缘,就连拥有强大的海上军事力量的宋朝也从未发生过试图派遣军队远征海外以迫使他们朝贡的事情。当然,元代的海外军事远征也多以失败告终。所以在绝大多数的情况下,尤其是在元代的中后期,元代政权更多的还是依靠柔性的"招谕"和丰厚的封赏,以换取海外诸国对其宗主地位的政治认可。

事实证明,元朝统治者的柔性"招谕"为他们带来了丰硕的成果,这些成果不仅是物质财富上的,更是政治上的。尤其是忽必烈时期的"招谕",有时一次出海,便有若干小国随之归附。例如,至元十五年(1278 年),福建行中书省左丞唆都等"奉玺书十通,招谕诸蕃,未几,占城、马八儿国俱奉表称藩"。③至元十九年(1282 年)九月辛酉,广东招讨司达鲁花赤杨庭璧奉旨招谕俱蓝国归来,俱蓝国主遣使奉表,携宝货及黑猿一只来贡。杨庭璧抵俱蓝国时,适逢

① 宋濂等:《元史》卷一百三十一《亦黑迷失传》,第 3198 页。
② 宋濂等:《元史》卷二十三《武宗本纪二》,第 517 页。
③ 宋濂等:《元史》卷一百二十九《唆都传》,第 3152 页;卷二百一十《外夷传三·马八儿等国传》,第 4669 页。

也里可温兀咱儿撒里马、木速蛮主马合麻及苏木达国（今苏门答腊岛北部）相臣那里八合剌摊赤等因事亦在该国，闻元朝诏使至，皆相随奉表来贡，进指环、印花绮段、锦衾及七宝项牌、药物等若干。①至元二十三年（1286年）九月乙丑朔，经杨庭璧奉诏招谕前来朝贡者，就有马八儿、须门那、僧急里、南无力、马兰丹、那旺、丁呵儿、来来、急阑亦带、苏木都剌十个海外诸番国，皆遣使上表来觐，并贡方物。②有人据《元史》等相关史料进行过不完全统计，元代至少有34个海外国家曾遣使来华朝贡，朝贡次数达二百多次。③

在对大蒙古帝国内部诸汗国的政策上，元朝统治者同样希望借助朝贡制度以维护他们与"四大汗国"之间的关系。虽然自从忽必烈登基建元之后，"四大汗国"在实际上都各自独立了出去，但是对于元代历任的蒙古统治者而言，争取"西北诸王"④对自己"大汗"地位的承认还是非常有必要的，哪怕是这种承认在绝大多数情况下都只是名义上的。为了表示西北诸王对元代皇帝地位的承认，遣使朝觐并进贡方物也就成为必不可少的一种政治形式。例如，当大德十年（1306年）成宗铁穆耳成功地结束了元朝中央政权与窝阔台后汗海都、察合台后汗笃哇等人之间断断续续长达近四

① 宋濂等：《元史》卷十二《世祖本纪九》，第245—246页；卷二百一十《外夷传三·马八儿等国传》，第4670页。

② 宋濂等：《元史》卷十四《世祖本纪十一》，第292页；卷二百一十《外夷传三·马八儿等国传》，第4670页。

③ 李云泉：《朝贡制度史论——中国古代对外关系体制研究》，新华出版社2004年版，第58页。

④ 在元朝的文献中，常把伊利汗国的旭烈兀后王、钦察汗国的术赤后王以及察合台汗国的统治者，统称为"西北诸王"。他们在名义上承认元朝皇帝的"大汗"地位，算是元朝的"宗藩之国"，但实际上是各自独立的。参见韩儒林主编：《元朝史》下册，"元朝的对外关系"，人民出版社1986年版，第388页。

十年的战争之后,笃哇及其继承者为了表示承认元廷的宗主地位,开始持续地向大都派出贡使。①与此相关的,还有文宗朝时西北诸王向元廷派出贡使的例子。因为文宗图帖睦尔为了排除人们对其第二次即位合法性的质疑,所以积极争取蒙古贵族及西北诸王对其帝位的承认就显得非常重要。天历二年(1329年),在明宗和世㻋被谋杀后不久,文宗就派出蒙古贵族乃蛮台前往察合台汗国,并给燕只哥歹汗送去了一个世纪前由窝阔台汗为察合台铸造的"皇兄之宝"印玺。燕只哥歹曾是明宗和世㻋争位的主要支持者之一,很显然,文宗此举是希望能够消除他对和世㻋被杀之愤怒。②次年,文宗开展了更为积极的外交攻势,先后又派出三个宗王出使伊利、钦察和察合台汗国,并取得了这三个蒙古汗国积极回应。在随后的三年里,伊利汗国总共八次派出贡使前往文宗的宫廷,察合台汗国派出贡使四次,钦察汗国也向元廷派出过两次贡使。③

各国派遣贡使不断前来向元廷践行职贡之礼,从而显示了他们对大元帝国宗主地位的承认,这实际上也反映了进贡诸国对大元帝国权威的臣服。正如元人所言:"受图膺贡,四海之内皆臣。"④故此在元代君臣的眼中,职贡之事彰显了大元帝国的威望,所以是一件非常值得他们自豪和赞颂的盛事。例如,元代《圣旨特建释迦舍利灵通之塔碑文》中言:"我大元之有天下也,宗尧祖舜,踵禹基汤,圣道协于金轮,明德光于玉历,应乾革命,有此武功。英

① 〔德〕傅海波、〔英〕崔瑞德编:《剑桥中国辽西夏金元史》,第509—511页。
② 宋濂等:《元史》卷一百三十九《乃蛮台传》,第3352页。
③ 〔德〕傅海波、〔英〕崔瑞德编:《剑桥中国辽西夏金元史》,第556页。
④ 商企翁、王士点:《秘书监志》卷八《表笺·正旦表》,第138页。

声震于百蛮,威棱加于万国,八荒入贡,九服来宾,纂四圣之丕图,膺千载之期运,……会百僚而朝万国,将将济济,穆穆煌煌,真天子之盛礼也。"①王恽在《跋南蛮朝贡图》中亦充满自豪感地写道:"海中岛夷,际东南天地者以万数。有唐盛时,率置都护而羁縻之,不特以力而臣服也。此即庶方小侯,不能专达,附于大邦而致贡,绘而为图,以表中国圣人在上,德教洋溢,无远弗届之者。"②"庶方小侯,不能专达,附于大邦而致贡,绘而为图,以表中国圣人在上",这种观点恐怕不只是王恽个人的思想,应该也代表了元代多数文士对图绘"远方职贡之图"的看法。不仅普通民众如此,元代的统治者同样也对四海来朝感到惬意和自豪。例如,至治二年(1322 年)十二月,英宗硕德八剌曾自豪地对朝臣说:"自朕即位以来,法祖畏天,故北藩叛王辑睦通好,南荒酋长、诸蛮夷酋长多降附入觐,皆天眷也。"③尽管在当时的朝廷内部,英宗及其右丞相拜住推行的一系列改革已经引起了很多保守的当权派的恐慌和憎恨,然而年轻的皇帝并未意识到潜在的危险。想到自己即位两年多来各方面已经日见起色,看到北藩叛王辑睦通好以及南海诸国遣使朝贡,这位"期复中统、至元之盛"④的蒙古皇帝似乎已经开始满足了。

① 佚名:《圣旨特建释迦舍利灵通之塔碑文》,见宿白:《元大都〈圣旨特建释迦舍利灵通之塔碑文〉校注》,《考古》1963 年第 1 期。

② 王恽:《跋南蛮朝贡图》,《秋涧集》卷七十三,见李修生主编:《全元文》第 6 册,第 820—821 页。

③ 宋褧:《故集贤直学士大中大夫经筵官兼国子祭酒宋公行状》,《燕石集》卷十五,见李修生主编:《全元文》第 39 册,第 355 页。

④ 苏天爵:《滋溪文稿》卷二十八《题丞相东平忠献王传》,第 467 页。

第二节　瑞图呈祥与晏然气象

从先秦的原始宗教崇拜，到西汉董仲舒"天人感应论"的盛传，古人们通常都相信盛世明君的出现与自然间的某些现象息息相关。例如，《诗经》中就有"天命玄鸟，降而生商"之语；汉代人更是认为："王者承天统理，调和阴阳，阴阳和，万物序，休气充塞，故符瑞并臻，皆应德而至。德至天，则斗极明，日月光，甘露降；德至地，则嘉禾生……德至草木，朱草生，木连理；德至鸟兽，则凤凰翔，鸾鸟舞，麒麟臻，白虎到……"①正是带着这种"天人感应"的思想使得在我国古代的政治文化中，统治者和各级官僚有意或无意间会把"瑞芝生"、"麒麟现"、"黄河清"等世间较为罕见的自然现象当作祥瑞之应，并赋予神秘色彩，以此作为国祚兴盛、天下太平的征兆，进而用来为政权服务。这已成为一种非常常用的政治"修辞"的手法。例如，两宋时期的统治者就特别注重瑞应之说。据《宋史》记载："自太祖而嘉禾、瑞麦、甘露、醴泉、芝草之属，不绝于书，意者诸福毕至，在治世为宜"，②仅是正史中所记载之事例就难以计数。

为了纪念并有效宣扬瑞应事件，统治者在利用纪文赞颂的同时，也会经常命人将之绘入图画，亦如唐代张彦远《历代名画记》中所云："古先圣王受命应箓，则有龟字效灵，龙图呈宝，自巢、燧以来，皆有此瑞，迹映乎瑶牒，事传乎金册。"③践行此事者，可以北宋

① 班固：《白虎通义》卷下《封禅》，景印文渊阁四库全书（子部·杂家类）。

② 脱脱等：《宋史》卷六十一《五行志一上》，中华书局1977年版，第1875页。

③ 张彦远：《历代名画记》卷一《叙画之源流》，见于安澜编：《画史丛书》第一卷，上海人民美术出版社1963年版，第1页。

皇帝赵佶为代表。虽然他因沉迷于书画等行为招致"靖康之难"而常为后人所诟病，但事实上在寄兴丹青的同时，宋徽宗并没有忽略利用图绘祥瑞来为自己的政权服务，例如在他亲自监制下绘制的《宣和睿览册》，便堪称是瑞应图谱之巨制。邓椿在《画继》中为之记载云："其后以太平日久，诸福之物，可致之祥，奏无虚日，史不绝书。动物则赤乌、白鹊、天鹿、文禽之属，扰于禁；植物则桧芝、珠莲、金柑、骈竹、瓜花、来禽之属，连理并蒂，不可胜纪。乃取其尤者凡十五种，写之丹青，亦目曰《宣和睿览册》。"①虽然《宣和睿览册》早已佚失，不过从现存的传为宋徽宗御制的《瑞鹤图》（辽宁省博物馆藏，图57）、《五色鹦鹉图》（美国波士顿美术馆藏，图58）及《祥龙石图》（北京故宫博物院藏，图59）等作品中，我们还是可以较为清楚地了解到赵佶是如何利用图绘祥瑞来为他自己的政权服务的。②

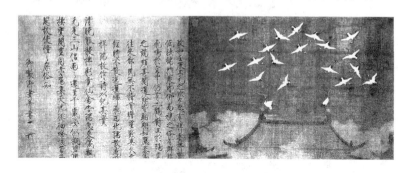

图57　赵佶《瑞鹤图》　辽宁省博物馆藏

①　邓椿：《画继》卷一《圣艺》，见于安澜：《画史丛书》第一卷，第2页。

②　宋代图绘祥瑞的相关研究可参阅李福顺：《宋徽宗与祥瑞画》，《中国书画》2003年第12期；王正华：《〈听琴图〉的政治意涵：徽宗朝院画风格与意义网络》，《艺术、权力与消费：中国艺术史研究的一个面向》，中国美术学院出版社2011年版，第69—126页；许敦平：《试论两宋之际的瑞应图》，《美术学报》2013年第4期。

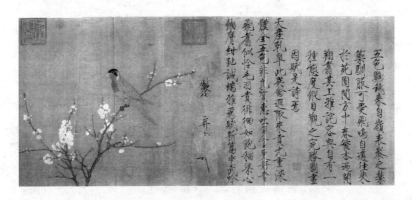

图 58 赵佶《五色鹦鹉图卷》 美国波士顿美术馆藏

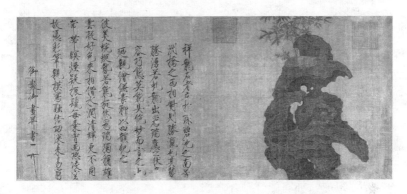

图 59 赵佶《祥龙石图》 北京故宫博物院藏

元代人同样相信"太平有象"①,利用祥瑞现象以宣扬政通人和、国势昌运的事例亦不鲜见。虽然在汉学修养方面,元代绝大多数的皇帝比起中原传统的汉人皇帝无疑要稍逊一筹,但是有多位皇帝在接受中原政治文化过程中利用瑞应事件为自己统治服务这

① 程益:《天寿节贺表》,商企翁、王士点:《秘书监志》卷八《表笺·正旦表》,第153页。

方面好像并不逊色。关于这一点,我们可以从元代宫廷中对嘉禾、瑞麦、仙鹤、天马等祥瑞图像的绘制或记载情况中得到了解。

一、嘉禾呈瑞

所谓"嘉禾",原指稻禾生长较好而一茎生双穗或多穗者,故又可名之曰"异母同颖"。不过经过后来的历史流变,本来指一茎多穗的"异母同颖"有时又被称为"异亩同颖",变成了另外一种意思。稻生多穗本来只是一种自然现象,但在古代长期以来都被视为祥瑞之兆。将嘉禾视为祥瑞,最早源于西周"唐叔得禾"①的典故。在该典故中,嘉禾事实上为后世提供了两种政治意涵,一是强调嘉禾长势良好,从而作为丰年之象征,寓意风调雨顺、国泰民安;另一种意涵则强调嘉禾"异亩同颖"的特殊生长状态,而非仅指一茎多穗的丰收景象,如《授时通考》所言:"禾各生一垄,而合为一穗,异亩同颖,天下和同之象"②。此亦如《白虎通义》中记载周公所谓"三苗为一穟,天下当和为一乎"之意,象征政通人和、天下归一的太平局势,亦有族群融合之意。

① 据《史记》记载:"天降祉福,唐叔得禾,异母同颖,献之成王,成王命唐叔以馈周公于东土,作馈禾。周公既受命禾,嘉天子命,作嘉禾"[司马迁:《史记》卷三十三《鲁周公世家第三》,景印文渊阁四库全书(史部·正史类)];另据《白虎通义》记载:"成王(周成王,西周第二代王)时有三苗异亩而生,同为一穟,大几盈车,长几充箱,民有得而上之者。成王访周公而问之。公曰:'三苗为一穟,天下当和为一乎。'以是,果有越裳氏重九译而来矣"[班固:《白虎通义》卷下《封禅》,景印文渊阁四库全书(子部·杂家类)]。

② 佚名:《授时通考》卷十九《嘉禾瑞谷瑞麦》,景印文渊阁四库全书(子部·农家类)。

　　元代君臣亦同样将一茎多穗的嘉禾现象视为祥瑞之应。所以，只要地方生有嘉禾，往往也都会献之朝廷。在《元史》中关于进献嘉禾的记载比比皆是，例如：元世祖至元元年（1264 年）十月壬子，恩州历亭县进嘉禾，一茎九穗；十一月丁酉，太原临州进嘉禾，二茎；①四年（1267 年）十月庚午，"太原进嘉禾二本，异亩同颖"②；六年（1269 年）九月癸亥，"恩州进嘉禾，一茎三穗"③；七年（1270年）五月壬戌，"东平府进瑞麦，一茎二穗，三穗、五穗者各一本"④；十一年（1274 年）七月乙酉，"兴元凤州民献麦一茎四穗至七穗，穀一茎三穗"⑤；十七年（1280 年）十月，太原坚州进嘉禾六茎；⑥十八年（1281 年）闰八月壬辰，"瓜州屯田进瑞麦，一茎五穗"⑦；二十年（1283 年）十月癸巳，鄂端宣慰司刘恩进嘉禾，同颖九穗、七穗、六穗者各一；⑧二十三年（1286 年）九月，"南部县生嘉禾，一茎九穗。芝产于苍溪县"⑨；二十四年（1287 年）八月癸亥，"浚州进瑞麦，一茎九穗"；⑩二十六年（1289 年）十二月，宁州民张安进嘉禾二本。⑪成宗大德元年（1297 年）十一月辛未，"曹州禹城进嘉禾，一茎九

①　宋濂等：《元史》卷五十《五行志一》，第 1085 页。
②　同上。
③　宋濂等：《元史》卷六《世祖本纪三》，第 122 页。
④　宋濂等：《元史》卷七《世祖本纪四》，第 130 页。
⑤　宋濂等：《元史》卷八《世祖本纪五》，第 156 页。
⑥　宋濂等：《元史》卷五十《五行志一》，第 1085 页。
⑦　宋濂等：《元史》卷十一《世祖本纪八》，第 233 页。
⑧　宋濂等：《元史》卷五十《五行志一》，第 1085 页。
⑨　宋濂等：《元史》卷十四《世祖本纪十一》，第 292 页。
⑩　同上，第 299 页。
⑪　宋濂等：《元史》卷五十《五行志一》，第 1085 页。

穗"①。仁宗延祐七年（1320年）五月，鄱阳进嘉禾，一茎六穗。②英宗至治元年（1321年）十月壬子，"拜住献嘉禾，两茎同穗"③；二年（1322年）八月壬申，"蔚州民献嘉禾"④。泰定元年（1324年）十月乙卯，"成都嘉谷生一茎九穗"⑤……

　　地方官员不厌其烦地要将嘉禾进献朝廷，一方面固然是为了向朝廷上报五谷丰登、天下太平的瑞应之象，以此证明盛世明君已经出现，从而讨取圣上的嘉赏；另一方面，汉人官员们积极地参与宣扬瑞应现象，在极力赞颂盛世明君之同时，事实上也是在证明元朝政权的合法性，从而为自己出仕朝廷找到合理的借口。尤其是在元朝初期，一些出仕元朝的南宋旧臣，更是希望借助元乃天命所归以及元朝统一天下的功绩，来为自己出仕新朝进行辩护。⑥可以说，证明元朝政权的合法性，不仅是入主中原的元朝统治者们极力想做到的一件事情，同时也是元朝统治下的很多汉人臣僚们希望做到的一件事情。因此，利用嘉禾、瑞麦、瑞芝等瑞应现象积极鼓吹天下太平、国祚兴旺，能够得到元代朝廷上下很多人一致推崇就让人不难理解了。

　　为了宣扬瑞应，赞颂盛世仁政，利用翰墨图绘嘉禾瑞麦，自然也是元代统治者乐于采用的一种手段。根据元代正史记载，赵孟頫就曾在元代统治者的授意下画过此类图画。至大二年（1309

①　宋濂等：《元史》卷十九《成宗本纪二》，第414页。
②　宋濂等：《元史》卷五十《五行志一》，第1085页。
③　宋濂等：《元史》卷二十七《英宗本纪一》，第614页。
④　宋濂等：《元史》卷二十八《英宗本纪二》，第624页。
⑤　宋濂等：《元史》卷二十九《泰定帝本纪一》，第650页。
⑥　关于此方面较为详细之论述，可参阅么书仪：《元代文人心态》，文化艺术出版社2000年版，第133—140页。

年)九月,河间(在今河北省境内)等路献嘉禾,有异亩同颖及一茎数穗者,尚在东宫居潜的仁宗爱育黎拔力八达"命集贤学士赵孟𫖯绘图,藏诸秘书"。①遗憾的是赵孟𫖯所画之嘉禾图未能传世,我们今天已经无法见到该画的面貌。台北故宫博物院藏有一幅元代佚名画家的《嘉禾图》(图46),②或许可以帮助我们了解到赵孟𫖯及其当时人所绘嘉禾图的大概情况。该图采用纵向构图,高约190厘米,宽约68厘米,无疑可以称得上是一件大作了。画中构图饱满,描绘了一簇高大挺立的稻谷及四周数株低矮的稻谷,此外没有任何其他背景,主题突出,主次对比强烈,非常鲜明地表现了嘉禾的高大与繁茂。嘉禾的谷穗和谷粒不仅色泽深沉,而且在形态上也要比其旁边的稻谷明显大出很多,显得殷实厚重。虽然嘉禾的茎叶繁密,不过画家将之处理得密而不乱,前后穿插,疏密有致,层次也很分明。从表现技法上来看,该图主要采用没骨勾染,利用赭墨、花青等颜色将嘉禾的茎叶和谷穗直接画成,基本不用线条勾勒,笔法朴实、直率,既真实地刻画出了嘉禾的自然形貌,又体现出了画家对物写生的生动感受。可以说,该作品即使不是像赵孟𫖯这样的一代绘画大家所为,也应该不是一般的宫廷画工可以为之。当然,关于这件作品绘画技法的高低以及艺术性之好坏,都不是我们所要讨论的重点。我们关注的是绘制这样一件作品的实际用途,以及画中所体现的政治意涵。结合该图的尺寸进行分析,我们可以推断这样一件描绘嘉禾的大幅作品绝非文人墨客寄兴雅玩之

① 宋濂等:《元史》卷二十四《仁宗本纪》,第537页。

② 台北故宫博物院藏《嘉禾图》,图版见台北故宫博物院编:《故宫书画图录》第五册,台北故宫博物院,1990年,第239页。

物,很有可能是作为当时宫廷中某个庙堂或宫殿的壁画装饰之用。这一点,使我又想起了李衎在延祐元年(1314年)奉旨在仁宗的宫殿墙壁上画竹①,以及至治二年(1322年)英宗诏画《蚕麦图》于鹿顶殿壁之事。②存世的这件元人《嘉禾图》应该也是作为元代宫廷中某个公开场所的壁画之用,目的无非也是为了能够让更多的人得以观瞻,从而达到更好地宣扬政治瑞应的效果。

除了元代宫廷中画过嘉禾图之外,根据文献记载,当时的地方文人官僚也有不少人画过此类图画。当然,他们图绘嘉禾、瑞麦的目的大多也都是基于当时皇权意识下的政治颂扬及粉饰太平。例如,大德九年(1305年)五月麦熟时节,诸暨州(今浙江诸暨)有人得麦一茎三穗,州人闻之相庆,题诗赞之,并绘之于图,献之于上。时人陆文圭(1252—1336年)作《〈瑞麦图〉序》云:"夫年之丰凶虽系乎天,亦系乎政之得失。政自上而下者也,善政致祥,兹其验矣!守土臣不敢自以为功,谨摭民谣列之篇次,自附于唐叔得禾之义,以显扬国家之休命。"③元统三年(1335年)夏季,一个名为岳瑞的地方官员家里的田里长了一株嘉禾,命人将之图诸卷端,并请当时的学古之士题写诗文为之赞咏。时人张源亦将之与当时朝廷的升平之治相联系,作《嘉禾呈瑞颂》曰:"我朝大明当天,四海无征战之劳,八方有讴歌之乐。德被群民,化及草木,和气之孚,丰稔之兆,

① 虞集:《道园学古录》卷二十八《题煜上人所藏息斋〈墨竹〉》载:"因记延祐甲寅,息斋奉诏写嘉熙殿壁",见陈高华:《元代画家史料汇编》,第192页。

② 宋濂等:《元史》卷二十八《英宗本纪二》,第624页。

③ 陆文圭:《〈瑞麦图〉序》,《墙东类稿》卷五,见李修生主编:《全元文》第17册,江苏古籍出版社2000年版,第547页。

在在有之，不可胜绝……"①总之，只要提及嘉禾、瑞麦，元代文士多
会将之用于赞颂朝廷的政治安和及国家的兴旺昌盛，亦如王旭《题
尹宰嘉禾图》所言："嘉禾、瑞麦，和气之所生也。和气何从而致哉？
政平讼理，一方无愁叹之声，民心和而天地之和应之矣。"②此外，也
有人会将这种瑞应现象与天下一统及族群融合相联系，如苏天爵
作《嘉禾图赞》就以嘉禾异亩同颖赞颂朝廷的政绩安和，甚至可以
令"远迩之人，共称为小尧舜"③。

二、凤凰来仪

　　早在我国先秦时期，鹤就被人们视为珍禽。④在后来的道教文
化中，鹤受到进一步"仙化"，被视为"仙人之骐骥"，甚至传说鹤
"胎化产鸾凤，同为群，圣人在位，则与凤凰翔于甸"⑤。此外又有
"鹤寿千岁"之说，如晋人著《古今注》云："鹤千岁则变苍，又二千
岁变黑，所谓玄鹤也。"⑥所以，在中国古人的心目中鹤就是一种祥
瑞之鸟，故而又有"瑞鹤"、"仙鹤"、"仙羽"之称谓。尤其是在一些
宫廷的活动场合，鹤的出现更会被统治者视为朝政的祥瑞之应。
此方面最具代表性的事例，当数宋徽宗赵佶利用《瑞鹤图》记载下

　　① 张源：《嘉禾呈瑞颂》，见李修生主编：《全元文》第53册，第636—637页。
　　② 王旭：《兰轩集》卷十四《题尹宰嘉禾图》，见李修生主编：《全元文》第19
册，第501页。
　　③ 苏天爵：《滋溪文稿》卷一《嘉禾图赞》，第7页。
　　④ 莫容、胡洪涛：《鹤史初探》，《农业考古》1988年第1期。
　　⑤ （传）浮丘伯：《相鹤经》，见陶宗仪：《说郛三种》卷一百〇七，上海古籍出版
社1988年版，第4933页。
　　⑥ 崔豹：《古今注》卷中《鸟兽第四》，景印文渊阁四库全书（子部·杂家类）。

的那次瑞鹤事件。在这件《瑞鹤图》上，题有宋徽宗亲笔留下的跋文（图60）：

图60　赵佶《瑞鹤图》跋文　辽宁省博物馆藏

　　政和壬辰上元之次夕，忽有祥云拂郁低映端门。众皆仰面视之，倏有群鹤飞鸣于空中。仍有二鹤对止于鸱尾之端，颇甚闲适，余皆翱翔，如应奏节。往来都民无不稽首瞻望，叹异久之。经过不散，迤逦归飞西北隅散。感兹祥瑞，故作诗以纪其实。清晓觚棱拂彩霓，仙禽告瑞忽来仪。飘飘元是三山侣，两两还呈千岁姿。似拟碧鸾栖宝

阁,岂同赤雁集天池。徘徊噭唳当丹阙,故使憧憧庶
俗知。①

尽管该图不一定真正出自宋徽宗本人之手,但是通过他本人
的题跋可以明白无误地告诉世人,这是根据发生在自己宫廷中的
一次真实的祥瑞事件绘制出来的图画,而非是凭空之臆造。②宋徽
宗之所以要如此强调画中瑞应事件的真实性,显而易见是为了达
到美化和颂扬自己统治下的天下太平、天降福祉的政治"修辞"
效果。

宋徽宗的《瑞鹤图》是否进入过元朝内府或被元朝的皇帝们看
到过并对他们产生过影响,我们已经不得而知。不过在对待瑞鹤
事件上,元朝宫廷同宋朝宫廷一样都表现出了积极颂扬的态度。
例如,元贞三年(1297 年)二月初一,成宗皇帝命正一玄教宗师冲
玄真人张留孙于崇真万寿宫举行祭神仪式,为民祈福,有数只瑞鹤
飞来,回翔久之。翌日正午,"复有双鹤翔舞空际,下集北斗新宫南
门。既而复起,凌风驭气,下临坛宇,盘旋移晷、掠殿庭西北而去。
都人拭目,见未曾有。祀事告成,仙班胥庆,咸谓鹤瑞之应"。③ 成
宗因此大喜,诏命集贤大学士兼中奉大夫阎复等为之题诗作颂,家
之巽、张楧、牟应龙、方回、杜道坚等多位文坛名流随之挥毫唱和,
为此给我们留下了隶书长卷《崇真万寿宫瑞鹤诗(并序)》(图 61,

① 赵佶:《瑞鹤图》跋文,该图现藏于辽宁省博物馆。
② 刘伟冬:《群鹤飞舞 朝兮暮兮——〈瑞鹤图〉有关问题的阐释》,《南京艺术
学院学报(美术与设计版)》2004 年第 1 期;
③ 阎复:《崇真万寿宫瑞鹤诗(并序)》,图版见《国宝手卷:元〈崇真万寿宫瑞
鹤诗〉》,《收藏》2012 年第 2 期。

附录九），记述并赞颂了此次祥瑞之应。另外，如泰定元年（1324年）二月，玄教大宗师吴全节奉圣旨大醮于崇真万寿宫，将事之时，有三只白鹤自东南飞来俯临祠坛，飞绕久之乃翱翔而去。第二天早上又有两只鹤重新飞来，复临祠坛，飞鸣久之。这件事亦为泰定帝所重视，命"士大夫各为歌诗，以侈其异"①，后又传旨命吴澄、袁桷等儒臣为之撰录和作序。②当然，元代最有代表性的瑞鹤事件，还是要算至顺三年（1332年）三月发生在文宗朝那一次鹤临仙坛。那一次瑞鹤事件，不仅令在现场目睹的众臣们惊叹神异，更是让文宗皇帝倍感欣喜。于是，在传旨命奎章阁侍书学士兼国史院编修官虞集书以识之的同时，他也像宋徽宗绘制《瑞鹤图》那样命人将这一盛事用图画的形式描绘了下来。尽管史料上没有留下关于文宗朝此次绘制瑞鹤图的其他任何线索，该图更是不像赵佶的《瑞鹤图》那样流传于世，不过根据虞集文中之"绘图以闻"，可以知道当时绘制瑞鹤图的目的很明确，就是为了能够让更多的人知道此事，达到纪事之功用。

图61 阎复《崇真万寿宫瑞鹤诗（并序）》局部1 私人藏品

① 袁桷：《白鹤诗序》，《清容居士集》卷二十二，见李修生主编：《全元文》第23册，凤凰出版社2004年版，第260页。

② 吴澄：《瑞鹤记》，《吴文正集》卷三十五，李修生主编：《全元文》第15册，江苏古籍出版社1999年版，第109—110页；袁桷：《白鹤诗序》，《清容居士集》卷二十二，《全元文》第23册，第260—261页。

行文至此,让我们还是将目光重新转回到本书开头所描述的那场道教祭天仪式的场景。当道教仪式进入高潮之际,恰巧有一群白鹤飞来落在了仙坛之上,此情此景发生在众目睽睽之下,现在想起来都会令我们觉得惊叹不已。文宗朝的君臣们正是利用了平常人难得一见的这种场景,刻意渲染并进行了神化处理,从而达到粉饰太平、宣扬盛世的目的。事实上,元上都开平城的所在地就位于一个地势低平、水沼错落的草原上,①周边的生态环境很适宜各种水鸟生活,其中自然也包括了鹤。并且从忽必烈时代开始,在上都的宫廷里也非常注重营造飞禽走兽的生态环境,并豢养了大量的野生动物。其中不仅有许多狩猎用的豹、山猫以及狮子,而且还有很多鹿、山羊及各种鸟类。据《马可波罗游记》记载,在上都宫殿的后面是一座御花园,里面沟渠纵横,水草丰美,"许多品种的鹿和山羊都在这里放牧,它们围栏也都圈在这场地里,这给大汗的鹰和其它用来狩猎的鸟雀提供了食物。除鹰以外,园内这种飞禽不下二百余种"。②此外,根据马可·波罗的记载,忽必烈还在一个名为张家诺(Changanor)的城市建有行宫。"这座城市的周围,许多湖泊和溪河环绕其间。它是各种天鹅群集的地方。这里又有一块美

① 元宪宗六年(1256年)三月,忽必烈命刘秉忠"相地于桓州东、滦河北,建城郭于龙冈,三年而毕"(《元史》卷一百五十七《刘秉忠传》,第3693页),是为开平城,后升为上都。开平城的兴建,留下了很多传说,如"相传刘太保建都时,因地有龙池,不能干涸,乃奏世祖,当借地于龙,帝从之。是夜三更雷震,龙已飞上矣。明日,以土筑城基,至今存焉。"(孔齐:《至正直记》卷一《上都避署》,见上海古籍出版社编:《宋元笔记小说大观》,上海古籍出版社2001年版,第6560页。)这种经过神化的传说固然不可信,但从传说中可以看出开平城所在草原地势低平、水沼错落这一事实。现代人通过对元上都遗址的考古发掘,也证明了这一点。

② 〔意〕马可波罗口述,鲁恩梯谦笔录:《马可波罗游记》第二卷,第75页。

丽的平原,成群结队的鹤、雉、鹧鸪和其他各种飞禽,飞来这里栖息"①,其中仅鹤的种类就多达五种。可以推断,在上都御花园内不下二百余种的飞禽中也包括有鹤。这就如同在北宋汴京的"延福宫"和"艮岳"等皇家园林中豢养着大量的鹤,因此北宋宫廷的群鹤瑞象时有发生一样,②元代上都的瑞鹤事件事实上也应该与那里的生态环境密切相关。所以,在上都的宫廷附近经常会有鹤群出没,这只是一种自然现象。但是当这种自然现象恰巧遇上了宫廷中正在举办的重要活动,元朝的君臣就会态度一致地将之视为祥瑞。

在文宗朝的这次瑞鹤事件中,虞集不遗余力地对事件中的祥瑞之应进行了渲染。他写道:

> 书传之凤凰来仪,神祇来格,此其类也。臣闻至元纪
> 元,岁在甲子,实命诚明张真人建大醮于兹宫,有瑞鹤之
> 应焉。今七十年矣,前太常徐琰见诸赞咏。臣切思之:至
> 元甲子,世祖皇帝在位之五年;今兹之岁,则今上皇帝之
> 第五春也。玄征之感,同符世祖,不亦盛乎?於乎!我圣
> 皇敬天尊祖之诚,仁民爱物之惠,前圣后圣,其揆若一。
> 则吾圣元宗社无疆之福,讵可量哉?③

关于世祖朝发生的那次瑞鹤事件,笔者未能找到虞集文中提及的前太常徐琰所作的赞咏。不过在元初著名文臣阎复撰写的

① 〔意〕马可波罗口述,鲁恩梯谦笔录:《马可波罗游记》第二卷,第73页。
② 许玮:《"祥瑞图"写实性考辨》,《新美术》2013年第7期。
③ 虞集:《瑞鹤赞(并序)》,《道园类稿》卷十五,明初翻印至正刊本;另见《虞集全集》,第319页。

《崇真万寿宫瑞鹤诗(并序)》中,有"惟昔至元甲子,世祖皇帝醮长春宫,尝致兹瑞",及"至元甲子三月春,先皇有命醮长春。曾瞻灵鹤降空碧,至令翠琰铺雄文"(图62)①等语,记述了那次瑞鹤事件。另外,在《元史》中有至元元年(1264年)三月庚辰,元世祖"设周天醮于长春宫"②之记载,这也与上文所说的"至元甲子,世祖皇帝醮长春宫,尝致兹瑞"相一致。由此可以证明,至元元年(1264年)三月发生的祥瑞之应确有其事,并亦受到当时君臣之重视。虞集将文宗朝的这次的瑞鹤事件与七十年前发生在至元元年(1264年)的那一次瑞鹤事件相联系,并且极力从中找出了共性。他发现至元甲子(1264年),世祖正好即位五年,而至顺三年(1332年),文宗亦在位五年,并且两次瑞鹤事件也都发生在三月,可谓巧合至极。于是,他不禁感慨道:"玄征之感,同符世祖,不亦盛乎?……前圣后圣,其揆若一。则吾圣元宗社无疆之福,讵可量哉?"虞集通过两次瑞应,竭尽所能地将文宗朝与世祖朝联系在一起,希望借助世祖朝的辉煌业绩来对文宗朝的内政外交进行粉饰,从而给人打造出一种如同"中统、至元之盛"般四海升平、大下富强的政治假象。

事实上,即使不拿世祖时期元朝政权开疆扩土、威服四方的那些丰功伟绩与文宗朝进行对比,仅就文宗皇帝本人在内廷中所掌控的实际权力以及他个人的政治威信而言,都无法把他和元世祖相提并论。况且,从国运方面来看,天历、至顺年间一直天灾人祸

① 阎复:《崇真万寿宫瑞鹤诗(并序)》,图版见《国宝手卷:元〈崇真万寿宫瑞鹤诗〉》,《收藏》2012年第2期。

② 宋濂等:《元史》卷五《世祖本纪二》,第96页。

图 62　阎复《崇真万寿宫瑞鹤诗（并序）》局部 2　私人藏品

不断。例如，天历二年（1329 年）时，陕西地区"饥馑疾疫，民之流离死伤者十已七八"①。江西和岭南地区多地则连年遭遇百年罕见的雪灾、低温之害。据元人记载："天历元年冬十二月，江西大雪。于是吾乡老者久不见三白，少者有生三十年未曾识者。明年大雪加冻，大江有绝流者，小江可步。又百岁老人所未曾见者。今年六月多雨恒寒，虽百岁老人未之闻也。……两年之雪，大兴所无。去年之冻，中州不啻过也；六月之寒，则近开平矣。有自五岭来者，皆

① 同恕：《西亭记》，《渠庵集》卷三，李修生主编：《全元文》第 19 册，第 369 页。

云连岁多雪。"①其他各种旱灾、水灾、蝗灾亦连年不绝。此外，还有各地不断涌起的兵祸也给文宗朝带来了不小的打击。直接被兵之地，就包括了今日内蒙古、陕西、山西、河北、河南、四川、贵州、云南、广西、江西等省份和自治区。天灾加上兵祸，每年所造成的饥荒难民都多达数百万人以上。例如，天历二年（1329 年）四月，陕西诸路饥民就多达一百二十三万四千余口，诸县流民又数十万；②至顺元年（1330 年）四月庚寅，汴梁、怀庆、彰德、大名、兴和、卫辉、顺德、归德及高唐、泰安、徐、邳、曹、冠等州，饥民有六十七万六千户，一百零一万二千余口；③同年闰七月，松江、平江、嘉兴、湖州等路水灾，饥民四十万五千五百七十余户④……从每年受灾的人数看，相对于至顺元年（1330 年）时全国一千三百四十万六百九十六户的总人口数，⑤受灾者的比重已经相当大。从《元史》记载的情况，可以看到在文宗在位四年间，朝廷忙于发放赈济粮款的记载就占了其本纪中的不少篇幅。可以说在整个文宗朝，因受到天灾兵祸，以及明宗不明不白暴死的影响，尤其是对于燕铁木儿专权的反感，从蒙古人、色目人到汉人，社会上当时普遍存在着对朝廷的不满心理。

　　为了安抚人心，文宗临朝四年间也采取了很多措施。除了采取救灾复业及对蒙古、色目大臣进行封爵赏赐等常规举措之外，在

① 刘岳申：《送萧太玉教授循州序》，《申斋集》卷二，李修生主编：《全元文》第 21 册，江苏古籍出版社 2001 年版，第 451 页。

② 宋濂等：《元史》卷三十三《文宗本纪二》，第 733 页。

③ 宋濂等：《元史》卷三十四《文宗本纪三》，第 755—756 页。

④ 同上，第 764 页。

⑤ 李则芬：《元史新讲》第三册，台北：黎明文化事业股份有限公司 1989 年版，第 544 页。

政治和经济环境都受到严重制约的情况下,他更多地还是以追求振兴文治的表面效果来作为笼络人心的手段。通过建立奎章阁学士院以及命人修撰《经世大典》,他尽力将当时绝大多数的著名文士儒臣都笼络到自己的身边,用虚崇文儒的手段来收揽汉地民心。①此外,文宗还试图利用人们的迷信心理,大封诸神,以笼络民心。②鼓吹祥瑞既是他利用人们的迷信心理迷惑、拉拢人心的一种手段,也是他在接受身边文臣们的善意赞颂下,取得自我心理满足的一种方式。有时或许连他本人也弄不清楚到底有哪些祥瑞之应是真实的,至顺三年(1332年)的那次图绘并赞颂瑞鹤来翔,就是其中的一个例证。

三、天马来下

鞍马画在元代曾兴盛一时,其绘者如赵孟頫、赵雍父子以及任仁发、龚开、何澄等人,皆为艺术史界所熟知。众所周知,具有游牧传统的蒙古人是在马背上发展壮大起来的,成吉思汗及其后人更是依靠马背上的骁勇打出了一片江山。所以,马在蒙古人的生产和生活中一直有着非常重要的地位,受到格外爱重。这一因素为很多人在思考元代鞍马画的兴盛原因时提供了假设的依据,认为元代统治者喜欢鞍马画正是基于他们的游牧生活传统,为了表现他们的传统生活方式,以及他们对马这种动物的特殊感情。不可否认,这是一个基本的事实。然而到目前为止,我们几乎找不到任

① 陈得芝:《中国通史》第8卷《中古时代·元时期》(上册),第504版。
② 李则芬:《元史新讲》第三册,第546—547页。

何有关于这一因素下元代统治者敕命或鼓励画家绘制此类作品的文字记载。在有关元代皇权意识下的鞍马画作品的绘制方面,利用"天马来下"的瑞应思想以粉饰天下太平、国祚兴盛,或赞颂统治者具有怀柔远人之仁德的事例倒是时有发现。此外,借用神骏的出现赞颂人才生逢其时得以见用的事例,亦偶尔有之。例如,虞集就曾记载了至顺二年(1331年)夏季,文宗在巡幸上都的途中看到了一匹漂亮的五云骧,并被其深深吸引的故事。所谓五云骧,又名五花马,向来被视为宝马良驹。文宗不仅命宫廷画工画下了这匹马的形态,藏诸秘阁,并且照例也少不了敕命文臣为之作文赞颂。虞集在其应制所作的《御马五云骧图赞(并序)》中赞叹曰:

> 臣闻骧不称其力,称其德也。今斯骧也,生于明时,遭逢赏鉴,不有其德,曷克臻兹?噫!一马之善,上犹录之如此,岂有人材之出于当世,而不见知见用者哉?敢述赞曰:房宿储精,天马来下。有万其骏,莫之能侣。玄文五聚,黼黻厥身。粲若负图,犹龙有神。圣皇在御,神物斯出。[1]

在中国传统文化中,"伯乐相马"的故事广为人知。虞集由文宗对偶然间见到的一匹良马的爱重,联想到了皇帝对人才的重用,进而又引申出神物的出现归因于明君在御的结果。赞文配合着图画,既赞颂了文宗皇帝的英明和知人善用,同时利用了宫廷中常用

[1] 虞集:《御马五云骧图赞(并序,应制)》,《道园类稿》卷十五,见《虞集全集》,第318页。

的祥瑞思想,赞颂了宝马生于明时,借此又粉饰了文宗朝的政治清明。

根据中国传统文化将良马比喻为人中之英才,用以赞颂统治者知人善用的英明决策,并且同时把良马的出现赞颂为政治清明、天下太平的祥瑞之应,这样的"修辞"策略在之后顺帝朝的一次"拂郎国献天马"事件中更是被用到了极致。

至正二年(1342年)七月十八日,正在上都避暑的顺帝在慈仁殿接见了来自拂郎国的使节,并接受了对方进献的一匹骏马。该马"身长丈一尺三寸有奇,高六尺四寸有奇,昂高八尺有二寸"①,"身纯黑,后二蹄白,食刍粟倍常,间以肉湩,奇伟骁骏,真神物也"。② 单从揭傒斯、吴师道等人对这匹马的外形描述来看,可以称得上是一匹宝马良驹。这件事曾令当时的朝野轰动一时,被称为"拂郎国献天马"③、"拂郎国贡异马"④或"拂郎国进天马"⑤。总之,这次拂郎国进献的骏马被视为是一匹非同寻常的"天马"。有学者指出,从中国传统的官方立场来看,进贡马匹通常会被视为对统治者的敬意及忠诚的表现。⑥进贡"天马"的意义更是非同寻常。

① 揭傒斯:《天马赞》,《揭傒斯全集·文集》卷九,上海古籍出版社1985年版,第425页。另见李修生主编:《全元文》第28册,第472页。

② 吴师道:《天马赞(并序)》,见李修生主编:《全元文》第34册,第329页。

③ 揭傒斯:《天马赞》,《揭傒斯全集·文集》卷九,第425—426页;另见李修生主编:《全元文》第28册,第472页。

④ 宋濂等:《元史》卷四十《顺帝本纪三》,第864页。

⑤ 欧阳玄:《天马颂(并序)》,《圭斋文集》卷一,见李修生主编:《全元文》第34册,第582页。

⑥ 李铸晋:《鹊华秋色——赵孟頫的生平与画艺》,生活·读书·新知三联书店2008年版,第109页。

早在汉代的《郊祀歌》诗中就有"天马徕,从西极,涉流沙,九夷服"①等语,把进献天马看作国家强盛、威服四方的象征;天马的出现同时也被看作国祚兴盛、天下太平的祥瑞吉兆。②所以,"天马来下"不仅被顺帝及其臣僚们认为彰显了大元帝国的威望及皇帝的怀远之德,而且也被看作四海升平的祥瑞之兆。因此,除了自己亲御慈仁殿接待献马的拂郎国使节,元顺帝还在是月的二十一日特意敕命宫廷画工周朗、张彦辅等人貌以为图,③以纪其事,并且他还专门传旨命令揭傒斯、欧阳玄等人为之作文赞颂。④(图63)此外,还有吴师道、陆仁、许有壬、周伯琦等多位词臣亦先后应制作文赞之。⑤杨维桢、宋无、秦约等亦分别作有《佛郎国进天马歌》或《天马歌》,⑥各自也都从不同的角度对此次"拂郎国献天马"进行了赞颂。

① 班固:《汉书》卷二十二《礼乐制第二·郊祀歌·天马》,景印文渊阁四库全书(史部·正史类)。

② 赵沛霖:《汉〈郊祀歌·天马〉与祥瑞观念、神仙思想》,《励耘学刊(文学卷)》2008 年第 1 期。

③ 陈基:《跋张彦辅画拂郎马图》,《夷白斋稿》外集卷下,见李修生主编:《全元文》第 50 册,凤凰出版社 2004 年版,第 337 页。

④ 揭傒斯:《天马赞》,《揭傒斯全集·文集》卷九,上海古籍出版社 1985 年版,第 425—426 页;另见李修生主编:《全元文》第 28 册,第 472 页;欧阳玄:《天马颂(并序)》,《圭斋文集》卷一,见李修生主编:《全元文》第 34 册,第 582 页。

⑤ 吴师道:《天马赞(并序)》,见李修生主编:《全元文》第 34 册,第 329 页;陆仁:《天马歌》,见顾嗣立编:《元诗选三集》辛集,《乾乾居士集》,中华书局 1987 年版,第 643 页;许有壬:《应制天马歌》,《至正集》卷十,《元人文集珍本丛刊》第七辑,新文丰出版公司 1985 年影印版,第 69 页;周伯琦:《天马行应制作(并序)》,见顾嗣立编:《元诗选初集·庚集》,中华书局 1987 年版,第 1864—1865 页。

⑥ 杨维桢:《佛郎国进天马歌》,《铁崖古乐府》卷七,《集部·别集类》;宋无:《天马歌》,载顾嗣立编:《元诗选初集》戊集,《子虚翠寒集》,中华书局 1987 年版,第 1262 页;秦约:《天马歌》,见顾瑛辑:《草堂雅集》卷十三,中华书局 2008 年版,第 1011—1012 页。

图 63　周朗《拂郎国献马图》揭傒斯跋文（明摹本）　北京故宫博物院藏

我们只要读一下上述一些文士们为此所作的赞文颂词，就可以清楚地感悟到当时的元朝君臣对"拂郎国献天马"所赋予的政治意涵。例如，欧阳玄作《天马颂（并序）》云：

> 臣惟汉武帝发兵二十万，仅得大宛马数匹。今不烦一兵而天马至，皆皇上文治之化所及。臣虽驽劣，敢不拜手稽首而献颂曰：天子仁圣万国归，天马来自西方西。……有德自归四海羡，天马来时庶升平。天子仁寿万国清，臣愿作诗万国听。①

① 欧阳玄：《天马颂（并序）》，《圭斋文集》卷一，李修生主编：《全元文》第34册，第582页。

陆仁《天马歌》云：

> 万国贡献岁靡息，琛瑶瑰异陋金锡。岂须征讨费兵革，文怀远人尽臣服。①

吴师道《天马赞（并序）》（附录十四）云：

> 神物应期，振鼓无匹。不命自来，怀远之德。②

许有壬《应制天马歌》云：

> 吾皇慎德迈前古，不宝远物物自至。佛郎国在月窟西，八尺真龙入维絷。七逾大海四阅年，滦京今日才朝天。不烦翦拂光夺目，正色呈瑞符吾玄。③

总之，在当时文士为此所作赞颂的字里行间，要么认为"拂郎国献天马"乃是因为元朝皇帝的"天子仁寿"和"怀远之德"所致，"文治之化所及"，"文怀远人尽臣服"；要么认为"有德自归四海羡，天马来时庶升平"，"不烦翦拂光夺目，正色呈瑞符吾玄"，乃是大元帝国四海升平、国祚兴旺的祥瑞之应。

① 陆仁：《天马歌》，见顾嗣立编：《元诗选三集》辛集，《乾乾居士集》，中华书局1987年版，第643页。
② 吴师道：《天马赞（并序）》，见李修生主编：《全元文》第34册，第329页。
③ 许有壬：《应制天马歌》，《至正集》卷十，《元人文集珍本丛刊》第七辑，第69页。

周朗，字伯字，号冰壶，永嘉（今浙江温州）人，生卒年不详，顺帝朝时曾与张彦辅一起"待诏尚方"，是一位宫廷画家。史料上记载他擅长画仕女人物，曾画过《四美人图》，受到雅琥等当时文士的题咏。关于他的画迹，最有名就是在至正二年（1342 年）七月奉旨所画的那幅《拂郎国献马图》。该图原作已佚，现藏北京故宫博物院的《拂郎国献马图》据说是明代人之摹本（图 64）。①这幅图以白描画法为主，造型写实，形态逼真，刻画了元顺帝在几位大臣和侍女的陪同下接见拂郎国使节进献天马的场景。图上共画有十人，其中一位异族模样的人双手合抱胸前作谦恭状，身后牵着一匹高头大马，此人应该就是来自拂郎国的使节（图 65）。画面右侧头戴四方瓦楞帽②端坐在御榻上接受献马者当为元顺帝，他的身边是六位簇拥而立的侍臣和宫女。从画面的构图形式及对人物的布局安排上来看，《拂郎国献马图》与唐代阎立本《步辇图》（图 51）非常相像，说明周朗在画该图时应该受到《步辇图》之影响，或者是他刻意模仿了《步辇图》，以便让观众很容易将元顺帝妥懽帖睦尔接见拂郎国献马的使节和当年的唐太宗李世民接见吐蕃使臣联系起来，从而赞颂顺帝朝令四夷臣服的清明政治可与唐代的"贞观之治"相媲美。当时受诏画《拂郎马图》的另一位画家张彦辅是元代后期与汉人文士交往甚密的一位道士，他也是一位蒙古人。据陈基《跋张彦辅画〈拂郎马图〉》（附录十二）记载，张彦辅在顺帝朝时"待诏上

① 陈高华：《元代画家史料汇编》，第 809 页。

② 瓦楞帽是元代蒙古族男子戴的一种用藤篾做成的帽子，一般有方、圆两种样式，贵族所戴的瓦楞帽顶上多用珠宝进行装饰。元至顺刻本《事林广记》上有一幅插图，其中亦有多位蒙古男子头戴瓦楞帽。见沈从文：《中国古代服饰研究》，上海书画出版社 2011 年版，第 538 页。

方,名重一时",曾经也是一位供职宫廷的画家。张彦辅的《拂郎马图》早已佚失,根据陈基之描述,该图应该较周朗的画更为洒脱和奔放。①

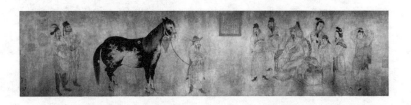

图64　周朗《拂郎国献马图》(明摹本)　北京故宫博物院藏

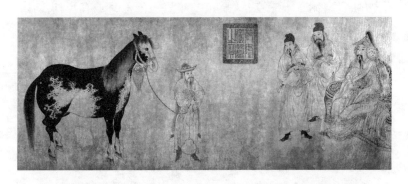

图65　周朗《拂郎国献马图》(明摹本,局部)　北京故宫博物院藏

在元代人的文集中,拂郎国之"拂郎",乃是由最初波斯和阿拉伯人对欧洲国家和人民之称谓 Farang(源于欧洲古帝国名"法兰克",有"外国人"之意)一词音译而来,②后来被蒙古人与汉人所沿

①　陈基:《跋张彦辅画拂郎马图》,《夷白斋稿》外集卷下,见李修生主编:《全元文》第50册,第337页。
②　白寿彝主编:《中国通史》第八卷,《中古时代·元时期(上)》第八节"欧洲",第686页。

用,有时又被译作"佛郎"、"拂林"或"发郎"等。据王恽《中堂事记》记载,早在中统二年(1261 年)五月时就曾有拂郎国使者前来向忽必烈进献卉服诸物,"其使自本土达上都,已逾三年。说其国在回纥极西徼,常昼不夜,野鼠出穴,乃是入夕。人死,众竭诚吁天,间有苏者。蝇蚋悉自木出。妇人颇妍美,男子例碧眼黄发。所经涂有二海,一则逾月,一则期月可度。其船艘大,可载五十百人。其所献醆斝,盖海鸟大卵分而为之,酌以凉醽即温,岂世所谓温凉盏者耶?上嘉其远来,回赐金帛甚渥"。① 另据周伯琦《天马行应制作(并序)》(附录十三)云:"至正二年岁壬午七月十有八日,西域拂郎国遣使献马一匹,……驭者其人,黄须碧眼,服二色窄衣,言语不可通,以意谕之,凡七渡海洋,始达中国。"②吴师道《天马赞(并序)》亦云:"拂郎在西海之西,去京师数万里,凡七渡巨洋,历四年乃至。"③我们可以知道"拂郎国""在西海之西,去京师数万里","其使自本土达上都,已逾三年",距离元上都的路途非常遥远。该国"常昼不夜",有极昼现象,说明其所处地理位置的纬度较高;"妇人颇妍美,男子例碧眼黄发","言语不可通",说明其国人为白种人,讲外国语言。综合上述材料,我们可以推断"拂郎国"应该在靠近北极圈的现北欧地区。

事实上,至正二年(1342 年)的那次"拂郎国献天马"和元顺帝

① 王恽:《秋涧先生大全文集》卷八十一《中堂事记中》,四部丛刊集部,民国上海涵芬楼景印江南图书馆藏明弘治翻元本。

② 周伯琦:《天马行应制作(并序)》,见顾嗣立编:《元诗选初集》庚集,第1864 页。

③ 吴师道:《天马赞(并序)》,见李修生主编:《全元文》第 34 册,第 329 页。

之前派遣使团前往拂郎国寻求开辟两国相互交往之途径密切相关。据史料记载,后至元二年(1336 年),元顺帝曾派遣过一个由十六人组成的使团持诏前往欧洲出使基督教廷。在瓦丁《方济各会年鉴》中著录有这道诏书,内容如下:

> 长生天气力里、众皇帝之皇帝圣旨:七海之外、日落之地,拂郎国基督教徒之主教皇阁下:朕遣使臣拂郎人安德鲁及随行十五人往贵国以开辟两国经常互派使节之途径,并仰教皇为朕祝福,在祈祷中常念及朕,仰接待朕之侍臣、基督之子阿速人。再者,朕使节归时,允其带回西方良马及珍奇之物。兔儿年六月三日写于汗八里[1]

诏书中所记蒙古历的“兔儿年”,即后至元二年(1336 年),“汗八里”即蒙古人所指元大都。顺帝派去的使团于后至元四年(1338 年)抵达目的地,受到了罗马教皇本笃十二世(Benedict XII,1334—1342 在位)热情接待。同年十二月,教皇本笃便派遣方济各会教士马黎诺里(Marignolli)率领一行数十人组成的专门使团,携带其致元朝皇帝的国书及诸多礼物从阿维尼翁出发,前往元廷报聘。[2]至正二年(1342 年)七月,马黎诺里一行历时四年终于抵达上都,以教皇的名义向元顺帝进献了马匹,受到了元顺帝的热情接见和优

① 转引自白寿彝主编:《中国通史》第八卷《中古时代·元时期(上)》第八节“欧洲”,第 695 页。

② 白寿彝主编:《中国通史》第八卷《中古时代·元时期(上)》第八节“欧洲”,第 695 页。

厚款待。马黎诺里记下了自己一行到达大都后所享受到的礼遇：

> 大汗见大马、教皇礼物、国书、罗伯塔王书札及其金
> 印，大喜。见吾等后，更为欢悦。恩遇极为优渥。觐见
> 时，皆衣礼服……退朝至馆舍。舍装饰美丽。大汗命亲王
> 二人，侍从吾辈。所需如愿而偿。不独饮食诸物，供给吾
> 辈，即灯笼所需之纸，皆公家供给。侍候下人，皆由宫廷
> 派出。其宽待远人之惠，感人深矣。居留汗八里大都，几
> 达四年之久。①

直到至正六年（1346 年），他们才带着顺帝回赠的丰厚礼品，由泉州（今福建泉州）乘船归国复命。②

根据上述这一史实，我们知道至正二年（1342 年）七月拂郎国遣使献马之事的发生，实际上乃是源于之前元顺帝的主动联系和邀请，并且在元顺帝的诏书中，他也明确地提出了希望自己派去的使节在归来时能够"带回西方良马及珍奇之物"。所以，所谓的"拂郎国献天马"只不过是元顺帝自导自演的一场政治活动，其目的一方面是为了加强元朝政权与拂郎国之间的政治交往，另一方面则是希望通过让对方给自己进献"天马"，借以宣扬自己统治下的国力强盛、政治清明的帝国气象。所以，对于这样一件从后至元二年（1336 年）派出使臣开始实施计划到至正二年（1342 年）拂郎国的

① 张星烺编注：《中西交通史料汇编》（第一册），中华书局 1977 年版，第251—252 页。
② 白寿彝主编：《中国通史》第八卷《中古时代·元时期（上）》第八节"欧洲"，第 696 页。

使节到达上都献马活动的完成,前后跨越了六年之久的重要政治活动,元顺帝自然要给予高度重视和积极宣扬,从而最大限度地达到他想要的政治宣扬的功效。敕命周朗、张彦辅等宫廷画工将拂郎国献马之事绘制成图,正如敕命揭傒斯、欧阳玄等人为之作文赞颂一样,目的都是为了政治纪事和顺帝朝的自我颂扬。

第三节 图绘纪盛:大元一统、国泰民安的盛世表象

尽管发生在至正二年(1342年)夏天的"拂郎国献天马"事件只不过是元顺帝派出使臣主动和欧洲的基督教皇进行联系及请求的结果,但当马黎诺里一行受教皇委派来到元廷给顺帝献马的时候,元朝君臣依然将这种礼节性的外交回应视为"万国臣服"的象征,并对这一"盛事"进行了大肆宣扬。之所以如此,事实上和元朝统治者心目中一贯企望成为天下共主的皇权思想不无关系。例如,元顺帝在给拂郎国基督教教皇的诏书中就以"众皇帝之皇帝"自称,忽必烈时或也会以"普天下之汗"自称。[①]这些通常在诏令或信函中的自称有时伴以征服者俯视万邦的口吻命令对方"来朝"、"称臣"或"臣服",但事实上元朝统治者的这种自我认定的优越感在很多情况下并不能得到对方相应的认可和回报。不过,无论远藩诸国是否从心底里认可元朝统治者的"天下共主"之地位,都不会影响元朝统治者的自我认定,这主要得力于元朝政权所取得的空前辽阔的帝国疆域。正如《元史·地理志》云:"自封建变为郡

① 高荣盛:《元史浅识》,凤凰出版社2010年版,第10页。

县,有天下者,汉、隋、唐、宋为盛。然幅员之广,咸不逮元。汉梗于北狄,隋不能服东夷,唐患在西戎,宋患常在西北。若元,则起朔漠,并西域,平西夏,灭女真,臣高丽,定南诏,遂下江南,而天下为一。故其地北逾阴山,西极流沙,东尽辽左,南越海表。"①元朝政权较为成功地解决了中国历代许多王朝都曾为之困扰的边界、民族及地区间的各种矛盾,基本上把全国各地统一了起来,创造了空前的统一规模。这一点无疑为元朝统治者要成为"普天下之汗"或"众皇帝之皇帝"提供了超常的自信。

早在忽必烈执政时期,元朝的统治者就开始以一种较为自觉的"世界主义"的眼光看待和经营业已臻达鼎盛的大蒙古帝国。②为此,忽必烈几乎在同一时间采取了两个标志性的宣示"圣朝混一海宇之盛"③的重要举措,一是在至元二十二年(1285年),为了表现元朝疆域的"无外之大","乃命大集万方图志而一之"④,即利用秘书监所获的"回回图子"(西域地图)和汉地地图"总做一个图子"⑤,绘制具有世界性质的地图;二是在至元二十三年(1286年),开始修纂大型地理志书《大一统志》,"为书以明一统"⑥,"因详其原委节目,为将来成盛事之法"⑦。《大一统志》在后来又被称

① 宋濂等:《元史》卷五十八《地理志一》,第1345页。
② 高荣盛:《元史浅识》,第12页。
③ 商企翁、王士点:《秘书监志》卷四《纂修》,第76页。
④ 同上书,第72页。
⑤ 同上书,第74页。
⑥ 许有壬:《大一统志·序》,《至正集》卷三十五,见李修生主编:《全元文》第38册,第124页。
⑦ 商企翁、王士点:《秘书监志》卷四《纂修》,第72页。

为《元一统志》，这是中国历史上首次以"一统"命名的志书，由此亦可反映出元朝统治者所要强调的"天下一统"的政治思想。为了进一步宣示"圣朝混一海宇之盛"，远藩诸国的纳贡称臣自然是必不可少的条件。所以，无论是至元二十五年（1288 年）三月礼部大臣向忽必烈提出图绘远方职贡，还是大德四年（1300 年）七月唐文质向中书省提议"画远方职贡之图及名臣之像"，在当时人的心目中，远方职贡这一政治仪式都值得"籍而录之"①，应该绘之于图。

因创造了空前的统一规模，大元帝国基本上没有什么强大的外患。不过在元朝政权的内部，却时常伴随着各种潜在的政治危机，尤其是在元代中后期频繁的帝位更迭过程中，甚至时常伴随有凶杀、政变和内战。从 1260 年世祖忽必烈即位，到 1368 年顺帝退出大都北逃，元朝历时 109 年，共传 11 帝，其中只有首尾二帝在位时间较长，其余 9 位皇帝，从至元三十一年（1294 年）到元统元年（1333 年）累积在位时间不过 39 年，平均在位时间只有 4.3 年。并且，在此 9 位皇帝中，有 6 位是在激烈争吵或武装冲突中登基的；9 位皇帝中有两位（英宗和明宗）被谋杀，另有一位（天顺帝）在政权被推翻后不知所踪。即便是元代最后一位皇帝顺帝在位时间长达 36 年，但实际上在他执政期间也始终伴随着各地的农民起义，直至最后被赶出中原。与此同时，元代中后期也始终遭遇着非常严重的自然灾害。包括前文所述文宗朝的自然灾害在内，在元朝执政的 14 世纪中，据说至少有 36 个冬天异常寒冷，比有记载的任何一个世纪都要多。在黄河流域地区，水灾和旱灾也似乎比以往任何

① 宋濂等：《元史》卷十五《世祖本纪十二》，第 310 页。

时候发生得都更为频繁，甚至在至正年间各地还爆发了极其严重的瘟疫；同时顺帝朝几乎年年也都伴有严重的饥荒，瘟疫和饥荒导致了人口大量死亡……①由此可见，元代中后期的整个社会并不像元朝统治者所宣扬的那样四海升平、国泰民安。不过越是如此，元朝的统治者似乎越是觉得有必要对自己的政权进行粉饰，以期维持民众的心理安定和社会稳定。于是，利用书画、诗文等文艺形式宣扬和赞颂远方职贡及祥瑞之应，也就理所当然了。

远方职贡从仪式上呈现了中央王朝令四夷臣服的国家威望，图绘远方职贡的事例则充分说明了元代统治者追随中原的历代皇帝借助艺术图绘纪盛的传统；祥瑞原是天命之象征，图绘祥瑞可以更为直观地展现天命有归的盛世吉兆，让一贯都信奉"眼见为实"的民众似乎更加能够相信祥瑞所预示的盛世光景。所以，无论是画远方职贡之图，还是描绘《嘉禾图》、《瑞鹤图》，抑或是诏画《御马五云骥图》或《拂郎国献马图》，元代统治者通过图绘纪盛的形式让四夷臣服的盛事景象及祥瑞图像在君臣面前反复再现，同时配合着赞文颂诗等进行进一步的诠释和强化，从而使得画中的盛事景象以及祥瑞象征的天命成为朝廷上下的普遍认知，进而使得文武百官乃至黎民百姓都能够相信国家是强盛的，政治是清明的，皇帝是受到上天嘉佑的。并且，当远方职贡等盛事景象或祥瑞象征的天命被皇帝诏命画工以图像的形式固定在画面上的时候，这一朝廷的重要行为的本身又成为了"一代之盛事"②，因而对于某些

① 〔德〕傅海波、〔英〕崔瑞德编：《剑桥中国辽西夏金元史》，第591页。
② 宋濂等：《元史》卷十五《世祖本纪十二》，第310页。

善于逢迎统治者的文臣来说也是值得大书特书的"盛事"。正是在朝中君臣彼此的反复配合下,图绘纪盛与文字赞颂在当时或后来便得以成为人们反复传阅的对象,其中的政治意涵也随之有了流传更广并且更为明确的可能。

结语

　　作为第一个以游牧民族出身者统一中国的王朝,元朝在中国历史上具有独特而重要的地位。这不仅是因为"元朝"既是定鼎中原的一代中国正统政权的代表,同时也是早期"大蒙古国"政权的延续,代表着"大蒙古国"的一部分。这样就促使元代的诸多皇帝在治国理政的时候,既要在汉人面前彰显自己作为中原"皇帝"的身份,同时为了赢得蒙古人的政治认同,他们还必须突显蒙古"大汗"的角色。由此也就造成了元朝政权所特有的"双重性格",即她既要迎合中原农业地区的汉文化,又要保留其草原游牧民族的传统。不过,从忽必烈时期开始,在元朝的统治政策中虽然"汉法"与"国俗"始终并用,但在之后的元代诸帝执政过程中,各自都对"汉法"与"国俗"有所侧重。究其缘由,这既和元代不同统治者的实际政治需要密不可分,更和他们各自的汉文化修养密切相关。

　　通过对元代诸帝的文化背景进行考察,我们可以发现以忽必烈为首的元代统治者在征服与治理汉地的过程中因逐渐地意识到了汉文化对其治国理政的重要性,所以开始对汉文化采取了积极主动的接受态度,同时也开始自觉地让皇室成员接受汉文化教育。在学习汉文化的过程中,一些皇室成员慢慢地也对汉文化产生了浓厚兴趣,于是习汉字、作汉画在一些上层贵族中悄然成为时尚。元代就有多位皇室成员在汉文修养及书画创作方面造诣颇深,例

如裕宗真金、顺宗答剌麻八剌、仁宗爱育黎拔力八达、英宗硕德八剌、文宗图帖睦尔、顺帝妥懽帖睦尔以及鲁国大长公主祥哥剌吉等，都是此方面的代表。他们有的亲自参与收藏、鉴赏中国的传统书画，有的亲染翰墨，能书会画，甚至还时常有御赐宸翰现象的发生。这些元代皇帝亲身参与的风雅之举不仅能够表示皇帝对近臣的奖赏，更是通过此种行为彰显出他们在汉文化方面的修养，以及他们对汉文化的重视，藉此以拉近他们与汉人文臣间的距离。

当然，除了亲自涉足书画绘事，元代统治者在更多的情况下还是如同中国其他朝代的帝王一样，通过诏命或嘉赏身边的书画文臣或宫廷画工，影响书画创作，从而利用书画艺术来为自己的政权服务。事实上皇权的运作，可以通过各种细致绵密的手法予以贯彻，甚至有时需要来自统治者的明确诏谕，属下的臣僚也会积极主动地揣摩帝王的喜好或根据自己的需要有所作为。所以在统治者的授意下，或者是为了主动获取统治者的嘉赏，元代的很多书画文士或宫廷画工在进行书画创作时都会根据统治者的心中喜好选择绘画表现的内容。例如，描绘龙舟汉宫的界画在元代中后期宫廷绘画中的流行，以及表现蒙古旧俗以及象征武备的大汗出猎图等，便为此方面的例证。此外，为了更加明确地达到藻饰王化、文致太平的效果，元代的统治者有的如仁宗、文宗、顺帝等人还会主动地选择时机诏命画工图绘纪盛，并且诏命文士词臣专门为之题记作赞。另外，对于尚在东宫居潜的仁宗，以及大权旁落的文宗而言，通过爱好书画以显示清静无为，还可能是他们借以掩饰自己政治意图的障眼之法。即便是看似纯粹艺术行为的元代皇室的书画鉴藏活动，也无法忽视政治权力在其中可能发挥的重要作用。例如，除了要通过这种鉴藏活动用来彰显元代帝王同中原历史上的传统

帝王一样重视文化之外，为了表明他们作为中原的皇帝所拥有的权力，以及在能够传世的书画名作上钤上自己的收藏印记，或诏命文臣儒士在皇室收藏的书画作品上作跋题记以传播令名，这些政治动机都有可能是促使元代皇室参与书画鉴藏活动的内在因素……总之，发生在元代皇权意识下的诸多书画活动不仅体现了元代统治者的个人兴趣爱好，更体现了他们作为统治者利用书画文艺为自己的政权统治进行服务的丰富的政治意涵。

通过对元代皇权意识下的书画活动及其政治意涵进行研究，我们可以粗略地得出以下几条结论：首先，元代的统治者虽然身为草原游牧民族，但是在后来与汉文化的接触过程中，他们中的一些人逐步受到汉文化之影响，不仅积极采用汉法，而且如仁宗、英宗、文宗、顺帝等人还能够亲染翰墨，在书画创作方面颇有造诣。其次，元代虽然没有设置像宋朝那样的专职画院，但是元代却效仿金朝设置了一些容纳书画文士或艺匠的宫廷绘画机构；元代虽然也没有像宋朝那样开设画学并通过考试的方式招募画家，不过元代统治者利用熟人举荐或积极主动地命人四处访贤，同样也罗致了很多能书善画之士任职宫廷；有的画家如王振鹏、何澄、李士行等人凭借自己的技艺主动向皇帝献画以博得赏识，同样也能够得到赐官进爵。这些例证都充分表明了元代统治者在对待绘画方面所持有的重视态度。此外，元代的统治者高度重视书画文艺，不仅积极参与书画的收藏与鉴赏，而且亲自涉足绘事，固然有出于他们个人的兴趣爱好之原因，然而更有出于政治需要之考虑。另外，在为政权统治进行服务的时候，元代皇权意识下的书画活动所蕴涵的政治意涵也是多方面的。例如，在元代皇室所进行的书画鉴藏与御赐宸翰活动中，体现了元代统治者通过上述行为宣示皇权并象

征文治的作用;在绘祀御容与图绘大汗出猎等活动中,事实上体现了元代统治者希望通过图绘蒙古大汗的形象、显示蒙古旧俗等途径,对自己作为蒙古"大汗"的形象进行了塑造和突现;而在绘制龙舟、汉式官苑及农桑、耕织图等书画活动中,元代统治者所要突出的恰恰是对自己作为中原"皇帝"的角色认同;在图绘远方职贡及祥瑞之应等书画活动中,彰显的则是大元帝国令四夷臣服的国家威望以及国富民强、四海升平的帝国气象……上述种种政治意涵,有的比较明显,有的则比较含蓄,总之都体现了元代统治者及其身边的书画文士在利用书画文艺为政权统治服务时的深谋远虑。并且毫无疑问,这种客观存在的事实也绝非元代特有的现象。例如在中国艺术史上,无论是汉宣帝"画图汉列士"①,还是宋徽宗赵佶作《瑞鹤图》、《五色鹦鹉图》等祥瑞图,或是李唐、萧照等人在南宋宫廷画《晋文公复国图》、《中兴瑞应图》,或是清康熙帝诏命王翚等人画《南巡图》等,上述书画活动无不蕴含着丰富的政治意涵。正是这种普遍存在于历代皇权统治过程中的客观事实,构成了艺术与政治相互间的一种规律性关系,因此在艺术史研究中具有其普遍性意义。这也是笔者选择本课题作为艺术学研究的价值所在。

之所以得出上述结论,笔者并非要刻意夸大政治因素在书画活动中所起到的直接影响,更无意要过度阐释书画活动对政权统治所能够发挥的辅助作用。不过,通过对元代皇权意识下的书画活动进行考察和研究,我们可以清楚地发现,当作为政权统治者的

① 王充:《论衡·须颂篇》,见周积寅:《中国历代画论:掇英·类编·注释·研究》,江苏美术出版社 2007 年版,第 230 页。

封建帝王参与到书画活动中的时候,或者是作为臣僚的书画文士在进行涉及政治权力或政治利益的书画创作的时候,在绝大多数的情况下,他们都会或多或少地受到皇权意识的影响,或有意或无意间借助书画文艺为政权服务。反过来,因为受到皇权意识的影响,宫廷绘画或是很多受皇权意识影响下的书画活动便很难做到完全超越功利性的纯粹的视觉审美或个人抒情。在很多情况下,艺术总是会和政治、宗教等其他意识形态交织在一起,从而构成了相互间千丝万缕的横向联系。关于这一点,我们既不能用"艺术从属于政治"①这样简单的一句话予以概括,更不能说艺术和政治之间毫无关联。当代的艺术实践及文艺理论的研究已经表明,同样属于"上层建筑"的艺术与政治虽然会发生相互影响,但并不存在相互间的从属关系。艺术可以表达个人的审美情感,也可以反映包括政治、军事、文化等其他方面的内容。艺术可以为个人的生活服务,同样也可以在国家的治国理政中发挥辅助的作用。所以,片面地强调艺术为政治服务无疑会限制艺术的自由发展;但是若一味地否定艺术与政治之间的相关性,同样也会导致艺术在社会发展中的功能不全。况且,对元代相关艺术史的研究也证明了,书画文艺与政权统治之间的相互联系是客观存在的事实,并且在很多

① 早在古希腊时期,柏拉图就把文艺不脱离政治的关系扩大到文艺从属于政治。(参阅李保林:《论艺术与政治的关系:评柏拉图的文艺功用观》,《创造》1995 年第 5 期。)1942 年毛泽东在延安文艺座谈会上的讲话中更是明确提出:"文艺是从属于政治的,但又反过来给予伟大的影响于政治。"(毛泽东:《在延安文艺座谈会上的讲话》,《毛泽东选集》第三卷,人民出版社 1991 年版,第 866 页。)同时,他还提出了"文艺服从于政治"(毛泽东:《在延安文艺座谈会上的讲话》,《毛泽东选集》第三卷,第 867 页)等观点。毛泽东的观点对此后中国文艺的发展影响很大,成为新中国文艺界长期讨论的话题。

时候相互间还可以发挥辅助和促进的作用。

　　总之，治国理政涉及方方面面，正如郝经在《立政议》中所建言，"去旧污，立新政，创法制，辨人材"固然非常重要，"藻饰王化"、"文致太平"亦不可或缺。重用书画文士，利用书画活动彰显皇权意识，毫无疑问可以帮助统治者实现自己的政治策略。因此，利用包括书画在内的各种文艺活动进行自我修饰和自我宣扬，也是中国传统帝王常用之手法。当然，依靠书画文艺等进行的政治"修辞"并不能解决政权统治中出现的各种复杂性的问题。例如元代后期的两位皇帝文宗和顺帝就曾试图通过绘画和赞文宣扬"凤凰来仪"与"天马来下"等祥瑞之应对自己的政权进行粉饰，君臣上下都希望能够得到一个四海宾服、天下太平的盛世光景，但是历史的实际结果并未如其所愿。不仅文宗在位五年期间始终天灾人祸不断，顺帝更是在忽必烈中统建元 108 年后的一个月色昏暗的夜晚被迫仓皇地打开了大都北面的一个城门，率领他的嫔妃及重臣们，带着无限的惊恐和无奈消逝在茫茫的夜色之中。

附录一：虞集《瑞鹤赞（并序，应制）》

至顺三年三月，赵国公臣常不兰奚、中书平章政事臣亦列赤、御史中丞臣脱盈纳等钦奉皇帝圣旨、皇后懿旨，命特进神仙大宗师臣苗道一修罗天大醮于大长春宫。四月朔旦，臣不兰奚自长春以青词入谒内廷，请署天子御名，沐以龙香之泽，封以云锦之函，羽葆鼓吹，导自禁籥，历于曾城，浮尘不扬，驰道清肃，风日和美，灵光发舒，将至乎仙坛。而臣道一率其属奉迎道周，羽盖杂华雾以缤纷，法曲绕旌霓而高亮。百官在列，万姓聚观。乃有青鸾白鹤，飞舞太空。雅唳长鸣，去人寻丈。若群真之并驾，从瑶岛以来迎，盘桓后先，及坛而止。众目瞻睹，惊叹神异。醮礼告成，言将复命，咸曰：苗君某先朝旧人，老成端恪，道行严一，故能深达皇宸，致感玄征有如此者。而臣道一乃曰：两宫至诚，上与天通，一念之兴，如响斯答。天何言哉？示之以事。是故玄裳缟衣，羽翼乍离于三景；同鸣齐唱，音声遥闻于九天。老臣奉诏祷祈，庶竭愚分而已，至于明应，则上帝之所以报两宫，非老臣之所能致也。然臣不兰奚等不敢隐其事，绘图以闻，传旨国史臣集，书以识之。盖仙人道士之言云：太上至真，飞行虚无，不可以形迹见也。然而辍驰翔于寥廓，横四海而览辉，则羽族有先见者焉。书传之凤凰来仪，神祇来格，此其类也。臣闻至元纪元，岁在甲子，寔命诚明张真人建大醮于兹宫，有瑞鹤之应焉，今七十年矣，前太常徐琰见诸赞咏。臣切思之：至元

甲子,世祖皇帝在位之五年;今兹之岁,则今上皇帝之第五春也。玄征之感,同符世祖,不亦盛乎? 於乎! 我圣皇敬天尊祖之诚,仁民爱物之惠,前圣后圣,其揆若一。则吾圣元宗社无疆之福,讵可量哉? 敢再拜稽首,述赞曰:

明明天子,昭事上帝。肃肃在宫,齐圣无二。乃睠殊庭,神明所都。嘉征瑞图,此兴此储。维时神师,故旧耆老。羽衣持节,致我忱祷。绿章紫封,金龙夹扶。来自禁中,百灵与俱。倬彼云汉,有飞者羽。如雪映空,载翔载舞。乃占道书,是为贞符。圣神鉴临,其来舒舒。降休陨祉,爰自昔始。表而著之,亿千万祀。①

① 虞集:《瑞鹤赞(并序,应制)》,应制,《道园类稿》卷十五,明初翻印至正刊本,见《虞集全集》,第318—319页。

附录二:蒙元统治者世系表^①

① 本图表参见〔德〕傅海波、〔英〕崔瑞德编:《剑桥中国辽西夏金元史》,第21页,本书略作补充和修改。

附录三:元朝(1260—1368 年)皇帝年号 及在位时间表

年号	起 止 时 间	使用时限	备 注
元世祖　忽必烈(1260—1294 年在位,时间 35 年)			
中统	1260 年五月—1264 年八月	5 年	
至元	1264 年八月—1294 年	31 年	
元成宗　铁穆耳(1294—1307 年在位,时间 13 年)			
元贞	1295 年—1297 年二月	3 年	
大德	1297 年二月—1307 年	11 年	十一年五月元武宗即位沿用
元武宗　海山(1307—1311 年在位,时间 4 年)			
至大	1308 年—1311 年	4 年	四年三月元仁宗即位沿用
元仁宗　爱育黎拔力八达(1311—1320 年在位,时间 9 年)			
皇庆	1312 年—1313 年	2 年	
延祐	1314 年—1320 年	7 年	七年二月元英宗即位沿用
元英宗　硕德八剌(1320—1323 年在位,时间 3 年)			
至治	1321 年—1323 年	3 年	三年八月元泰定帝即位沿用
元泰定帝　也孙铁木耳(1323—1328 年在位,时间 5 年)			
泰定	1324 年—1328 年二月	5 年	
致和	1328 年二月—八月	7 个月	
元天顺帝　阿剌吉八(1328 年在位,时间 1 个月)			
天顺	1328 年九月	1 个月	

年号	起 止 时 间	使用时限	备　　注
元文宗　图帖睦尔(1328—1332 年在位,时间 5 年)			
天历	1328 年九月—1330 年五月	3 年	元明宗(1329 年)复用该年号
至顺	1330 年五月—1333 年十月	4 年	三年八月,文宗死,十月元宁宗即位沿用;十二月元惠宗即位沿用
元惠宗(顺帝)　妥懽帖睦尔(1333—1370 年在位,时间 36 年)			
元统	1333 年十月—1335 年十一月	3 年	
至元	1335 年十一月—1340 年	6 年	
至正	1341 年—1370 年	30 年	

附录四:元代御赐宸翰概况简表

序号	时间	皇帝	赐予对象	宸翰内容	出　　处
1	大德三年	仁宗	李孟	秋谷	姚燧:《李平章画像序》,《牧庵集》卷四
2	至治年间	英宗	福德	我爱房与杜,魁然真宰辅。黄合三十年,清风一万古。(皮日休诗)	许有壬:《恭题至治御书》,《至正集》卷七十三
3	至顺元年	文宗	林天麒	"梅边"二字	虞集:《御书赞》,《道园学古录》卷四,四部丛刊集部
4	至顺二年秋	文宗	多尔济	《奎章阁记》碑刻摹本	黄溍:《恭跋御书〈奎章阁记〉石刻》,《文献集》卷四
5	至顺二年十一月七日	文宗	马祖常	《奎章阁记》碑刻摹本	马祖常:《恭赞御书〈奎章阁记〉》,《石田文集》卷八
6	至顺二年至至顺三年八月间	文宗	伯颜	《奎章阁记》碑刻摹本	许有壬:《恭题太师秦王〈奎章阁记〉赐本》,《至正集》卷七十一

序号	时间	皇帝	赐予对象	宸翰内容	出 处
7	至顺二年至至顺三年八月间	文宗	仇度	《奎章阁记》碑刻摹本	许有壬:《恭题仇公度所藏〈奎章阁记〉赐本》,《至正集》卷七十三
8	至顺二年至至顺三年八月间	文宗	朵来	《奎章阁记》碑刻摹本	虞集:《题御书〈奎章阁记〉后》,《道园学古录》卷十
9	天历元年至至顺三年八月间	文宗	哈喇巴图尔	"永怀"二字	黄溍:《恭跋御赐"永怀"二字》,《文献集》卷四
10	天历元年至至顺三年八月间	文宗	哈喇巴图尔	赐御书墨本二卷、亲笔二卷	黄溍:《恭跋赐名哈刺拔都儿御书》,《全元文》卷九四七
11	天历元年至至顺三年八月间	文宗	康里巎巎	"永怀"二字	袁中道:《游居录》,《佩文斋书画谱》卷二十
12	天历元年至至顺三年八月间	文宗	健笃班	"雪月"二字	马祖常:《恭题御书"雪月"二字》,《全元文》卷一〇三五
13	天历元年至至顺三年八月间	文宗	扎拉尔	"明良"二字	黄溍:《恭跋御书"明良"二大字》,《文献集》卷四
14	天历元年至至顺三年六月间	文宗	赵世安	"雪林"二字	揭傒斯:《题御书"雪林"二字赐赵中丞(应制)》,《揭傒斯全集诗集》卷七

续表

序号	时间	皇帝	赐予对象	宸翰内容	出 处
15	至顺二年至至顺三年间潜邸广西时	顺帝	胡震宧	"九霄"二字	欧阳玄:《御书"九霄"赞》,《圭斋文集》卷十五; 王沂:《御书"九霄"二字》,《伊滨集》卷二十一; 许有壬:《恭题胡震宧所藏今上御书》,《至正集》卷七十一
16	至顺二年至至顺三年间潜邸广西时	顺帝	毛遇顺	"方谷"二字	余阙:《御书赞》,《青阳先生文集》卷六
17	元统二年	顺帝	吴全节	"闲闲看云"四字	虞集:《敕赐龙章宝阁记(应制)》,《道园类稿》卷二十二; 另见李存:《御书赞》,《俟庵集》卷十二
18	至元三年秋七月壬子	顺帝	苏天爵	《奎章阁记》碑刻摹本	苏天爵:《恭跋御书奎章阁记碑本》,《滋溪文稿》卷二十八
19	后至元五年	顺帝	阿合马	"和斋"二字	赵汸:《御书赞(并序)》,《东山存稿》卷五; 宋褧:《御书"和斋"赞》,《燕石集》卷十三

序号	时间	皇帝	赐予对象	宸翰内容	出　处
20	至正初	顺帝	姚庸	《真草千字文》碑本	苏天爵:《恭跋御赐真草千文碑本》,《滋溪文稿》卷三十
21	至正二年	顺帝	多尔济巴勒	"庆寿"二字	黄溍:《恭跋御书"庆寿"二大字》,《文献集》卷四
22	至正十三年六月之后	爱猷识理达腊	郑深	"麟凤"二字	欧阳玄:《"麟凤"二大字赞》,《圭斋文集》卷十五
23	至正十三年六月之后	爱猷识理达腊	恩宁溥	"文行忠信,为善最乐"八字	贡师泰:《皇太子赐书跋》,《玩斋集》卷八

附录五：袁桷《鲁国大长公主图画记》

至治三年三月甲寅，鲁国大长公主集中书议事执政官，翰林、集贤、成均之在位者，悉会于南城之天庆寺。命秘书监丞李某为之主，其王府之寮寀，悉以佐执事。笾豆静嘉，尊罍洁清，酒不强饮，簪佩杂错，水陆毕凑，各执礼尽欢，以承饮赐，而莫敢自恣。酒阑，出图画若干卷，命随其所能，俾识于后。礼成，复命能文词者，叙其岁月，以昭示来世。窃尝闻之：五经之传，左图是先；女史之训，有取于绘画。将以正其视听，绝其念虑，诚不以五采之可接而为之也。先王以房中之歌达于上下，而草木虫鱼之纤，悉因物以喻意。观文以鉴古，审时知变，其谨于朝夕者，尽矣！至于宫室有图，则知夫礼之不可僭；沟洫田野，则知夫民生之日劳。朝觐赞享，冕服悬乐，详其仪而慎别之者，亦将以寓其儆戒之道。是则鲁国之所以袭藏而躬玩之者，试有得夫五经之深意。夫岂若嗜奇哆闻之士，为耳目计哉！河水之精，上为天汉。昭回万物，矞云兴而英露集也。吾知缣缃之积，宝气旁达，候占者必于是乎得！泰定元年正月，具官袁桷记。①

① 袁桷：《鲁国大长公主图记》，《清容居士集》卷四十五，四部丛刊集部，民国上海涵芬楼景印元刊本；另见李修生主编：《全元文》第23册，第483页。

附录六：朱德润《雪猎赋（并序）》

　　至治二年春，二月既望，时雪初霁，天子大蒐于柳林。还幸寿安山，命集贤大学士臣泰思都、学士臣颢哥识律、功德副使臣三旦班，召小臣朱德润图而赋之。因考《礼》经谓"干豆、宾客、充庖三田"之义，汉儒雄词丽藻，可谓形容尽之。至于偃武修文之说，亦略见于篇中。皇元受命，四海来格，游猎之盛，武备粲然，所以明国家之制，大备矣。臣德润谨援笔墨，图成《雪猎》，而并陈其赋曰：

　　颛顼司序，玄冥驾冬。屏翳扇飙，冯夷洒冻。霜坚冰于沍泽之底，霰急雪乎苍冥之中。迷漫六合，飘飘太空。混玄黄而暴白，始胚腪于鸿蒙。忽焉山川不夜之境，盎然草木长春之丛。化瑶瑰不瑳之巧，布珠琲莫撷之工。有自强者，奋然而喟曰：天地既肃，风云已凉。兽豺獭而毕祭，士弓矢胡未张？可以振威警于下土，阅武备于非常。乃选车徒，淬精砺刚，陋萧君之不出，壮桓虔之高骧。旆孤麾而骑集，鞴乍脱而鹰扬。旗襄翩翻，铃鸾铿锵。铦矛大槊，钩戟长枪。乌号繁弱，莫邪干将。兵气含辉，伟列其旁。于是雷师挝鼓，山灵捧鞬。王良执御，羿氏控弦。封豕中机，贪狼就剿。纵离朱之明睫，步竖亥之宏踜。穷罅捣穴，络野经原。饮羽则飞将视石，调矢则由基号猿。箭双雕于一镞，殪两兕于孤鞭。卢令令而狐踣，鹗皎皎而驾颠。至若鸿雁鸂鶒，鹈莺鹜鹳，麇麜豻猭，獯羊

316

犴狟。伯益之所未录，尔雅之所未刊。飞走之属，并坠其前。血颔其濡，贯翎其联。数实登载，振旅告旋。又何止易堂下之一牛，窥管中之一班哉？故相如夸猎于上林，子云校猎于甘泉。以至长杨五柞，渭水黄山，皆前人辙迹之所蹈，文辞之所传。得则为敬天顺时之义，失则有纵乐从禽之愆。东吴小臣，渡江溯河，过鲁适燕。瞻两都京阙之巨丽，揖中州士子之多贤。曩曾逐公子王孙之后尘，而闻诸塞上之翁曰：我圣朝神武之师，常以虎贲之众，际八埏而大围，驱兽蹄鸟迹之道，为烝民粒食之基。燎火田于既蛰，入山林而不麛。胎不殀夭，巢不覆枝。讲春蒐秋狝之举，临夏苗冬狩之期。效成汤祝网之三面，思文王蒐田之以时。所以丰稼而除害，所以致敬而受釐。牧其齿革羽毛，咸工需于民用；洁其牺牲腊脯，盛礼筵于宾仪。论功赐脤，锡胙临墀。太常荐新于庙祀，太官供味于庖胹。捄棘匕其膏脊，籛篚殖其肉糜。侑以元醴，享以醇醨。宰臣调其咸甘，学士和其雍熙。皇恩浃，上泽施，武事讲，文教驰，遂乃□四方鼓舞，万里梯航。邠人祝粟，无远弗届；玄菟黑獠，致礼其邦。斥候尽职贡之道，象胥讲献纳之方。故众姓之人，间钟鼓管钥；虽三尺之童，携箪食壶浆。然后知旷百王天人之盛事，启亿万年大元之方昌。今圣天子砺精图治，宽裕有容。绍祖宗鸿熙之运，体上帝好生之功。将以仁义为基，道德为宗，诗书礼乐为治，政刑法度为公。正以网罗俊乂，驾驭英雄。则凤凰鹭鸶，不足以为贵；驺虞白泽，不足以为崇；岂特西旅之獒，大宛之龙，芝房赤雁之歌，宝鼎白麟之诵？盖将息牧野之如虎如貔，获渭滨之非罴非熊。闻一善以为训，明一艺无不庸。国家有基命宥密，君臣有同寅协恭。跻生民

仁寿之域,回太古淳厐之风。臣愚戆猥材,草莱陋质,愧不足以润色皇猷,宣扬盛世。裁前贤锦绣之文,镌大经金石之字。仿雅颂之作兴,表德泽之流泄。他日庶几河图洛书,龟龙负瑞,先以写臣方寸丹衷,诣寿安献赋之意。①

① 朱德润:《雪猎图(并序)》,《存复斋文集》卷三,四部丛刊续编集部,民国上海涵芬楼景印常熟瞿氏铁琴铜剑楼藏明刊本。另见李修生主编:《全元文》第40册,第458—460页。

附录七:赵孟頫题《耕织图》二十四首
奉懿旨撰

耕

正月

田家重元日,置酒会邻里。小大易新衣,相戒未明起。老翁年
已迈,含笑弄孙子。老妪惠且慈,白发被两耳。杯盘且罗列,饮食
致甘旨。相呼团栾坐,聊慰衰暮齿。田硗藉人力,粪壤要锄理。新
岁不敢闲,农事自兹始。

二月

东风吹原野,地冻亦已消。早觉农事动,荷锄过相招。迟迟朝
日上,炊烟出林梢。土膏脉既起,良耜利若刀。高低遍翻垦,宿草
不待烧。幼妇颇能家,井臼常自操。散灰缘旧俗,门径环周遭。所
冀岁有成,殷勤在今朝。

三月

良农知土性,肥瘠有不同。时至万物生,芽蘖由地中。秉耒向
畎亩,忽遍西与东。举家往于田,劳瘁在尔农。春雨及时降,被野
何蒙蒙。乘兹各布种,庶望西成功。培根利秋实,仰天望年丰。但
使阴阳和,自然仓廪充。

四月

孟夏土加润,苗生无近远。漫漫冒浅陂,芃芃被长阪。嘉谷虽

已植,恶草亦滋蔓。君子与小人,并处必为患。朝朝荷锄往,薅耨忘疲倦。旦随鸟雀起,归与牛羊晚。有妇念将饥,过午可无饭。一饱不易得,念此独长叹。

五月

仲夏苦雨干,二麦先后熟。南风吹陇亩,惠气散清淑。是为农夫庆,所望实其腹。沽酒醉比邻,语笑声满屋。纷然收获罢,高廪起相属。有周成王业,后稷播百谷。皇天贻来牟,长世自兹卜。愿言仍岁稔,四海尽蒙福。

六月

当昼耘水田,农夫亦良苦。赤日背欲裂,白汗洒如雨。匍匐行水中,泥淖及腰膂。新苗抽利剑,割肤何痛楚。夫耘妇当馌,奔走及亭午。无时暂休息,不得避炎暑。谁怜万民食,粒粒非易取。愿陈知稼穑,《无逸》传自古。

七月

大火既西流,凉风日凄厉。古人重稼穑,力田在匪懈。郊行省农事,禾黍何旆旆。碾以他山石,玉粒使人爱。大祀须粢盛,一一稽古制。是为五谷长,异彼秫与稗。炊之香且美,可用享上帝。岂惟足食人,一饱有所待。

八月

白露下百草,茎叶日纷萎。是时禾黍登,充积遍都鄙。在郊既千庾,入邑复万轨。人言田家乐,此乐谁可比。租赋以输官,所余足储峙。不然风雪至,冻馁及妻子。优游茅檐下,庶可以卒岁。太平元有象,治世乃如此。

九月

大家饶米面,何啻百室盈。纵复人力多,舂磨常不停。激水转

大轮，砲碾亦易成。古人有机智，用之可厚生。朝出连百车，暮入还满庭。勾稽数多少，必假布算精。小人好争利，昼夜心营营。君子贵知足，知足万虑轻。

十月

孟冬农事毕，谷粟既已藏。弥望四野空，藁秸亦在场。朝廷政方理，庶事和阴阳。所以频岁登，不忧旱与蝗。置酒燕乡里，尊老列上行。肴羞不厌多，炰羔复烹羊。纵饮穷日久，为乐殊未央。祷天祝圣人，万年长寿昌。

十一月

农家值丰年，乐事日熙熙。黑黍可酿酒，在牢羊豕肥。东邻有一女，西邻有一儿。儿年十五六，女大亦可笄。财礼不求备，多少取随宜。冬前与冬后，婚嫁利此时。但愿子孙多，门户可扶持。女当力蚕桑，男当力耘耔。

十二月

一日不力作，一日食不足。惨淡岁云暮，风雪入破屋。老农气力衰，伛偻腰背曲。索绹民事急，昼夜互相续。饭牛欲牛肥，茭藁亦预蓄。蹇驴虽劣弱，挽车致百斛。农家极劳苦，岁岂恒稔熟。能知稼穑艰，天下自蒙福。

织

正月

正月新献岁，最先理农器。女工并时兴，蚕室临期治。初阳力未胜，早春尚寒气。窗户当奥密，勿使风雨至。田畴耕耨动，敢不修耒耜。经年牛力弱，相戒勤饭饲。万事非预备，仓卒恐不易。田家亦良苦，舍此复何计。

二月

仲春冻初解,阳气方满盈。旭日照原野,万物皆欣荣。是时可种桑,插地易抽萌。列树遍阡陌,东西各纵横。岂惟篱落间,采叶惮远行。大哉皇元化,四海无交兵。种桑日以广,弥望绿云平。匪惟锦绮谋,只以厚民生。

三月

三月蚕始生,纤细如牛毛。婉娈闺中女,素手握金刀。切叶以饲之,拥纸散周遭。庭树鸣黄鸟,发声和且娇。蚕饥当采桑,何暇事游遨。田时人力少,丈夫方种苗。相将挽长条,盈筐不终朝。数口望无寒,敢辞终岁劳。

四月

四月夏气清,蚕大已属眠。高首何昂昂,蛾眉复娟娟。不忧桑叶少,遍野如绿烟。相呼携筐去,迢递立远阡。梯空伐条枚,叶上露未干。蚕饥当早归,秉心静以专。饬躬修妇事,俛勉当盛年。救忙多女伴,笑语方喧然。

五月

五月夏巳半,谷莺先弄晨。老蚕成雪茧,吐丝辞纷纭。伐苇作薄曲,束缚齐榛榛。黄者黄如金,白者白如银。烂然满筐筥,爱此颜色新。欣欣举家喜,稍慰经时勤。有客过相问,笑声闻四邻。论功何所归,再拜谢蚕神。

六月

釜下烧桑柴,取茧投釜中。纤纤女儿手,抽丝疾如风。田家五六月,绿树阴相蒙。但闻缲车响,远接村西东。旬日可经绢,弗忧杼轴空。妇人能蚕桑,家道当不穷。更望时雨足,二麦亦稍丰。沽酒及时饮,醉倒妪与翁。

七月

七月暑尚炽,长日弄机杼。头蓬不暇梳,挥手汗如雨。嘤嘤时鸟鸣,灼灼红榴吐。何心娱耳目,往来忘伛偻。织为机中素,老幼要纫补。青灯照夜梭,蟋蟀窗外语。辛勤亦何有,身体衣几缕。嫁为田家妇,终岁服劳苦。

八月

池水何洋洋,沤麻水中央。数日麻可取,引过两手长。织绢能几时,织布已复忙。依依小儿女,岁晚叹无裳。布襦不掩胫,念之热中肠。朝绪满一篮,暮绪满一筐。行看机中布,计日渐可量。我衣苟已成,不忧天早霜。

九月

季秋霜露降,凛凛寒气生。是月当授衣,有布织未成。天寒催刀尺,机杼可无营。教女学纺纑,举足疾且轻。舍南与舍北,嘈嘈闻车声。通都富豪家,华屋贮娉婷。被服杂罗绮,五色相间明。听说贫家女,恻然当动情。

十月

丰年禾黍登,农心稍逸乐。小儿渐长大,终岁荷锄镢。目不识一字,每念心作恶。东邻方迎师,收拾令入学。后月日南至,相贺因旧俗。为女裁新衣,修短巧量度。龟手事塞向,庶御北风虐。人生真可叹,至老长力作。

十一月

冬至阳来复,草木渐滋萌。君子重其然,吾道自此亨。父母坐堂上,子孙列前荣。再拜称上寿,所愿百福并。人生属明时,四海方太平。民无札瘥者,厚泽敷群情。衣食苟给足,礼义自此生。愿言兴学校,庶几教化成。

十二月

忽忽岁将尽，人事可稍休。寒风吹桑林，日夕声飔飗。墙南地不冻，垦掘为坑沟。斫桑埋其中，明年芽早抽。是月浴蚕种，自古相传流。蚕出易脱壳，丝纩亦倍收。及时不努力，知有来岁不？手冻不足惜，冀免号寒忧。①

① 赵孟頫：《松雪斋集》卷二，四部丛刊集部，民国上海涵芬楼影印元沈伯玉刊本。

附录八:赵孟頫《农桑图序(奉敕撰)》

延祐五年四月廿七日,上御嘉禧殿,集贤大学士臣邦宁、大司徒臣源进呈农桑图。上披览再三,问:"作诗者何人?"对曰:"翰林承旨臣赵孟頫。""作图者何人?"对曰:"诸色人匠提举臣杨叔谦。"

上嘉赏久之,人赐文绮一段,绢一段,又命臣孟俯叙其端。

臣谨奉明诏。臣闻诗书所纪,皆自古帝王为治之法,历代传之以为大训,故《诗》有《七月》之陈,《书》有《无逸》之作。《七月》之诗曰:"三之日于耜,四之日举趾。同我妇子,馌彼南亩。"又曰"十月获稻",又曰"十月涤场",皆农之事也。其曰"女执懿筐,爰求柔桑。蚕月条桑,八月载绩,载玄载黄",皆妇工之事也。《无逸》之书曰:"君子所其无逸,先知稼穑之艰难,乃逸。"二者周公所以告成王,盖欲成王知稼穑之艰难也。钦惟皇上,以至仁之资,躬无为之治,异宝珠玉锦绣之物,不至于前,维以贤士丰年为上瑞。尝命作《七月图》以赐东宫。又屡降旨,设劝农之官,其于王业之艰难,盖已深知所本矣。何待远引《诗》、《书》,以裨圣明。此图实臣源建意,令臣叔谦因大都风俗,随十有二月,分农桑为廿有四图。因其图像作廿有四诗,正《豳风》因时纪事之义;又俾翰林承旨臣阿怜帖

木尔用畏吾儿文字译于左方,以便御览。顾臣学术荒陋,乃过蒙圣奖,且拜绮帛之赐,臣既叙其事下情,无任荣幸,感恩之至。①

① 赵孟頫:《松雪斋文集·诗文外集》,《农桑图序》,四部丛刊集部,民国上海涵芬楼影印元沈伯玉刊本;另见李修生主编:《全元文》第19册,第83页。

附录九：阎复《崇真万寿宫瑞鹤诗（并序）》

集贤学士中奉大夫阎复

元贞三年二月初吉，诏正一玄教宗师冲玄真人张君，即崇真万寿宫设金箓醮仪，恭礼上玄。申命翰林承旨王公，祗奉香币，暨集贤学士二人，充代祀官蕆事之。明日，三鹤见于祠宫之上，回翔久之。翌日亭午，当拜朱表，星冠云冕，即事露坛，法音琅然，芬燎上达。复有双鹤翔舞空际，下集北斗新宫南门。既而复起，凌风驭气，下临坛宇，盘旋移晷，掠殿庭西北而去。都人拭目，见未曾有。祀事告成，仙班胥庆，咸谓鹤瑞之应，上玄昭格之几也，爰自圣心诚一中来。在《易·中孚》曰："鸣鹤在阴，其子和之。"盖言诚修则物应。在《诗·小雅》曰："鹤鸣于九皋，声闻于天。"又言诚通则上达。唯诚，君子之所以动天地也。故韶凤仪舜，居玄德升闻之际；雏雉隆殷，当恭默思道之日。惟昔至元甲子，世祖皇帝醮长春宫，尝致兹瑞。乃今灵贶荐臻，式表圣圣相承，天意佑德，申锡无疆之兆。偕直学士郝君获预代祀之列，作诗纪实，以昭玄门瑞应云。

至元甲子三月春，先皇又命醮长春。曾瞻灵鹤降空碧，至令翠琰铺雄文。

元贞丁酉二月春，今皇有旨醮崇真。琳宫蕆事讫三日，两见瑞鹤飘祥氛。

是时阳和初布令，吉日己亥周壬寅。皇心翼翼昭事帝，六宗群

望友明神。

祈天永命祝灵贶，敛福下锡区中民。亲承帝旨恭代祀，金马銮坡近侍臣。

仙官何人司醮事，冲玄玉府张真人。真人嗣阐正一教，斋心善祷弥精勤。

大圭升坛事朝献，礼严百辟奉至尊。金童绛节回碧落，玉皇香案堆红云。

镫缸假布金石奏，琅庖瀚馔清玄尊。祀陈翌日格曾宰，玄裳朱顶来纷纭。

明朝拜表露坛上，青天白日无纤尘。步虚清响彻霄汉，灵符径上排天阍。

星冠云冕森就列，复见霜翮盘苍旻。飘然而下何所适，并集北斗新宫门。

翱翔而上掠坛所，祥风霱气光轮囷。恍疑仙仗来绛阙，复讶飙驭归蓬昆。

圣心诚一格上玄，馨香上荐天应闻。箫韶仪凤真瑞舜，鼎耳雊雉方隆殷。

凫鹥守成继周雅，神祇祖考同欣欣。仁霙惠沛周八极，太平万岁绍鸿勋。

同寅踧踖预兹礼，集贤臣复臣采麟。颂禧述美人歌咏，并与玄教扬清芬。①

① 阎复：《崇真万寿宫瑞鹤诗（并序）》，图版见《国宝手卷：元〈崇真万寿宫瑞鹤诗〉》，《收藏》2012 年第 2 期。

附录十：揭傒斯《天马赞》

皇帝御极之十年七月十八日，拂郎国献天马，身长丈一尺三寸有奇，高六尺四寸有奇，昂高八尺有二寸。廿有一日，敕臣周朗貌以为图。廿有三日，诏臣揭傒斯为之赞曰：维乾秉灵，维房降精。有产西极，神骏难名。彼不敢有，重译来庭。东逾月窟，梁雍是经。朝饮大河，河伯屏营。暮秣太华，神灵下迎。四践寒暑，爰至上京。皇帝临轩，使拜迎称：臣拂郎国，遐限西溟；蒙化效贡，愿归圣明。皇帝谦让，嘉而远诚。摩于赤墀，顾瞻莫矜。既称其德，亦貌其形。高尺者六，修倍犹赢。色应玄武，足蹑长庚。回眸电激，顿辔风生。卓荦权奇，虎视龙腾。按图考式，曾未足并。周骋八骏，徐偃构兵。汉架鼓车，炎刘中兴。维帝神圣，载籍有征。光武是师，穆满是惩。登崇俊良，共基太平。一进一退，为国重轻。先人后物，万国咸宁。①

另据，北京故宫博物院藏周朗《拂郎国献马图》（明摹本），揭傒斯跋文：

皇帝御极之十年七月十八日，拂郎国献天马，身长丈

① 揭傒斯:《天马赞》,《揭傒斯全集·文集》卷九, 第425—426 页；另见李修生主编:《全元文》第 28 册, 第 472 页。

一尺三寸有奇,高六尺四寸有奇,昂高八尺有二寸。廿有一日,敕臣周朗貌以为图。廿有三日,诏臣揭傒斯为之赞。臣推本圣德及制作之体,皆合列于歌颂,故以颂体为之。是日翰林学士承旨巙巙进臣为赞,而皇帝谦让弗居,申敕臣朗绘于卷轴。二十八日诏臣复赞之。臣本才疏识下,岂足以上当圣心,然职在赞述,敢不稽首奉诏,谨作赞曰:维乾秉灵,维房降精。有产西极,神骏难名。彼不敢有,重译来庭。东逾月窟,梁雍是经。朝饮大河,河伯屏营。暮秣太华,神灵下迎。四践寒暑,爰至上京。皇帝临轩,使拜迎称:臣拂郎国,邈限西溟;蒙化效贡,愿归圣明。皇帝谦让,嘉而远诚。摩于赤墀,顾瞻莫矜。既称其德,亦貌其形。高尺者六,修倍犹赢。色应玄武,足蹑长庚。回眸电激,顿辔风生。卓荦权奇,虎视龙腾。按图考式,曾未足并。周骋八骏,徐偃构兵。汉架鼓车,炎刘中兴。维帝神圣,载籍有征。光武是师,穆满是惩。登崇俊良,共基太平。一进一退,为国重轻。先人后物,万国咸宁。①

① 周朗:《拂郎国献马图》(明摹本,北京故宫博物院藏),揭傒斯跋文;另见胡敬撰:《胡氏书画考三种》,浙江人民美术出版社 2015 年版,第 436—437 页。

附录十一：欧阳玄《天马颂》

　　至正二年壬午七月十八日丁亥,皇帝御慈仁殿,拂郎国进天马。二十一日庚寅,自龙光殿敕周朗貌以为图。二十三日壬辰,以图进。翰林学士承旨巙巙传旨:命俣斯为之赞。臣惟汉武帝发兵二十万,仅得大宛马数匹。今不烦一兵而天马至,皆皇上文治之化所及。臣虽驽劣,敢不拜手稽首而献颂曰:天子仁圣万国归,天马来自西方西。玄云被身两玉蹄,高逾五尺修倍之。七渡海洋身若飞,海若左右雷霆随。天子晓御慈仁殿,西风忽来天马见。龙首凤臆目飞电,不用汉兵二十万。有德自归四海羡,天马来时庶升平。天子仁寿万国清,臣愿作诗万国听。①

① 欧阳玄:《天马颂》,《圭斋文集》卷一,李修生主编:《全元文》第34册,第582页。

附录十二：陈基《跋张彦辅画〈拂郎马图〉》

至正壬午，予客京师，而拂郎之马适至。其龙鬐凤臆，磊落而神骏者，既入天厩，备法驾，而其绘以为图，传诸好事者，则永嘉周冰壶、道士张彦辅，并以待诏上方，名重一时。然冰壶所作，论者固自有定论。至于彦辅，以解衣盘礴之余，自出新意，不受羁绁，故其超轶之势，见于毫楮间者，往往尤为人所爱重，而四方万里，亦识九重之天马矣。此卷乃其最得意者，俯仰八九年，复于顾仲瑛氏处见之，追怀畴昔，信为增慨。韩文公有云："千里马常有，伯乐不常有。"吁！世岂惟无伯乐哉？虽欲求如彦辅之图写俊骨，亦不可复得，仲瑛其可不宝而藏之乎？①

① 陈基：《跋张彦辅画拂郎马图》，《夷白斋稿》外集卷下，见李修生主编：《全元文》第50册，第337页。

附录十三：周伯琦《天马行应制作（并序）》

　　至正二年岁壬午七月十有八日，西域拂郎国遣使献马一匹，高八尺三寸，修如其数而加半，色漆黑，后二蹄白，曲项昂首，神俊超越，视他西域马可称者，皆在髃下。金辔重勒，驭者其国人，黄须碧眼，服二色窄衣，言语不可通，以意谕之，凡七渡海洋，始达中国。是日天朗气清，相臣奏进，上御慈仁殿，临观称叹，遂命育于天闲，饲以肉粟酒湩。仍敕翰林学士承旨臣巙巙命工画者图之，而直学士臣揭傒斯赞之，盖自有国以来，未尝见也。殆古所谓天马者邪？承诏赋诗题所画图，臣伯琦谨献诗曰：飞龙在天今十祀，重译来庭无远迩。川珍岳贡皆贞符，神驹跃出西洼水。拂郎蕞尔不敢留，使行四载数万里。乘舆清暑滦河宫，宰臣奏进闾阖里。昂昂八尺阜且伟，首扬渴乌竹批耳。双蹄悬雪墨渍毛，疏鬣拥雾风生尾。朱英翠组金盘陀，方瞳夹镜神光紫。耸身直欲凌云霄，盘辟丹墀却闲颇。黄须围人服庞诡，鞚控如萦相诺唯。群臣俯伏呼万岁，初秋晓霁风日美。九重洞启临轩观，衮衣晃耀天颜喜。画师写仿妙夺神，拜进御床深称旨。牵来相向宛转同，一入天闲谁敢齿？我朝幅员古无比，朔方铁骑纷如蚁。山无氛祲海无波，有国百年今见此。昆仑八骏游心侈，茂陵大宛黩兵纪。圣皇不却亦不求，垂拱无为静边鄙。远人慕化致壤奠，地角已如天尺只。神州菖蓿西风肥，收敛骄雄听驱使。属车岁岁幸两京，八銮承御壮瞻视。驺虞麟趾并乐歌，

越骓旅獒尽风靡。乃知感召由真龙,房星孕秀非偶尔。黄金不用筑高台,髦俊闻风一时起。愿见斯世皡皡如羲皇,按图画卦复兹始。①

① 周伯琦:《天马行应制作(并序)》,见顾嗣立编:《元诗选》初集·庚集,中华书局 1987 年版,第 1864—1865 页。

附录十四：吴师道《天马赞(并序)》

　　至正二年秋七月，上在滦京，拂郎国来献马，长丈一尺有三寸，高六尺四寸，昂首复增三之一焉。身纯黑，后二蹄白，食刍粟倍常，间以肉潼。奇伟骁骏，真神物也。拂郎在西海之西，去京师数万里，凡七渡巨洋，历四年乃至。上御慈仁殿受之，后月乘以归燕，既敕画工为图，仍命词臣赞之。臣某具员学馆，目睹盛事，谨百拜稽首而赞。曰：房星降精，龙出水中。挺生雄姿，西极为空。圣人御天，臣不敢驾。四年在图，祇献墀下。玄云披身，白玉并蹄。昂首如山，万骥让嘶。神物应期，振鼓无匹。不命自来，怀远之德。省方时乘，一日两京。吉行无驱，永奉圣明。[1]

① 　吴师道：《天马赞(并序)》，见李修生主编：《全元文》第34册，第329页。

参考文献

一、图册

故宫博物院编:《故宫博物院藏画》,上海人民美术出版社 1993 年版。

梁济海编:《中国古代绘画图录(宋辽金元部分)》(全 3 册),人民美术出版社 1997 年版。

〔日〕铃木敬编:《中国绘画总合图录》,东京:东京大学出版会 1983 年版。

上海博物馆编:《千年丹青:日本中国藏唐宋元绘画珍品》,东方出版中心 2010 年版。

台北故宫博物院编辑委员会编:《故宫藏画大系》(全 16 册),台北故宫博物院,1993—1998 年。

徐邦达编:《中国绘画史图录》,上海人民美术出版社 1997 年版。

《艺苑掇英》编辑部编:《艺苑掇英》第 51、52 期,"故宫藏元代画专辑"上、下,上海人民美术出版社 1996 年版。

中国古代书画鉴定组编:《中国古代书画图目》(全 23 册),文物出版社 1990—2000 年版。

中国古代书画鉴定组编:《中国绘画全集》第 7—9 卷元代部分,文物出版社、浙江人民美术出版社 1999 年版。

中国历代名画集编辑委员会编:《中国历代名画集》(全 5 册),人民美术出版社 1965 年版。

中国美术全集编辑委员会编:《中国美术全集·绘画编 5·元代绘画》,文物出版社 1989 年版。

周积寅、王凤珠编著:《中国历代画目大典·辽至元代卷》,江苏教育出版社 2002 年版。

二、古代文献

《续修四库全书》,上海古籍出版社 2002 年版。

安熙:《默庵先生文集》,钞本,载《元人文集珍本丛刊》第五辑,台北:新文丰出版公司 1985 年影印。

孛兰肹等:《元一统志》(上、下册),赵万里校辑,中华书局 1966 年版。

孛术鲁翀:《菊潭集》,藕香零拾本,载《元人文集珍本丛刊》第六辑,台北:新文丰出版公司 1985 年影印。

陈高:《不系舟渔集》,民国十五年排印本,载《元人文集珍本丛刊》第八辑,台北:新文丰出版公司 1985 年影印。

陈栎:《陈定宇先生文集》,清陈嘉基刻本,载《元人文集珍本丛刊》第四辑,台北:新文丰出版公司 1985 年影印。

陈泰:《所安遗集》,清光绪六年刊本,载《元人文集珍本丛刊》第八辑,台北:新文丰出版公司 1985 年影印。

陈邦瞻:《元史纪事本末》,中华书局 1979 年版。

陈得芝、邱树森、何兆吉辑点:《元代奏议集录》,浙江古籍出版社 1998 年版。

陈元靓编:《事林广记》(全 6 册),元至顺间建安椿庄书院刻本,中华书局 1963 年影印。

程钜夫:《程钜夫集》,张文澍点校,吉林文史出版社 2009 年版。

仇远:《山村遗稿》,影印北京大学图书馆藏清抄本。

大司农司编撰:《元刻农桑辑要校释》,缪启愉校释,农业出版社 1988 年版。

戴表元:《剡源戴先生文集》(全 30 卷,共 6 册),四部丛刊集部,民国上海涵芬楼景印明万历刊本。

戴表元:《剡源逸稿》,影印上海图书馆藏缪氏藕香簃抄本。

戴良:《九灵山房集》,四部丛刊集部,民国上海涵芬楼景印罟里翟氏铁琴铜剑楼藏明正统间戴统刊本。

范梈:《范德机诗集》,四部丛刊集部,民国上海涵芬楼景印江安傅氏双鑑楼藏旧钞本。

方回:《桐江集》,商务印书馆景印宛委别藏清钞本。

方回:《桐江续集》,四库全书本。

冯从吾、龙凤镳辑:《元儒考略》,知服斋丛书清刻本。

顾瑛辑:《草堂雅集》(全3册),杨镰、祁学明、张颐青整理,中华书局2008年版。

顾瑛辑:《玉山名胜集》(全2册),杨镰、叶爱欣整理,中华书局2008年版。

顾嗣立编:《元诗选初集》(全3册),中华书局1987年版。

顾嗣立编:《元诗选二集》(全2册),中华书局1987年版。

顾嗣立编:《元诗选三集》,中华书局1987年版。

顾嗣立、席世臣编:《元诗选癸集》(全2册),中华书局2001年版。

韩奕:《韩山人诗集》,钞本,载《元人文集珍本丛刊》第八辑,台北:新文丰出版公司1985年影印。

郝经:《郝文忠公陵川文集》,秦雪清点校,山西人民出版社2006年版。

洪钧:《元史译文证补》,续修四库全书本。

胡敬:《胡氏书画考三种》,1924年上海中国书画保存会据原刻本影印。

胡炳文:《云峰集》,明刊本,载《元人文集珍本丛刊》第四辑,台北:新文丰出版公司1985年影印。

胡一桂:《双湖先生文集》,影印上海师范大学图书馆藏清康熙四十二年刻本。

华幼武撰,明华贞固录,华孝子祠成志楼编:《黄杨集》,古吴轩出版社2005年版。

黄溍:《金华黄先生文集》(全43卷,共12册),四部丛刊集部,民国上海涵芬楼借印梁溪孙氏小绿天藏景元写本。

黄宾虹、邓实编:《美术丛书》(全3册),江苏古籍出版社1997年版。

黄幼武:《黄杨集》,明刊本,载《元人文集珍本丛刊》第八辑,台北:新文丰出版公司1985年影印。

黄镇成:《秋声集》,传钞明洪武十一年刊本,载《元人文集珍本丛刊》第八辑,台北:新文丰出版公司1985年影印。

揭傒斯:《揭傒斯全集》,上海古籍出版社1985年版。

揭傒斯:《揭文安公全集》(全14卷,共4册),四部丛刊集部,民国上海涵芬楼景印乌程蒋氏密韵楼藏孔荭本钞本。

柯九思:《丹邱生集》,仙居丛书本。

李庭:《寓庵集》,藕香零拾本,载《元人文集珍本丛刊》第一辑,台北:新文丰出版公司1985年影印。

李道纯:《清庵先生中和集》,明覆元大德刊本,载《元人文集珍本丛刊》第八辑,台北:新文丰出版公司1985年影印。

李齐贤:《益斋集》,丛书集成(初编)本,商务印书馆1936年版。

李修生主编:《全元文》(全60册),凤凰出版社(原江苏古籍出版社)1999—2004年版。

梁寅:《梁石门集》,清光绪十五年重刊本,载《元人文集珍本丛刊》第七辑,台北:新文丰出版公司1985年影印。

刘诜:《桂隐先生集》,钞本,载《元人文集珍本丛刊》第五辑,台北:新文丰出版公司1985年影印。

刘因:《静修先生文集》(全22卷,共3册),四部丛刊集部,民国上海涵芬楼影印元刊本。

刘秉忠:《刘太傅藏春集》,载《元人文集珍本丛刊》第一辑,台北:新文丰出版公司1985年影印。

卢辅圣等编:《中国书画全书》(全14册),上海书画出版社1992—1998年版。

鲁明善:《农桑衣食撮要》,王毓瑚校注,农业出版社1962年版。

陆文圭:《墙东类稿》,常州先哲遗书本,载《元人文集珍本丛刊》第四辑,台北:新文丰出版公司1985年影印。

马祖常:《马石田文集》,明刊黑口本,载《元人文集珍本丛刊》第六辑,台北:新文丰出版公司1985年影印。

倪瓒:《倪云林先生诗集》,四部丛刊集部,民国上海涵芬楼景印秀水沈氏楼藏明初刊本。

倪瓒:《清閟阁集》,江兴祐点校,西泠印社出版社2010年版。

彭大雅,徐霆疏证:《黑鞑事略》,王云五主编"丛书集成初编",商务印书馆1937年版。

钱谦益:《列朝诗集小传》,上海古籍出版社1983年版。

钱熙彦编:《元诗选补遗》,中华书局2002年版。

萨都拉(即萨都剌):《雁门集》,上海古籍出版社1982年版。

萨都剌:《萨天锡诗集》,四部丛刊集部,民国上海涵芬楼景印明弘治癸亥刊本。

商企翁、王士点:《秘书监志》,浙江古籍出版社1992年版。

邵远平:《续弘简录元史类编》,续修四库全书本(继善堂藏板)。

沈梦麟:《花溪集》,钞本,载《元人文集珍本丛刊》第八辑,台北:新文丰出版公司1985年影印。

释大欣:《蒲室集》,台北:明文书局1981年影印清四库全书钞本。

释祥迈:《大元至元辨伪录》,元刻本。

释圆至:《筠溪牧潜集》,元大德刻本。

宋濂等:《元史》(全15册),中华书局1976年版。

苏天爵:《滋溪文稿》,陈高华、孟凡清点校,中华书局1997年版。

陶宗仪:《书史会要》,上海书店1984年版。

陶宗仪:《南村辍耕录》,中华书局1959年版。

完颜纳丹等奉敕撰:《通制条格》,黄时鉴点校,浙江古籍出版社1986年版。

汪辉祖:《元史本证》(全2册),台北:文海出版社1984年版。

王逢:《梧溪集》,元至正明洪武间刻景泰七年陈敏政重修本。

王奕:《玉斗山人集》,清乾隆五十一年抄本。

王恽:《秋涧先生大全文集》(全100卷,附录1卷,共24册),四部丛刊集部,民国上海涵芬楼景印江南图书馆藏明弘治翻元本。

王恽:《玉堂嘉话》,杨晓春点校,中华书局2006年版。

王光鲁编:《元史备忘录》,1920年上海涵芬楼学海类编本。

危素:《危太朴集》,刘氏嘉业堂刊本,载《元人文集珍本丛刊》第七辑,台北:新文丰出版公司1985年影印。

魏源:《元史新编》,续修四库全书(史部·别史类),1936年上海书局铅印清光绪三十一年邵阳魏氏慎微堂刻本。

翁方纲编:《虞文靖公年谱》,清嘉庆十一年刻本。

吴澄:《吴文正公文集》,明成化二十年刊本,载《元人文集珍本丛刊》第三辑,台北:新文丰出版公司1985年影印。

吴海:《闻过斋集》,嘉业堂丛书本,载《元人文集珍本丛刊》第八辑,台北:新文丰出版公司1985年影印。

夏文彦:《图绘宝鉴》,商务印书馆1930年版。

许有壬:《至正集》,石印本,载《元人文集珍本丛刊》第七辑,台北:新文丰出版公司1985年影印。

阎复:《静轩集》,藕香零拾本,载《元人文集珍本丛刊》第二辑,台北:新文丰出版公司1985年影印。

杨瑀:《山居新语》,余大钧点校,中华书局2006年版。

杨维桢:《东维子文集》(全30卷,附录1卷,共6册),四部丛刊集部,民国上海涵芬楼景印江南图书馆藏旧钞本。

姚燧:《牧庵集》(全36卷,共8册),四部丛刊集部,民国上海涵芬楼藏武英殿聚珍版本。

耶律楚材:《湛然居士文集》,商务印书馆1939年版。

叶子奇:《草木子》,中华书局1959年版。

佚名:《元朝秘史》,上海涵芬楼影印影元钞本。

于安澜编:《画史丛书》(全5卷),上海人民美术出版社1963年版。

余阙:《青阳先生文集》,四部丛刊续编集部,上海涵芬楼景印常熟翟氏铁琴铜剑楼藏明刊本。

虞集,王颋点校:《虞集全集》(上、下册),天津古籍出版社2007年版。

虞集:《道园类稿》,明初复刊本,载《元人文集珍本丛刊》第五辑,台北:新文丰出版公司1985年影印。

虞集:《道园学古录》(全50卷,共12册),四部丛刊集部,民国上海涵芬楼景印明景泰翻元小字本。

元明善:《清河集》,藕香零拾本,载《元人文集珍本丛刊》第五辑,台北:新文丰出版公司1985年影印。

袁桷:《清容居士集》(全50卷,共16册),四部丛刊集部,民国上海涵芬楼景印元刊本。

袁桷:《袁桷集》(元代别集丛刊)(全2册),吉林文史出版社2010年版。

张雨:《句曲外史贞居先生诗集》,四部丛刊集部,民国上海涵芬楼景印写元徐达左刊本。

张景星、姚培谦、王允祺选编:《元诗别裁集》,中华书局1975年版。

张照、梁诗正等编:《石渠宝笈》,《中国历代书画艺术论著丛编》本,中国大百科全书出版社1997年版。

赵偕:《赵宝峰集》,四明丛书本,载《元人文集珍本丛刊》第八辑,台北:新文丰出版公司1985年影印。

赵孟頫:《松雪斋文集》(全10卷,共3册),四部丛刊集部,民国上海涵芬楼影印元沈伯玉刊本。

赵孟頫:《赵孟頫文集》,任道斌编校,上海书画出版社2010年版。

郑思肖撰:《三山郑菊山先生清隽集附所南诗文集》,四部丛刊续编集部,民国上海涵芬楼景印侯官林佶手钞本。

郑思肖撰:《心史》,明崇祯刻本。

朱德润撰:《存复斋文集》,四部丛刊续编集部,民国上海涵芬楼景印常熟翟氏铁琴铜剑楼藏明刊本。

三、专著、论文

〔德〕傅海波、〔英〕崔瑞德编:《剑桥中国辽西夏金元史》,中国社会科学出版社 1998 年版。

〔德〕马克斯·韦伯:《经济与社会》(上、下卷),林荣远译,商务印书馆 1997 年版。

〔俄〕普列汉诺夫:《普列汉诺夫美学论文集》(第二册),曹葆华译,人民出版社 1983 年版。

〔古希腊〕亚里士多德:《修辞学》,罗念生译,上海人民出版社 2005 年版。

〔古希腊〕亚里士多德:《政治学》,吴寿彭译,商务印书馆 1983 年版。

〔美〕达勒瓦:《艺术史方法与理论》(常宁生、顾华明主编:西方当代视觉艺术精品译丛),李震译,江苏美术出版社 2009 年版。

〔美〕方闻:《超越再现:8 世纪至 14 世纪中国书画》,浙江大学出版社 2011 年版。

〔美〕方闻:《心印——中国书画风格与结构分析研究》,陕西人民美术出版社 2004 年版。

〔美〕方闻:《宋元绘画中的文字与图像》,《美术》1992 年第 8 期。

〔美〕高居翰:《隔江山色:元代绘画(1279—1368)》,生活·读书·新知三联书店 2009 年版。

〔美〕高居翰:《中国绘画史》,台北:雄狮图书股份有限公司 1989 年版。

〔美〕里普森:《政治学的重大问题:政治学导论》,刘晓等译,华夏出版社 2001 年版。

〔美〕玛沙·史密斯·威德纳:《中国画家与赞助人(二)——元朝绘画与赞助情况》,石莉、陈传席译,《荣宝斋》2003 年第 2 期。

〔美〕孟久丽:《道德镜鉴:中国叙述性绘画与儒家意识形态》,何前译,生活·读书·新知三联书店 2014 年版。

〔日〕箭内亘:《蒙古史研究》,商务印书馆 1932 年版。

〔日〕箭内亘:《元代蒙汉色目待遇考》,商务印书馆 1932 年版。

〔日〕内藤湖南:《中国绘画史》,中华书局 2008 年版。

〔瑞典〕多桑:《多桑蒙古史》,冯承钧译,中华书局 1962 年版。

〔匈〕阿多诺·豪泽尔:《艺术社会学》,居延安译编,学林出版社 1987 年版。

〔伊朗〕志费尼:《世界征服者史》(上、下册),何高济译,内蒙古人民出版社

1980 年版。

〔意〕马可波罗口述,鲁恩梯谦笔录:《马可波罗游记》,陈开俊等译,福建科学技术出版社 1981 年版。

〔英〕安德鲁·海伍德:《政治学核心概念》,吴勇译,天津人民出版社 2008 年版。

〔英〕维多利亚·D. 亚历山大:《艺术社会学》(常宁生、顾华明主编:西方当代视觉艺术精品译丛),章浩、沈杨译,江苏美术出版社 2008 年版。

陈垣著:《元西域人华化考》,上海古籍出版社 2000 年版。

陈传席:《中国山水画史》,天津美术出版社 2001 年版。

陈得芝主编:《中国通史》第 8 卷(中古时代·元时期),上海人民出版社 1997 年版。

陈得芝:《蒙元史研究丛稿》,人民出版社 2005 年版。

陈高华编:《宋辽金画家史料》,文物出版社 1984 年版。

陈高华编:《元代画家史料汇编》,杭州出版社 2004 年版。

陈高华:《陈高华说元朝》,上海科学技术文献出版社 2009 年版。

陈高华:《元史研究论稿》,中华书局 1991 年版。

陈高华、史卫民:《元上都》,吉林教育出版社 1988 年版。

陈高华、史卫民《中国风俗通史:元代卷》,上海文艺出版社 2001 年版。

陈高华、张帆、刘晓:《元代文化史》,广东教育出版社 2009 年版。

陈高华等:《中国史稿》第 5 册(元代史),人民出版社 1983 年版。

陈师曾:《中国绘画史》,徐书城点校,中国人民大学出版社 2004 年版。

陈云琴:《松雪斋主:赵孟頫传》,浙江人民出版社 2006 年版。

陈韵如:《"界画"在宋元时期的转折》,台湾大学:《美术史研究集刊》第 26 期(2009 年)。

陈兆复编著:《中国古代少数民族美术》,人民美术出版社 1991 年版。

大陆杂志社编辑委员会编:《大陆杂志史学丛书第二辑第三册:辽金元史研究论集》,台北:大陆杂志社,1970 年。

单国强:《古书画史论集》,紫禁城出版社 2002 年版。

杜哲森:《元代绘画史》,人民美术出版社 2000 年版。

鄂嫩哈拉·苏日台编著:《中国北方民族美术史料》,上海人民美术出版社 1990 年版。

范景中、曹意强主编:《美术史与观念史》(第一辑),南京师范大学出版社 2003 年版。

傅申:《元代皇室书画收藏史略》,台北:台北故宫博物院,1981 年。

高荣盛:《元代海外贸易研究》,四川人民出版社 1998 年版。

葛荃:《权力宰制理性:士人、传统政治文化与中国社会》,南开大学出版社 2003 年版。

葛婉章:《元代帝后相册的服饰》,《故宫文物月刊》第一卷第二期。

郭味蕖编:《宋元明清书画家年表》,人民美术出版社 1982 年版。

韩儒林主编:《元朝史》(上、下卷),人民出版社 1986 年版。

韩儒林:《穹庐集》,河北教育出版社 2000 年版。

洪再新、曹意强:《图像再现与蒙古旧制的认证——元人〈元世祖出猎图〉研究》,《新美术》1997 年第 2 期。

黄惇:《从杭州到大都——赵孟頫书法评传》,上海书画出版社 2003 年版。

黄惇:《中国书法史·元明卷》,江苏教育出版社 2009 年版。

黄时鉴辑点:《元代法律资料辑存》,浙江古籍出版社 1988 年版。

姜一涵:《元代奎章阁及奎章人物》,台北:联经出版事业公司 1981 年版。

蒋复璁:《"国立"故宫博物院藏清南薰殿图像存佚考》,《故宫季刊》第八卷第四期。

李幹:《元代社会经济史稿》,湖北人民出版社 1985 年版。

李景鹏:《权力政治学》,黑龙江教育出版社 1995 年版。

李霖灿:《故宫博物院的图像画》,《故宫季刊》第五卷第一期。

李若晴:《玉堂遗音:明初翰苑绘画的修辞策略》,中国美术学院出版社 2012 年版。

李云泉:《朝贡制度史论——中国古代对外关系体制研究》,新华出版社 2004 版。

李则芬:《元史新讲》(全 5 册),台北:黎明文化事业股份有限公司 1989 年版。

李治安:《忽必烈传》,人民出版社 2004 年版。

李治安:《元代政治制度研究》,人民出版社 2003 年版。

李铸晋:《鹊华秋色——赵孟頫的生平与画艺》,生活·读书·新知三联书店 2008 年版。

林慧祥:《中国民族史》,上海书店出版社 2012 年版。

刘九庵编著:《宋元明清书画传世作品年表》,上海书画出版社 1997 年版。

刘龙庭、郑秉珊等著:《中国历代画家大观——宋元》,上海人民美术出版社 1998 年版。

刘文科:《权力运作中的政治修辞——美国"反恐战争"(2001—2008)》,人民出版社2010年版。

马晓林:《元代国家祭祀研究》,南开大学博士论文,2012年12月。

么书仪:《元代文人心态》,文化艺术出版社2000年版。

蒙思明:《元代社会阶级制度》,上海人民出版社2006年版。

潘天寿:《中国绘画史》,团结出版社2005年版。

邱树森:《中国历史大讲堂:元朝史话》,中国国际广播出版社2007年版。

任道斌:《赵孟頫系年》,河南人民出版社1984年版。

任道斌:《作为御用文人与元廷画家的赵孟頫》,《新美术》2004年第2期。

上海博物馆编:《千年丹青——细读中日藏唐宋元绘画珍品》,北京大学出版社2010年版。

佘城:《元代界画家王振鹏绘画艺术的欣赏》,《故宫文物月刊》第九卷第三期。

沈从文编著:《中国古代服饰研究》,上海书店出版社2011年版。

石守谦:《风格与世变——中国绘画十论》,北京大学出版社2008年版。

石守谦、葛婉章主编:《大汗的世纪——蒙元时代的多元文化与艺术》,台北:台北故宫博物院,2001年。

史卫民:《元代社会生活史》,中国社会科学出版社1996版。

宋希庠编著:《中国历代劝农考》,正中书局1947年版。

孙克宽:《元代汉文化之活动》,台北:台湾中华书局1968年版。

谭学纯、朱玲:《广义修辞学》,安徽教育出版社2001年版。

滕固:《中国美术小史·唐宋绘画史》,吉林出版集团有限责任公司2010年版。

王伯敏主编:《中国少数民族美术史》,福建美术出版社1995年版。

王伯敏:《中国绘画通史》,生活·读书·新知三联书店2000年版。

王朝闻总主编:《中国美术史·元代卷》,齐鲁书社、明天出版社2000年版。

王德毅、李荣村、潘柏澄编:《元人传记资料索引》(全五册),中华书局1987年版。

王惠岩主编:《政治学原理》,高等教育出版社1999年版。

王明荪:《元代的士人与政治》,台北:台湾学生书局1992年版。

王明荪:《元代的士人与政治》,台北:台湾学生书局1992年版。

王韶华:《元代题画诗研究》,中国传媒大学出版社2009年版。

王小舒:《中国审美文化史(元明清卷)》,山东画报出版社2000年版。

王耀庭:《蒙元王朝帝后图像》,《故宫文物月刊》第二十二卷第十期。

王正华:《艺术、权利与消费:中国艺术史研究的一个面向》,中国美术学院出版社 2011 年版。

翁独健主编:《中国民族关系史纲要》,中国社会科学出版社 2005 年版。

吴保合:《高克恭研究》,台北故宫博物院,1987 年。

萧启庆:《九州四海风雅同:元代多族士人圈的形成与发展》,台北:联经出版事业股份有限公司 2012 年版。

萧启庆:《蒙元史新探》,台北:新文丰出版公司 1983 年版。

萧启庆:《蒙元史新研》,台北:允晨文化实业股份有限公司 1994 年版。

萧启庆:《内北国而外中国:蒙元史研究》(上、下册),中华书局 2007 年版。

萧启庆:《元代的族群文化与科举》,台北:联经出版事业股份有限公司 2008 年版。

萧启庆:《元代多族士人的书画题跋》,《文史》2011 年第 2 期。

谢成林:《元代宫廷的绘画活动辑录》,《美术研究》1990 年第 1 期。

徐邦达编:《历代流传书画作品编年表》,上海人民美术出版社 1963 年版。

徐邦达:《古书画过眼要录·元明清书法(1、2、3)》,紫禁城出版社 2006 年版。

徐建融:《元明清绘画研究十论》,复旦大学出版社 2004 年版。

许凡:《元代吏制研究》,劳动人事出版社 1987 年版。

许江、马以主编:《书画为寄:赵孟頫国际学术研讨会论文集》,中国美术学院出版社 2007 年版。

薛磊:《元代宫廷史》,百花文艺出版社 2008 年版。

薛永年:《晋唐宋元卷轴画史》,新华出版社 1993 年版。

杨新、班宗华等著:《中国绘画三千年》,台北:台湾联经出版事业公司 1999 年版。

杨光斌主编:《政治学导论》,中国人民大学出版社 2011 年版。

杨讷、陈高华编:《元代农民战争史料汇编》(上、下册),中华书局 1985 年版。

杨振国:《近百年元代绘画研究的历程与问题:以赵孟頫为中心》,《中国书画》,2009 年,第 1 期。

姚从吾先生遗著整理委员会编辑:《姚从吾先生全集(4)辽金元史讲义·丙·元朝史》,台北:正中书局 1992 年版。

余辉:《元代宫廷绘画机构初探》,《故宫博物院院刊》1998 年第 1 期。

余辉:《元代宫廷绘画史及佳作考辨》,《故宫博物院院刊》1998 年第 3 期。

余辉:《元代宫廷绘画史及佳作考辨续二》,《故宫博物院院刊》2000 年第 4 期。

余辉:《元代宫廷绘画史及佳作考辨续一》,《故宫博物院院刊》2000 年第 3 期。

俞剑华编:《中国美术家人名辞典》,上海人民美术出版社 1981 年版。

俞剑华:《中国绘画史》,上海书店 1984 年版。

张光宾撰:《元四大家年表》,台北:台湾大学艺术史研究所,2010 年。

张延昭:《下沉与渗透:多元文化背景下的元代教化研究》,华东师范大学博士论文,2010 年 4 月。

张玉春:《元代宫廷院体绘画衰落探因》,《美术研究》2004 年第 4 期。

郑午昌:《中国画学全史》,上海古籍出版社 2001 年版。

中华野史编委会编著:《中华野史》(卷六·辽夏金元卷),三秦出版社 2000 年版。

周良霄:《皇帝与皇权》,上海古籍出版社 1999 年版。

周良霄、顾菊英:《元史》,上海人民出版社 2003 年版。

朱偰:《元大都宫殿图考》,商务印书馆 1936 年版。

朱铸禹编:《中国历代画家人名词典》,人民美术出版社 2003 年版。

宗典编:《柯九思史料》,上海人民美术出版社 1985 年版。

后记

　　本书基于笔者的博士学位论文,原名为《元代皇权意识下的书画活动及其政治意涵研究》,是在恩师黄惇教授的悉心指导下完成的。该论文从确定选题、收集素材,到最终定稿参加答辩,前后历时近四年。在此,我首先要向四年间一直督促、鼓励并指导我完成这篇论文的黄惇老师表达自己最诚挚的谢意! 从当初自己刚被南艺录取即将成为黄老门生的时候,我就曾暗下决心一定要加倍珍惜这来之不易的学习机会。转瞬间,四年时光就在自己一次次聆听黄老师的谆谆教诲中悄然流逝了。现在回想起来,跟随黄老师治学,既是一个令自己深受激励和鞭策的过程,同时也是一个充满了温馨回忆的过程。无论是在黄老师的书房,还是在研究所的办公室里,黄老师睿智、博学的谈吐以及他温文尔雅的举止都令我折服和钦佩。在黄老师的热情关怀和严格要求下,我无法不要求自己尽最大的努力完成学业。

　　其次,我要感谢刘伟冬教授、夏燕靖教授、樊波教授、刘道广教授、李倍雷教授、刘承华教授、孔六庆教授、李彤教授、邢莉教授、薛龙春教授、胡新群教授、顾丞峰教授、李安源副教授以及艺术学研究所的其他各位年轻老师在本人的论文开题、中期检查、预答辩、答辩以及平时的撰写过程中所给予的热情指导和中肯建议。尤其是李安源老师从我当年读硕士阶段开始就一直给予我无数次的关

心、帮助和鼓励。每念及此,我总是对李老师深感谢意!艺术学研究所的黄丛威老师、史洋老师、王霖老师也在我读博期间给予过我很多无私的帮助,亦令我时常对他们心存感激。

此外,在四年读博期间还得到了很多位同窗好友的帮助,如任军伟博士曾特意从北京给我寄送来复印的资料;崔祖菁博士、黄修珠博士等人曾帮助我识读古籍文献和书画跋文;还有史正浩博士、褚庆立博士、刘春博士、宗椿理博士等也都曾给过我不少的支持和帮助,本人在此一并向他们表示感谢!

论文在成书的过程中进行了修改,限于本人目前的水平,谬误之处在所难免,付梓之际,还望能够得到广大读者的批评与指正。

<div style="text-align:right">

杨德忠

2017 年 3 月 28 日于珠城蚌埠

</div>